山系手記

香港100條行山路線

著

推薦序

認識三年，山女給我的印象，總是口罩蒙面，以背面示人。

2017 年中旬，一眾環保團體發起「保衛郊野公園」行動，抗議政府計劃開發郊野公園邊陲興建房屋。不少熱愛自然的山友都親身前來參與，共步大欖涌郊遊徑，而我也跟山女初次踫面。那時正值初夏，陽光猛烈，她一身「包到冚」，完全察看不出長相年紀。在旁人面前，她也從不透露身分，神秘兮兮的。傾談之下，才得知她因工作關係不便露臉。

山女的社交專頁，經營風格有別於一般的行山專頁。翻開相簿，甚少擺甫士的自拍照和推介打卡熱點的圖片，反而盡是些膠樽、果皮煙蒂和揭示郊野破壞問題的貼圖。以遊山為題的貼文紀錄，平實無華，不但附帶適時的行山提示，而且總有不少篇幅提及環保信息，呼籲源頭減廢、提倡無痕山林理念，又或推廣行山安全。大概意識到消費大自然的問題日趨嚴峻，深知公眾教育的重要性，近來她更活躍於各類媒體（依然是蒙面的……）。除了接受報章雜誌和電視的訪問，分享對各種郊野問題的看法外，更身體力行自發組織淨山活動、籌拍環保短片，足見對環保的重視和執著。

她在報章寫專欄，邊行邊寫邊攝，撰寫遊記逾百篇。筆耕持續三年，殊不容易。這回把路線重編，並加入新路線，匯集成書。100 篇的本地紀行，既是個人旅行的精華匯集，也是普羅大眾的實用參考。對一個熱衷於寫作的山行者而言，無疑更是一段旅程的美麗總結。

我樂於推薦此書，但可別誤會，隨書並不附送作者的大頭照。你不會從書中窺見山女的樣貌，但是，你定能從行文中感受到她對山的熱愛，在字裏行間了解到她的環保理念。透過文字認識口罩背後的山女，不是來得更真切實在嗎？

Teddy

綠洲 Oasistrek

自序

有生以來，從來沒想過會寫書，甚至出書。

能成就這本書，一定要感謝當年《晴報》的總編輯潘少權先生及編輯周藹文小姐。2016年機緣巧合下開始撰寫《上山・樂山》專欄，想不到一寫就是三年，寫下過百篇文章，當中也從錯誤中學習和成長。這本書結集了自己這六年來行山的分享，算是本實用的工具書，希望能為新手上路走進山野的朋友作點參考，同時也為自己留個紀錄。

很多人可能好奇：到底山女長什麼樣子？

因為工作關係，一直不方便露面。有追看我在報紙、社交媒體等發文的話，會發現相片全都只有背面。在現在打卡風氣盛行來看，好像是在反其道而行；而我相信一個人的外表並不代表一切，反而透過文字和相片能夠好好表達對事物的看法，更貼合自己的期望。感覺不論是在傳統或網上社交媒體，一旦開始以什麼吸引讀者，就會像中了毒癮般被那個文化牽着鼻子走。

山女開始行山的故事與其他人一樣，大同小異，都是厭倦了周末逛商場的消閒節目，偶爾一試走到山上，便被山吸引了。行山這活動要求和成本很低，不需要特地添置大量器材，最基本只要有一雙防滑的鞋便能動起來。而且香港交通網絡發達，書中收錄的 100

條路線全都可以乘搭公共交通工具往返，方便出行；加上香港郊野風景怡人、生態物種豐富；即使同一條路線，不同季節前往也總會帶來驚喜。

自問山齡不高，行山只有六年多，卻見證了不少山野間的變化：媒體爭相報道介紹、一窩蜂的行山和打卡、愈來愈多的行山意外、山野垃圾問題等。當你愈投進山野的懷抱，就必定會愈來愈關注這個地方的一切。大概 2017 年初開始留意到郊野垃圾問題過於嚴重，便開始在撰文中提示；自移除垃圾桶後，大家對如何處理垃圾的意識猶如回到七十年代垃圾蟲的時期，更令人震怒。兩地文化在不知不覺地互相影響，漸漸大家在丟垃圾變得心存僥倖，眼不見為淨就以為垃圾不存在。這問題在疫情期間則更為實在地驗證了。自此更希望好好利用「香港山女」這個平台，讓更多人重新留意保護山野及源頭減廢的訊息。

只要你愛護大自然、珍惜郊野，人人都可以是山女。

香港山女

2020 年 5 月

目錄

行山前準備

路線評級準則及其他

本書收錄 100 條行山路線,每條路線都按難度作出評級,1 星為最易,4 星為最難。評級準則根據漁農自然護理署舊有的 4 星綜合難度方法計算,今年其網站更新後轉為 5 星為滿分,但並未詳細列出計算方法。

	★	★★	★★★	★★★★
長度 Length	< 5 公里 /km	5 公里 /km - < 11 公里 /km	11 公里 /km - < 16 公里 /km	≥ 16 公里 /km
時間 Time	< 3 小時 /hrs	3 小時 /hrs - < 5 小時 /hrs	5 小時 /hrs - < 7 小時 /hrs	≥ 7 小時 /hrs
坡度 Gradient	上落 Up/down ≤ 100 米 /m	101 米 /m - 250 米 /m	251 米 /m - 500 米 /m	≥ 501 米 /m
路面狀況 Surface	平坦易行 Wide and flat	有少量路級 Some steps	路窄多級 Narrow and steps	頗多路級 Numerous steps

綜合難度的計算方法＝
(長度＋時間＋坡度＋路面狀況)／4

如結果是 1.5 以下	★
如結果是 1.5 至 2.4	★★
如結果是 2.5 至 3.4	★★★
如結果是 3.5 或以上	★★★★

按照長度、坡度、時間及路面狀況這些因素去評定是包含了客觀和主觀的因素。長度及坡度是客觀因素，不會改變。

時間是其中一個主觀因素，文中是根據作者自己實際行走的時間來計算（扣除了拍照時間），而作為一個女生，作者也發現在這 6 年間自己的體力和體能隨着歲月有所提升，而且山齡越久，走崎嶇路況也會輕快一點，因此文中的時間是以中階行山女生來計算。加上出遊當天天氣狀況與個人狀況也會影響最終花費的時間。假如想再準確一點掌握時間因素，建議可以選一條一星或二星的簡單路線試行，對照本書列出的時間跟你自己走的時間，兩者的差別便能作日後走其他路線時參考之用。

路面狀況也算是主觀的因素。除了梯級多少之外，還計算了路況是否崎嶇的因素在內，例如蚺蛇尖坡度大、路況差，於路面狀況會評為四星；而青山的坡度同樣大，但全是樓梯，路況良好，就會評為三星。然而這也只是總分數中的其中一項，因此也未必能在總評分中全面反映。但內文中有詳細描述路況，必要時會加入相片，所以只要細閱內文，做好準備，要挑戰心儀路線應該沒問題。

行山禮儀／其他注意事項：

- 自己垃圾自己帶走
- 勿留火種
- 賞動植物時眼看手勿動
- 勿製造過量噪音

- 走正路，以免加劇路況水土流失
- 互助互讓，必要時致電 999 求助
- 源頭減廢，珍惜大自然

行山裝備

最基本的行山裝備只要有雙防滑抓地的行山鞋便已足夠，至於其他裝備都是建議而已，有的話走起來當然會更得心應手。

個人藥品及急救用品

行山鞋

行山鞋可視乎自己需要選擇高筒或短筒，而在香港行山一般一天內能完成，便建議選擇短筒；假如行程計劃上會負重走長途路，則可選擇穿著高筒以保護足踝，避免崴腳（拗柴）。鞋底建議防滑，坊間有多種不同技術，可以向鞋店職員查詢及試穿。由於行山下坡機會多，因此建議行山鞋尺碼比平常穿的鞋子尺碼略為大一點，讓鞋頭預留空間，以免頂到腳趾。

個人藥品需依據個人病歷而準備；急救用品也可以視乎路線危險程度準備，一般郊遊的話建議帶備膠布、消毒藥水、敷料及彈性繃帶、萬用刀、白花油、糖果等。

地圖

部分地區可能手機沒有信號，或在突發情況下也可以用傳統地圖找到離開的路線。印刷版本可於地政署網站查看購買地點。

若果使用手機版本的話，也可以預先下載地圖到手機使用，建議使用的手機應用程式包括：MyMapHK，Trailwatch。

指南針

以備迷路之需，配合印刷版地圖使用。

充足糧水

多少水才算充足是因人而異的，可以參考每走1小時喝 0.5 公升水來計算。

手機及後備電源

平日主要以手機應用程式計劃及預先下載行山路線，這樣一來行山期間就不用上網，更不怕因信號問題而無法上網了。遇上突發情況時亦可以手機求助。

行山襪（山女選備）

一雙不好的行山襪，將會讓你的行山旅途變得相當痛苦，一旦選用了太鬆的行山襪，會加劇了襪子和腳趾之間的摩擦力，繼而起水泡。因此，在購買行山襪時，建議挑選厚底而具排汗及防臭的行山襪，而尺碼部分則選用不會過鬆或過緊的。

雨傘（山女選備）

雨天擋雨，但晴天也可以降溫，尤其酷熱天氣警告下的中午，烈日當空，撐起傘真的會讓體感涼快 2-3 度！

行山杖（山女選備）

在香港行山，行山杖未致於每條路線均需必備，但部分路線有行山杖的話可以減輕膝蓋負荷及幫助平衡。行山杖主要分為 T 柄及直柄，單杖或雙杖，可因應個人需要及喜好選擇。長度可因應身高選擇，最長能及至近胸口會較彈性。至於螺旋式或快扣式，則是價錢、輕便及耐用程度之別了。

手帕／毛巾（山女選備）

源頭減廢，保護環境，避免使用紙巾，可以手帕代替。

相機（山女選備）

型號及牌子絕對因個人喜好而異，豐儉由人。

一星路線

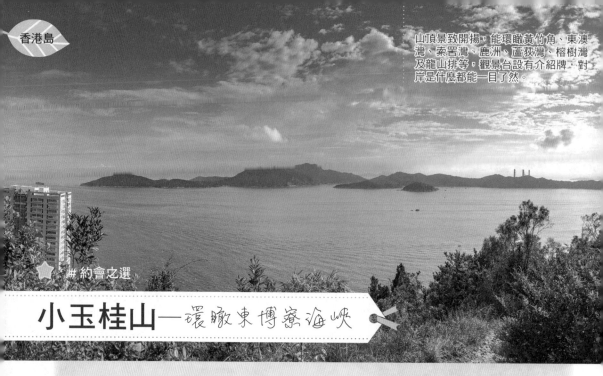

山頂景致開揚，能環瞰黃竹角、東澳灣、索罟灣、鹿洲、蘆荻灣、榕樹灣及龍山排等，觀景台設有介紹牌，對岸是什麼都能一目了然。

約會之選

小玉桂山—環瞰東博寮海峽

港島南區的玉桂山遠近馳名，不論是行山新手或老手都會慕名而至。翻看地圖，發現玉桂山旁邊有另一處名為小玉桂山或假玉桂山，網友反映指很容易去，所以便留待炎夏才去。這條路線全是水泥路和水泥梯級，不消一會已登上約 142 米高的山頂，是利東邨居民的後花園。

逛海怡工廈　隨時即興上山

在夏天，遇到藍天白雲的高清天氣機會率總是特別高，當周末遇到時都盡量把握機會上山。登小玉桂山當天其實沒有計劃行山，純粹是看到天氣很好便到海怡工廈休閒地吃個早午餐，吃完見時間尚早才想到附近這個易行易達的小玉桂山，在海怡工廈還能逛逛街才施施然起步呢。這條路線全程均是水泥路，只要穿波鞋就能即興上山了！

昆蟲小知識

檗黃粉蝶，全身黃色，甚少停下，與另一黃色品種的寬邊黃粉蝶外形相似，主要分別為翅上黑斑數目，以及後翅下方有否起角。

於配水庫休憩處下的山徑入口或出口設有由南區區議會及民政事務總署製作的指示牌，標示此為「玉桂山」。

 ## 難分眞假玉桂山

有指此山舊名又名佛爺山，或者有人稱之為玉桂山的副峰。穿過利東邨東昌樓，便接上登山小徑，往上一看，長長樓梯在烈陽下向我招手。走走停停，分了幾次慢慢爬樓梯後，終於來到山頂，見到數支標高柱（大地測量站），以及寫着「玉桂山」的涼亭，頓時心想：「那麼之前登那座較高的玉桂山是什麼呢？」查看地政署地圖，小玉桂山的數支標高柱沒有大地測量站資料紀錄可尋，反而 197.6 米高的玉桂山則有標為「莊士敦山」，翻查資料，有指此地名是 1841 年以中國商務總監莊士敦命名的，他曾短暫地接管香港殖民地政府事務。至於小玉桂山卻難以找到相關資料。

山頂飽覽一百八十度海灣

路上除了能眺望真玉桂山外，還可以看到名字陌生的東博寮海峽。若不走回頭路，從西面有下山的路，仍然是鋪得正好的水泥樓梯，更可以順道細賞斜陽日落，然後經過玉桂山配水庫休憩處下山。山徑路口也有標記指示此為玉桂山，估計是此處方有官方鋪設的正式水泥山徑而得到正名吧。雖然這座小山不消一個小時就已走完，但在炎夏之中也是一個輕鬆郊遊的好地方。

前往小玉桂山時能眺望「真」玉桂山，雖然比小玉桂山只高約 50 米，但兩個山頭的路況卻截然不同。

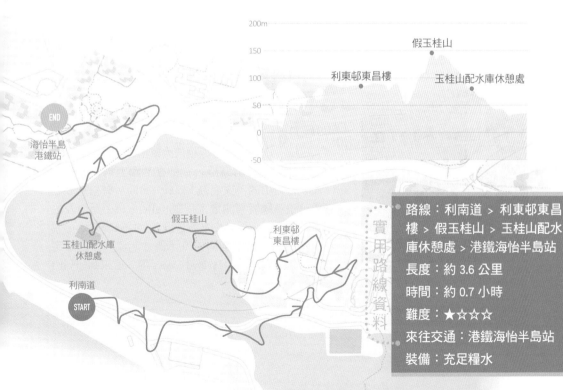

路線：利南道 > 利東邨東昌樓 > 假玉桂山 > 玉桂山配水庫休憩處 > 港鐵海怡半島站

長度：約 3.6 公里

時間：約 0.7 小時

難度：★☆☆☆☆

來往交通：港鐵海怡半島站

裝備：充足糧水

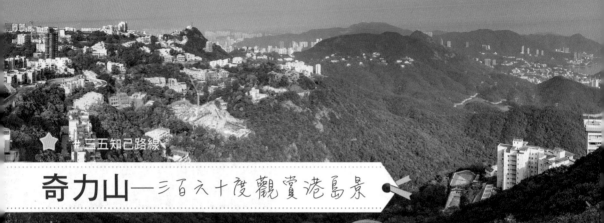

在山頂可以享受港島景致，山頂豪宅區較少高樓大廈，可以在此放空享受片刻的寧靜。

★ #三五知己路線

奇力山—三百六十度觀賞港島景

奇力山位於太平山的東南面，是香港島第三高的山峰。雖然它高約 500 米，但假如你只想輕鬆郊遊、不欲向高難度挑戰的話，就可以乘車至 420 米高的加列山道起步。沿途路況良好，到達山頂更可以三百六十度環顧港島無敵美景。但是此路並非官方郊遊路線，遊人甚少，中途更需要穿過細小的鐵絲網洞，不宜獨行。

植物小知識

垂花懸鈴花，生命力強，全年均是花期。花瓣呈橙紅色且不會展開，花蕊會伸於花瓣外；盛開時仍是耷拉着腦袋的模樣，有人笑稱像上班時打瞌睡的樣子呢。

420 米高起步　豪宅區穿梭

太平山、盧吉道等路線相信大家都會走過，奇力山這名字可能未必聽過，它卻在地圖上悄然地聳立着。奇力山的英文名為 Mount Kellet，有指它取名於一位英國海軍測量工程師 Kellet。網上所談及的資料並不多，部分山友會連同其他山峰一併走，我這次則選了乘車至約 420 米高才起步。穿過豪宅區，包括顯峰居、Twelve Peaks 等，便來到加列山道的分岔口位置。

越過鐵絲網　山頂視野開揚

在分岔口沿車路走到盡頭，會看到一間小屋，前路被鐵閘攔住，可以在小屋左方繞過去，接上山林小徑。從地上枯葉狀況來看，估計到來的遊人並不多。沿路走再穿過兩重鐵絲網洞後，便來到山頂平原，享受三百六十度視野：東南方可以放眼山頂凌霄閣至南區香港仔水塘、海洋公園等；西南面則能眺望南丫島至坪洲等。注意，鐵絲網有機會被修補起來，要量力而為，知難而退。

2021 年 6 月有山友指小屋左方小路已被加設釘刺鐵絲網，讀者前往前請上網查閱路線最新情況。

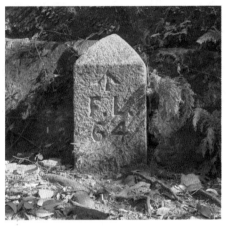

路上見到一塊石碑，有指「F.L」可能是農地（Farm Lot）的意思，此地段曾經由何東先生所擁有，而其中約一萬平方呎的地段被轉換為「內地段」。

邂逅小動物　野豬目中無人

由於路途十分短，因此可以在山頂慢慢拍照、欣賞風景，發呆放空。快走只需約四十五分鐘，若歡慢板，連同拍照時間也不出一個半小時。由於這一帶屬於豪宅區，不時碰到外傭們放狗，沿路看私家車的機會比看到人還多。雖然如此，卻在路上見到兩種較少見的動物——松鼠和野豬。松鼠動作靈敏，發現我們後迅速向樹叢逃離，牠們獨特的叫聲和每叫一下便動一下的姿態很是有趣。至於野豬則完全不怕人，可能牠們都不把旁人放在眼內呢！但記得不要傷害牠們啊。

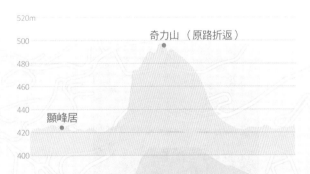

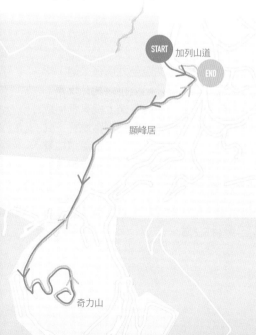

START 加列山道

END

顯峰居

奇力山

實用路線資料

路線：加列山道 > 奇力山（原路折返）

長度：約 2.85 公里

時間：約 0.75 小時

難度：★☆☆☆

來往交通：乘新巴 15 或 15B 至加列山道（$10.3-12.3）

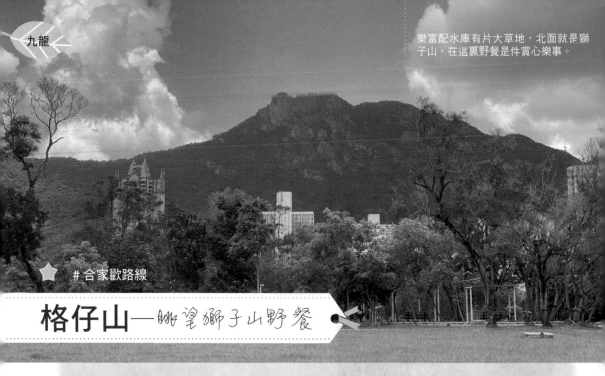

樂富配水庫有片大草地，北面就是獅子山，在這裏野餐是件賞心樂事。

⭐ #合家歡路線

格仔山—眺望獅子山野餐

格仔山位於九龍仔，鄰近港鐵樂富站及樂富遊樂場，交通十分便利。此山也被俗稱為「九龍仔山」、「樂富山」或「雷達山」。路線全程只有約 3.7 公里，最高點也只有 98.8 米，加上毗鄰市區，即使面對天氣驟變而需要快速撤退也沒問題，是個快閃郊遊的首選。山頂有一大片草地可供野餐，適合男女老幼，和小朋友一起親親大自然亦是個好地方。

植物小知識

朱纓花，又名紅絨球，花如其名長得像一大顆紅球。花期是每年的八至九月，至於結果期則是十至十一月，是香港各個公園都十分常見的品種。

🏔 九龍仔公園起步　十分鐘登山

格仔山是初級路線。由港鐵站走至九龍仔公園，穿過公園就來到山徑入口，沿途已經可以賞花玩樂，小朋友亦可以嬉戲放電。然而這路途上沒有任何遮蔭處，幸好當日是陰天，走起來已經相當惬意。到了一個鐵絲網閘口，從旁邊進入就可以沿着樓梯登山。往上走一段距離便來到山腰，回頭可以俯瞰九龍仔公園內的足球場、網球場等。

假如鐵絲網閘鎖上，可於樂富配水庫休憩花園旁邊繞小路登山至標高柱位置。

草地行樂　獅子山作背景

穿過山腰小徑，便到達今天的目的地：配水庫及自然氣象站。這片倘大的草地，北面眺望獅子山，甚有氣勢。草地旁邊設有椅子供遊人休息，也有家庭在草地中央鋪好野餐墊，欲跟孩子耍樂，氣氛恬靜歡愉。當日遊人不多，正好讓眾人都有自己的空間享受這片恬靜的小天地。從政府網站所見，這山頭應該有標高柱的，不知在哪兒呢？雖說山不在高，但總想為登頂憑證留念，於是就開始四出探索。

下山後返回港鐵站期間路過老虎岩（樂富）天后古廟，廟內牆身有精細壁雕，古廟甚具規模。

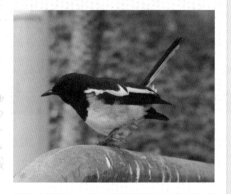

動物小知識

鵲鴝（雄鳥），因為叫聲悦耳又名豬屎喳或吱喳等，常見於郊外和大型公園。全長約二十三厘米，羽毛黑白分明，雄鳥身體大致為藍黑色，翼上有白長斑，兩側尾羽和腹部為白色。喜歡在寬闊的草地上覓食，時常豎起尾巴，鳴聲多變。是孟加拉的國鳥。

找尋隱藏短小標高柱

就地圖所見，格仔山還有另一邊的，於是原路折返回到山腰，然後沿着小徑向北面走，走着走着，終於找到另外一條樓梯登山，發現那裏的景觀更高更遠。繞着山頂範圍向北面往前便來到標高柱，可以俯瞰剛才嬉戲的那片大草地。Kill 標成功後，就從另一邊下山，順道探探天后古廟。有指昔日香港還是用啟德機場作飛機升降時，飛機師需要目視環境來進行降落，因此途經這裏時就憑着山頂塗上的紅白色格仔圖案以作識別，格仔山亦因而得名。2021 年 7 月被重新上色，重拾格仔色彩。哎唷，真可惜當天沒穿格仔花紋的衣服呢！

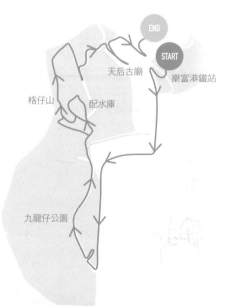

END
START

天后古廟
樂富港鐵站
格仔山
配水庫
九龍仔公園

120m
100
80
60
40
20
0

配水庫花園　格仔山
天后古廟

實用路線資料

路線：樂富遊樂場 > 九龍仔公園 > 樂富配水庫休憩花園 > 格仔山 > 天后聖母古廟

長度：約 3.7 公里

時間：約 1.2 小時

難度：★☆☆☆

來往交通：港鐵樂富站

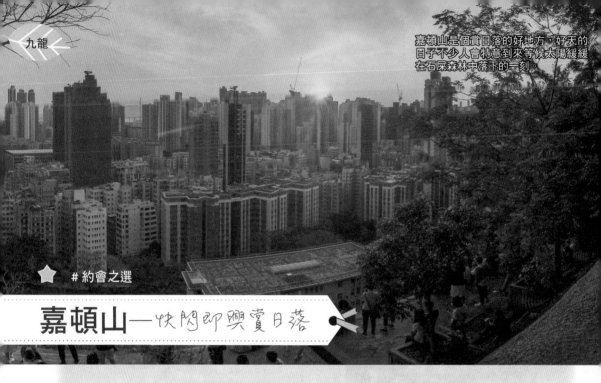

嘉頓山是個賞日落的好地方，好天的日子不少人會特意到來等候太陽緩緩在石屎森林中落下的一刻。

⭐ #約會之選

嘉頓山——快閃即興賞日落

香港人的集體回憶中，大概少不了「嘉頓」這名字，早餐吃的生命麵包，送禮時的嘉頓什餅，讓嘉頓走進日常生活。然而，嘉頓最厲害的，或許是有一座以它為名的山，那是——深水埗的嘉頓山。嘉頓山只高 90 米，山頂是個觀賞日落的好地方，可以盡覽深水埗至石硤尾一帶，一家大小均可以來趟即興快閃之旅。

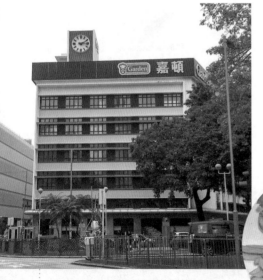

位於青山道的嘉頓麵包廠房，曾於 1941 年時被日軍侵佔，4 年後才讓公司領回。現時廠房一樓是餐廳，不少人假日到場惠顧。

🏔🚩 深水埗起程　麵包廠房有段故

有指嘉頓山又俗稱「喃嘸山」或「水庫山」。由深水埗港鐵站起步，經過車水馬龍的黃金及高登電腦商場後，不消數分鐘便來到山腳，而眼前先會望到嘉頓麵包廠房。嘉頓麵包於 1938 年將生產線遷移至深水埗廠房，歷史悠久，這裏也成了深水埗的地標。廠房的閣樓還有一家嘉頓餐廳，遊人可以順道進內參觀和光顧，吃件小蛋糕當下午茶呢。

🏔🚩 賞二級歷史建築美荷樓

嘉頓山就在麵包廠房對面。其實「嘉頓山」並非政府官方的地名，但附近居民均約定俗成這樣稱呼這座山，所以漸漸便成了它的名字。上山前會來到二級歷史建築美荷樓，這裏也值得駐足欣賞，因為它是公屋石硤尾邨的先驅，建於 1954 年，是香港僅餘的 H 型大廈，現已翻新成為生活館及青年旅舍。去程或回程時也可順道進內參觀展覽，碰上對的時間還可以參加每天一次的導賞團呢，但記得要在預訂參觀日至少兩天前先預約好喔。

美荷樓翻新後橙色外牆亮麗奪目，當年升降機大堂設於大廈正中，不過並非每層均有電梯到達，而是每隔數層才停一次。

假若好天遊人眾多，也可到山頂空曠的位置坐坐，一樣能將深水埗一帶景物盡收眼底，但記得要注意安全。

🏔🚩 拍拖勝地　靜候觀日落

逛完美荷樓的歷史展覽就開始登山了。整條登山路均是小小的梯級，連小朋友也完全沒有困難。只需十多分鐘便來到山頂，標高柱守在路旁，就像屹立地看着深水埗的美景，守護神似的。不少學生、文青、遊客等也會來到這裏，但都不急着離開，反而走到山邊坐下，看着高樓美景，談笑風生。喝杯東西，太陽伯伯也正好收工了，日落映照着樓房，景觀優美。即使等到太陽完全下山後才歸去也不遲，皆因快步下山的話不消十數分鐘就到達，真是一個可以讓人在鬧市中輕鬆一下的小天地啊。

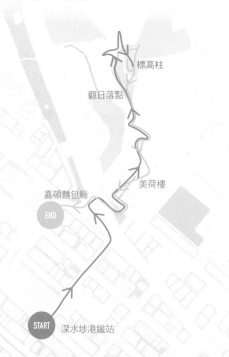

標高柱
觀日落點
美荷樓
嘉頓麵包廠
END
START　深水埗港鐵站

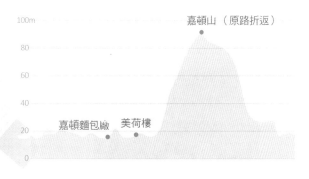

嘉頓山（原路折返）

100m
80
60
40
20
0

嘉頓麵包廠　美荷樓

實用路線資料

路線：深水埗港鐵站 > 嘉頓麵包廠 > 美荷樓青年旅舍 > 嘉頓山（原路折返）

長度：約 1.4 公里

時間：約 0.5 小時

難度：★☆☆☆

來往交通：港鐵深水埗站

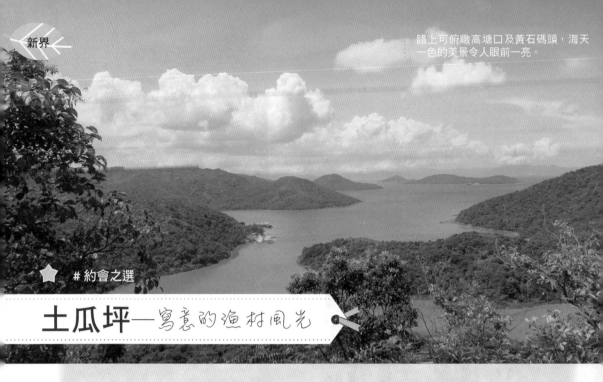

路上可俯瞰高塘口及黃石碼頭，海天一色的美景令人眼前一亮。

⭐ #約會之選

土瓜坪—寫意的漁村風光

位於西貢東北的土瓜坪本來是條小漁村，自從七年前被發展商收地以後，村民已相繼遷出，人去樓空。剩下孤寂的燈塔、寧靜的紅樹林和一片大海。由西貢乘巴士至北潭凹起步，經過土瓜坪、再往黃石碼頭乘車回西貢作結，全程大部分有樹蔭，路段大致平緩，適合夏日合家歡。

動物小知識

紅螯螳臂蟹，是香港紅樹林地帶較常見的蟹類，螯腳為紅色，身體及步腳則為灰黑或墨綠色，胃區和心區有微笑形的凹痕。

走林蔭山徑 向赤徑前進

於西貢坐巴士至北潭凹起步，沿着路牌往赤徑方向指示前行，很快就進入林蔭山徑。山徑全為水泥路，大部分有樹蔭，而且是下坡的斜路，走起來十分輕鬆。沿途可以俯瞰黃石碼頭，那碧綠的海水看得人心曠神怡，還看到不少人玩獨木舟及風帆呢。走不夠半個小時便來到分岔口，可以在此轉往赤徑、東心淇或者是土瓜坪。

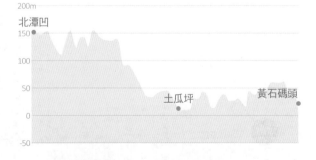

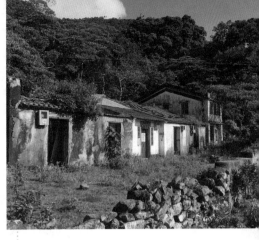

分岔口入村　碼頭歎日光

由分岔口左轉，不用多久就來到土瓜坪村。村內有幾間荒廢了的村屋，外表又不算太殘舊，讓人對它們的歷史感到好奇。翻查資料，原來約在 2010 年時這村子被發展商派鏟泥車夷平部分林地，並輾過紅樹林，造成破壞。這種先破壞後發展的手法令人髮指！因為大自然一旦被破壞就要長年累月才能恢復了。

走過村屋，便來到碼頭及 T15 燈塔。路上遇見一名外籍人士拿着木椅和收音機，走到碼頭盡處緩緩坐下享受斜陽，非常愜意。有時生活就是需要這樣放空，才能於煩囂中找到一點安寧。

土瓜坪村現在只剩下幾間荒廢的村屋，附近有地政署的警告字樣，表明該處為政府土地，禁止任何人非法佔用。

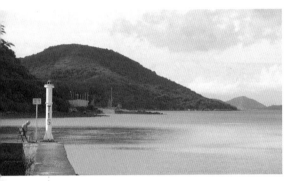

在碼頭碰到一名操流利廣東話的外籍人士，還友善地問要不要幫忙拍照，估計是附近的居民吧。

大片紅樹林　濕地遇蟹仔

繼續走至黃石碼頭，沿路有很多纏繞的樹藤，交織成有趣的畫面。由於路旁是濕地，還會遇到不少小蟹子，大家記得步步為營，以免讓牠們招來橫禍。後段要走點泥路，少許上下坡但也尚算易走。不計拍照的話此段走約半小時多便到了巴士站。盛夏於林中漫遊，微風吹送，難得脫離繁囂，就應當放下手機，好好享受這恬靜的慢活。

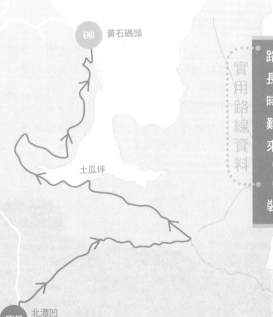

END 黃石碼頭

土瓜坪

START 北潭凹

實用路線資料

路線：北潭凹 > 土瓜坪 > 黃石碼頭

長度：約 4 公里

時間：約 2 小時

難度：★☆☆☆

來往交通：於西貢或鑽石山乘九巴 94 或 96R（星期日及公眾假期），於北潭凹站下車（$6.8-18.7）；回程同車於黃石碼頭站上車

裝備：足夠糧水

雨後的小瀑布水源充足，配以相機慢快門或手機原況相片，便能拍出水流如絲般滑溜的狀態。

小夏威夷徑—林蔭小瀑布乘涼

位於將軍澳的小夏威夷徑，只聽名字已幻想到置身於夏威夷般寫意。小夏威夷徑全長約 2.8 公里，即使連同拍照時間也只需要一個半小時便能完成，沿路大部分均是水泥的下坡路，適合男女老幼。此徑位於 2017 年政府公布的綠化帶建屋計劃中，本來要夷平來興建住宅，幸好經過附近村民和區議員爭取，暫時成功保留這片超過二百年歷史的山野土地。

昆蟲小知識

黃狹扇螅，屬於蜻蜓目中的扇螅科，常見於本港的溪流之間。在牠成長期間身體是白色的（如圖），但長大為成蟲後卻轉為黑色，反差很大。

引水道鐵鏽橋

是日沒有藍天，和朋友選了較多樹蔭的小夏威夷徑，這樣在陰天的日子裏就不會損失太多美景。乘巴士至井欄樹起步，沿着衛奕信徑水泥路走，很快便接上小夏威夷徑。這條路是昔日將軍澳居民出入市區的唯一通道，村民多走路到井欄樹截車前往市區。所以這裏也是將軍澳居民的後花園，不少人會來散步。

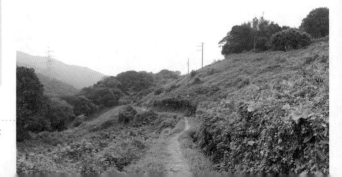

路線中部分路段開揚無遮蔭，好天的日子記得做妥防曬。

 「小夏威夷游泳場」有段故

沿着水泥路一直走，很快就會來到昔日的「小夏威夷游泳場」。據村民說 1920 年時這兒是麵粉廠，由於沒有淡水供應，廠商便築起儲水池引水至麵粉廠；後來麵粉廠倒閉，有井欄樹村村民就將這裏修葺成「小夏威夷游泳場」，讓大家來玩樂。後來因為多次發生溺斃意外而結業，但「小夏威夷」的名字卻留了下來。遺址仍可見大石被鑿碎破壞的痕跡。拆去泳池後，山溪形成小瀑布，流水淙淙而下，有些遊人會走過佈滿青苔的大石到瀑布旁邊拍照留念，但注意青苔表面很滑，不論穿什麼鞋都容易滑倒，記緊小心行走，安全為上。

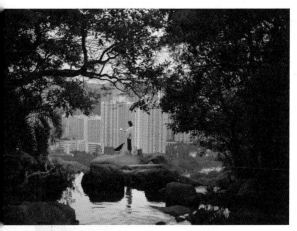

越過昔日的游泳場後會經過一道橋，可望至寶琳一帶，夏天有人會下去拍照玩水，但水其實挺髒，記得注意安全！（照片由 Porsche Wong 提供）

 林蔭樹徑　寶琳作結

路上有些分岔口可以接上其他山徑，例如鷓鴣山或大牛湖，四通八達任君選擇。路段多為林蔭山徑，部分巨樹長得彎曲有趣，人在大樹旁顯得渺小。其實人們在大自然之中都是非常渺小的，而且我們都只是一名過客，因此記得遊玩山野時不留痕，不破壞、不帶走一花一木。

最後，順着路走下去便是寶琳新都城第二期商場，可以邊賞日落邊 high tea 才離去，為周末畫上完美的句號。

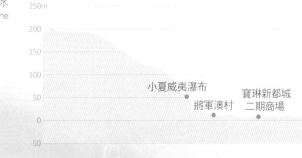

小夏威夷瀑布　將軍澳村　寶琳新都城二期商場

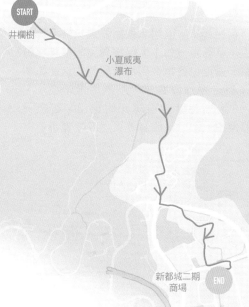

START 井欄樹

小夏威夷瀑布

寶用路線資料

新都城二期商場　END

路線：井欄樹 > 小夏威夷徑 > 將軍澳村 > 寶琳新都城二期商場

長度：約 3 公里

時間：約 1.2 小時

難度：★☆☆☆

前往交通：於港鐵鑽石山站轉乘九巴 91,92,91M,91P,96R 至井欄樹站（$6.1-18.7）

回程交通：港鐵寶琳站

裝備：充足糧水、防滑鞋（如雨後或潮濕）

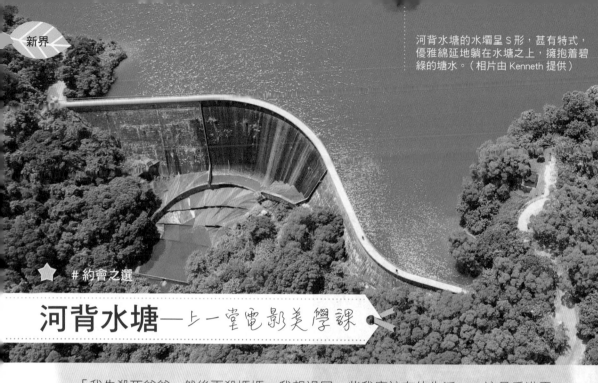

河背水塘的水壩呈 S 形，甚有特式，優雅綿延地躺在水塘之上，擁抱着碧綠的塘水。（相片由 Kenneth 提供）

#約會之選

河背水塘—上一堂電影美學課

「我先殺死爸爸，然後再殺媽媽。我想過回一些我應該有的生活。」這是香港電影《藍天白雲》女主角梁雍婷的對白，而這套沈重的電影其中一個拍攝場地就是河背水塘。然而，河背水塘一點都不陰沈，流水在石階上留下獨有的紋理，S 形的水壩更是讓人一見難忘，難怪曾經獲選為香港十景之一。繞着水塘的林徑走一圈，全程約 5 公里，還可以重溫一下電影拍攝過的場景。

從河背村上斜期間可以飽覽雞公嶺，山谷及山脊線刻劃分明，更感山脈壯麗。

電影拍攝點　遠眺元朗錦田

乘小巴由河背村起步，剛起步就需要走一條大斜路上山，這也是電影裏一對小情侶推着屍體在棄屍前所經過的路，邊走也邊想像到推着屍體的話會有多重多難走。但走過這段路後，就不用再爬坡了。走到大概 40 米高時就能遠眺元朗錦田、石崗一帶，走走停停拍一下照，欣賞美景之際就覺得更為輕鬆。

河背營地　青協有機農莊　河背水塘及家樂徑（原路折返）

大自然的調色盤

沿路繼續緩緩往上走,經過河背營地及有機農莊後就會來到分岔口,可以左轉先走走水塘,或者直走一圈家樂徑。為了跟隨電影節奏便決定先走水塘,那水壩彎彎的躺着,蜿蜒曲折地吸引着人走過去。這個S形水壩宏偉壯觀,環塘小徑清幽恬靜,也許電影導演就是被它所吸引而在此取景吧。而這裏正正就是電影裏進行棄屍的場所。來到水塘中間向下望,有幾個色澤獨特的石階,有着一種神秘的吸引力,讓人忍不住駐足多看幾眼。

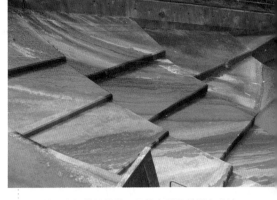

水壩下方有數個梯級,石級上展示着歷年水迹而形成的紋理,像千層蛋糕的橫切面,很是瑰麗。

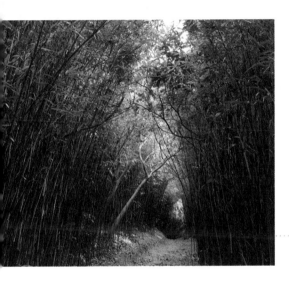

竹林聲響洗滌心靈

走過水壩後便接上家樂徑,繞一圈只是約2.1公里,幾乎全程都是躲在林蔭中的平路,正好讓人在炎夏之中躲進樹林裏去。途中會走過一片小竹林,微風吹過,竹子互相推撞得吱吱作響,聽着這大自然的交響曲,感覺特別恬靜。部分位置有小路下去水塘,讓人近距離欣賞水色美態,但切記只好遠觀,請勿嬉水。根據漁護署網站介紹及網上資料,河背水塘曾於1998年被選為香港十景之一,其餘還包括東平洲、印洲塘、太平山等。

河背家樂徑上有一小段竹林路,竹子長滿兩旁,仿佛置身世外桃源般,甚有詩意。

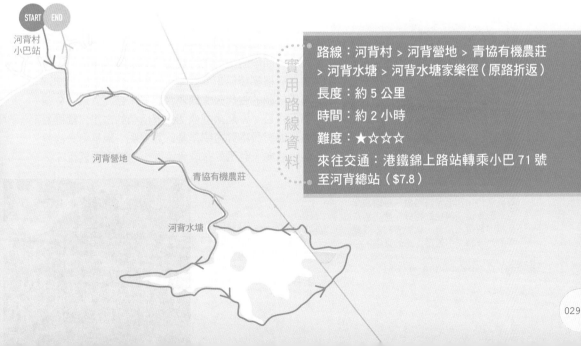

實用路線資料

路線:河背村 > 河背營地 > 青協有機農莊 > 河背水塘 > 河背水塘家樂徑(原路折返)

長度:約5公里

時間:約2小時

難度:★☆☆☆

來往交通:港鐵錦上路站轉乘小巴71號至河背總站($7.8)

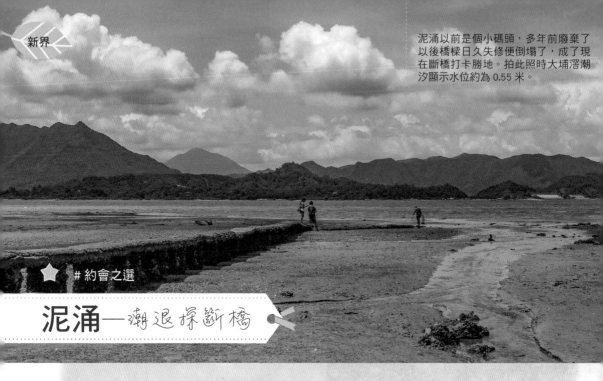

泥涌以前是個小碼頭，多年前廢棄了以後橋樑日久失修便倒塌了，成了現在斷橋打卡勝地。拍此照時大埔滘潮汐顯示水位約為 0.55 米。

泥涌—潮退探斷橋

★ #約會之選

位於馬鞍山北部沿海，有幾個攝影發燒友很喜歡的景點，一直以來吸引了不少人去拜訪。這條路線深受文青和情侶喜愛，走 6 公里就能到訪幾個熱門攝影景點，包括古堡、斷橋、碼頭、天空之鏡等，整條路線沒有太大坡幅，大部分為平路並有樹蔭，十分易走，是約會或合家歡的好選擇。

香港唯一仿古天文建築

乘巴士到水浪窩下車後，回頭走一小段路便來到有着「水浪窩」牌坊的入口，這裏也是麥理浩徑第三段和第四段的交匯點。從這裏穿過燒烤場後，再多走幾級樓梯後便來到觀星台。它是仿照中國元朝河南告成鎮的古代天文觀測台建成，台高六米，外牆佈滿青苔，看起來就像個飽歷滄桑的古堡。驟眼看去，很有日本動畫中堡壘的感覺呢！觀星台旁邊是個燒烤場，有不少家庭會帶同小朋友來這裏玩。

昆蟲小知識

黃斑黑蝽，別名黃斑椿象，身體灰黑色，帶有黃及啡色的斑紋，體內含有臭腺，會發出惡臭，以吸食樹木或果實的汁液為生，是農作物的害蟲。

水浪窩的觀星台是香港唯一的仿古天文建築，被美喻為「香港天空之城」，有不少人特意到此拍攝造型照，甚至是婚紗照。

走進樹木研習徑認識多元植物

離開觀星台後，就繼續往西北面走，接上企嶺下樹木研習徑。要注意這段路因為長期處於林蔭中，路上長了不少青苔，容易滑倒，建議穿著防滑的行山鞋。樹木研習徑，顧名思義就是有不少植物介紹，研習徑的兩旁每隔一段距離便有一塊介紹牌，中英文俱備地介紹着這裏的花果，然而，若非碰巧是花果期，部分植物單靠文字描述會難以辨認。整條研習徑只長 0.65 公里，很快便接回馬路。

接下來幾公里路程就是一直沿着馬路旁的行人路走，途經企嶺下新圍、瓦窰頭、西徑村、大洞、馬牯纜、峯下等數條村落，最後來到另一個打卡勝地——泥涌。要是怕辛苦的話可以選擇乘車，但路程這麼短，就當作是散步吧！而且在樹蔭之下也走得相當輕鬆呢。

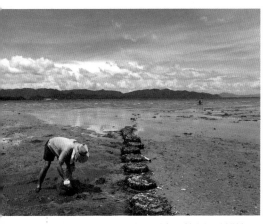

有附近居民駕了小船到來，趁潮退時掘蠔。

文青最愛：斷橋殘骸

來到泥涌，向海邊走去景觀會變得豁然開朗，眼前是一片廣闊的泥灘，一條斷橋延伸到海裏去，遇上潮退的話更可以走在斷橋殘骸上，但要注意安全，以及小心被滿佈在斷石上的蠔殼割傷。有關潮汐漲退的日子可參考天文台網站。也有攝影師喜歡在無風無浪時前來等待潮漲，拍下天空之鏡。再往前走就來到碼頭，遊人會在旁邊的涼亭坐下吹吹海風，是個很好的約會勝地呢。

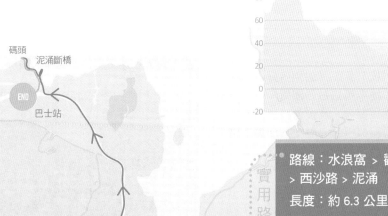

實用路線資料

路線：水浪窩 > 觀星台 > 企嶺下樹木研習徑 > 西沙路 > 泥涌

長度：約 6.3 公里

時間：約 1.75 小時

難度：★☆☆☆

來往交通：乘九巴 99、99R、299X 或小巴 807B 至水浪窩站下車（$6.8-15.3）；回程同車於泥涌站上車。

裝備：防滑鞋

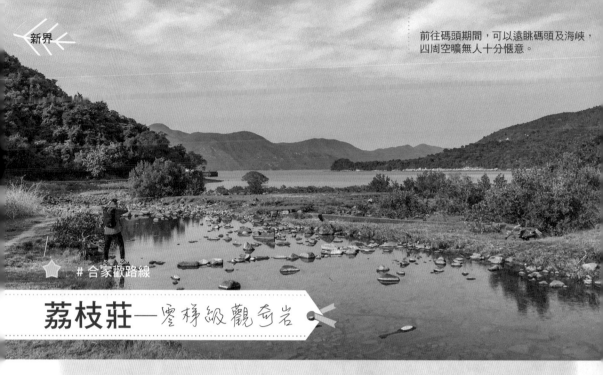

前往碼頭期間，可以遠眺碼頭及海峽，四周空曠無人十分愜意。

\# 合家歡路線

荔枝莊—廖梯級觀奇岩

荔枝莊位於西貢北面，除了是條寧靜的小村外，還是世界地質公園之一，有着多種不同的岩石，具有觀賞及學術價值。雖說全是斜路，沒有任何梯級，惟部分斜度不淺，因此又稱不上是無障礙路線（即是能方便輪椅使用者的山徑），但對健全人士來說算是輕鬆易走，而且全程幾乎遊走於林中，如果預計好時間還可以在荔枝莊碼頭乘船離開，否則也可以原路折返。若選擇原路折返，全程約 7.4 公里，是炎夏中合家歡之選。

漫遊白沙澳寧靜鄉村

甫起步已走進林中，枝繁葉茂青樹兩旁好不消暑，正好避開炎炎烈陽。途中經過白沙澳青年旅舍，有興趣露營者可到其網頁參考。及後會經過白沙澳村村屋及農田，部分村屋似乎頗有歷史，屋頂有精細雕刻，但研究歷史之餘切記勿擾村民。估計是方便村民使用手推車出入及來往碼頭運送日常物資，所以整條路都是水泥斜路，非常輕鬆易走。

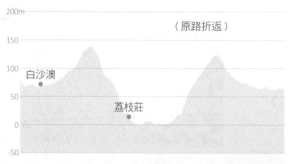

村民都為植物架起紗網，防止被昆蟲蠶食破壞。

荔枝莊惡犬　看守大草坪

沿單程路直走，越過荔枝莊的村屋後，便來到
一片大草坪，正想去草地躺躺滾滾之際，卻發
現被幾雙眼盯着！原來這裏的地皮已經被發展
商購入作發展用途，因此特意養了幾條惡犬看
守，牠們本來還在曬着太陽悠然自得，但一看
到陌生人就立即提高警覺，所以我們還是快步
離開了。再走下去，不出十分鐘便到達海邊，
在迂迴小徑往北望就能看到海，四野空曠，感
覺舒暢。

翠華船務每天只有四班船駛經荔枝莊碼頭，如果
打算乘船離開的話就要準確計算行程時間了。

碼頭一帶是地質公園，蘊藏了不同類型
的火山岩，可以細心觀賞。

億年前誕生的碼頭火山岩

沿着海邊走至碼頭，不難發現清澈的流水旁有着
奇形怪狀、顏色既啡帶紅的岩石，原來它們就是
不同時期的火山岩。這一帶的火山沉積岩層在約
一億三千七百萬年前的早白堊紀形成，名為「荔
枝莊組」。這裏的岩石種類繁多，有沉積岩、凝灰
岩、流紋岩等。此外，岩層的沉積構造多樣，可以
細賞它們的褶皺及斷層等。由於趕不及乘船離開，
只好原路折返坐小巴離去，途中巧遇一隻野豬及箭
豬，為是次「平」淡行程（坡度只約 100 米）帶來
一點刺激呢！

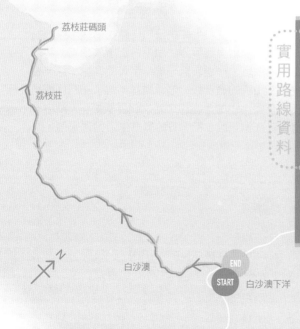

荔枝莊碼頭

荔枝莊

白沙澳

END
START　白沙澳下洋

實用路線資料

路線：白沙澳下洋 > 白沙澳 > 南山洞 > 荔
枝莊（原路折返）
長度：約 7.4 公里（若乘船離開路程減半）
時間：約 2.5 小時
難度：★☆☆☆
來往交通：於西貢轉乘 7 號小巴至白沙
澳下洋站（$13.1）；回程可於荔枝莊碼
頭乘翠華船務來往馬料水及塔門的船離開
（$18-28）
裝備：充足糧水

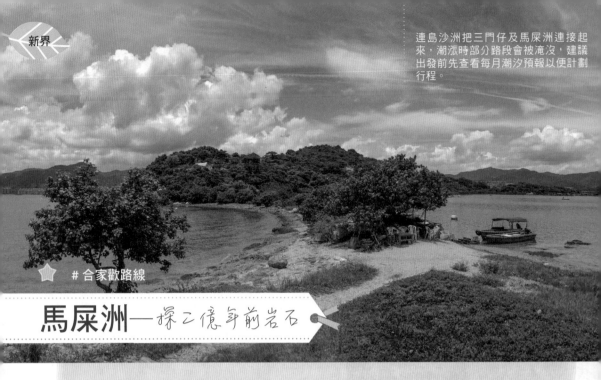

連島沙洲把三門仔及馬屎洲連接起來，潮漲時部分路段會被淹沒，建議出發前先查看每月潮汐預報以便計劃行程。

合家歡路線

馬屎洲—探二億年前岩石

馬屎洲位於大埔吐露港內，有傳昔日英軍經常帶馬匹到島上放牧、遺下很多馬糞，因而得馬屎洲之名；亦有指因為小島形狀像馬臀，而島上的確有個地方叫「馬腰」，所以稱之為馬屎洲，比較過後似乎後者比較像樣呢！馬屎洲有多個岩石景點，風光明媚，具教育意義，大人和小朋友都值得一來！

植物小知識

露兜樹，別名假菠蘿，葉子有刺，果實成熟時會由綠色轉變至橙色，看它的樣子真的有點像菠蘿呢。

三門仔窺探漁村生活

下車後，很快便會看到經由三門仔新村前往馬屎洲特別地區的指示牌，寧靜的漁港特別讓人放鬆，步調也因而放慢。一邊看着一排排整齊的漁船，另一邊眺望慈山寺的觀音像，倍添禪意。過了三門仔牌坊後，有個小小的「漁民生活文化展覽館」，當中一角佈置成漁船般，把昔日的艇家生活呈現眼前。

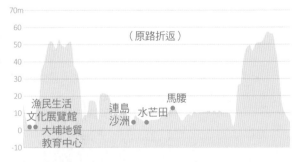

（原路折返）

漁民生活文化展覽館　大埔地質教育中心　連島沙洲　水芒田　馬腰

退潮跨過「連島沙洲」

繼續走便來到大埔地質教育中心，可以在此先看看相關的岩石資訊才出發前往馬屎洲。走這條路需要原路折返，因此請預留充足時間。

這片連島沙洲是經由風浪日積月累，把沙石堆積而成的天然沙堤，將兩島連接。在 1950 年時有人為免下雨會淹路使人未能通過，因此於沙堤上堆砌了數塊花崗岩加高加固，才形成今天連島沙洲的模樣。

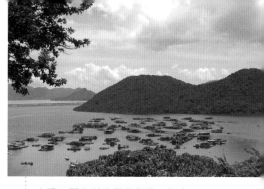

走過三門仔村後需要翻過一個小山崗，此處可眺望在船灣海停泊得整整齊齊的漁船。

觀二疊紀奇石

這條路線的重頭戲當然是到馬屎洲觀看地質岩石！馬屎洲是香港最古老的島嶼之一，其沉積岩是本港第二古老的岩層。據官方資料指出，從前這裏是海洋，此處的化石早在兩億九千多萬年前的二疊紀時期（即古生代的最後一個地質時代）前已經形成，比侏羅紀還要早！馬屎洲上常見的岩石有泥岩、粉砂岩、砂岩、赤鐵礦等六種。不同種類岩石，經年累月擠壓、摺曲、地殼變動及風化侵蝕，會產生不同變化，形成有如「龍落水」般的獨特地貌。

「龍落水」是由不同成分的岩石在經風化下以致侵蝕不一而形成的，較堅硬的能抵抗侵蝕，因此像龍脊般高了起來，看上去就像一條龍衝進水中。

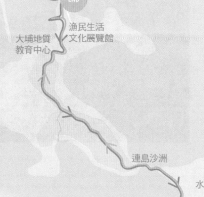

START
END

漁民生活文化展覽館

大埔地質教育中心

連島沙洲

水芒田

馬腰

實用路線資料

路線：三門仔 > 連島沙洲 > 水芒田 > 馬腰 > 馬屎洲（原路折返）

長度：約 7.4 公里

時間：約 1.7 小時

難度：★☆☆☆

來往交通：於大埔墟港鐵站轉乘巴士74K（$4.9）或小巴 20K 來往三門仔（$6.4）

裝備：充足糧水

榕樹澳碼頭對開有不少魚排，遠處還可以眺望烏洲及八仙嶺，數到那八個山峰嗎？

三五知己路線

深涌—夏日草原野餐樂

遇上夏日炎炎的日子，實在懶得挑戰太大坡幅的路線。在西貢深涌走走平路，沿路歎一下鮮嫩多汁的柴火煨雞，再到大草坪躺躺午睡，相當寫意。雖然烈日當空，只是走平路都已經汗流浹背，但到達草原時便添上一份恬靜閒適，令人也心靜自然涼了起來。

榕樹澳入村　沿路沒遮蔭

這天相約友人於西貢乘巴士至企嶺下老圍，下車後由榕樹澳步行入村。出發前幾天已經致電村內士多訂購柴火煨雞，因此起步之時要再次致電老闆娘娥姐，讓她算好時間才開始煨，「不然雞肉便不夠鮮嫩！」她說。帶着期待的心情，走過幾乎沒有樹蔭遮擋的路，熱得忍不住撐起傘。路途中經過一片紅樹林，但烈日之下都把小動物嚇得躲起來了。

走進深涌途中會經過一片紅樹林，它們能適應生長於鹽度變化不定、以及受潮水和淡水河流沖洗的環境之中。

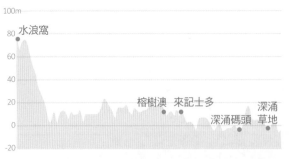

水浪窩

榕樹澳　來記士多

深涌碼頭　深涌草地

柴火荷葉雞　美味停不了

下車漫步至來記士多，走了約一個半小時，盛夏之間早已大汗淋漓。娥姐一見我們到埗便着我們坐下休息，再拿出熱騰騰、剛煨好的烤雞，荷葉的香味混着雞香，香氣四溢，令人食指大動！店內兩隻可愛的大狗一邊看着我們吃東西，一邊流着口水，娥姐當然敵不過牠們誠懇的眼神，還是餵了牠們一下。後來我們忍不住口，多點了個蠔餅離去，早上所消耗的卡路里也通通跑回來了！

娥姐煨雞很講究火喉，為了讓客人吃到最嫩的雞肉，會校準時間才開始烤，所以必須提早致電預訂。

大草原上午睡　乘船到黃石

今次的路線雖然全長 8 公里，但大部分均為水泥平路，因此走得尚算輕鬆，只是在夏天時頗為酷熱。從士多繼續向前行，便會到達深涌碼頭，每天都會有往來馬料水及塔門的船經過深涌碼頭，如果想省點時間和腳力的話可在此坐船離開。由於當天時間尚早，我們便繼續前行至大草坪，打算躺躺。沒料到此時風雲色變，原本的藍天走了，但陰天卻來得及時，因為草坪毫無樹蔭，假如在陽光普照下，應該會熱到睡不着。

曾有富商打算在此興建高爾夫球場，後來計劃叫停，草坪才得以保存。以前不少人會選擇到此露營，但由於此處多為私人地方，亦非政府官方露營地點，想露營的話就要向深涌農莊查詢了。

深涌有一大片看似一望無際的草原，往裏面走還有內湖和私人經營的露營場地。

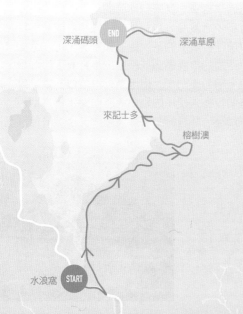

深涌碼頭　　END　　深涌草原

來記士多

榕樹澳

水浪窩　START

實用路線資料

路線：水浪窩 > 榕樹澳 > 來記士多 > 深涌碼頭 > 大草原 > 深涌碼頭

長度：約 8.14 公里

時間：約 2.5 小時

難度：★☆☆☆

前往交通：乘九巴 99、99R、299X 或小巴 807B 至水浪窩站下車（$6.8-15.3）

回程交通：乘翠華船務來往馬料水及塔門的船至黃石碼頭轉巴士離開（$18-28）

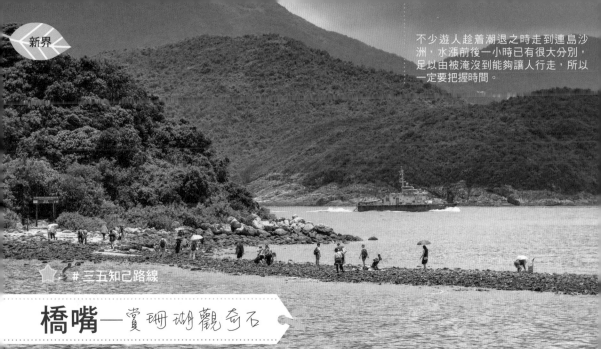

不少遊人趁着潮退之時走到連島沙洲，水漲前後一小時已有很大分別，足以由被淹沒到能夠讓人行走，所以一定要把握時間。

#三五知己路線

橋嘴—賞珊瑚觀奇石

即使不懂潛水，也能觀賞到珊瑚！於西貢碼頭旁乘街渡往半月灣，翻過黑山頂至西北面的橋嘴，當潮退時可以走上連島沙洲至橋頭看燈塔，回來在沙灘野餐，再到連島沙洲對開近距離觀看珊瑚，在島上逗留一整天都不會覺得悶，簡直是令人流連忘返呢！

植物小知識

海葡萄，屬於藻的一種，外形像平日買到的青提子，但體積卻比青提子細小得多，每顆只有 3-5 毫米，就如迷你版的提子。

全港最佳泳灘：廈門灣

在西貢吃過早餐後，就來到熱鬧的西貢碼頭。碼頭旁邊有着不少街渡船，以船頂的旗幟顏色或名稱識別，其中前往橋嘴洲的班次還挺頗密的，可以選擇於橋嘴洲西面的橋嘴碼頭或南面的半月灣下船。半月灣正式名稱叫廈門灣，但因為外形恰似一彎半月而得到這個較多人使用的別名。廈門灣水質長期被環保署評定為一級良好，碧綠清澈，是全港最佳泳灘。

廈門灣（俗稱半月灣）沙灘水清沙幼，屬康文署管轄泳灘，有防鯊網及救生員當值，夏日有不少人特意乘船前來暢泳。

天氣變幻莫測　驟晴驟雨

在半月灣下船，沿路上山，不久後便登上黑山頂。黑山頂只高約 90 米，雖然是泥路但也有點梯級，不過都是矮矮的不太難走，適合炎夏郊遊。在山頂可以眺望渣西洲一帶。時為六月份，香港開始進入雨季，因此登頂的時候山頂突然飄來大片烏雲，灑了一場大雨，還沒賞夠美景就讓人狼狽得趕着下山了。但下山後走回橋嘴碼頭時竟然又出現陽光，天氣驟晴驟雨，在六月份郊遊真的要做好準備。

由於在出發前參考了天文台的橫瀾島潮汐預報圖，當日下午一時至九時潮汐均低於 1.4 米，預計可以走過連島沙洲至橋頭。實際上也如天氣預測一樣，可惜正當我們在連島沙洲上欣賞着「菠蘿包」岩石之際，突然又來了一陣狂風驟雨，即使撐着傘但大風吹得下半身都濕了，走在石面上差點滑倒，環顧四周毫無遮擋進退不得，只好硬着頭皮小心翼翼地繼續前往沙洲的對岸。

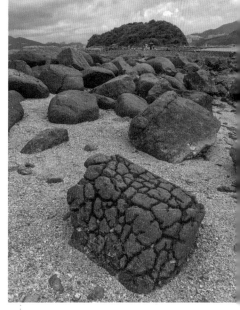

這個貌似菠蘿包的岩石是由「頁狀剝落」的風化現象所形成，是經過長年累月、不同程度的冷縮熱脹才能成形。

橋頭觀賞海中生物

沙洲連着的小島叫橋頭，最遠處有座 182 號燈塔，若要前往並不困難，只是天雨令石面濕滑，所以我們只是原路折返橋嘴，在橋嘴沙灘上野餐及更衣，然後到沙洲的東面看珊瑚或浮潛。遇上水位低的話，走至水深及小腿的高度已經能看到不少奇特的珊瑚、彈塗魚、蟹等生物；若走至水深一點的話會看到更多，可惜當天雨後水質比較渾濁，無緣相見只好回程。

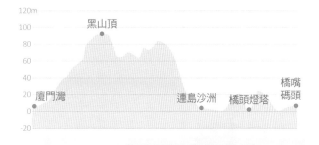

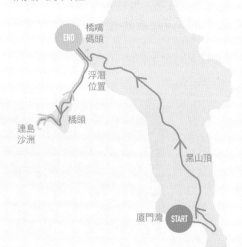

實用路線資料

路線：廈門灣 > 黑山頂 > 橋嘴 > 連島沙洲 > 橋頭 > 連島沙洲 > 橋嘴碼頭

長度：約 3.6 公里

時間：約 1.5 小時

難度：★☆☆☆

來往交通：於西貢碼頭旁乘街渡前往廈門灣，可於橋嘴碼頭乘同一旗幟街渡離開（$40）

裝備：充足糧水；涉水鞋或浮潛用品（如觀珊瑚或浮潛）

小貼士：觀珊瑚時小心礁石容易劃損手腳，切勿赤腳行走；請愛護環境和小動物，切勿為一己之樂破壞生態！

豐樂園是全港最大的魚塘，但由發展商持有，早年已獲城規會通過在附帶條件下發展，部分土地將興建高樓，不知道這片簡樸的美景還能看多久。

#三五知己路線

龜山——一小時快閃大西北

夏天天氣酷熱，為免中暑，走較矮的山會輕鬆一點。龜山位於大西北，位置較為偏僻，路程亦比較遠，但勝在遊人不多。它位於尖鼻嘴旁邊，山頂是個名為「唐夏寮」的涼亭。從入口處只需走上一段水泥樓梯便能到頂，如果略嫌難度太低，可以選擇加碼，在山頂沿小徑走至輞井圍離開，沿途景觀開揚，但此路段因為較少人走動所以草叢比較濃密，部分路徑並不明顯，新手不宜挑戰。

昆蟲小知識

新月帶蛺蝶（雌性），體型屬於中型蛺蝶，與另外數種蛺蝶容易混淆；主要特徵是前翅末端白斑較幼長和歪斜。常見於林中，有訪花性，也吸食腐物與吸水。幼蟲取食大戟科各種饅頭果屬植物。

后海灣遠眺深圳

轉折乘車到尖鼻嘴後，登山的路就在右邊，但當日天朗氣清，因此決定先往東邊走一段到尖鼻嘴位置。路上能環顧后海灣，也就是深圳灣，水色雖然帶點泥黃，看起來不怎麼清澈吸引，但在日光雲朵點綴下水色仍然優美。雖然當天有煙霞，但仍然能眺望一海之隔的深圳南山區，總覺得這麼遠那麼近，卻已是截然不同的世界。

下車後能眺望后海灣，並能清楚望見對岸的深圳。

🏔️ 十分鐘登頂　唐夏寮乘涼

來到尖鼻嘴邊境巡邏區就原路折返至登龜山的樓梯口，沿樓梯走上去不消十分鐘便到山頂了。龜山只高 70.8 米，來到山頂有個名叫唐夏寮的涼亭。從相關介紹中指龜山之所以得其名，是源於外形像隻烏龜，而涼亭是為了方便遊人觀賞美景而設。估計以前這裏景觀開揚，但時過境遷，現在四周已經被高樹包圍，毫無景觀可言，但在樹蔭下倒是挺涼快的。

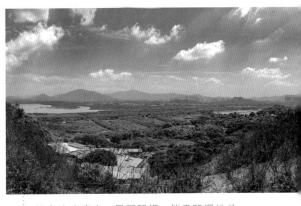

沿龜山山脊走，景觀開揚，能盡覽濕地公園、豐樂園魚塘至天水圍一帶景色。

🏔️ 山脊游走　環瞰天水圍

如果想加行程的話，可留意標高柱旁邊，跨過欄杆後有一條小路通往輞井圍，但注意此路徑不太明顯，加上遊人甚少以致灌叢頗密，建議穿著長褲及行山鞋。沿着山脊遊走，景觀反而較山頂及唐夏寮開揚得多，左面可以俯瞰濕地公園及豐樂園魚塘，右面則可以遠眺輞井山等。烈陽來襲，都忍不住要撐傘了，在此路段上更是完全沒有碰到人，不知道這裏可算是秘境，還是純粹因為天氣實在太熱了？這條路由於較少人行走，反而能保留多一點原始的味道，希望大家也可以保護這裏的原貌，不要破壞它。

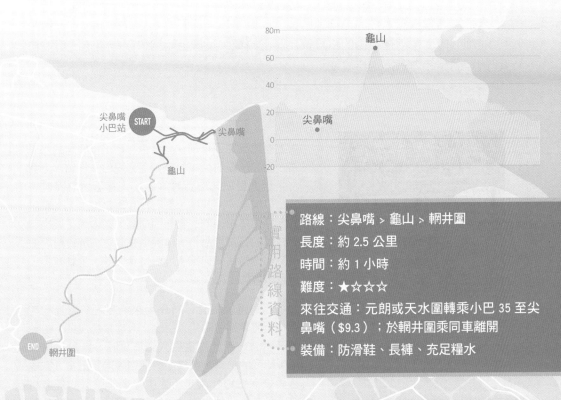

實用路線資料

路線：尖鼻嘴 > 龜山 > 輞井圍

長度：約 2.5 公里

時間：約 1 小時

難度：★☆☆☆☆

來往交通：元朗或天水圍轉乘小巴 35 至尖鼻嘴（$9.3）；於輞井圍乘同車離開

裝備：防滑鞋、長褲、充足糧水

曝罟灣的半圓魚塘堤圍是該處碩果僅存的地標,不少釣者喜歡到此垂釣。

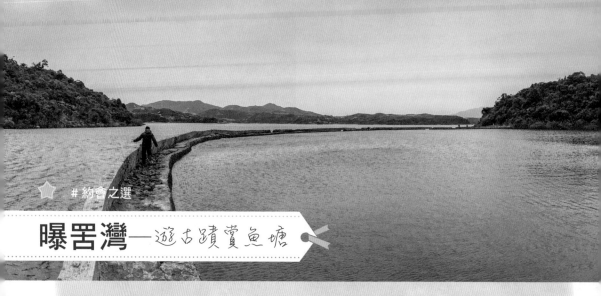

\# 約會之選

曝罟灣——遊古蹟賞魚塘

上窰村位於西貢東面,是條有上百年歷史的古村,更早於八十年代被評定為法定古蹟。走過古村往南行,探訪昔日的魚塘曝罟灣,可以沿着堤圍繞一圈,在水中央行走感覺新奇。然而魚塘堤圍部分已經塌掉,倘若行走千萬要小心,安全至上。部分由上窰前往堤圍的路段較為茂密崎嶇,反觀上窰路段平緩易走,可按自己的時間和能力選擇走半段或全段。

地名小知識

西貢不少古村的名字均與當地生產活動或物產有關,除了以上提到的上窰外,曝罟灣則因為漁民經常暴曬捕魚,「罟」即是漁網,由於該村位於海灣中,因而得名。

蠔殼變灰泥　文物館窺歷史

由上窰巴士站下車前往上窰古村都是很好走的水泥路,途經一些村屋後便來到上窰民俗文物館。上窰村是十九世紀末由黃姓客家族人移居這裏而建成的,以捕魚、用灰窰燒製石灰和磚瓦維生,上窰村的名字也是由他們的物產而命名。館內除了展出昔日村民的日常用品外,職員還細心地講解古村歷史及文化、村民如何驚險地躲避兵賊等,生動有趣,可以讓人待上很久呢!

文物館旁邊就是昔日村民用來燒製石灰磚瓦的灰窰,全盛時期曾僱用過百名工人從事燒灰業。由於村子沿海,因此能提供大量珊瑚石、蠔殼等用來燒製磚瓦的材料,製成品會運到香港島出售。完成參觀後就繼續往南走,途中經過起子灣的荒廢村屋,遊走於叢林中樹木愈見茂密,即是代表快要到達曝罟灣了。

 提防崩塌堤圍

前往曝罟灣堤圍需要小心留意一個分岔口,來到一個 U 形的轉彎位,就能沿着小路前往曝罟灣。注意該段繁枝茂盛,路徑不太明顯,建議由有經驗人士引路。到達堤圍處便豁然開朗,偌大的半圓形堤圍躺於水上,甚是壯觀。昔日的漁民便是靠着圍上幾個水閘控制潮汐漲退水位來養魚。有些遊人更會在此坐下靜觀日落,十分寫意。

但走近堤圍觀看卻發現當中數處已經崩塌,如欲繞着堤圍走一圈必須相當小心,因為或會加劇倒塌的風險,所以要小心評估其情況。離開時從原路折返,來回合計才不足 5 公里,而且幾乎沒有坡幅,是炎夏出遊的好選擇。

堤圍有數處已經崩塌中空,有指是昔日用來控制水量的閘口,想走過去的話要小心衡量風險。

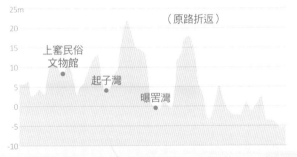

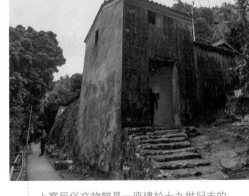

上窰民俗文物館是一座建於十九世紀末的客家村舍,1981 年時曾經被列為法定古蹟,後來重修改建成博物館,值得參觀。

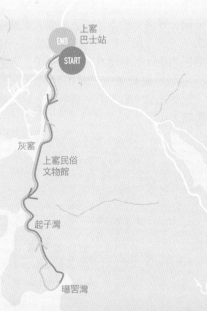

實用路線資料

路線:上窰 > 起子灣 > 曝罟灣堤圍(原路折返)

長度:約 4.9 公里

時間:約 2 小時

難度:★☆☆☆

來往交通:於西貢轉乘九巴 94($6.8)或 96R($13.9)至上窰站

裝備:充足糧水

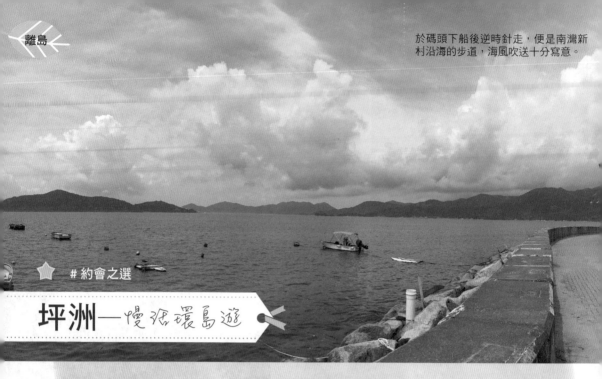

於碼頭下船後逆時針走，便是南灣新村沿海的步道，海風吹送十分寫意。

\# 約會之選

坪洲—慢活環島遊

坪洲在香港島以西，是個呈「凹」形的離島，人口大約只有數千人，相比起長洲就寧靜得多。走在海邊，很少會碰到人，居民也十分悠閒，海風撲面而來，舒服得很。環島遊坪洲一圈約 7 公里，登手指山也只高 98 米，路上有涼亭、古廟、奇石等，景物豐富；幾乎全程都是水泥路，相當易走。島上還有不少食店，走一圈再歎下午茶才乘船離開，「慢」活一天真不錯！

昆蟲小知識

串珠環蝶，屬於環蝶科，在香港紀錄中只有兩種。翅膀以褐色為主、有一串白色圓珠斑，體型約 7 厘米，屬於大型。飛行緩慢，多貼近地面作短距離飛行，主要吸食腐果和腐液。

漫步海邊 感受小島寧靜

在下船後逆時針而走，右面一條大直路沿海邊延伸開去，迎着海風，很是愜意。海的另一邊是南灣新村居民的家，部分牆身有可愛塗鴉；海邊也停泊了很多小艇、單車等，充滿小島風情，適宜漫步欣賞，感受民風。這段乃平路易走，很快便來到分岔口開始上山了。

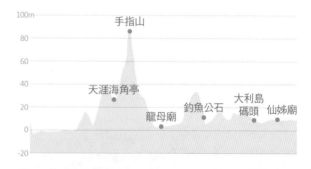

登手指山環顧周邊島嶼

來到岸邊近盡頭便左轉上山，要留意荒廢路口以免錯過，幾個石級後接上水泥路的家樂徑，途經坪洲紀念花園。按着地上的「往碼頭」字樣走就對了，然後接上林蔭路前往手指山，沿路間還有不少蝴蝶呢！到達手指山標高柱前，可以前往天涯海角亭，環顧周邊的交椅洲、周公島、喜靈洲等，還可以眺望愉景灣、迪士尼。整個路段均為水泥路或梯級，只是甚無遮蔭，夏日前往的話需做妥防曬和補水準備。

坪洲的龍母廟已有四十年歷史。每年農曆五月八日是龍母誕，會有儀式慶典。

上山後不久便會看到天涯海角亭，可眺望小交椅洲和交椅洲等，能見度高的話還可望到西環及尖沙嘴一帶呢。

沙灘賞釣魚公石

下山後便來到龍母廟。龍母廟又名悅龍聖苑，是島上最大的寺廟。沿着旁邊的東灣沙灘走，接回自然歷史徑，可以前往釣魚公觀景亭和坪愉徑。接着走到沙灘觀看釣魚公石，碰巧有人在石下垂釣，兩者相映成趣。不少遊人會帶着狗隻到沙灘游水，看着牠們暢泳也很有樂趣。最後沿坪利路橋前往大利島碼頭拍照，再返回坪洲渡輪碼頭乘船離開。有時間的話還可以到碼頭附近的食店，有蝦多士、茶粿、炸番薯餅等美食，可謂大快朵頤。

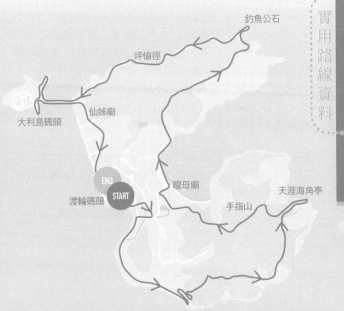

實用路線資料

路線：坪洲渡輪碼頭 > 南灣新村沿海步道 > 天涯海角亭 > 手指山 > 龍母廟 > 釣魚公石 > 坪愉徑 > 大利島碼頭 > 仙姊廟 > 坪洲渡輪碼頭

長度：約 6.9 公里

時間：約 2 小時

難度：★☆☆☆

來往交通：中環 6 號碼頭乘船來往（周末船費 $22.8-$43.5）

裝備：充足糧水

沿着沙灘走，會看到不少沉積岩「頁岩」，它由粉砂岩與泥岩層層相疊而成，每層厚1至5毫米，活像千層糕，在香港甚為罕見。

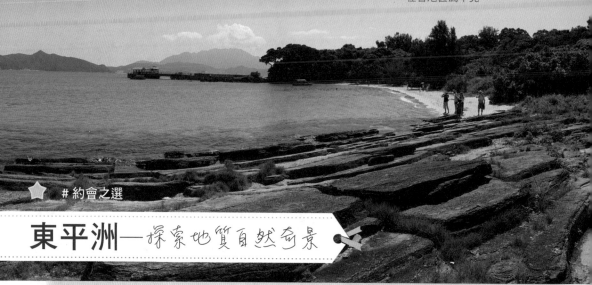

約會之選

東平洲—探索地質自然奇景

位於香港最東面的東平洲，是全由沉積岩組成的小島，奇特的地質和頁岩地貌讓人歎為觀止，被聯合國教科文組織納入為世界地質公園範圍，被喻為「香港四大自然奇景」之一。島上頗多景點，讓人流連忘返。沿着東平洲環島郊遊徑走即可繞島一圈，整段路的最高點也只有約40米，島如其名的「平」，非常適合家庭樂。

山麥冬，香港原生植物，花期五至七月，果期八至十月。一串串的花兒呈淡紫藍色或淡粉紅色，與一般植物不同，山麥冬喜歡陰暗潮濕的環境，忌陽光直射。

水清沙幼　浮潛聖地

是次行程採取逆時針走法，因為大部分人都是順時針遊玩，為了避開人潮便反其道而行，大家可以在下船時看人潮走向再作適當應對。周末只有早上九時由馬料水開出的船會前往東平洲，大概十一時半到達。下船後首先來到大塘灣沙灘，沙灘清澈見底，可見海床深淺色澤的對比，加點想像力就猶如置身在馬爾代夫！

在這一路上會見到很多頁岩，它是由黃鐵礦、方沸石和輝石等組合而成，中間夾雜着鈣、鐵、鎂等不同物質，經過風化海蝕，不少頁岩呈鐵紅色及有獨特氣泡形狀，對大人或小朋友而言都頗為獨特有趣。

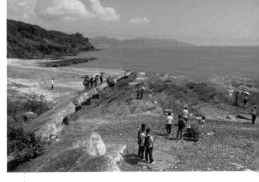

裂隙變斬頸洲　觀巨龍落水

順着路走就會來到斬頸洲，它原本是與整個島嶼相連，只是受到地殼變動影響，因巨大外力擠壓而產生裂隙，經過長期風化海蝕令斷層擴大，形成峽道，地質學上稱之為「海蝕峽谷」。由高處瞻望，就像被人斬了一刀，因而得名。

繼續往前行，約半小時後便來到龍落水，此處由白色岩層和普通頁岩組成，白岩由石英組成，質地堅硬，抗蝕力較高，而下層頁岩已經風化頗深，剩下強頑的白岩。

龍落水，由高處望向那長長的白色岩層就如龍一樣，毅然衝到海中，故得此名。

登海蝕平台　更樓石打卡

來到最後一個景點更樓石當然要拍照留念。更樓石旁還設有政府露營地，但只有旱廁，不想同日趕船離開的話可考慮星期六去，露宿一晚後於星期日才離開。有指東平洲原名為平洲，但為免與香港另一島嶼坪洲混淆，加上這裏是香港最東北的島嶼，因而改名為東平洲。當日遇上數十人的旅行團，聽到旅行團團友說此處很美但只能走馬看花，因此建議可以自行前往，以便行程編排更為自主。

更樓石位於島的東面，高近兩層樓的兩座海蝕柱平台很有氣勢，人人都排隊登上更樓石拍照留念。

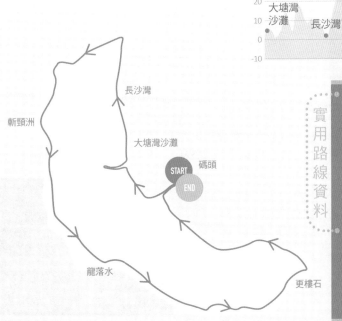

實用路線資料

路線：碼頭 > 大塘灣沙灘 > 長沙灣 > 洲尾角 > 斬頸洲 > 龍落水 > 更樓石 > 碼頭

長度：約 8.5 公里

時間：約 2.5 小時

難度：★☆☆☆☆

來往交通：於馬料水碼頭乘船往返，早上 9 時由馬料水開出，下午 5 時 15 分由東平洲開出，船程約 1.5 小時（$90 來回程）

裝備：充足糧水

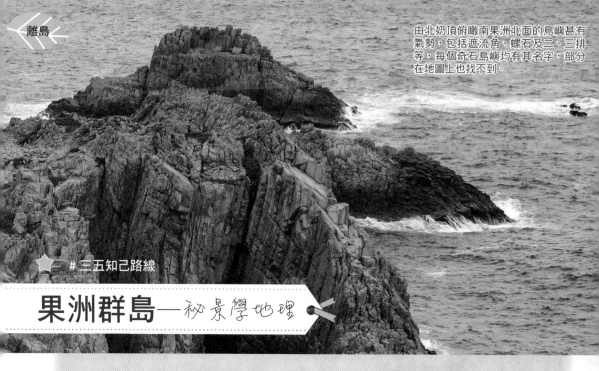

由北奶頂俯瞰南果洲北面的鳥嶼甚有氣勢，包括遮流角、螺石及二、三排等，每個奇石島嶼均有其名字，部分在地圖上也找不到。

#三五知己路線

果洲群島—秘景學地理

果洲群島位於香港東南部的水域，主要分南、北兩大島嶼，島上奇石嶙峋，地貌奇特，滿佈恐龍時期，即是一億四千萬年前的火山岩，是地質公園之一，更有「東海明珠」的美譽。這路線走過的景點，最高處也不過是 60 米，周末跟本地團來個一日遊，還可增進不少地理知識呢！

岩石小知識

大概在一億六千萬年前，果洲群島一帶海域曾經發生火山爆發，高溫而帶酸性的熔岩及火山灰噴出並覆蓋在山上，接觸空氣後迅速冷卻，導致非常規則的收縮，形成六角形節理，經過千萬年風化後才展現於我們眼前。世界各地普遍的六角柱岩石都由黑色基性玄武岩（Basalt）組成，因此香港這種肉紅色酸性流紋質凝灰岩（Tuff）算是獨有罕見。

北果洲：大灶口有氣勢

一般本地旅行團都會預早設定行程，由尖沙嘴碼頭出發，到大廟灣天后廟登島短遊後就出發往北果洲。上岸登島需要由小船分批接駁，登島後沿着樓梯直上，就來到島上的 200 號燈塔「東海明燈」。從燈塔可以俯視大灶口洞，沿小路而下，可以近距離感受懸崖峭壁、驚濤拍岸之勢。返回碼頭期間可以於銀瓶頸遠眺由六角形火山柱石形成的地貌奇觀，以及不少天然奇石，包括棺材石、月球岩等。

銀瓶頸對岸可見一大塊平滑的「月球崖」，崖面佈滿凹紋如月球表面般，不禁讓人驚歎大自然「岩滑」的力量。

南果洲：賞峭壁海蝕洞

登南果洲後拜候迷你天后廟，只到我肩膀般高呢！之後繼續走至北奶頂，可以鳥瞰島嶼北面的山嶺角及二、三排等小島嶼。下山經過石拱門，再沿島的西面路徑可以走到南面的千丈壁。往千丈壁的路徑明顯且易走，所以不消一會便來到，走到對岸回望，峭壁果然名不虛傳，甚有居高臨下之勢。

天然石室　大自然的鬼斧神工

原路折返，在分岔口左轉往島的西北面，由於香港大部分時間吹東風，所以島的西北面在缺乏天然屏障下，岩石便會被風浪洗禮，形成路上及船上可以欣賞到的奇石及海蝕洞或拱。果洲群島屬於具有國際地質價值的地質公園範圍，敬請愛惜罕有的六角柱岩石。而不少岩石已嚴重風化，極易鬆脫，因此不建議攀爬岩壁或近崖岩石。

石拱門又稱「虎口大洞」或「穿窿門」，是果洲群島中最大的海蝕洞，貫穿了南果洲的島中心。

實用路線資料

路線：尖沙嘴碼頭 > 大廟灣天后廟 > 北果洲（船）> 200 號燈塔 > 大灶口洞 > 銀瓶頸 > 南果洲（船）> 迷你天后廟 > 北奶頂 > 石拱門 > 千丈壁 > 石室 > 尖沙嘴碼頭（船）

長度：共約 3.2 公里（不計船程）

時間：約 2 小時

難度：★☆☆☆

來往交通：參加旅行團或自僱船隻（坊間不少旅行社營辦果洲群島一日遊，團費百多元起，於網上搜尋即可）

裝備：防滑鞋、充足糧水

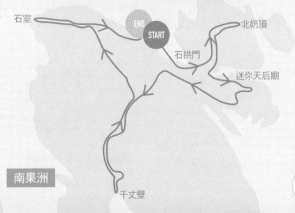

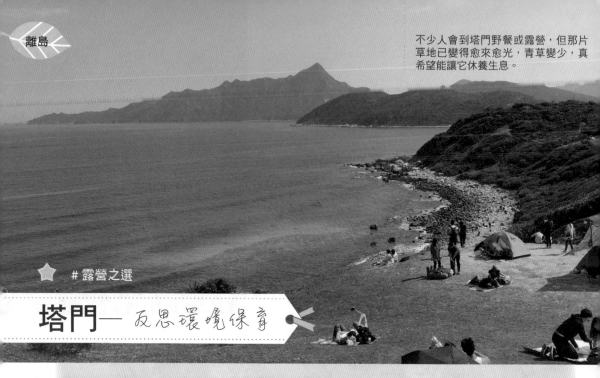

不少人會到塔門野餐或露營，但那片草地已變得愈來愈光，青草變少，真希望能讓它休養生息。

露營之選

塔門— 反思環境保育

塔門位於西貢以北，可以在馬料水或者黃石碼頭轉乘街渡前往，算是方便。塔門早年以遼闊的草地聞名，但是近年多了不少本地或外地旅行團、露營人士等，讓草地開始變得像個禿頭的老翁。環島一小圈，不但海景醉人，更可親身感受漁民生活，吃個小店的海膽炒飯，其實逃離鬧市的方式也有很多種。環塔門一圈只約3.5 公里，坡度不高，適合一家人來趟本地小旅遊。

二級歷史古廟　登山賞美景

由碼頭下船後，向北走不久便來到下圍的天后古廟，它建於 1737 年，2010 年被評定為二級歷史建築物。參觀完畢後，可以再往北面的樓梯拾級而上，沿路回望視野遼闊，可以飽覽塔門景色，遊人也爭相拍照。再往上走便來到龍景亭，四周由海景包圍。依地圖所看，前方是有路可以繼續登茅平山，但當天被海景吸引，因此到達涼亭後就折返到海邊繞圈。

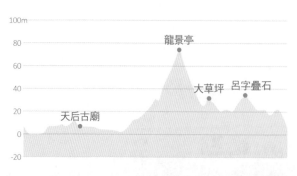

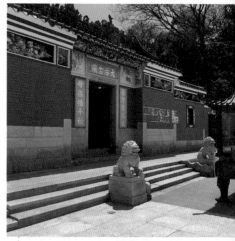

天后古廟由三間廟宇組成，廟內仍保留了歷史的古物如石區、青銅鐘等。村民多以祈求保佑出海平安。

呂字疊石　海邊觀日落

原路折返走回海邊，不少人在草坪上看海、放風箏、野餐、露營。沿着東南岸走，走到塔門南部有片石灘，很快就認出了「呂字疊石」。接下來隨着海岸線走，路上看到一些牛隻正悠然自得的吃草，令人也放慢腳步放空一下，享受遠離煩囂的風光。遊人記得帶走自己的垃圾，免得被牛隻吃掉，落入牛肚中。同熱愛這片草地，對比幾年前的照片與眼見的禿頭爛地，黃草稀疏，實在感到惋惜。

塔門著名的「呂字疊石」，有指這兩塊大石本為一體，後來經過風化斷成兩塊上下架疊，呈「呂」字狀，因而得名。

漁民在好天的日子便會將海產鋪於地上曬乾，光是要將每件海產平均鋪在地上已經花費不少功夫。

感受漁民生活

繼續沿岸順時針繞回碼頭，途中經過有漁民在曬海產，烈陽當空，真不容易，一場到訪不妨光顧一下。碼頭旁邊還有幾家餐廳，有馳名的新鮮海膽炒飯，十分美味，但要給點耐性排隊了。

消費郊野　山女有感

對於「消費郊野」，各人定義不同，但讓大自然休養生息也未嘗不可。秋冬是登山旺季，大家可以選擇不同地方郊遊，切忌一窩蜂擁至某一地點，盡力保持「山野無痕」。參考海外登山也會設有休山期，對於未能負荷過多遊人的地區，也是可以研究的方向。

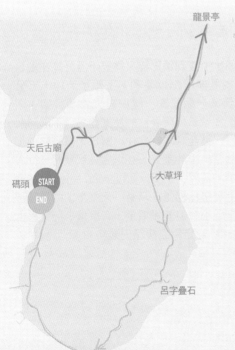

龍景亭

天后古廟

碼頭　START　END

大草坪

呂字疊石

實用路線資料

路線：碼頭 > 天后古廟 > 大草坪 > 龍景亭 >
大草坪 > 呂字疊石 > 漁民新村 > 碼頭

長度：約 3.5 公里

時間：約 1 小時

難度：★☆☆☆

來往交通：於港鐵大學站前往馬料水碼頭（$18-28）或於西貢市轉乘 94 號巴士（$6.8）至黃石碼頭，轉乘街渡（$9.5-$14）

裝備：充足糧水

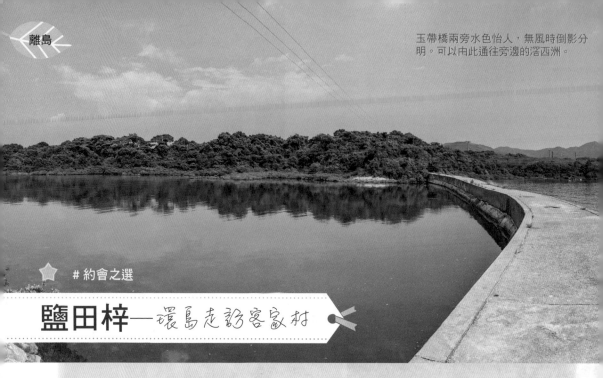

玉帶橋兩旁水色怡人，無風時倒影分明。可以由此通往旁邊的滘西洲。

約會之選

鹽田梓—環島走訪客家村

鹽田梓是位於西貢西南面的一個小島，又稱鹽田仔，是一條約有三百年歷史的客家村。「梓」是指鄉里，意思是「不忘故鄉」。圍繞面積不到一平方公里的鹽田梓走半圈，全長不足 2 公里，最高也只有 30 多米，全程水泥路，連拍照時間才需約一個半小時，是輕鬆快閃的外島好選擇。

植物小知識

射干，別名較剪蘭，屬於鳶尾科，花期一至八月，果期七至九月。花瓣橙紅色，帶紫色斑點。果殘存於凋謝的花被上，種子呈黑紫色。

西貢碼頭乘船　十五分鐘到達

從西貢碼頭坐街渡到鹽田梓只需要十五分鐘左右，以外島來說是非常鄰近便利。下船後走約十五分鐘，就來到第一個景點：鹽田梓文物陳列室，內裏保存了很多昔日具代表性的農業器具、不同形狀的盛載容器、甚至課本等文件。當日天氣酷熱，工作人員仍然堅持坐於室外，在遠處見到我們一行人就已經熱情地說：「您好，歡迎光臨！」，實在窩心。再走上幾級樓梯便是寫着「天主堂」的聖若瑟小堂。教堂雖小，但五臟俱全，有聖壇、神父房舍等，2010 年被評定為二級歷史建築。

🏔 玉帶橋堤壩　連接滘西洲

參觀完畢後就繼續沿着路走。在前往涼亭的路上，有不少天主教聖經語錄及啟示，有興趣的話可以駐足細看領悟。過了涼亭後，便緩緩下坡，接着來到玉帶橋。玉帶橋是在 1953 年由村民合力建造的堤壩，連接滘西洲，直至 2000 年由政府維修成現狀。滘西洲有個高爾夫球場和大草地，時間足夠的話可以過去走走，但記得留意末班船時間！

鹽田梓文物陳列室前身為澄波學校，昔日為島上及西貢學童提供教育，但自 1970 年起村民相繼遷出，澄波學校隨後被空置，現在則陳列出昔日村民的生活用品。

從鹽田梓高處可眺望鄰近的滘西洲高爾夫球場，可以經玉帶橋走過去。

🏔 鄉誼茶座　吃豆花茶果

鹽田梓村雖然已被荒廢，但是部分棄屋上有些七彩有趣的玻璃窗，原來是「鹽田繪」，以彩繪玻璃來展現村內歷史和習俗，很有意思。經過鹽田，碰巧有介紹團的話，更可以親身了解到從前村民以水流法生產海鹽的歷史和方法。離開之前繞回碼頭旁邊的鄉誼茶座，它是由村公所改建而成的，提供小吃、飲品和有名的客家茶果。

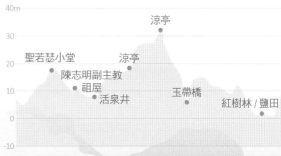

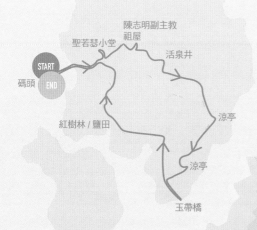

路線：鹽田仔碼頭 > 百年老樹 > 鹽田梓文物陳列室 > 聖若瑟小堂 > 陳志明副主教祖屋 > 活泉井 > 涼亭 > 玉帶橋 > 紅樹林／鹽田 > 鹽田仔碼頭

長度：約 1.9 公里

時間：約 0.7 小時

難度：★☆☆☆☆

來往交通：西貢碼頭街渡（來回 $60）

裝備：充足糧水

二星路線

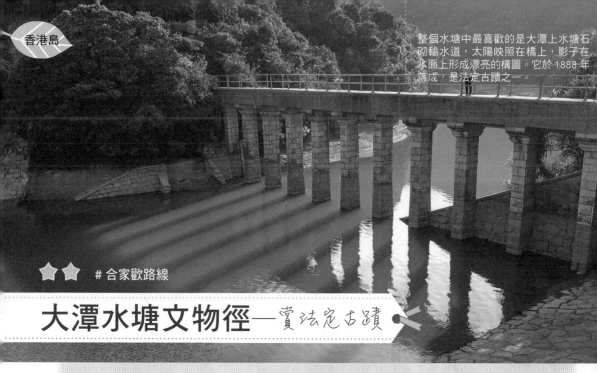

整個水塘中最喜歡的是大潭上水塘石砌輸水道，太陽映照在橋上，影子在水面上形成漂亮的構圖。它於 1888 年落成，是法定古蹟之一。

★★　#合家歡路線

大潭水塘文物徑——賞法定古蹟

位於港島南區的大潭水塘，建於 1883 至 1917 年之間，是香港第二個落成的水塘，有過百年歷史，當年建造時耗資巨大，水塘總容量超過八百萬立方米，規模之龐大，使工程耗時超過三十年才建成，直至現在仍是港島區的重要供水系統之一。當中包含了不少法定古蹟。水塘路況易走，面積偌大，繞塘一圈已經足以遊覽大半天。

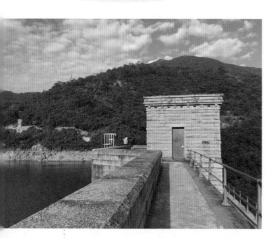

大潭上水塘水掣房於 1888 年建成，材料以花崗石為主，只有一個門口，小窗已被封，屬於法定古蹟。

車站決定路線

乘巴士到起點時，要注意大潭水塘分了兩個巴士站：大潭水塘（北）和大潭郊野公園站，兩個站之間隔了很窄、車輛也只能單線行駛的水壩。假如打算逆時針繞水塘一圈的話，可以於大潭水塘（北）站下車，反之便可以在大潭郊野公園站下車。逆時針路線由港島徑六段起步，沿途都是水泥路，緩緩上坡，躲在樹蔭下較為涼快。

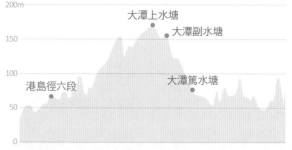

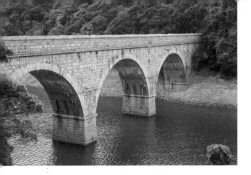

大潭篤水塘石橋外貌典雅獨特，呈拱形設計，是一座三孔橋，以水泥建成，並由花崗石飾面。

 ## 二十一項水務建築　極具歷史價值

沿着 5 公里長的大潭水塘文物徑走，可以經過二十一個已列為法定古蹟的水務歷史建築，包括石橋、水掣房、水壩等等。水塘中有不少石橋，其中有五條是法定古蹟，部分是使用花崗石配以拱形結構建成。而大潭篤水塘更是靠四座優美的石橋貫穿多個河床。部分水掣房門口標示着興建年份，同樣是以花崗石建成，部分有着半圓拱飾門窗，別具風味。

 ## 浩瀚水壩工程連接主要車道

水塘最重要的部分當然是水壩，其中大潭篤水塘的水壩更肩負起連接赤柱、大潭與柴灣、石澳的責任。此外，上、中、副水塘有四個列為法定古蹟的水壩，以花崗石、毛石及水泥等建成，而當時建材不及現時機械化及發達，因此不少工程均以人力及原始工具完成，工程規模十分龐大浩瀚。夏天暴雨過後，不少水塘滿溢，這時水塘壩底更會成為拍攝熱點，流水洪洪而下，甚有氣勢，不論日夜也會有攝影愛好者來到這裏取景。

由大潭副水塘前往大潭篤水塘的路上，會見到一間紅磚屋，有指建於 1920 年代，昔日是護衛的宿舍，以花崗石及水泥建成，屬於三級歷史建築物。

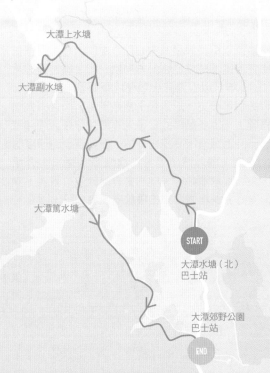

實用路線資料

路線：港島徑六段 > 大潭上水塘 > 大潭副水塘 > 大潭篤水塘

長度：約 5.4 公里

時間：約 2.5 小時

難度：★★☆☆

來往交通：港鐵西灣河站乘 14 號城巴，於大潭水塘（北）或大潭郊野公園站下車（$8.9）

裝備：充足糧水

大潭上水塘

大潭副水塘

大潭篤水塘

START
大潭水塘（北）
巴士站

大潭郊野公園
巴士站

END

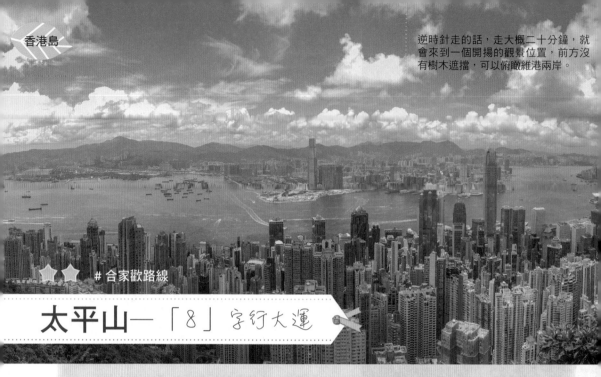

逆時針走的話，走大概二十分鐘，就會來到一個開揚的觀景位置，前方沒有樹木遮擋，可以俯瞰維港兩岸。

★★★　#合家歡路線

太平山—「8」字行大運

行大運，好像是每年農曆新年的必備節目。不如選擇到太平山山頂繞一圈？全程水泥路，而且大部分路段有樹蔭，走得輕鬆。很多人只知道可以沿盧吉道走，但其實山頂的另一邊也可以繞個圈，和盧吉道合起來就剛好湊成個「8」字，拿個好意頭！

植物小知識

印度橡樹，又名印度榕，由印度引入；生命力很強，生長速度快，在香港能長高達十五米。氣根像榕樹般吸收空氣中的水分和養分，環境愈重濕氣根便愈發達。

百年盧吉道　賞日出勝地

整條路徑以山頂廣場為中心點，由此出發可選擇先前往盧吉道順時或逆時針方向繞一圈。盧吉道建於約 1913 年，以香港第十四任總督盧吉爵士命名，已有過百年歷史。沿路幾乎都是平路，而且有大樹作遮蔭，不論多酷熱的日子走起來也會感到陣陣清涼。一路上還有不少植物介紹，例如巨型的印度橡樹、樟樹、蕨、苔蘚等，物種繁多，還設有介紹牌，為路程增添趣味。中途會經過觀景位置，不少攝影愛好者會專誠到來拍攝維港或者是日出照片。

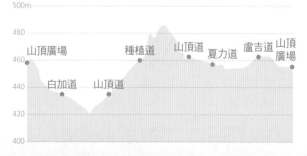

越過郊遊區　賞盧吉飛瀑

繞大半個圈後便來到高西郊遊區，這裏有個維多利亞式風格的涼亭，顯然保存了殖民地時期的色彩。不少晨運客也會在附近的草坪或公園設施上舒展筋骨。繼續走不久就來到盧吉飛瀑，潺潺流水緩緩流下，似乎與「飛瀑」這名字有點距離，或許雨後水會猛一點吧。偶爾還會碰到賣糖蔥餅的伯伯，聽說不少達官貴人也會特意來光顧的呢。

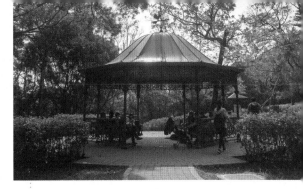

由盧吉道接上夏力道交界，有個維多利亞式風格的涼亭，很多遊人走到累了便在這裏休息乘涼。

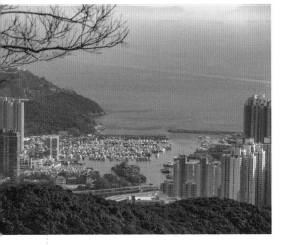

繞山頂道時可以眺望深灣和布廠灣一帶，遊艇整齊有序。還可以看到港鐵南港島線的路軌。

地標獅子亭　望南區海景

繞畢一圈就返回山頂廣場，可以接上另一邊走到白加道，再接上山頂道和種植道來繞圈。路上會途經太平山獅子會興建的獅子亭，在這裏可以再次駐足欣賞維港美景。此段可以眺望港島南區，包括香港仔水塘、海洋公園、南朗山、熨波洲等等，與盧吉道的景色截然不同，在同一條路線上盡覽不同的港島景色，感覺不會沈悶。但是要注意走過山頂道的油站後，部分路段只有行車路，沒有行人路，較為危險，建議可以接上忌利文道或者歌賦山道，再經種植道回去山頂廣場乘車離開。

實用路線資料

路線：山頂廣場 > 盧吉道 > 夏力道 > 山頂廣場 > 白加道 > 山頂道 > 忌利文道 / 歌賦山道 > 種植道 > 山頂廣場

長度：約 9.3 公里

時間：約 2 小時

難度：★★☆☆

來往交通：於中環乘 15 號巴士或 1 號小巴往返（$10.2-10.3），或灣仔乘 15B 巴士往返（$12.3，只限周日或公眾假期）

裝備：充足糧水

盧吉道

夏力道

START 山頂廣場
END

白加道

山頂道

種植道

忌利文道

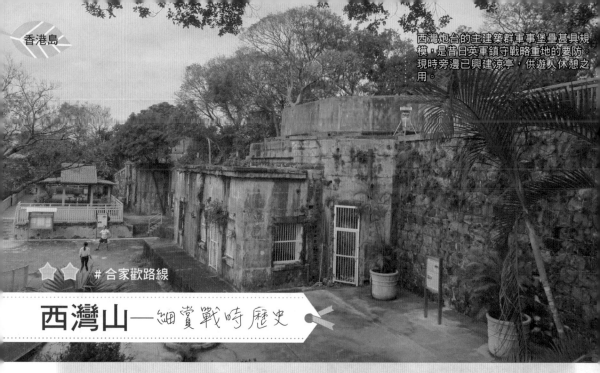

西灣炮台的主建築群軍事堡壘甚具規模，是昔日英軍鎮守戰略重地的要防。現時旁邊已興建涼亭，供遊人休憩之用。

⭐⭐⭐ #合家歡路線

西灣山——細賞戰時歷史

說起西灣山，或許第一時間可能會聯想起位於西貢的。但其實香港有數座西灣山，而其中一座就在港島東杏花邨附近。不過，兩座西灣山的難度截然不同，比起 314 米高的西貢西灣山，港島東的西灣山只有 197 米，而且這座西灣山的路線均是水泥路面，來回路程也只是約 5 公里，非常輕鬆易走，加上有不少炮台、軍火庫等歷史遺蹟，適合一家人來郊遊、認識舊香港故事。

動物小知識

紅耳鵯，是香港常見的鳥類，全長約 20 厘米，那黑色冠羽和紅頰斑是牠的標誌。常吃果實和昆蟲。

偶爾機會下發現的山頭

發現這座山的過程還是挺偶爾的，話說有次我到杏花邨逛街，在天台享受藍天白雲之際看到眼前有一座小小的山，本以為自己早已把港島大部分的山都走過了，但對眼前的小山還是有點陌生，於是回家翻查地圖，就發現了這座難度不高的西灣山！不少人會選擇由洪聖古廟旁邊山路上山，繞一圈才到西灣山，但可惜當時在颱風山竹吹襲後路段被塌樹所擋，唯有沿車路折返至西灣山山腳起步。

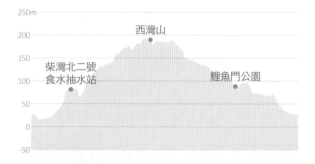

柴灣北二號食水抽水站　西灣山　鯉魚門公園

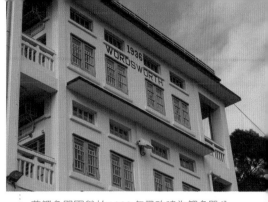

逾百年歷史遺蹟

乘港鐵至筲箕灣站出發，來到柴灣北二號食水抽水站旁邊的樓梯沿路上走，再來一段山泥樓梯，及後又接回水泥路繼續登山。很快便來到昔日倉庫的遺蹟，繼續上走至涼亭位置便是舊鯉魚門軍營範圍，規模更顯龐大。旁邊亦有介紹牌詳述歷史，包括具一百二十四年歷史的炮台、高射炮炮台、炮床、兵營、防空裝置等遺址，炮台結構仍甚為完整，炮床更清晰可見，可以預留多點時間駐足細味，上一堂實地的歷史課。1941 年二戰時此炮台於 12 月 18 日晚上遭日軍突襲，在毫無準備下旋即失守，港島防線陸續被攻破，繼而進入三年八個月的日本佔領時期。

舊鯉魚門軍營於 1988 年已改建為鯉魚門公園及度假村，但部分仍仍保留昔日建築味道。

登頂瞭望釣魚翁

除了炮台之外，沿路轉上去又別有一片小天地，爬上一條小樓梯，就能登頂，景觀開揚，可以俯瞰釣魚翁和田下山。把附近各處都探索一遍後，便沿路下山，此時挑了另一條路回去，沿着鯉魚門公園外圍走，又順帶看其他風景。這裏是前鯉魚門軍營，當中有很多屬於一級歷史建築甚至法定古蹟。現在公園可供遊人預訂作宿營之用。

西灣炮台主建築群處有一大片空地及涼亭，另一面可眺望柏架山及港島一帶景色。

港鐵筲箕灣站

START　END

鯉魚門公園

柴灣北二號食水抽水站

西灣山

實用路線資料

路線：港鐵筲箕灣站 > 柴灣北二號食水抽水站 > 西灣山 > 鯉魚門公園 > 港鐵筲箕灣站

長度：約 5.3 公里

時間：約 1.5 小時

難度：★★☆☆

來往交通：港鐵筲箕灣站

裝備：充足糧水

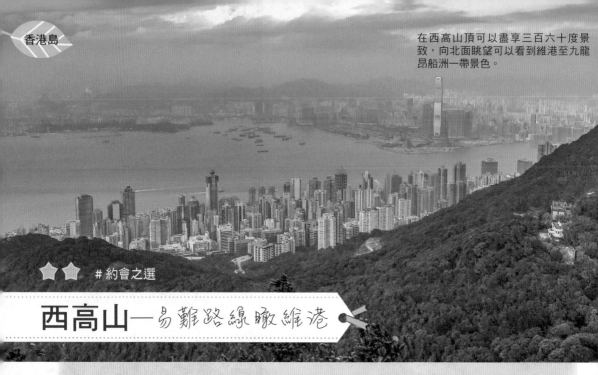

在西高山頂可以盡享三百六十度景致，向北面眺望可以看到維港至九龍昂船洲一帶景色。

★★　#約會之選

西高山—易難路線瞰維港

假如你家住港島區，西區的西高山絕對是行山的好選擇，因為交通方便而且景色優美。路線可以分為簡易版或進階版，簡易版可以經由山頂盧吉道接上樓梯到西高山山頂，原路折返下山，全程只約 3.6 公里，快步的話不消一個半小時就能走完；進階者可以不走回頭路，從西邊下山，但路況會較為崎嶇，以薄扶林水塘作結，光是小心翼翼地下山已花費了約一個半小時。

昆蟲小知識

虎斑蝶，屬於中型體型的蝴蝶，展翅有大約四至九厘米，喜歡吸食花蜜，甚少吸食腐液或吸水。

夏力道起步　多線上山

到訪過西高山兩次，易難路線也走過。其實也有多條路線登山可供選擇，最常見的當然是循漁護署的正路由山頂廣場起步，往夏力道方向走。來到涼亭處左轉下幾級樓梯，穿過一段林徑便抵達曠地，接上登西高山的樓梯。此外，在剛才的涼亭右面，其實也有一條非官方的絲帶登山路線，穿梭於林中，路徑明顯，但全程是泥路，沒有樓梯只有斜路，其中臨近山頂有個大石位置需要以手扶助爬上去，因此建議大家量力而為慎選路線。

走上西高山有山友說約七百多級樓梯，山女數不了，但看到此情景時確實苦笑了一下。

登山頂環顧四面景觀

走簡易版沿樓梯登山的話，邊走邊拍照也只消三十分鐘就能登頂。登頂後四方八面毫無遮擋，天朗氣清的話可以盡享三百六十度景致。不趕時間的話，還可以在此觀賞海平面的日落呢，但記緊要帶備照明裝備，例如頭燈或電筒以便下山。雖然這裏景觀開揚，但同時也非常當風，假如冬天來到的話就要注意保暖了。

不少人會選擇到警告牌後的位置拍照打卡，可以將南區景物盡收眼底，包括遠處的薄扶林水塘。

下山路徑二選一　量力而為

飽覽美景後可以選擇原路折返循樓梯下山；假如不想走回頭路的話，可以沿西面的小路下山，但要注意部分路段兩旁樹叢較高和密，路況有點浮沙碎石，容易滑倒，而且斜度猶如鴨脷洲玉桂山般陡峭，因此由這裏下山的話要加倍小心。小路入口在西高山頂觀景台圍欄外，早年還有個路不通行的警告牌擋住西行下山的路口；但翻看漁護署的最新資料，往西面下山原來是官方推薦路線。下山接回港島徑後，還可以探訪西高山炮兵觀察所，最後以薄扶林水塘作結。

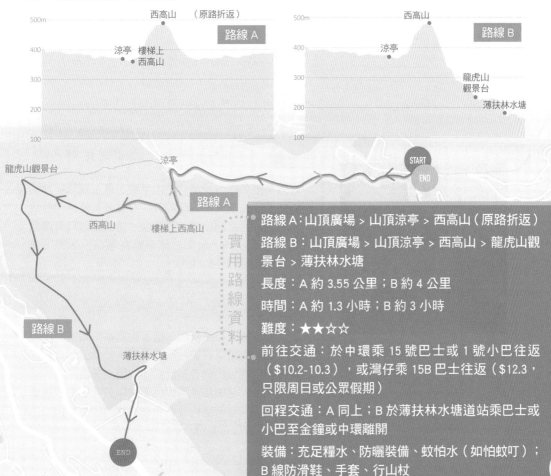

路線 A： 山頂廣場 > 山頂涼亭 > 西高山（原路折返）

路線 B： 山頂廣場 > 山頂涼亭 > 西高山 > 龍虎山觀景台 > 薄扶林水塘

長度： A 約 3.55 公里；B 約 4 公里

時間： A 約 1.3 小時；B 約 3 小時

難度： ★★☆☆

前往交通： 於中環乘 15 號巴士或 1 號小巴往返（$10.2-10.3），或灣仔乘 15B 巴士往返（$12.3，只限周日或公眾假期）

回程交通： A 同上；B 於薄扶林水塘道站乘巴士或小巴至金鐘或中環離開

裝備： 充足糧水、防曬裝備、蚊怕水（如怕蚊叮）；B 線防滑鞋、手套、行山杖

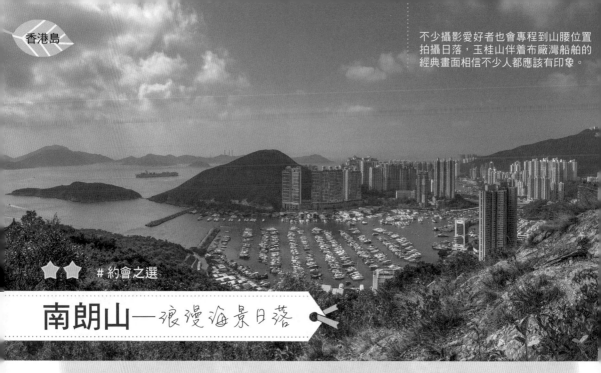

不少攝影愛好者也會專程到山腰位置拍攝日落，玉桂山伴着布廠灣船舶的經典畫面相信不少人都應該有印象。

★★ #約會之選

南朗山—浪漫海景日落

位於黃竹坑的南朗山，自港鐵於 2016 年底開通南港島線後成為更受歡迎的行山熱點。南朗山可以飽賞海洋公園、深灣、利東邨和深、淺水灣，三面環海，在晴朗的一天出發的話就能欣賞到海天一色的美景。山林中還能聽到海洋公園遊人玩過山車的尖叫聲，與身處山上的寧靜環境相映成趣。南朗山路況易行，除了接近山頂的泥地斜路外，大部分都是水泥路，成為不少家庭帶小朋友郊遊的好地方。

植物小知識

大頭茶花，香港原生植物，花期為十月至翌年一月，白色大花兒很易被認出，喜歡陽光充沛的生長環境。它有助改善受污染的土壤質地，因此有一定的生態價值。

 半山休憩花園　聰明器械健身

經過南港島線位於黃竹坑的車廠，再沿着馬路經過新加坡和加拿大國際學校後，左邊就有樓梯可拾級而上，來到南朗山道休憩花園。這裏雖然只有四款簡單健身器械，但都是專業健身項目，手臂、胸肌、腹部等都能鍛煉！

隱蔽標高柱　眺望深淺水灣

整個路線需要原路折返。過了南朗亭，需走一段泥路，遇上大頭茶花盛放時期的話，整個山頭都會開滿白花，放目山間甚是壯觀。經過直升機坪後再經樓梯攻頂，在山頂處可以回望海洋公園的動感快車和纜車，只是怎麼還沒看到標高柱的蹤影？原來是隱藏在發射站的後面。

原來這山的標高柱隱藏在南朗山輔助發射站的身後，有興趣集郵的山友就要留意了。

攻頂後下山回顧沿路景色，最喜歡的是在山腰接近涼亭的位置向西邊舉目。這裏沒有任何高樹遮擋，景觀開揚，可以環顧玉桂山、海洋公園、利東邨、深灣遊艇會，還能看到珍寶海鮮舫呢！可惜珍寶海鮮舫還是敵不過新型肺炎，生意一落千丈，於 2020 年初停業了，畫舫的去留仍是未知之數。而深灣遊艇會那些排列整齊的遊艇，也很有氣勢。

山女筆記

當時在山上巧遇一位太太，皮膚黝黑，在草叢中翻來翻去，細問下原來她閒時便上山，為茶花樹拔除或剪掉雜草，以免妨礙健康的灌木生長。「之前有幾棵大樹就這樣死掉了，很可惜，所以有時間就來幫樹一把了！」你也有遇過她嗎？

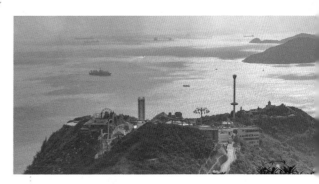

能清晰舉目海洋公園是南朗山其中一大特色，登頂後可眺望樂園動感快車、翻天覆地等等，歡呼聲隔個山頭仍然不絕於耳。

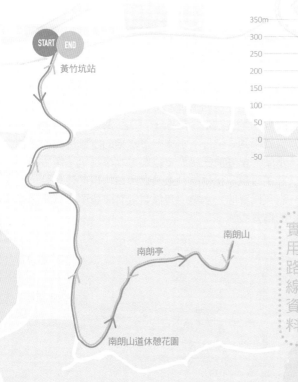

實用路線資料

路線：黃竹坑 > 南朗山道休憩花園 > 南朗亭 > 南朗山（原路折返）

長度：約 5.7 公里

時間：約 2 小時

來往交通：港鐵黃竹坑站

難度：★★☆☆

裝備：防滑鞋、充足糧水

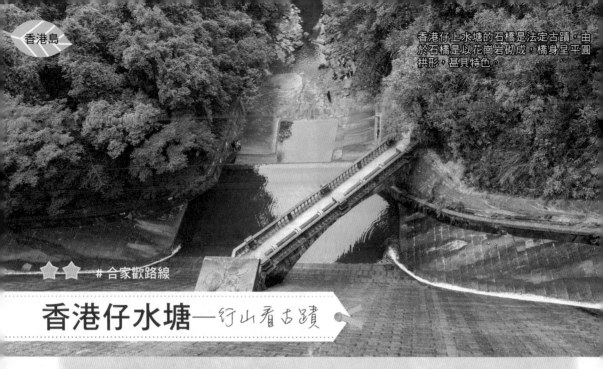

香港仔上水塘的石橋是法定古蹟，由於石橋是以花崗岩砌成，橋身呈平圓拱形，甚具特色。

★★ #合家歡路線

香港仔水塘——行山看古蹟

港島區共有三個水塘，其中香港仔水塘是不少文青之選，除了因為交通方便，路況容易，還因為沿路有着充滿殖民地色彩的建築古蹟，是攝影的好場景。在計劃路線時，由香港仔或灣仔峽起步都不會增加難度，全程都是水泥路，不計拍照時間的話一個多小時就能完成，是輕鬆的快閃之選。除了水塘美景，還可以欣賞樹木研習徑，適合和小朋友來個戶外課堂。

植物小知識

紅樓花，來自熱帶雨林區，花期七至十月。顏色鮮紅艷麗，是蝴蝶蜜源植物，開花時會吸引各種蝴蝶穿梭其間。

下水塘：英倫風建築

為了膝蓋着想，選擇由香港仔天后廟起步，走上長長的香港仔水塘道後，便來到水塘入口，只需按着路牌指示往右走，走過一、二號海水配水庫後，很快就來到香港仔下水塘。下水塘的水掣房和原水抽水站，都屬於三級歷史建築，水壩更是法定古蹟。其中泵房和化學原料廠及通風口均以紅磚設計，充滿英倫風味。水塘中有魚類，有時會引來群鷹爭吃的情景呢。

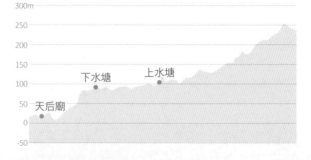

🏔️ 上水塘：古典圓拱橋

繼續往上走就會來到香港仔上水塘。從水壩高位回望，便能看到獨特的法定古蹟石橋。它的橋身由花崗岩砌成，橋身呈平圓拱形，古典優雅，充滿歐陸風味。不少文青都特意來到橋上拍照留念，有時候更需要排隊等候。從石橋往上看就能看到高大的水壩，甚有氣勢，水壩在 2009 年被列為法定古蹟。

香港仔天后廟建於 1851 年，當時沿海，是漁民祈求天后庇蔭而建的，至今仍保存了不少清朝文物。2010 年被評為三級歷史建築。

香港仔水塘是港島區最後一個建成的儲水設施，於 1931 年正式投入服務，負責供應食水予鴨脷洲的居民。

「後花園」：研習植物知識

打從進入水塘範圍開始，就會經過很多健體器械設施，讓遊人運動一下，也方便街坊來晨操，例如平衡木、掌上壓、高低槓等，而且沿路大多有樹蔭，因而被漁護署喻為港島區「後花園」。來到末段，可以留意路旁有很多植物介紹，介紹牌旁邊就種植了該植物，讓人活學活用，不妨駐足細閱，讓路途增添樂趣。例如常見的大頭茶花、名稱優雅的栓葉安息香等，光是自己留意到的都已經有十二種了。

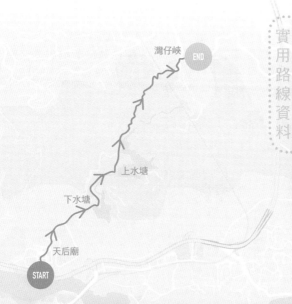

灣仔峽 END

上水塘

下水塘

天后廟

START

實用路線資料

路線：香港仔天后廟 > 香港仔下水塘 > 香港仔上水塘 > 灣仔峽

長度：約 4.6 公里

時間：約 1.5 小時

難度：★★☆☆

前往交通：乘車至香港仔，步往天后廟出發

回程交通：於灣仔峽道乘新巴 15 或 15B 至中環（$7.6）

登砵甸乍山山頂，可環瞰港九美景，
前方是小西灣一帶，包括富景花園及
藍灣半島等，對岸便是將軍澳。

約會之選

砵甸乍山—兩小時海邊快閃

行山不免看天氣做人，突然遇上好天氣就可以找些短途山徑來趟快閃之旅。港島
小西灣起步的龍躍徑，路況良好易走，登砵甸乍山、並以大浪灣作結才約 4 公
里，即使慢慢行走，連拍照都只需約兩小時，中午出發的話還來得及在沙灘歎下
午茶。居住港島區的山友不妨找個天氣好的日子出發吧。

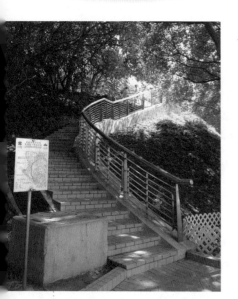

龍躍徑入口位於小西灣海濱公園
內，只要在園內兜個圈便能找到。

海濱公園起步　眺望將軍澳

龍躍徑是港島東區知名的行山徑，大部分都是水泥路，路
況輕鬆易走。山徑的入口位於小西灣海濱公園內，有條樓
梯引領上山，樓梯口豎了塊鐵牌清楚指示龍躍徑位置。拾
級而上，經過涼亭後按照指示牌前往砵甸乍山觀景台即
可。抵達觀景台後，可享一百八十度的寬闊景觀，遼闊地
眺望東龍洲至將軍澳一帶景色。

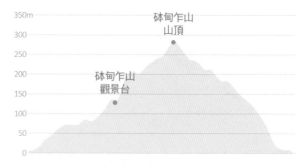

整個路段均鋪設得良好，下山到大浪灣的樓梯更像馬賽克般美，加上景觀開揚，走起來倍感舒爽。

砵甸乍山頂　標高柱打卡

於觀景台飽覽將軍澳後，繼續沿路直走，留意在分岔口右轉上山，就能來到砵甸乍山頂。山頂高 313.6 米，標高柱外形特別肥大，很是有趣，有網友笑稱它做「肥標」，聽起來就像是人的綽號呢。登頂後可以俯瞰港島藍灣半島至九龍東南之美，南望石澳、北眺將軍澳等一帶景色盡收眼簾。當日天氣極好，萬里無雲，而這條路線大部分路段都沒有樹木作遮蔭，遊走於山脊中，縱使是屬於難度較低的快閃之選，還是建議做好防曬，以及帶備充足糧水。

大浪灣沙灘　輕鬆下午茶

登頂後需要原路折返，回到分岔口才緩緩下山。下山的路段全是鋪設良好的石化樓梯。下山的同時更可以放目石澳一帶，輕易能將整個大浪灣的美景一覽無遺，目光放遠一點還可以瞥到石澳鄉村俱樂部的高球場，看着浪濤拍岸，認真心曠神怡。大浪灣水清沙幼，除了觀浪，還可以光顧旁邊的小食亭來個下午茶，或是到樹底下小睡片刻，微風吹拂非常愜意。

下山期間，可以回頭眺望歌連臣角懲教所，坐擁如此遼闊的海景卻失去自由，真是諷刺呢。

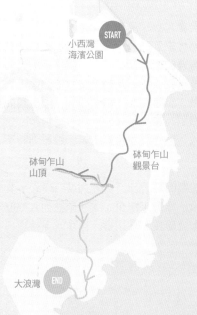

小西灣海濱公園　START

砵甸乍山山頂

砵甸乍山觀景台

大浪灣　END

實用路線資料

路線：小西灣海濱公園 > 龍躍徑 > 砵甸乍山 > 大浪灣

長度：約 4.2 公里

時間：約 2 小時

難度：★★☆☆

前往交通：港鐵柴灣站轉乘小巴 47M（$3.8）至小西灣海濱花園

回程交通：乘新巴 9 號（$7.2）或紅色小巴石澳線（$12）轉往港鐵筲箕灣站

裝備：充足糧水

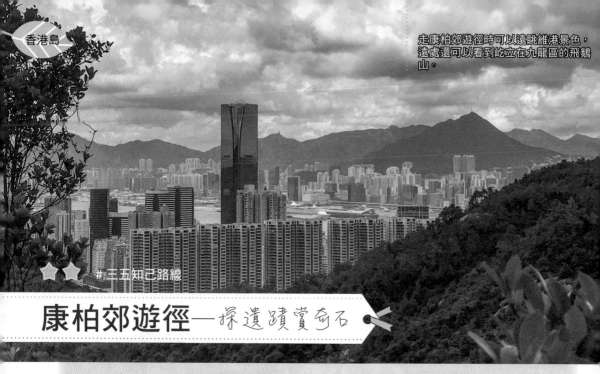

走康柏郊遊徑時可以遠眺維港景色，遠處還可以看到屹立在九龍區的飛鵝山。

⭐⭐ #三五知己路線

康柏郊遊徑——探遺蹟賞奇石

遊覽鰂魚涌樹木研習徑、康柏郊遊徑，勝在交通方便、坡幅不大、而且路況良好，易於郊遊，屬休閒級別的郊遊好地方。沿路可以近距離細閱二戰時期英軍的備戰設施，包括儲糧庫、爐灶等遺蹟，剎那間仿似回到過去，回望歷史帶給香港人的教訓，大家又學到多少呢？

植物小知識

扇葉鐵線蕨，香港原生植物，葉形與扇子相似，一般常見是綠色的，偶爾會碰到紫紅色的嫩葉。常見於陽光充沛的酸性土壤。

🏔 尋覓戰時糧倉爐灶

由鰂魚涌市政大廈起步，沿着水泥路上走、隨着路牌指示，轉眼已經來到鰂魚涌樹木研習徑，這裏有不少路牌介紹旁邊的樹木及植物，值得駐足細看。來到儲糧庫遺蹟，就表示再走幾分鐘就會到達今天路線最大的景點：戰時爐灶。這類爐灶在鰂魚涌郊野公園內共有四組，也是僅餘的同類戰時遺蹟。這組遺蹟規模巨大，保存尚算良好，第一眼看到時不禁嘩然。

令人憤怒的是參觀時發現部分爐灶內裝有垃圾！其實這類戰時遺蹟已經愈來愈少，雖然未被列入為歷史建築，但也十分珍貴，敬請遊人自重，保持環境原貌。

二戰期間遺留下來的戰時爐灶，有指是昔日作備戰之用，但當年英軍很快便失守，爐灶有否派上用場便不得而知了。

康柏郊遊徑賞維港景色

這條路線指示充足，往後依路牌向康怡花園方向走去，路途上部分有樹蔭，可以隨時走走停停，欣賞維港景色，能見度高的話還可以放目郵輪碼頭、飛鵝山、甚至西貢一帶。及後循指示往興東邨、康怡花園等，最後以太古作結。

路上賞石景　考考想像力

參觀過這大規模的軍事遺蹟後便繼續登山，沿途按指示向大風坳、柏架山道走，經過港島林道鰂魚涌段，抵達大潭郊野公園的管理站，再接上康柏郊遊徑。沿路還有不少石景，包括維肖維炒的恐龍石，活像一個恐龍頭，似是正在一邊吃植物，一邊在監視着山友的一舉一動。

恐龍石是不容錯過的石景，感覺像是嘴角咬着草堆，難道是草食性的恐龍嗎？

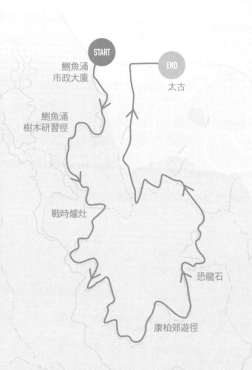

實用路線資料

路線：鰂魚涌市政大廈 > 鰂魚涌樹木研習徑 > 戰時爐灶 > 康柏郊遊徑 > 恐龍石 > 太古

長度：約 8.9 公里

時間：約 2.7 小時

難度：★★☆☆

來回交通：港鐵太古或鰂魚涌站

裝備：充足糧水

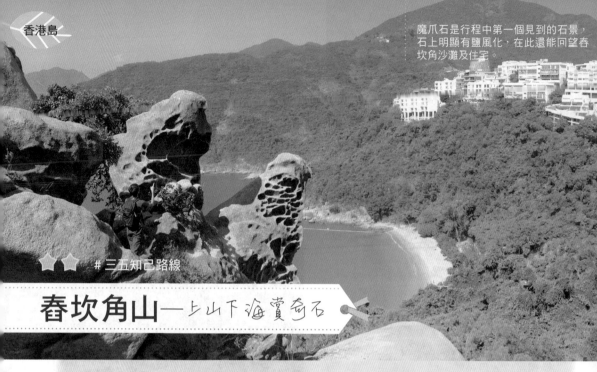

魔爪石是行程中第一個見到的石景，石上明顯有鹽風化，在此還能向望春坎角沙灘及住宅。

★★ #三五知己路線

春坎角山──上山下海賞奇石

春坎山位於赤柱西面，距離春坎角泳灘約 2 公里，只高約 131 米。但山不在高，這小小的山頭卻蘊藏着不少奇異石景，包括魔爪石、狗頭石等，沿路環瞰海灣，走起來賞心悅目。走畢山脊後還可以下海，探張保仔洞。全程不足 4 公里，走走停停卻玩了半天。

狗頭石，英文名叫「Snoopy Rock」，從正面或後面遠觀均像一個狗頭一樣，很是神似。

手足並用登山 逃出魔爪

乘車至春坎角後，沿春坎角道走便來到登山口，留意地圖和馬路左面那略為隱蔽的缺口。登山的路頗陡峭，走過一小段泥路後，便來到一幅挺高的疊石牆，需要手足並用緩緩攀上。上爬約 50 米便來到高處，可眺望魔爪石。繞過林中很快便來到魔爪石，石上明顯看到經歷了鹽結晶作用，亦即鹽風化，指有鹽分的溶液滲入岩石裂縫及接口後蒸發，留下鹽晶體，令岩石瓦解，形成一個個洞。加上大石外形猶如手指，恰如魔爪般，因而被命名為魔爪石。不畏高及具攀岩經驗的話，可走到魔爪上拍照留念呢。

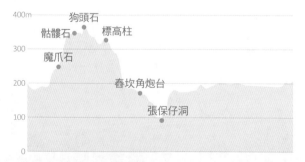

登春坎角山　飽覽赤柱一帶

逃出魔爪後，便繼續登山。接下來的路段與前段不同，換成一大片猶如青山腹地般的浮沙碎石路，可以沿着似是風化造成的凹位慢慢登上。要於大約 50 米內攀升 50 米，斜度可想而知，有需要時可靠雙手扶石平衡。翻過這段路便已來到今天的高峰，走得愈高看得愈闊，除了春坎角還能細賞赤柱一帶，山頂遼闊，小路四通八達，可隨意賞石景。沿路會經過骷髏石和狗頭石，近看時需要多加點想像力，遠觀時反而更相似。

二級歷史建築春坎角炮台建於 1938 年，是英軍用於守衛香港島南的海岸線。2016 年時還是綠色的，最近已重新粉飾為白色。（相片由 Oasistrek 提供）

賞奇石　探秘洞

在標高柱回望狗頭石時發現在那個角度更像狗頭呢！沿着山徑向南走便徐徐下山，接回春坎角道，可以接上車路走至二級歷史建築春坎角炮台。炮台原本有一支附設探射燈台的六吋大炮。現在則只剩下半圓形水泥掩護體和兩個探射燈台。喜歡探秘的山友還可走小路下降到海邊探張保仔洞，位置較險請量力而為。手足並用地爬下去後，發現洞內空間挺大，但只有碎石，沒有寶藏了，上方部分樹根還延伸下來，挺是特別。

張保仔洞並非長洲獨有，除了春坎角這個以外，還有第三個在南丫島發電廠，但有指在興建發電廠時已被炸毀。

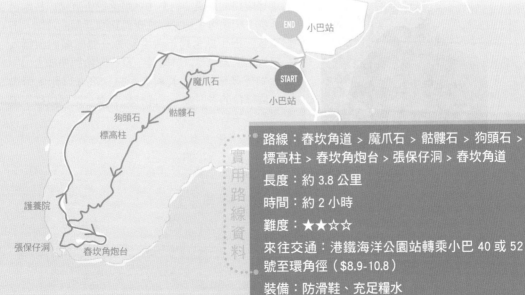

END 小巴站

START 小巴站

魔爪石
狗頭石　骷髏石
標高柱
護養院
張保仔洞　春坎角炮台

實用路線資料

路線：春坎角道 > 魔爪石 > 骷髏石 > 狗頭石 > 標高柱 > 春坎角炮台 > 張保仔洞 > 春坎角道

長度：約 3.8 公里

時間：約 2 小時

難度：★★☆☆

來往交通：港鐵海洋公園站轉乘小巴 40 或 52 號至環角徑（$8.9-10.8）

裝備：防滑鞋、充足糧水

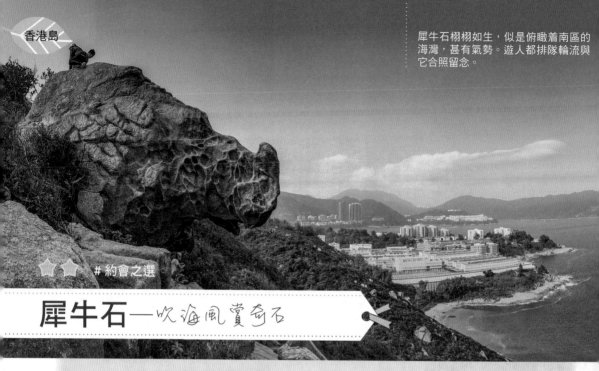

犀牛石栩栩如生，似是俯瞰着南區的海灣，甚有氣勢。遊人都排隊輪流與它合照留念。

⭐⭐ #約會之選

犀牛石—吹海風賞奇石

赤柱有一塊著名的奇石，名為犀牛石，外形猶如一頭犀牛的頭部，還附帶牛角，活靈活現的程度不由得讓人對大自然的力量嘖嘖稱奇。這條路線雖短，只約 3.2 公里，但部分位置陡峭而且大多是浮沙碎石，加上路段大多暴露於陽光下，炎夏之時有機會中暑，因此需要帶備足夠糧水、防滑鞋以及做妥防曬措施。

植物小知識

濕地松，又名愛氏松，葉子二至三針一束，花如圖中呈紫紅色長筒形，會結出圓錐長形的松果。由於它生長速度快、能適應酸性土壤、改善貧瘠劣地等，因此是香港郊野公園常見的植物，有「植林三寶」的美譽。

炮台起步　拾級至山頂

走這段路，最便捷的方法就是坐巴士直達赤柱炮台起步上山，可免卻由赤柱走馬路到起點的沉悶。下車後，巴士站旁邊不難看到有一個明顯的山徑入口，甫進去是一段林蔭徑，及後開始爬樓梯上山。來到標高柱位置，資料顯示這裏高 178 米，旁邊是個電台的發射站。標高柱側有條小路可以往下走通往犀牛石。

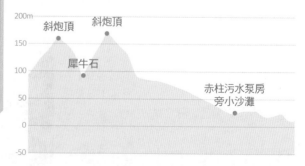

斜炮頂　斜炮頂　犀牛石　赤柱污水泵房旁小沙灘

路上可以鳥瞰整個赤柱監獄，就連放風（定時讓犯人散步）的球場空地也清晰可見。

沿路陡峭　望赤柱監獄

由標高柱下去的那十幾米路就是全程最陡峭的部分，不但斜度高於四十五度，而且路段寬闊，兩旁幾乎沒有東西可以攙扶，因此建議帶備行山杖輔助。要注意這條路線需要原路折返，因此儘管去程能滑下去，回程的時候還是要想辦法爬過這段斜路啊！往後的路況較為平坦，只是小路繁多，小心迷路，出發前要看清楚地圖。依着路線向南面橫移，沿途可以俯瞰赤柱監獄，更能清晰瞻望其獄內「放風」的情況。

穿過石縫　到達犀牛石

沿路穿過一些狹窄的石縫後，就會來到犀牛石，生動有趣就如犀牛的頭部，前端有隻牛角。要注意石頭有明顯的風化痕迹，估計跟港島區另一處的魔爪石一樣是鹽風化，因此拍照時要自行評估安全風險，以免樂極生悲。當天見到有人不但爬出犀牛石的角端位置，更反身抱住牛鼻部分，看着都感到驚險，假如稍一不慎就會掉下去離地幾米的位置。

犀牛石旁邊是赤柱軍營，當天聽到不少練靶槍聲，頗為震撼。因此在這一帶遊覽時要小心不要誤闖禁區，以免釀成意外。

離開時徒步走回赤柱大街，沿着馬路旁的行人路走得輕鬆，還可以觀賞日落美景。

實用路線資料

路線：赤柱炮台 > 斜炮頂 > 犀牛石 > 斜炮頂 > 赤柱炮台 > 赤柱污水泵房旁小沙灘 > 赤柱大街

長度：約 3.2 公里

時間：約 1.3 小時

難度：★★☆☆

來往交通：乘城巴 14 或 6A 號巴士至斜炮頂站（$9-9.4）

裝備：防滑鞋、充足糧水

END 赤柱大街

赤柱污水泵房旁小沙灘

斜炮頂

犀牛石

巴士站 START

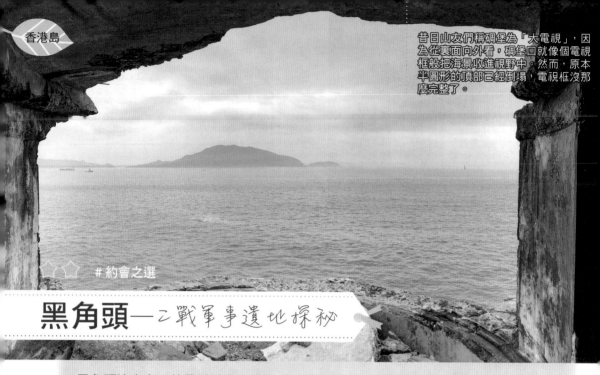

昔日山友們稱碉堡為「大電視」，因為從裏面向外看，碉堡口就像個電視框般把海景收進視野中。然而，原本半圓形的頂部已經倒塌，電視框沒那麼完整了。

#約會之選

黑角頭——二戰軍事遺地探秘

黑角頭這名字，總帶點神秘，背後還有段歷史故事。位於港島東的黑角頭，在小西灣的東南面。短短的 6 公里多，卻藏着很多歷史的秘密，包括黑角頭燈塔、英軍發電站和歌連臣角探射燈碉堡。臨立於海邊，一邊看着昔日殘骸，一邊吹着海風，仿佛告訴你：「就讓一切隨風」。

植物小知識

月季花，英文名字是 China Rose，與玫瑰同屬薔薇科，中國是原產地之一。花期四至九月，果期六至十一月。它是帶刺的灌木，與玫瑰的分別在於葉片數目、刺的數量，而月季一般有小葉三至五片，而且較玫瑰少刺。

抄小路　探戰時發電站

於小西灣沿龍躍徑起步，先前往歌連臣角，其實先後次序也沒所謂，反正就是打算原路折返回小西灣乘車離開。沿着龍躍徑走，全是水泥路，非常易走，接着來到歌連臣路，盡處是歌連臣角懲教所，但我們中途便轉往景點。接上歌連臣路後便開始下坡，走約 500 米後留意右面的小分岔路，就在消防水箱建築旁邊，由此開始小登山往英軍發電站。路被灌叢樹藤覆蓋，部分位置需彎腰而過，而且挺多蚊的。不消五分鐘便來到英軍發電站，據指當年是用作供電給歌連臣角炮台及探射燈所用。

英軍發電站的外形特別，前方採用圓頂及曲線設計。內裏空間很大，估計能放多台發電機供電。

⛰️ 毀於山竹的歌連臣角探射燈碉堡

為免長期給蚊子捐血，參觀完便原路折返回歌連臣角路，往前走一點便能下去拜訪歌連臣角探射燈碉堡。留意左面有個水管位置轉進小路。跨過圍欄後下走一小段較陡峭的泥路，現場有有心人加了繩索，但不建議使用，鞋子足夠抓地的話其實也不用靠繩扶助。接下來走一小段較平坦的山路，便接上一條水泥樓梯往下走至海邊。在這裏吹着海風很容易快活不知時日過呢。

⛰️ 黑角頭　海風送爽

玩夠以後，原路折返，回到龍躍徑的樹影樂園，便沿分岔口轉進前往黑角頭。這個又稱夏磕石或歌連臣角燈塔的地方，建於 1876 年，以歌連臣中尉命名，現時為三級歷史建築。歌連臣是英軍測量員，負責繪製不少早期香港島的地圖。有指燈塔底層原為宿舍，曾有看守員的太太在此產子，長大後亦成為燈塔看守員，引人入勝。燈塔被鐵絲網圍封只能遠觀窺看，不能內進。

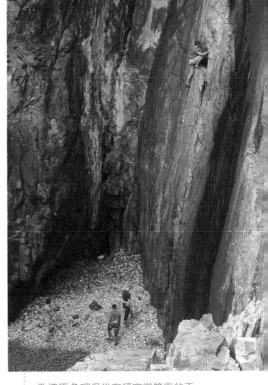

歌連臣角碉堡後有幅高聳筆直的天然攀石場，當日亦有人在攀石。

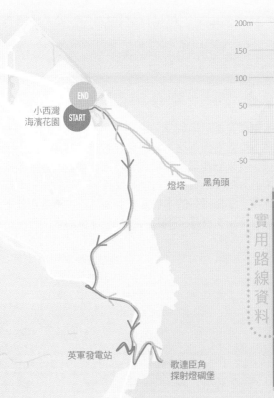

路線：小西灣海濱花園 > 英軍發電站 > 歌連臣角探射燈碉堡 > 黑角頭 > 小西灣海濱花園

長度：約 6.4 公里

時間：約 3 小時

難度：★★☆☆

來往交通：於港鐵柴灣站轉乘小巴 44M 或 47M 至小西灣海濱花園站（$3.8-4）

裝備：防滑鞋、手套、充足糧水

實用路線資料

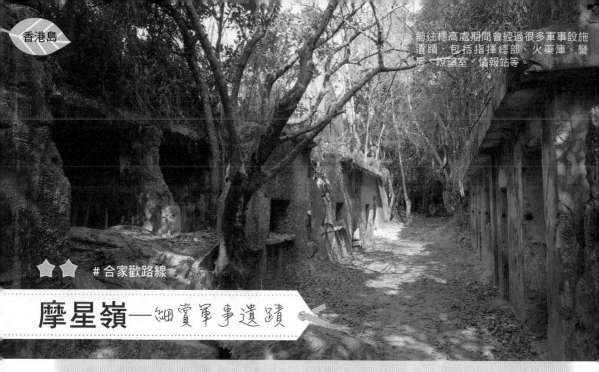

前往標高處期間會經過很多軍事設施遺蹟，包括指揮總部、火藥庫、營房、瞭望室、情報站等。

★★　#合家歡路線

摩星嶺—細賞軍事遺蹟

摩星嶺是位於香港島最西端的一座小山，高 270.4 米，山頂有很多二戰時期的大型軍事遺蹟，屬於二級歷史建築，不少歌手的 MV 也在此取景。登山全是水泥路，非常易走；下山路徑有易有難，任君選擇：新手可循原路折返；若想增加難度的話，可以在山頂抄小路下山，算是較自然的山徑，可是部分路段不明顯，建議有一定行山經驗才走此路下山。

植物小知識

藿香薊，又名勝紅薊，花期六至十月。從它的花形可以猜到它是菊科植物吧，藿香薊生命力頑強，經常在骯髒的地方生長，長在一起的話會形成小小的一片紫藍花海。

西環泳棚聽海

坐港鐵至堅尼地城後，由卑路乍街一直走到域多利道，貼着右面馬路，經過環保署環境基建科的大樓後，就來到西環及摩星嶺街坊福利會辦的泳團康樂中心入口，沿樓梯下去便是文青打卡熱點——西環泳棚。那條長長的木橋延伸到海裏去，泳客由此下水，不少文青甚至準新人都會在這裏取景拍照。

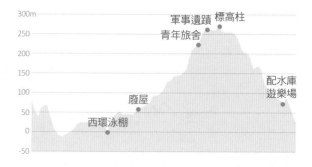

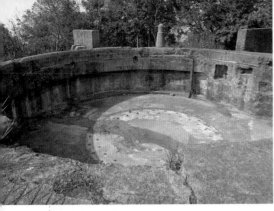

山頂處的 1 號炮台，設施龐大，可以見到上方仍然保留了安裝重型防空機槍的柱臺。

緩步摩星嶺廢屋歷奇

摩星嶺英文名為 Mount Davis，是以香港第二任總督戴維斯命名。沿着域多利道一直走到摩星嶺徑分岔口，過馬路後便開始沿水泥路上山。沿途有數個小樓梯分岔口，可以通往一些廢屋，喜歡探廢者可以前往看看。接回主徑拐數個大彎後，經過幾個休憩公園便來到山頂的郊遊區。過了青年旅舍，旁邊已是其中一個炮台遺蹟。這些炮台是用來守護維港以西的海域，是炮彈射擊指揮總部。

山頂大炮台　守護維港

二戰期間，日軍於 1941 年曾經轟炸這一帶，守軍在投降之前已經先行將炮台等軍事設施破壞。摩星嶺炮台建於 1906 至 1911 年，於 2009 年被評為二級歷史建築。炮台遺址包括五組本來安裝了九點二寸口徑大炮的炮座、港島西的防守總部、火藥庫、已荒廢的宿舍、以及海港軍事信號站。整個遺蹟區規模龐大，喜愛探廢或軍事遺蹟愛好者應該在這裏樂此不疲，可以細賞大半天呢！這裏還有不少神怪傳聞，雖説信則有不信則無，但還是建議大家結伴同行去參觀，因為任何山徑都不建議獨行。

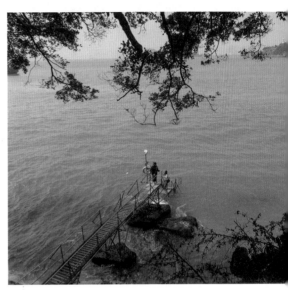

西環泳棚是文青打卡熱點，可以在這裏觀賞日落，假如想拍張日落照的話，聽説動輒要排隊一小時以上。

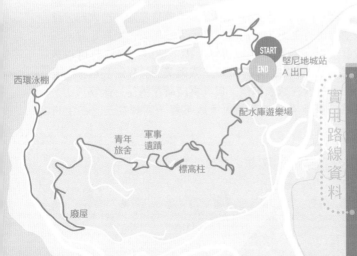

西環泳棚　START END　堅尼地城站 A 出口　配水庫遊樂場　青年旅舍　軍事遺蹟　標高柱　廢屋

實用路線資料

路線：堅尼地城 > 西環泳棚 > 摩星嶺 > 堅尼地城配水庫遊樂場 > 港鐵堅尼地城站（新手可於山頂沿水泥路折返）

長度：約 7.3 公里

時間：約 2.5 小時

難度：★★☆☆

來往交通：港鐵堅尼地城 A 出口

裝備：充足糧水、防滑鞋（如往堅尼地城配水庫遊樂場下山）

來到龍脊高處，可以盡享一百八十度的景致，飽覽石澳至大頭洲，甚至左方的南堂、上角頂的美景。

⭐⭐⭐ #合家歡路線

龍脊—國際級《Lonely Planet》推介

港島東南部的「龍脊」有多著名，相信不用多講大家都知道。龍脊曾經獲旅發局極力推介，更被旅遊天書《Lonely Planet》評為「香港最佳遠足路線」。不過龍脊由於人滿為患，總有人亂丟垃圾或者破壞環境，令自然生態趕不上回復速度，所以不少山友都說龍脊已經「淪陷」了。

龍脊的由來：
龍脊是指打爛埕頂山至雲枕山一段山路高低起伏，有如飛龍俯伏山上而得名。

勿心急打卡　俯瞰石澳村

龍脊交通方便，乘巴士到土地灣就可以起步上山。到達每個分岔口都有細心的指示牌，按着龍脊的方向就對了。路徑明顯，路況是容易抓地的泥路，非常易走，惟大部分路段要在山脊上遊走，樹蔭欠奉，因此需要帶備充足糧水和做好防曬。看到涼亭便右轉上山，抵達三岔口時可以俯瞰整個石澳。遊人總是被這一入眼簾的美景所震撼，因此不少人會擠在這裏拍照。但其實繼續左轉往打爛埕頂山，沿路一直能看着此美景，所以不用一窩蜂在三岔口上排隊的。

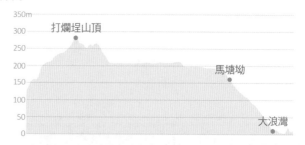

打爛埕山頂
馬塘坳
大浪灣

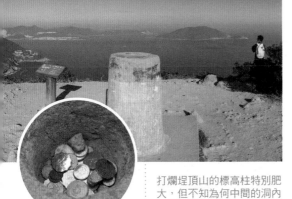

打爛埆頂山的標高柱特別肥大，但不知為何中間的洞內有一堆零錢，上網搜尋過還是沒有答案。

龍脊拾級上打爛埆頂山

於三岔口左轉便能沿着「龍脊」走到打爛埆頂山。有傳打爛埆頂山，原本只叫「埆頂」，後來香港被日軍攻佔，附近村民被蹂躪，直至日軍敗走後村民到山頂以「打爛」日軍剩餘物資作慶祝活動，因而得名。於山頂觀景台可以飽賞石澳灣至大浪灣一帶美景，並遠眺赤柱至孖崗山。觀景台有座椅讓遊人歇息，不少人在此品嘗小吃或飲料。

抵達打爛埆頂山後若原路折返，好天的話有機會在土地灣巴士站遇上美極的日落。

馬塘坳下山　大浪灣看海

登打爛埆頂山後，可以選擇原路折返回土地灣乘巴士離開，這樣的話全程只約 3 公里，不連拍照時間的話大概一個半小時內完成；若選擇不走回頭路，便要走長一點，繞雲枕山、哥連臣山，經馬塘坳到大浪灣坐巴士或小巴離開，這條路線大約 8.5 公里。往大浪灣的路大多於林蔭中穿梭，無甚景致，但來到大浪灣就可以看人滑浪或在沙灘上閒息一下了。

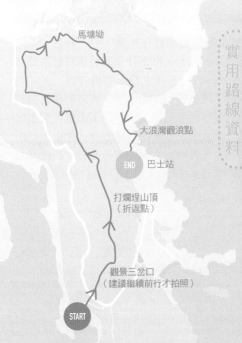

馬塘坳

大浪灣觀浪點

END 巴士站

打爛埆山頂
（折返點）

觀景三岔口
（建議繼續前行才拍照）

START

實用路線資料

路線：土地灣 > 打爛埆頂山 > 馬塘坳 > 大浪灣

長度：約 8.5 公里

時間：約 3 小時

難度：★★☆☆

來往交通：筲箕灣乘 9 號巴士（$7.2），於土地灣站下車；如於大浪灣回程，乘 9 號巴士或石澳小巴（$12）

裝備：防滑鞋、充足糧水

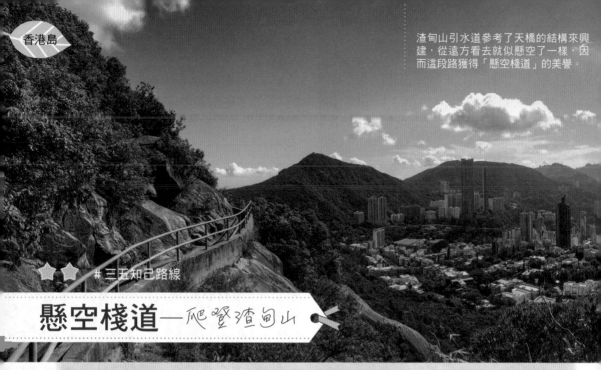

渣甸山引水道參考了天橋的結構來興建，從遠方看去就似懸空了一樣，因而這段路獲得「懸空棧道」的美譽。

#三五知己路線

懸空棧道—爬鑿渣甸山

懸空棧道的名字聽起來驚險又優美，一般是指內地的旅遊景點，例如張家界或是太姥山。原來香港也有這麼一個秘景！它就是渣甸山的引水道，位於港島幾乎中心的位置，引水道其中一段底部以柱子承托，遠看猶如中空樓閣，因而獲得「懸空棧道」的美譽。沿路能飽覽港九美景，惟登棧道部分路段須手腳並用地攀爬，只適合富經驗的山友，假如天氣潮濕或下雨令地面濕滑就更不宜前往。

昆蟲小知識

柑橘鳳蝶，名副其實幼蟲喜歡吃柑橘類水果，讓農夫頭痛。展翅時約 70毫米，體形龐大，後翅有尾突。

取易捨難　畢拉山起步

「懸空棧道」這個名字實在美麗，引人遐想，一直想探索它的神秘風光，惟出發前翻看資料都說這路線需要「四腳爬爬」，因此作好準備並選於天朗氣清的乾燥日子才出發。坊間中不少資料都建議由黃泥涌水塘起步，但考慮到上山容易下山難，爬上比爬下容易，因此選擇於畢拉山道起步，並以黃泥涌水塘作結，結果真的比想像中容易應付，亦能安全地探索了這地方。

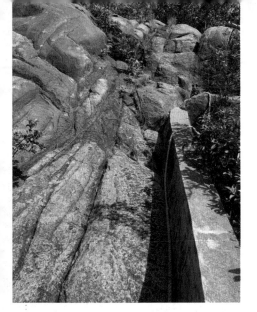

🏞️ 爬上引水道　懸空瞰維港

引水道的初段都是水泥路或樓梯，相當易走。來到大約 1.5 公里的位置，就會遇上一幅斜度幾乎垂直的石牆，旁邊有石壆及由有心人架設的繩索，讓人有所輔助，但由於不清楚繩索的年期或者可靠程度，甚至有機會已經飽歷風霜到臨界點，因此不建議依賴。面對這幅約有 20 米高的石路，爬上去時身子盡量貼近及抓緊石牆以助平衡，加上鞋子在這種石面上抓地力強，因此只爬了幾步就翻了上去。在高位可以暢享一百八十度景觀，細賞灣仔區至東區、遠至油尖區、甚至葵青區的美景。

引水道有約 20 米路段幾近垂直，需手腳並用爬上去，請量力而為。假如在場自行評估認為未能應付，可以原路折返，不必勉強。

🏞️ 登上香港中心

這條路線暴曬指數高，大部分路段都沒有遮蔭，建議作好防曬。坐在大石上飽賞美景後，便動身繼續登上身後還差百多米就到頂的渣甸山。登山的路是頗斜的灌叢泥徑，偶爾需要用手幫助平衡。站得愈高，自然看得愈遠，好不容易登上這座約 433 米高的渣甸山山頂後，可以縱目至青荃一帶。登頂後就接回正式山徑，循水泥樓梯下山，期間可以遠瞻陽明山莊及大潭水塘等，景物豐富。

這裏可以盡情飽賞維港兩岸景觀，能清晰看到維園對開的銅鑼灣避風塘，放空看看船隻進出。

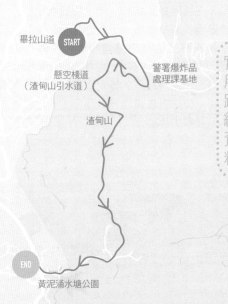

實用路線資料

路線：畢拉山道 > 懸空棧道（渣甸山引水道）> 渣甸山 > 衛奕信徑 / 港島徑 > 黃泥涌水塘公園

長度：約 4.2 公里

時間：約 2.2 小時

難度：★★☆☆

前往交通：於金鐘乘小巴 24M 至總站畢拉山道 111 號（$7）

離開交通：於大潭水塘道站乘巴士 6、63、66、41A、76 至中環、金鐘、銅鑼灣等（$5-6.9）

裝備：防滑鞋、手套、充足糧水

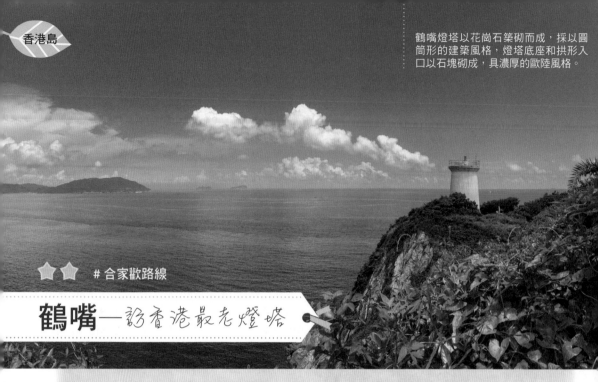

鶴嘴燈塔以花崗石築砌而成，採以圓筒形的建築風格，燈塔底座和拱形入口以石塊砌成，具濃厚的歐陸風格。

⭐⭐　# 合家歡路線

鶴嘴—訪香港最老燈塔

位於港島南石澳郊野公園的鶴嘴，是本港唯一的海岸保護區。它擁有一個歐陸風情的英文名 Cape D'Aguilar，是取名自當年香港第一任副總督和駐港英軍總司令 Sir George Charles D'Aguilar。整條路線坡幅不大，大部分是水泥路，路況良好。如果想走到蟹洞上面的話，則建議穿著防滑鞋。

當日首次到訪鶴嘴海岸保護區，下坡來到海岸邊的一刻，就被眼前的美景所震懾，那份感動依然記在心中。

 過百年歷史的歐陸風燈塔

下車後，先經過芽菜坑村，再沿着鶴嘴村直行，繞過電台禁區再往前行大概十五分鐘就會來到分岔口，按着指示牌左轉上山就會抵達燈塔。這個 158 號燈塔名為德己立角燈塔，建於 1875 年，2005 年被列為法定古蹟。想遠眺燈塔的話可以繞到後方的鶴嘴海底電纜站外，但注意該處路徑較隱密，而且接近崖壁，前往的話要多加小心。

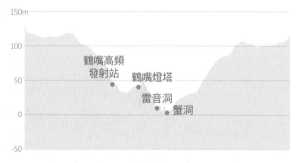

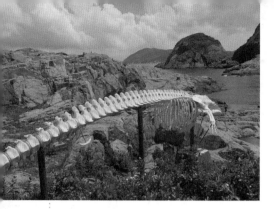

來到海岸保護區必先看到長鬚鯨骨架標本，但謹記眼看手勿動。

鶴嘴蟹洞是長年受到海浪沖浸而形成的天然海蝕拱，海水繼續浸蝕弱點以致貫通成拱橋狀的洞，是鶴嘴著名的景點之一。

隱秘雷音洞　海浪的擴音器

探燈塔後原路折返回分岔路口，下轉前往雷音洞。雷音洞入口位於「鶴嘴海岸保護區」牌坊對面，隱藏於叢木之中，建議穿長褲，以免被植物割傷。海浪打進洞內時會發出沙沙巨響，雷音洞因而得名。四周無人的話，還可以試試在洞裏大喊一聲，感受一下洞內迴音的威力！

長鬚鯨骨的誤會　探巨型蟹洞

沿路繼續走就會來到最著名的蟹洞，沿途一定會經過香港大學太古海洋科學研究所，以及一條於 1955 年在維港擱淺的長鬚鯨骨架標本。不少人以為牠是曾經在海洋公園表演的殺人鯨「海威」，但其實海威骨架較小，而且離世時已經火化了。

蟹洞之名有多個説法，有指登上洞頂後往洞內看像個蟹鉗；也有説法是從洞穴背面水平看去，外形就像一隻蟹。穿行山鞋的話，可以嘗試登上蟹洞頂，登頂後可三百六十度環顧一望無際的海岸，壯闊無比。

實用路線資料

路線：鶴嘴道 > 鶴嘴高頻發射站 > 鶴嘴燈塔 >
雷音洞 > 蟹洞 > 鶴嘴道

長度：約 9.4 公里

時間：約 3 小時

難度：★★☆☆

來往交通：於筲箕灣乘新巴 9 號至鶴嘴站（$7.2）

裝備：防滑鞋、充足糧水

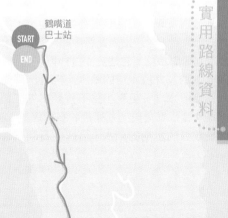

鶴嘴道
巴士站

START

END

鶴嘴高頻
發射站

鶴嘴燈塔

雷音洞　蟹洞

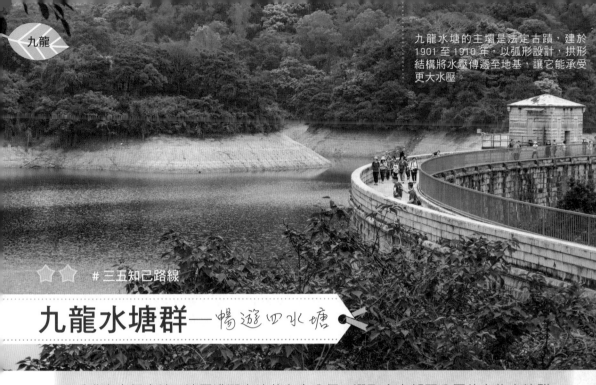

九龍水塘的主壩是法定古蹟，建於 1901 至 1910 年，以弧形設計，拱形結構將水壓傳遞至地基，讓它能承受更大水壓。

三五知己路線

九龍水塘群——暢遊四水塘

香港有十個水塘，連同灌溉水塘共有十八個。選取金山郊野公園的九龍水塘群路線，已經可以一口氣走四個水塘，全程才約 5.4 公里，需時較短，可以按天氣狀況即興出遊。九龍水塘有多處法定古蹟，可以細賞昔日建築。水塘上下坡幅不大，路況容易，適合男女老幼；惟園區出入口不時有猴子出沒，要小心食物被搶！

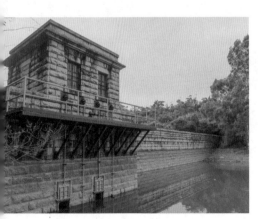

1926 年竣工的九龍接收水塘的水壩及水掣房，在 2010 年被評為一級歷史建築。

金山公園起步　獲猴子迎接

於金山郊野公園下車後，便有很多猴子迎接，園口更有一頭紀念像呢！今次沿着此路線順時針走一圈，會首先經過九龍副水塘。它建於 1931 年，主要是儲存九龍接收水塘及九龍水塘的餘水。再走一陣子就會來到九龍接收水塘，更有小路下接至水塘底部，可以近距離欣賞水塘之美。九龍接收水塘建於 1926 年，負責接收城門水塘的來水，再送往石梨貝濾水廠過濾。

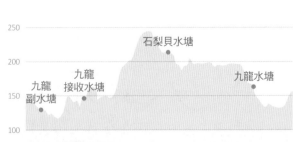

🏔️ 小登山過後　往石梨貝水塘

大家既可選擇貼着九龍接收水塘行走，來到一個分岔口才接往石梨貝水塘；也可以登一點山，來到大概 244 米高的小山丘，那裏有個估計是晨運客自建的「早晨樂園」，十分特別。接着便往石梨貝水塘走，它建於 1925 年，採用英式設計，門閥至今仍然以人手操作使用。

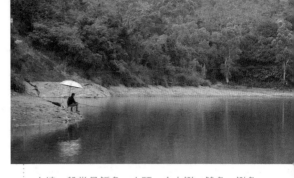

水塘一般常見鯇魚、大頭、金山鯽、鯪魚、鯽魚或白條等魚，九龍接收水塘在魚類非繁殖季節（即每年九月至翌年三月）可供持牌市民釣魚。

🏔️ 漫遊九龍水塘　走弧形水壩

由石梨貝水塘前往九龍水塘的路上，會看到一個大鐵籠，是漁護署用來為猴群絕育之用。園內也有不少告示呼籲人們切勿餵飼野生猴子。來到九龍水塘，這是今次路線規模最大的水壩，而且是法定古蹟。它是九龍區第一座建成的水塘，為九龍居民提供食水。整個主壩呈弧形，美觀之餘，亦使結構上可以承受更大水壓。

漁護署用於為猴子絕育的誘捕大鐵籠，職員會先放食物引誘猴子進內，落閘後送猴子去麻醉，再分別為雄猴和雌猴進行內視鏡微創結紮手術，以減低繁殖速度。

🏔️ 山女筆記

金山郊野公園又稱馬騮山，因為猴子多而且不怕人，還會主動搶遊人物品。因此建議不要手持背心膠袋，或者將背心膠袋放進背包內、切勿在猴子面前進食、避免四目交投、不要餵飼或向他們投擲物件，以及請勿嘗試觸摸他們。

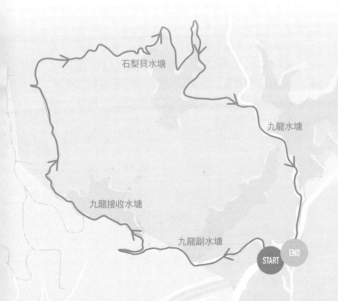

石梨貝水塘

九龍水塘

九龍接收水塘

九龍副水塘

START　END

實用路線資料

路線：九龍副水塘 > 九龍接收水塘 > 石梨貝水塘 > 九龍水塘

長度：約 5.4 公里

時間：約 2.5 小時

難度：★★☆☆

來往交通：於太子或荔枝角乘巴士 81（$6.8）或 72（$9.6）號，於石梨貝水塘站下車

裝備：充足糧水

在平山賞日落時有獅子山伴隨，山臨城下的景致十分獨特壯麗。

★★ #約會之選

平山—前採石場賞日落

平山是九龍東部一個小山丘，只高 189 米，登山路全是水泥樓梯，非常易走，是老少皆宜的路況。旁邊還有條短短的彩雲道史蹟徑，介紹昔日採石場的一點一滴，可以順道上一堂香港歷史課。上下山快步的話半小時內完成，而且能飽覽獅子山至維港一帶美景，是個浪漫約會或快閃看日落的好地方。

昆蟲小知識

黑尾灰蜻（雄性），腹部灰藍色帶點白粉狀，翅端帶棕色，翅痣黃色。雌性和雄性的體色不同，而成熟與未熟的雄性黑尾灰蜻體色也有點不同。

來頭不少的「平山採石場」

別看這小山丘平平無奇，原來早於十八世紀，香港已發展採石業，至五十年代這一帶發展成「平山採石場」，因此現在所看到外形比較人工化的平山，就是當年採石後遺下的痕迹。這裏出產花崗石材，由於當時開採技術成熟，因此好些本地的西式建築，例如高等法院、舊郵政總局，甚至廣州著名的石室聖心大教堂也是用這一帶出產的石材築成，也曾經輝煌一時的呢。

250m

200

平山

150

100

彩雲道史蹟徑

50

0

-50

🏴 熱門日落觀賞點

看完彩雲道史蹟徑的介紹後，便徐徐上山。登山的路全是水泥樓梯，雖然山勢筆直但路況非常易走，不消二十分鐘就來到山頂了。山頂是個三岔口，不想走回頭路的話可以走其他路下山。但當日大家都不急着走，因為重點是想看日落啊。有同樣目標的人也不少，才下午五點多，已經有兩位攝影愛好者帶同相機和腳架來架好器材，準備等日落。

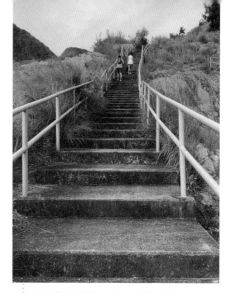

不少愛好攝影的人都會趁好天的時候到平山來拍攝日落，建議帶備腳架，以慢快門和低感光度來拍攝。

平山昔日是採石場，地貌仍遺有採石後的痕迹，現已建成易走的樓梯，成為附近居民的晨運徑。

🏴 日落的人生感悟

然而日落就跟日出、雲海一樣，都需要碰碰運氣。天氣瞬間萬變，除非是萬里無雲的大晴天，否則也不一定能拍到好照片。坐在樓梯上靜靜守候，微風吹拂，很是寫意。七月的日子等到大概七時才日落，卻遇到白雲飄至，沒有看鹹蛋黃的緣分，卻在最後幾分鐘見證了火燒般的彩霞餘暉。等待日落就如人生，很多人沒有耐性就沒能等到最後一分鐘，過程也許苦悶，但能堅持到最後往往能收到出乎意料的驚喜。天黑後原路下山，眼睛隨日落適應了黑夜，因此也不用電筒，快步十分鐘就下去了。

彩雲道史蹟徑　　　平山

港鐵九龍灣站

START　END

實用路線資料

路線：港鐵九龍灣站 > 彩雲道史蹟徑 > 平山 > 港鐵九龍灣站

長度：約 4 公里

時間：約 1 小時

難度：★★☆☆

來往交通：港鐵九龍灣站

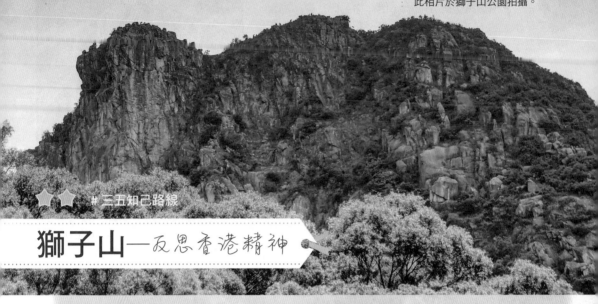

登獅子山的路況不難,而且獅子山對港人來說別具意義,因此是登山熱點。在香港不同地方都可以遠眺獅子山,此相片於獅子山公園拍攝。

獅子山—反思香港精神

獅子山對香港人來説不只是一座山,更是代表了香港精神的一個標記。要登獅子山有多條路線,易難長短任君選擇。今次由慈雲山起步,登獅子山後於黃大仙離開,全程約 5.5 公里算是合家歡路線,不計拍照時間的話只需大約兩小時。雖然今天的香港也許已經很不一樣,但登上獅子山作一些個人的反思,也許能看透不少事情。

昆蟲小知識

擬旖斑蝶,斑紋與青斑蝶相似,兩者均是棕色翅膀帶有藍色斑紋。擬旖斑蝶前翅上方有一幼斑條,中室條斑紋呈長短兩截。

行山者的共同登山目標

由慈雲山起步,穿過獅子山郊野公園牌坊拾級而上,不消片刻就開始看到維港的美景,包括竹園邨、啟德郵輪碼頭等,遼闊的視野實在引人入勝。這路途是易走的泥路,梯級由木條或石塊鋪搭,尚算與大自然融合。獅子山在香港很有代表性,算是一眾行山者較早登上的山。

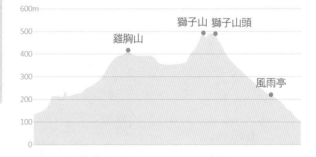

雞胸山 獅子山 獅子山頭 風雨亭

登獅頭放空賞維港

來到一處三岔口時就有路牌指引前往「獅子山頂」，毫無懸念就往那方向前進，不會迷路。登山當天初時雲霧甚大，只見白茫茫一片，以為注定撲個空，誰知山上天氣千變萬化，風一吹便變得豁然開朗，大地驟現眼前！不知不覺已翻過獅身，來到獅頭，狹路旁設置了欄杆以防止遊人失足。獅子山高 495 米，向南望可以將九龍至港島一帶盡收眼底，北望新界山脈。站在獅頭位置，讓人有種大地在我腳下的感覺，配以《獅子山下》作配樂便最適合不過。

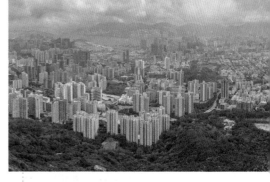

山頂視野廣闊，可以環顧慈雲山至昂船洲，遠至港島北岸一帶，涼風吹送讓人很是愜意。

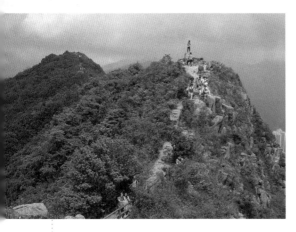

登上獅頭的路頗狹窄，因此部分路段設有單邊扶手，行走時需要加倍小心。

這世代的獅子山精神

下山選了到黃大仙離開，中途經過回歸徑而到訪香港回歸紀念亭和風雨亭。看到風雨亭兩旁的一幅對聯「此地有緣方可到，名山無福不能遊。」甚是喜歡。獅子山如此有名，在於其遠觀像一隻蓄勢待發的獅子俯伏於山上，傲視着香港這片土地。個人認為獅子山精神就是一種不輕言放棄、堅持到最後的精神，不論是生活、工作、政治……或者是任何事情上，不斷為自己的理想或者目標前進，堅毅不屈地放手一搏，就是一直以來隨不同時代，以至各種事情上皆能演繹的獅子山精神。

山女筆記

在山上拍照時必須注意安全，曾經有人在獅子山頭位置拍照時失足墮崖慘死。

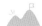

懸崖危險 切勿前進

DANGER - STEEP CLIFFS
NO ACCESS BEYOND THIS POINT

由於獅子山有很多不同路線，因此山頂設有巨型警告牌，提示遊人山勢險要，必須注意安全。

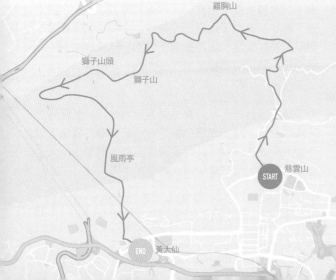

雞胸山

獅子山頭

獅子山

風雨亭

START 慈雲山

END 黃大仙

實用路線資料

路線：慈雲山 > 獅子山 > 九龍坳 > 風雨亭 > 黃大仙

長度：約 5 公里

時間：約 2 小時

難度：★★☆☆

前往交通：於鑽石山轉乘小巴 19 或 19M 至沙田坳邨（$4.2）

回程交通：港鐵黃大仙站

裝備：防滑鞋、充足糧水

走大灘郊遊徑期間，於山丘上可俯瞰海下及大灘海峽，水色碧綠優美。

★★★

#約會之選

大灘郊遊徑—漫步西貢海岸線

西貢美景處處，百看不厭。位於西貢的大灘郊遊徑，雖然路途不算長，只有大約7公里，但是部分路況較為崎嶇不平，走起來感覺殊不輕鬆，路上不少大石都長了青苔，深怕滑倒，因此小心翼翼地走，倍感疲累。但是整條路線是沿着海邊而行，碧海青山海天一色，水色優美讓人難以忘懷。

植物小知識

桃金娘，俗稱山稔或崗稔，香港原生植物，花期四至六月，果期八至九月。花色先白後紅，果實呈啡色，熟果為暗紫色，是鳥類的食糧。

海下起步　一探浮潛勝地

計劃路線時，看到不少人都會選擇由大灘起步走至海下，漁護署也是如此建議，而我卻選了逆走，由海下起步至高塘下洋乘巴士離開，主要原因是考慮到離開時的交通，因為由海下離開的話只能乘坐一輛小巴，繁忙時間肯定要排長龍的，之前就試過等了差不多一小時。

海下灣水質良好，政府網站將其列為全港水質最好的海域之一，有多處珊瑚群落，水底生物多樣化，不少人到此處浮潛，於起步時也見到岸邊有不少人正準備下水，但記緊切勿破壞海洋生態。

遇上好天氣的話，此處可飽賞香港的山明水秀，遠方可眺望高流灣及蚺蛇尖。

沙灘上見到不少蟹洞，偶爾還會看到牠們在鑽洞子，慢慢把沙推出來，看着看着，感覺也十分療癒。

 ## 登山途中遠望蚺蛇尖

起步後按照指示牌往大灘方向走便行，路徑非常明顯，不怕迷路。沿途輕鬆上山，回望海下灣，水色讓人心曠神怡。由於部分路段並無樹遮蔭，處於炎夏時要注意防曬補水。路上會翻過數個大約 100 米高的無名小山丘，來到高處可以俯瞰大灘海灣的景致，以及西貢東的連綿山脈。有一部分是林蔭山徑，能避開烈陽，走得較為涼快一些。

 ## 橫越濕地靜觀生態

路線的尾聲來到紅樹林，細心觀看會看到不少彈塗魚及招潮蟹等在沙中鑽來鑽去，很是有趣，但切記不要騷擾濕地生態。

還記得當時才第六次行山，沒想到路況這麼滑，樹蔭下滿佈青苔，但其實只要多作平衡訓練，加強足踝肌肉，便能減低崴腳（拗柴）的風險了。幸好今次選了這種逆走的走法，回程的時候在高塘下洋有多輛巴士可以選擇，候車的時間大大地縮減了。

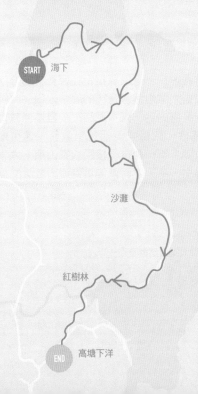

START 海下

沙灘

紅樹林

END 高塘下洋

140m
120
100
80
60
40
20
0
-20

沙灘 紅樹林

實用路線資料

路線：海下 > 大灘郊遊徑 > 高塘下洋

長度：約 7 公里

時間：約 3.3 小時

難度：★★☆☆

前往交通：於西貢乘小巴 7 號至海下灣（$13.1）

回程交通：於高塘下洋站乘巴士 94 回西貢（$6.8），或 96R 回鑽石山（$18.7）

裝備：防滑鞋、充足糧水

093

當日登頂後遇見狗如其名的「叻仔」，牠和主人在石頂看着千島湖休息吃喝，風騷愜意！

★★ #約會之選

大欖涌水塘—屯門千島湖

「千島湖」以往聽得多，一般會聯想到的杭州、台灣、甚至加拿大的。但原來香港也有一個迷你版，就在屯門區的大欖涌水塘！要目睹千島湖有多個地方及路線，其中官方路線於 2019 年初啟用，更為輕鬆。而這次則是走另一條路線，由元朗出發，除了攻頂一小段路較為斜外，其餘九成都是水泥路，輕鬆易達，冬天的話還可在大棠欣賞紅葉，是熱門的行山景點之一。

植物小知識

山菅蘭，香港原生植物，花果期三至八月。整棵均具毒性，莖汁毒性特別強，誤食可導致腹瀉、食慾不振等，嚴重可致呼吸困難而死。果實顏色鮮艷呈紫藍色，甚至有人會用來製作老鼠藥呢！

大棠教育徑　沿途賞紅楓

經過大棠燒烤區後，一直沿着指示往楓香林的方向進發，就會來到大棠自然教育徑的牌坊入口。此段其實也可以走旁邊的另一條水泥路段，但這條教育徑兩旁長滿高樹，感覺空氣都特別清新，還可避開「追楓」人潮。不一會後便接回大棠山道。大棠山道兩旁有楓樹，冬天之時就能看到漫天紅葉的盛況。

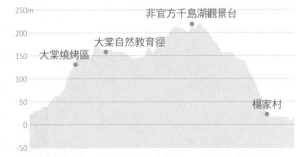

非官方千島湖觀景台

大棠自然教育徑

大棠燒烤區

楊家村

250m
200
150
100
50
0
-50

下山期間能眺望元朗甚至深圳福田一帶，部分位置景觀開揚。

沿麥徑登頂　最佳觀景處

來到「田夫仔」路牌時，右拐一直走，留意麥理浩徑標記柱 M183，由這裏登山便能到達遠眺「千島湖」的位置。香港早年填海靠採泥，這裏也是借土區之一，因此這地曾是草木不生的光滑泥地和岩石。現時看到的綠林生態，實在有賴漁護署積極種樹才能有此成果。大欖涌水塘是香港在第二次世界大戰後首個興建的水塘，於 1957 年建成，當時原本的山丘變成現在水塘中一個個島嶼，讓這裏得「香港千島湖」的美譽，位置愈高，景觀愈開揚、愈美。

黃泥墩村　新鮮蔬果集散地

下山後會先經過黃泥墩村才到車站。沿路走過一片片農田，左面種着像人般高大的仙人掌、滿滿的蘆薈，右面則種着不同的新鮮蔬菜。經過時還聽到農婦叫道：「來看看喔，有新鮮菜賣，買點回去煮吧！」當中包括白菜、芥蘭等等，都是即時收割的，值得光顧。

楊家村一帶有不少本地農田，種植的蔬菜新鮮，可以即場購買。

END　START

大欖巴士站

大欖郊野公園（大欖）

大欖燒烤區

楊家村

大棠自然教育徑

非正式千島湖觀景台

實用路線資料

路線：大欖郊野公園（大欖）> 大棠燒烤區 > 大棠自然教育徑 > 非正式千島湖觀景台 > 楊家村 > 大棠巴士站

長度：約 9 公里

時間：約 3 小時

難度：★★☆☆

來往交通：於朗屏站轉乘 K66 巴士至大棠往返（$4.9）

裝備：防滑鞋、充足糧水

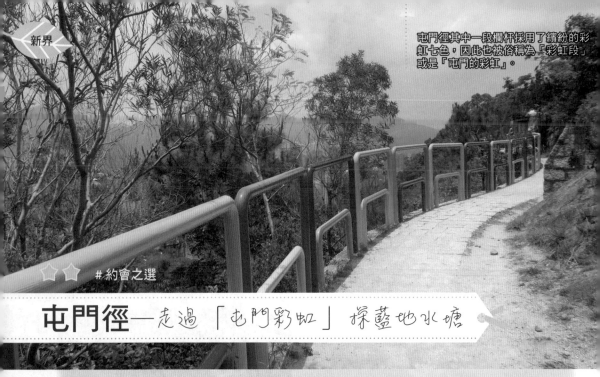

屯門徑其中一段欄杆採用了繽紛的彩虹七色，因此也被俗稱為「彩虹段」或是「屯門的彩虹」。

☆☆ #約會之選

屯門徑—走過「屯門彩虹」探藍地水塘

在香港，要看到雨後彩虹需要點運氣，但原來屯門徑有個「彩虹段」，隨時隨地都可以去探訪，「彩虹段」由塗上七彩顏色的扶手欄杆組成，沿路還可以飽覽屯門及青山一帶，走起來讓人身心舒暢！由港鐵屯門站起步，全程約 6.5 公里，坡度約 200 多米，整個路線大部分都是水泥路，而且有樹蔭，輕鬆易走，既是附近居民的後花園，更是合家歡之選。

植物小知識

鱟蒴錐，別稱裂斗錐栗，香港原生植物，花期四至六月，果期十至十二月。花如照片中呈淺黃色圓錐花序，果實啡色帶殼，外形有點像栗子，因而得到「裂斗錐栗」的別稱。

麥徑十段登山　慎選分岔口

由港鐵屯門站起步，沿着麥理浩徑第十段拾級而上，水泥路非常易走，甚至見到村民拖着手拉車買完日用品後經由這條路出入。上升至約 150 米處有個分岔口。根據一塊有心人手造的路牌指示，前往藍地水塘和九逕山同樣是右轉，眼見不少人都依着指示右轉去了，但其實沿着前方水泥路走，同樣能夠抵達藍地水塘，而且只有前行才會經過彩虹路段！因此，在這個決定性的分岔口要謹慎選擇呢。

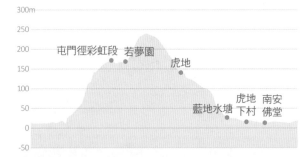

藍地水塘雖然呈長形，看似較一般水塘細小，但最深處約深 20 米，加上曾發生遊人溺斃事故，因此也被稱為「猛鬼水塘」。

民間搭建涼亭供休息消暑

繼續前行，每隔一小段路就會看到由有心人搭建的小涼亭，炎夏時能夠避開烈陽，走起來就更為輕鬆。走了約 2 公里之時，就來到今天的主角路段：披上七彩衣裳的「彩虹段」。這裏的欄杆每條都塗上了不同色彩，紅橙黃綠青藍紫，正正就是彩虹的顏色，繽紛奪目。這段路更是景觀開揚，可以眺望屯門、青山、乾山等，讓人恍如置身於彩虹天空之城，是個熱門的拍照勝地。

藍地猛鬼水塘　曾有人溺斃

沿路路旁有個「山海觀音」，供奉了黃大仙先師、土地公公婆婆等，幸好掛了告示牌並勸喻遊人不要燒香，不然容易引致山火。走過彩虹段後不久就來到「若夢園」段，可以在這裏右轉上山。爬上數條樓梯後，便緊接着下山的路前往虎地，再到藍地水塘。藍地水塘是灌溉水塘，即是儲水只作附近居民耕作灌溉之用，而非食用的水塘。

由虎地下村離開時會經過南安佛堂，裏面供奉了齊天大聖、觀音娘娘等，每年農曆八月的齊天大聖誕都設有酬神慶祝的活動。

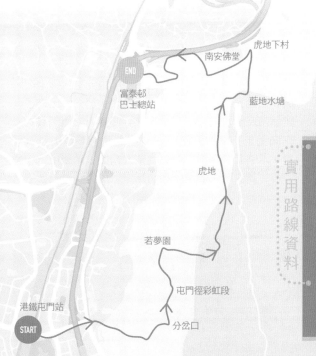

虎地下村
南安佛堂
END
富泰邨
巴士總站
藍地水塘
虎地
若夢園
屯門徑彩虹段
港鐵屯門站
START
分岔口

實用路線資料

路線：港鐵屯門站 > 麥理浩徑十段 > 屯門徑彩虹段 > 屯門徑若夢園段 > 虎地 > 藍地水塘 > 虎地下村 > 南安佛堂 > 富泰邨巴士總站

長度：約 6.5 公里

時間：約 2.5 小時

難度：★★☆☆

前往交通：港鐵屯門站

回程交通：於富泰邨巴士總站乘任何車離開

裝備：充足糧水

上石龍拱途中可遠眺荃灣、青衣一帶,但有指這種石路在潮濕或天雨時走很易滑倒。

★★★　# 三五知己路線

石龍拱—廣闊美景廢校探秘

趁好天氣到荃灣走走,一口氣去畢石龍拱、蓮花山及白石橋,一網打盡美景、探廢體驗,路況幾乎全是水泥路,十分易走。沿途甚少遮蔭,晴天出遊時記得做妥防曬!坡度上主要是上山時需要攀升約 500 多米,熱天的話要帶備足夠的水。體力夠又不算熱的話,仍可算是合家歡路線。一路上還有不少小朋友呢!(註:本港有兩座蓮花山,另一座位於大嶼山大東山旁邊,高約 767 米。)

植物小知識

紅杜鵑,俗稱映山紅,香港原生植物。花期十二月至翌年五月,果期十至十二月。花冠鮮紅或深紅色,上方花瓣有紫紅色斑點,已被列入香港法例第 96 章《林區及郊區條例》保護,不得損毀、管有或售賣。

荃灣港安醫院起步　飽賞港九美景

乘巴士到荃灣港安醫院對面起步,由元荃古道上山,原本的陰天卻愈行愈好天,太陽和大藍天都出來了,雖然頓時汗流浹背卻又令人感到興奮。沿水泥斜路一直向上走,來到分岔口右轉,便接往下花山及石龍拱。沿途景觀開揚,可以眺望大帽山、禾秧山,俯瞰荃灣、青衣等,能見度高的話還可以看到港島區呢。

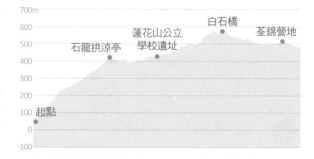

蓮花山探廢屋　回望村校歷史

沿元荃古道一直上走便到石龍拱涼亭，攻頂的話右轉即可。今次到訪了不少拍照勝地，其中位於蓮花山的廢棄公立學校就值得一訪，有指該校大約建於五十年代，是為附近村落的適齡兒童提供教育而設。試想想孩童要走至 400 米的高山來上學也真不容易！課室內現在長滿林木，旁邊的圖書館也佈滿葉藤。廢校旁邊的一條白色滑梯也是著名打卡熱點呢！該校於八十年代新市鎮發展後停辦，校舍亦被廢棄。

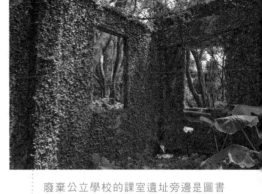

廢棄公立學校的課室遺址旁邊是圖書館，翻看資料十年前仍可看到「圖書室」字樣刻於牆上，現在已被葉藤遮蓋了。

白石橋攻頂　遠眺青荃

走過蓮花山後，沿着水泥斜路便會走到白石橋。沿路樹影婆娑，清涼易走。白石橋山頂高579.7 米，是這條路線中最高的山頂。攻頂路段入口不明顯，要留意路上的左方小路。登頂後可以俯瞰青衣北橋、甚至青馬大橋等，天清的話還可遠眺至港島中西區。攻頂後可以按原路走回剛才的水泥山徑，繼續走經荃錦營地，到荃錦公路乘巴士回荃灣去。

蓮花山公立學校遺址有條白滑梯，昔日供小朋友耍樂，現在是攝影愛好者的拍攝素材。

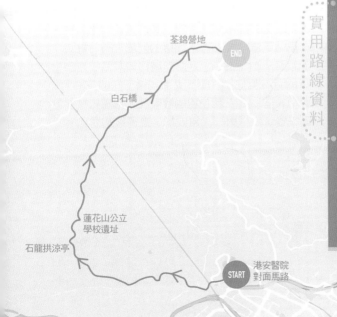

實用路線資料

路線：荃灣港安醫院 > 下花山 > 石龍拱 > 蓮花山 > 蓮花山公立學校 > 白石橋 > 荃錦營地 > 荃錦公路

長度：約 8.1 公里

時間：約 2.8 小時

難度：★★☆☆

前往交通：港鐵荃灣站乘 39M 巴士，於荃灣港安醫院站下車（$3.5）

回程交通：於荃錦公路郊野公園巴士站乘 51 巴士至港鐵荃灣或荃灣西站（$8.9）

裝備：充足糧水

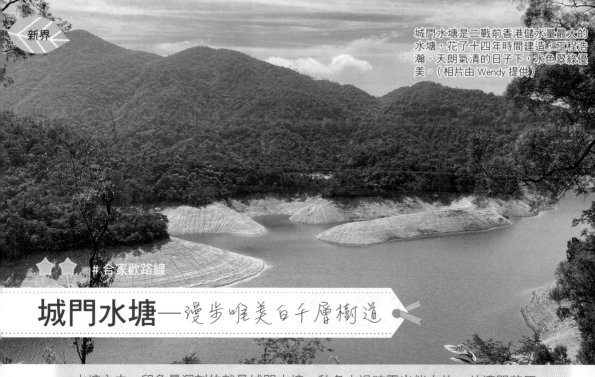

城門水塘是二戰前香港儲水量最大的水塘，花了十四年時間建造，工程浩瀚。天朗氣清的日子下，水色翠綠優美。（相片由 Wendy 提供）

合家歡路線

城門水塘——漫步唯美白千層樹道

水塘之中，印象最深刻的就是城門水塘，秋冬水退時露出偌大的一片遼闊草原，一去難忘。不少電視古裝劇也是在此取景，就連謝安琪的歌曲《山林道》也在這裏拍攝 MV。圍繞水塘走一圈，全程帶少許上落，既容易亦會讓你流點汗，是合家歡郊遊野餐好選擇。

夾道白千層　會呼吸的樹

城門水塘最具名氣的當然就是那道長長的夾道白千層樹。在菠蘿壩小巴站下車後，沿着水塘邊的畔塘徑順時針走，不久便來到這條「白千層道」。白千層樹如其名，樹皮白色，一層層的看不見底（千萬不要手多撕下它的皮！）細看的話樹幹上有些小孔，就是樹的呼吸孔。沿着這寬闊的樹路走，陽光從葉間透射，微風吹拂，走得很是愜意。

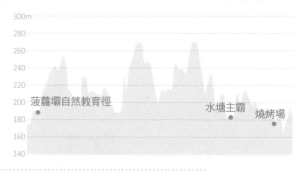

著名的白千層道，兩旁長滿參天白千層樹，是不少攝影愛好者的拍攝地點。

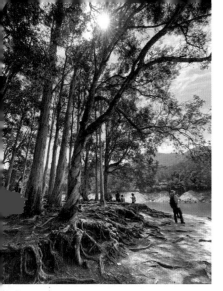

水退現草原　野餐最適合

繼續前行，不經不覺已經來到塘邊。秋冬期間水塘儲水量減少，可以經由有心人搭建的小木橋跨過小石河到對岸的大草原。想在水塘拍照留念的話可以考慮從對岸拍攝，雖然人會顯得細小一點，但有藍天白雲襯托的話，還挺有異國風情的！至於能否看到草坪也是需要靠點運氣，視乎水塘水位高低。夏季多雨、存水量高的時候，此處就會被水全淹了。

高處望水塘　主壩賞紅楓

城門水塘於 1936 年落成，儲水量逾一千三百二十七萬立方米，是全港第五大水塘。整個水塘有很多猴子，不主動捉弄牠們的話，牠們也甚少騷擾人，但手上拿着食物或膠袋的話就要小心成為牠們的目標了。未幾走到主壩橋上可以細賞水塘鐵橋及水掣房，白色的鐵橋帶點歐陸風味。

水塘畔長滿了白千層樹，雨季時有機會看到樹木浸在碧綠水中的寧靜模樣，但去時剛好冬天沒水，樹根都露出來了。（相片由 Wendy 提供）

BBQ 家庭樂選地

走過主壩後，便來到燒烤場。這裏共有七個燒烤爐，旁邊已經是停車場，不少人帶同小朋友專程到來燒烤，樂也融融。整條路大部分都是水泥路，只有部分是泥路，路況容易良好，穿普通波鞋都已經可以應付了。

偶爾會遇上小量楓樹，天氣夠冷的話說不定會見到紅葉呢！

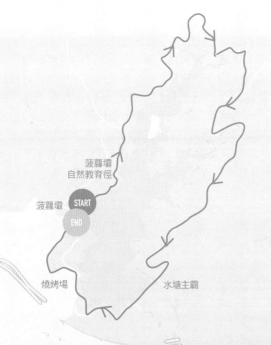

菠蘿壩
自然教育徑

菠蘿壩　START

END

燒烤場　　　水塘主霸

實用路線資料

路線：菠蘿壩 > 菠蘿壩自然教育徑 > 水塘主霸 > 燒烤場 > 菠蘿壩

長度：約 7.2 公里

時間：約 3.5 小時

來往交通：於荃灣兆和街乘小巴 82 往返城門水塘（$5.6）

難度：★★☆☆

裝備：充足糧水

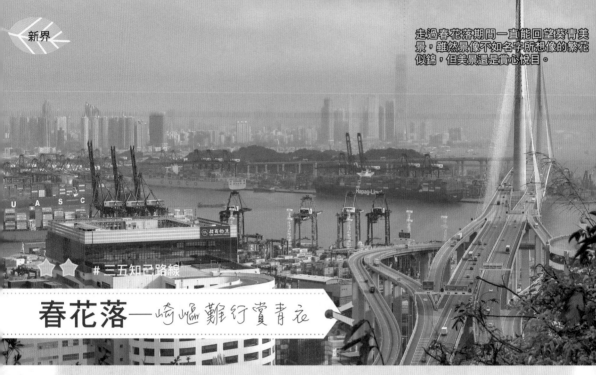

走過春花落期間一直能回望葵青美景，雖然景像不如名字所想像的繁花似錦，但美景還是賞心悅目。

#三五知己路線

春花落——崎嶇難行賞青衣

「春花落」這名字，聽起來甚有詩意，找個好天的日子到訪，雖然沒有幻想中的漫天花瓣飄揚，但景觀也絕對不讓人失望。惟部分位置是浮沙碎石，需要手腳並用，因此縱然名字指示「落」山，但仍然選擇了由「春花落」上山，於青衣三支香下山，全程約5公里，適合略具經驗的山友。

昆蟲小知識

青斑蝶，是香港常見體型較大的蝴蝶，翅膀帶淺藍色斑紋。幼蟲寄生於南山藤（有毒）、吊裙草等。雄性青斑蝶後翅的翅底有香鱗袋，可以散發香味，吸引雌性蝴蝶交配。

易上難落　慎選路線起點

翻查資料方知道青衣曾經名叫春花落，有指清朝地圖上標示這裏名為「春花落」；其他資料則顯示該處以前是一條村落，名為春花落村。出發前好好計劃路線，在網上看到前輩們多於春花落下山，也對，名字都叫作「落」嘛。但細看下見有部分位置看似浮滑，而且每級距離頗高，便決定捨難取易，先由較難那邊上山，再於三支香走水泥樓梯下山。

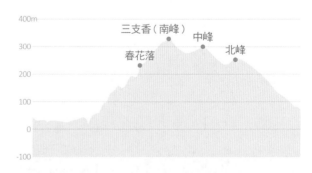

先苦後甜　盡賞葵青美景

由專業教育學院起步先經過工地，聞說友人曾經在這裏遇到惡犬，幸好當日未見蹤影。沿着樓梯上走，不久後就會來到春花落的標高柱，但是這裏絕非春花落的最高點，也許是方便人員作大地測量之用吧。往後開始就是泥路，部分斜度比較高，可按需要用手扶助。來到攻頂的最後一段，泥路漸變成浮沙碎石，挺有青山的感覺，需要小心行走。附近還有其他石景，包括羅漢石、英雄石等。

自三支香起全是水泥路，有多條路徑下山，只是任何一條都需要走長長樓梯，感覺沈悶。

由於是逆走，因此接回水泥山徑才看到路旁的牌子，「春花一落不回頭，前行路途崎嶇」，以警告遊人量力而為。

無盡水泥樓梯下山

過了「春花落」大石以後，再多走一點就抵達山頂了。接回水泥路後，才看到一塊木牌，似乎是用以提示由三支香來的遊人，沿春花落下山的話不要回頭。但由於算是逆走，路況可以說是先苦後甜，登頂後全都是水泥路，但以景色來說卻剛剛相反，幾乎都被路上的大樹所遮蔽。末段路程先後走過三支香、三支標高柱、春花頌、中峰等，沿途有不少山墳。下山時全是水泥樓梯，長長的似是沒有盡頭，不單膝蓋叫苦，而且十分沉悶，唯有回味剛才上山時看到的美景，便匆匆下山去了。

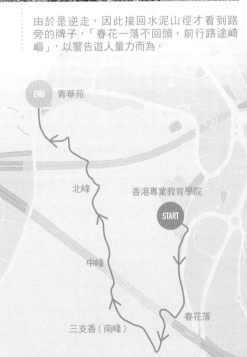

實用路線資料

路線：香港專業教育學院（青衣分校）＞春花落＞三支香（南峰）＞中峰＞北峰＞青華苑

長度：約 5 公里

時間：約 2.5 小時

難度：★★☆☆

前往交通：於葵芳港鐵站轉乘小巴 88C 至香港專業教育學院（青衣分校）（$4.2）

回程交通：於青華苑乘小巴 140M 或九巴 279X 往青衣港鐵站（$4.3-12.8）

裝備：防滑鞋、手套、充足糧水

END 青華苑

北峰

香港專業教育學院

START

中峰

三支香（南峰）

春花落

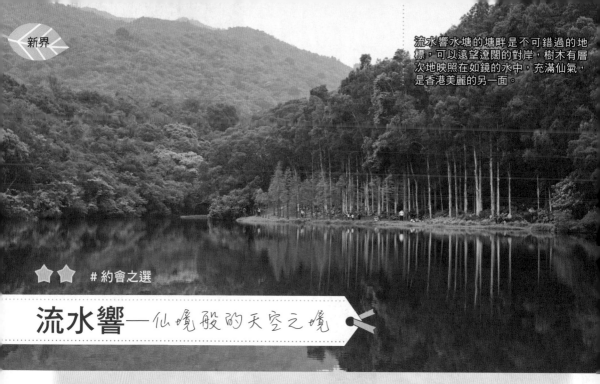

流水響水塘的塘畔是不可錯過的地標，可以遠望遼闊的對岸，樹木有層次地映照在如鏡的水中，充滿仙氣，是香港美麗的另一面。

★★ # 約會之選

流水響—仙境般的天空之境

粉嶺的流水響水塘素來獲得不少美譽，例如「天空之鏡」、「香港小桂林」等，親身到訪果真名不虛傳！流水響水塘的名字優美，讓人在腦海中不其然傳來淙淙的流水響聲。但假如只是遊水塘似乎略嫌有點悶，於是順道登上 279 米高的石坳山山頂，俯瞰上水、粉嶺一帶，以鶴藪水塘作結。登頂路段需穿越挺密的灌木叢，因此會增加難度，倘若不登頂就可以直接前往鶴藪水塘，是夏天合家歡之選。

植物小知識

草豆蔻，香港原生植物，花期四至六月，果期五至八月。外形與艷山薑十分相似，主要分別在於花序是直立還是下垂。

攝影之選　流水響塘畔

流水響水塘位於八仙嶺郊野公園範圍內，塘內的水用作灌溉附近農地之用，興建於第二次世界大戰之後。進入水塘範圍不久就來到塘畔，對岸有一排整齊的白千層，無風之時映照在波平如鏡的水面上，猶如天空之鏡般美不勝收，有種不能言喻的詩意。拍照後沿郊遊徑走，走過流水橋，又來到塘畔的參天巨木，彷彿進入避世仙境，讓人把鬧市的煩囂都拋諸腦後。

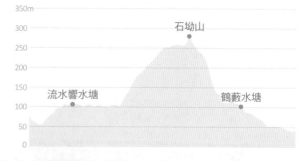

登石坳山頂　俯瞰新界東北

沿着流水響郊遊徑走往鶴藪水塘的方向，便會經過石坳山。出發前的資料搜集中看過網友曾經拍到標高柱，於是決定前往山頂「kill 標」，在林中遊走時差點錯過了左轉攻頂的分岔口。攻頂路段是泥路，由於較少人走，因此路胚開始被掩沒於灌木叢之中，加上夏天結了不少蜘蛛網，因此登頂的話非常建議穿著防滑的行山鞋和長袖衣物。登頂路段只高約十多米，大概十分鐘的路程，但景色卻與郊遊徑截然不同，景觀遼闊，可遠眺軍地、皇后山、公主山、紅花寨等，值得一訪呢！

登上石坳山，適逢春天百花齊放，可看到對面小山頭開滿的鱟蜱錐花。

露營熱門地點：鶴藪水塘

走過石坳山頂後沿路返回郊遊徑，未幾便下降至鶴藪水塘，時間充裕的話也可以繞水塘走一圈。流水響水塘和鶴藪水塘都設有燒烤場及露營營地，鶴藪營地較為靠近馬路旁邊，下車後只需走幾分鐘便能到達，十分方便，在連假的時候路過，看到營地及旁邊行人路都擠滿了帳篷！

回程可於鶴藪圍等候小巴，下午五時有約八十人在等車，不想等太久的話可以選擇電召車輛了。

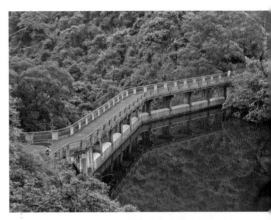

山女筆記

水塘寧靜有如世外桃源，請大家愛惜，請勿喧譁及騷擾動、植物，例如塘畔有不少蜻蜓、蝴蝶等等，眼看手勿動，拍照留念就好了。

鶴藪水塘同樣水平如鏡，石橋的倒影像是在靜候什麼，猶如一條熟睡的小蛇躺在水中。

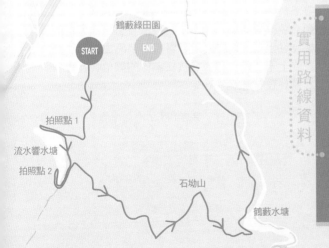

實用路線資料

路線：流水響水塘 > 石坳山 > 鶴藪水塘 > 鶴藪綠田園

長度：約 6 公里

時間：約 2 小時

難度：★★☆☆

來往交通：港鐵粉嶺站乘 52B 號小巴，於流水響水塘站下車；回程則於鶴藪綠田園站上車（$6.3）

裝備：充足糧水；如登石坳山山頂建議穿防滑鞋和長袖衫褲

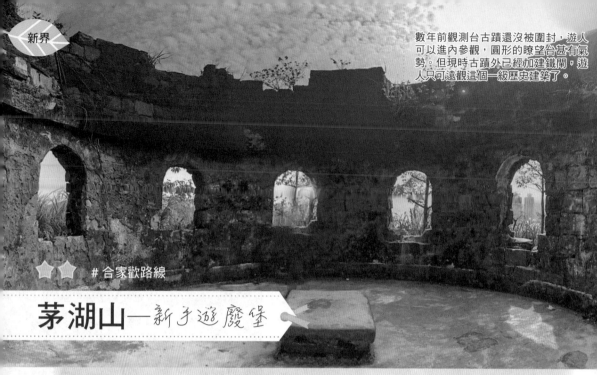

數年前觀測台古蹟還沒被圍封，遊人可以進內參觀，圓形的瞭望台甚有氣勢。但現時古蹟外已經加建鐵閘，遊人只可遠觀這個一級歷史建築了。

★★ #合家歡路線

茅湖山—新手遊廢堡

調景嶺茅湖山對山女特別有意義，因為是第一次正式行山的地方。記得那年秋天，天高氣爽，所以就選了這條新手二星級路線試試看，完成後滿有成功感，才開始了行山這個興趣。這條路線只長約 3.3 公里，大部分是水泥路或是由石頭鋪的梯級，可以遠觀現已被圍封的一級歷史建築物茅湖山觀測台。茅湖山高 229 米，在天熱時建議帶備充足糧水。

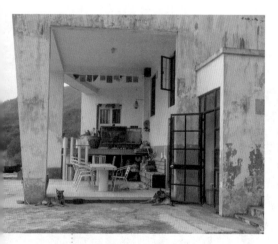

普賢佛院於 2015 年時被逼遷，負責人劉建國更一度為此自焚，至今仍一直在爭取原址重建。

調景嶺上山 走過棉被陣

當時自己連一雙正式的行山鞋都沒有，就只是穿著波鞋就出發了。由調景嶺站起步，經過香港知專設計學院，就會來到山邊一個「棉胎陣」，五顏六色很是繽紛。接下來一直沿着引水道旁邊的樓梯往上走，途中經過普賢佛院，裏面供奉了黃花崗七十二烈士和多名抗日義士的靈位，曾經多次遭到政府逼遷。

250m ┤ 茅湖山頂 （原路折返）
200 ┤ ●
 ┤ 茅湖山
150 ┤ 觀測台
 ┤ ●
100 ┤ 普賢佛院
 ┤ ●
50 ┤
0 ┤
-50 ┤

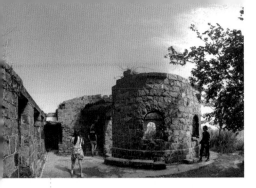

茅湖廢堡　駐兵觀測台

走過普賢佛院後便繼續上山，跟着指示的方向走，很容易便來到茅湖山觀測台，也就是俗稱的「茅湖廢堡」。由於日久失修，加上遊人不自律，更曾經有人為拍照而生火，破壞遺蹟，為了安全起見廢堡外圍已經加建鐵閘，不准內進，只能遠觀了。茅湖山觀測台是一級歷史建築物，估計在1898年前建造，曾經是士兵駐守的觀測台，用於觀察附近海峽的活動，並與對岸的佛堂洲稅關以信號燈、煙及篝火作聯繫。這裏的古蹟還包括瞭望台後的宿舍。

觀測台包含了圖左的長方型石屋宿舍，右面則是圓形瞭望台，以火山岩建成，可以從裏面觀察佛堂門航道。

登頂「kill 短標」　飽覽將軍澳

參觀過廢堡後就繼續沿路上山，很快就登頂了。茅湖山頂的標高柱特別短，只有0.38米高，比全港最短的「餓死雞標高柱」只高出0.02米。山頂高229米，説難不難，但假如在酷熱的天氣下走，就要量力而為了。登頂後可以放目將軍澳和坑口一帶，惟四周被樹叢包圍，視野不算十分廣闊。有人會選擇一併完走五桂山、魔鬼山等，但作為初嘗行山之樂，就選擇原路折返了。

由觀測台上山通往茅湖山山頂，沿路可以俯瞰將軍澳一帶景色，初次登山看到這片美景感到心曠神怡！

山女筆記

茅湖山觀測台這個一級歷史建築被圍封雖然可惜，但是除了安全問題外，遊人不自律也是主因之一！山女支持山野無痕，不破壞沿路任何動、植物，否則終有一天山頭都被圍封時，每一個人都責無旁貸，所以亦請各位自律。

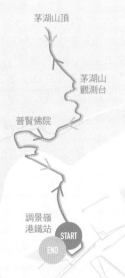

茅湖山頂

茅湖山觀測台

普賢佛院

調景嶺港鐵站

START
END

實用路線資料

路線：調景嶺港鐵站 > 普賢佛院 > 茅湖山觀測台 > 茅湖山頂（原路折返）

長度：約3.3公里

時間：約2小時

難度：★★☆☆

來往交通：港鐵調景嶺站

裝備：充足糧水

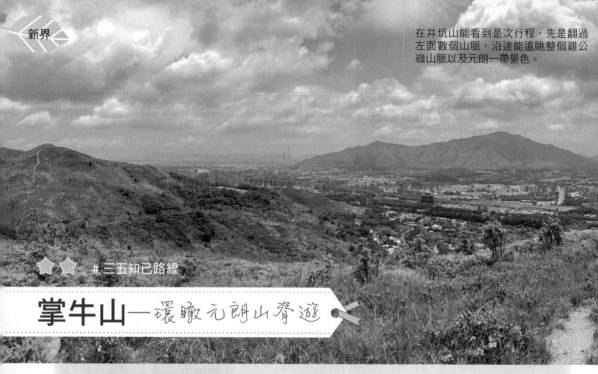

在井坑山能看到是次行程，先是翻過左面數個山脈，沿途能遠眺整個雞公嶺山脈以及元朗一帶景色。

★★ #三五知己路線

掌牛山—環瞰元朗山脊遊

掌牛山及蠔殼山位於元朗，在雞公山、雞公嶺的西南面。要欣賞這兩個山峰最美的一面，建議找個天朗氣清的日子才去，景色比陰天美很多。但注意整條路線均沒有林蔭，需要做好防曬和帶備足夠糧水才出行。不少人會選擇於錦上路作終點，但除了交通考慮外，個人建議以凹頭作結，因為從蠔殼山看着南生圍一帶的美景順走，走起來更是賞心悅目。由於掌牛山和蠔殼山中間還隔了一個無名的山峰，沿路上下坡多次，因此即使距離看似頗短，但是仍需要一定的體力基礎。

昆蟲小知識

荔蝽，又名荔枝椿象，俗稱臭屁蟲。成蟲外表棕色，愛吃龍眼和荔枝樹的汁液，期間會傷害植物甚至令它枯死，被視為害蟲。受驚嚇時所分泌的臭液有毒，會令人皮膚灼熱、潰爛。

走天梯登井坑山

乘港鐵至錦上路站出發，剛起步就一口氣爬樓梯至大概 157 米，便來到不明顯的分岔口。順着大路走的話能通往四排石山，去掌牛山的話就右轉進小路下坡，接着便開始登上掌牛山。有指昔日不少農民會到這裏放牛，因而被命名為掌牛山。路上風光明媚，左顧元朗大棠一帶村落及公庵山美景，右盼青朗公路至雞公嶺一帶景致。

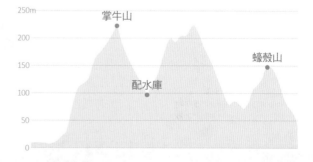

暴曬下　山脊中遊走

是次路徑明顯，從井坑山遠望已看到整條路徑，一直向北走，就來到掌牛山山頂。掌牛山高 221 米，但在政府地圖上並沒有顯示這名字，反而被納入為蠔殼山南部。飽賞美景後，就繼續往北走，經過一輪浮沙碎石的上下坡後，就會來到蠔殼山。下坡時建議使用行山杖輔助以節省體力。

由井坑山前往掌牛山期間會經過一個配水庫，外圍有鐵絲網圍封，有指這配水庫會連接至山下的濾水廠。

探新潮小土地廟

蠔殼山山頂有座名為「福德宮」的小土地廟，有指是因土地公又稱福德正神而得名。放在這裏的貢品還是新鮮的呢！網上找到 2008 年的照片，當時廟宇還沒有這麼具規模，2019 年時則像是正在翻新似的，估計是附近居民為祈福而修葺的吧。雖然只是短短 4.5 公里，但當天原來是在酷熱天氣警告下登山，足足攝氏三十五度，中午時也忍不住開傘以免中暑。但就是在盛夏才會有這種藍天白雲和能見度高的景致，因此以汗水換來美景也就值了！

蠔殼山的土地廟麻雀雖小卻五臟俱全，旁邊有太陽能蓮花燈、廟內接駁了喇叭播放誦經、後面有幅龍吐黃金的石刻，似是仍在上色中。

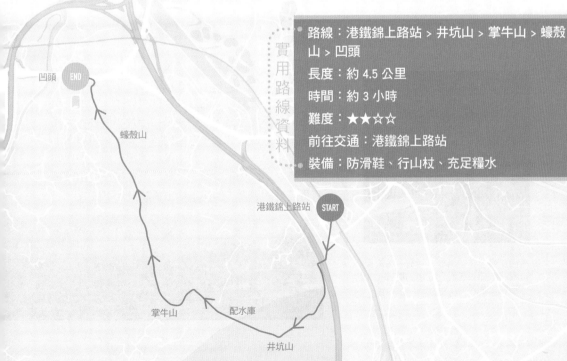

實用路線資料

路線：港鐵錦上路站 > 井坑山 > 掌牛山 > 蠔殼山 > 凹頭

長度：約 4.5 公里

時間：約 3 小時

難度：★★☆☆

前往交通：港鐵錦上路站

裝備：防滑鞋、行山杖、充足糧水

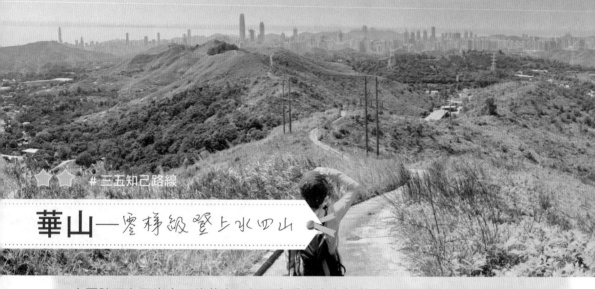

杉山景觀開揚，左瞰華山村，右覽上水至虎地坳村一帶。

★★ #三五知己路線

華山──零梯級暨上水四山

中國陝西有五嶽之一的華山，但原來香港也有個華山！內地華山以兇險的長空棧道聞名，但香港華山卻是零梯級之選，全程連登杉山、馬頭嶺及松山，沿路盡是舊時軍用的水泥斜路，路況非常易走，惟上下坡前後共五次，部分爬坡頗斜，感覺超過45度，以及路途中幾乎沒有任何大樹遮擋，夏天走起來也需要點體力。做好防曬準備的話，這是條很好的合家歡美景路線！

登杉山　環瞰上水粉嶺

在虎地坳下車向貨倉路口進發，很快便來到一片小竹林，開始轉上山徑。這次走的全是水泥路，路況非常容易，穿著舒適的運動鞋就可以了，加上是單程路，絕不會迷路。途中會來到一片小樹林，旁邊有些椅子供遊人休息，右面則有一條小路可以轉上第一個山頭──杉山。杉山景觀開揚，加上涼風吹送，實在讓人捨不得離去。期待着往後三個山頭還有更美好的風景，即使不捨也要動身走下去。

昆蟲小知識

赤褐灰蜻，在香港並非稀有，帶有藍複眼和胸部，卻配上紅色的腹部，十分亮麗搶眼。

過了華山標高柱後，路徑的左面有遊人於大石上寫上「北望神州」，而後方正正就是深圳羅湖區。

🏔️🚩 華山論劍　不兇險有美景

沿着剛才登頂的小路折返，接回水泥路後繼續前行。縱使在資料搜集時得知道沿路斜度甚高，可是親身行走時倍感誇張，心想這種斜度不止45度了吧！怪不得即使全程沒有梯級也不能成為無障礙山徑。華山高139.3米，在炎夏走還尚算可以，但要注意及後還要多翻三個山頭，因此謹記要保持體力不時補水，以防中暑。此時往北面遠望就能看到近在咫尺的羅湖，彷彿早已身處外地。友人此時打趣的道：「我們應該在這裏論一下劍！華山論劍嘛。」

松山標高柱前有一幅由皇家香港軍團（義勇軍）軍人繪畫的大型軍徽，上面寫着拉丁文「Nulli Secundus In Oriente」，中譯為「冠絕東方」。（相片由山 Unit 提供）

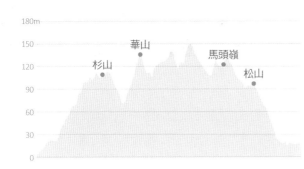

🏔️🚩 有趣祈雨碑　俯瞰練靶場

華山標高柱旁邊有塊祈雨碑，碑的前後左右及上方都刻了字句，其中一面寫着「道光己亥」，因此推算它已經有超過一百七十年歷史。來到松山標高柱前，有幅大型皇家香港軍團（義勇軍）的軍徽，後面有個涼亭供人休息。往後就開始徐徐下山，結束這趟暢快的旅程。網友說這條路線一直都比較少遊人，而親身體驗，沿路也只碰到不超過十個人，也許是因為太熱或地理位置較偏遠的關係吧！

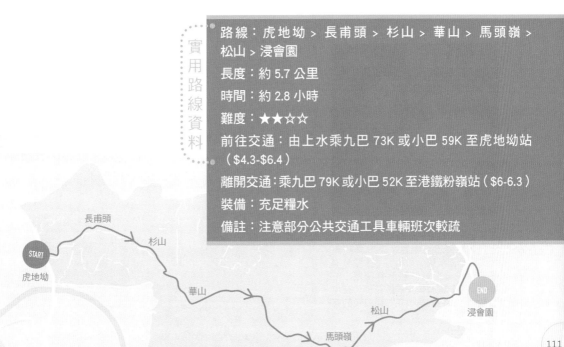

實用路線資料

路線：虎地坳 > 長甫頭 > 杉山 > 華山 > 馬頭嶺 > 松山 > 浸會園

長度：約 5.7 公里

時間：約 2.8 小時

難度：★★☆☆

前往交通：由上水乘九巴 73K 或小巴 59K 至虎地坳站（$4.3-$6.4）

離開交通：乘九巴 79K 或小巴 52K 至港鐵粉嶺站（$6-6.3）

裝備：充足糧水

備註：注意部分公共交通工具車輛班次較疏

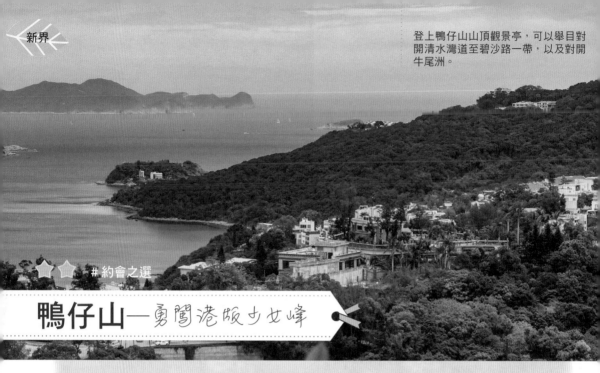

登上鴨仔山山頂觀景亭，可以舉目對開清水灣道至碧沙路一帶，以及對開牛尾洲。

約會之選

鴨仔山——勇闖港版少女峰

瑞士少女峰可能聽得多，但是香港的少女峰就未必每個香港人都知道。雖然少女峰並非官方名字，但是位於清水灣的它只高約 195 米，而旁邊以官方命名的鴨仔山也只高 153 米，全條路線不足 4 公里，路況容易輕鬆，是合家歡短遊的好選擇。其實真正的瑞士少女峰，不也是乘纜車到山頂走出去，跟香港的少女峰一樣不難走嘛。

植物小知識

玉葉金花，香港原生植物，花期四至七月，果期五至十月。外形與楠藤（又名野白紙扇）很相似，主要分別是前者只有很短甚至沒有花梗，花多；而後者則有較長的總花梗，花也比較少。黃色的是小花，而白色的就是「玉葉」。

街坊晨運點　俯瞰銀線灣

乘港鐵由坑口起步，從路口拾級而上，不消半小時便差不多抵達鴨仔山山頂。雖然沿路沒有什麼景致，卻有不少涼亭，這裏看似是晨運客的熱點。來到山頂，景觀頓時變得開揚，可以眺望東面的牛尾洲，而且可以放眼銀線灣一帶。路況全都是水泥樓梯，可謂非常易走，然而，對經常登山的山友來說卻是過分人工化，缺少了大自然的味道。

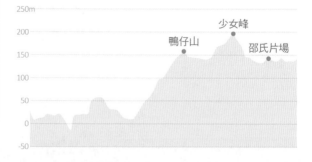

整條路線只有鴨仔山有標高柱，後方的觀景亭正好供遊人休息賞景，不用急着離開。

名字難究的少女峰

登山的路是條單程路，因此絕不會迷路。順着路一直前行，再經過好些涼亭及運動康樂設施後，便來到被俗稱為少女峰的觀景位，旁邊那道長長的黃色欄杆很容易辨認。在路政署地圖上，這個山峰是沒有名字的，然而，卻在所有人都能編輯的開放地圖上見到這名字，而由於不少行山應用程式也是使用這地圖，因此大家也跟着稱這裏為少女峰了。這邊的景觀與鴨仔山略有不同，此處已經可以眺望北面的科技大學，海天一色相當怡人，還可以一併欣賞對岸的滘西洲、吊鐘洲及遠方的西貢東部群山。

昔日的光輝電視歲月

走過觀景亭後便一直走樓梯下山，走走停停也不消兩小時即可完成，非常適合男女老幼。前往科技大學途中會經過邵氏片場，雖然旁邊的邵氏大樓仍在運作當中，但是一路上仍然能看到已經荒廢、長滿藤蔓的片場建築，無線電視的標誌也脫落得所餘無幾，只能慨嘆香港最光輝的電視歲月也隨之一去不復返。

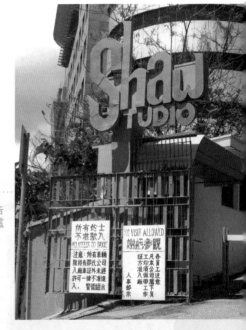

經過邵氏片場，入口處有告示牌謝絕參觀，只好遠觀這個曾被譽為「東方荷李活」的地方。

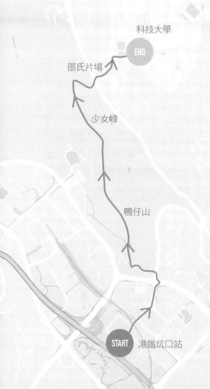

科技大學
END
邵氏片場

少女峰

鴨仔山

START 港鐵坑口站

實用路線資料

路線：坑口 > 鴨仔山 > 少女峰 > 邵氏片場 > 科技大學

長度：約 3.8 公里

時間：約 1.7 小時

難度：★★☆☆

前往交通：港鐵坑口站

離開交通：於科技大學南閘乘小巴 11（$7.5）、104（$8.3）至彩虹或牛頭角港鐵站離開

裝備：充足糧水

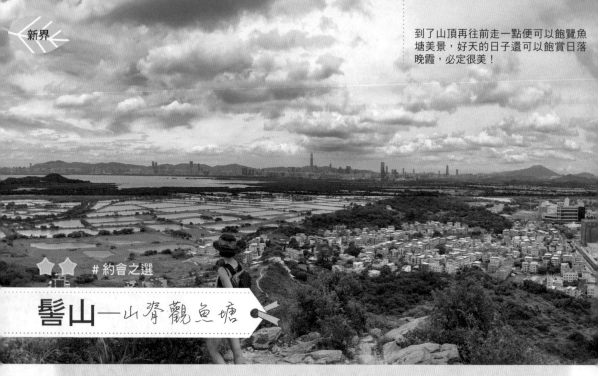

到了山頂再往前走一點便可以飽覽魚塘美景，好天的日子還可以飽賞日落晚霞，必定很美！

約會之選

髻山——山脊觀魚塘

髻山位於元朗與天水圍之間，又名丫髻山，短程易行，炎夏仍可以應付。沿着山脊遊走，道路四通八達，景觀四野無阻，走得身心舒暢。惟沿途經過不少山墳，以及無甚遮蔭，在開揚位置又頗是大風難以撐傘，因此需要做好防曬準備。這條路線路況頗佳，可以在元朗或者天水圍離開，是附近居民的後花園。

植物小知識

含羞草，別名怕醜草，受到外來刺激（如碰觸）時，葉面會像人的手掌般合十起來。花期為三至十月，果期則是五至十一月，花朵紫色呈球狀。

 走過橫洲發展區

由元朗西鐵站起步，經過元朗橫洲首期公屋項目中牽涉的鳳池村及楊屋新村，便開始上山。上山途中經過不少山墳，有些山友會比較避諱，但個人覺得不刻意冒犯就好。走着走着，突然聽到悠然音樂傳進耳中，發現原來有位男士在樹叢內的空地位置吹色士風，估計是附近居民為免影響鄰居，因此特意到郊外吹奏吧。不久後就來到開揚位置，可以瞭望雞公山雞公嶺、遠看定福花園及元朗一帶村落，景物豐富。

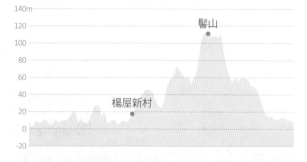

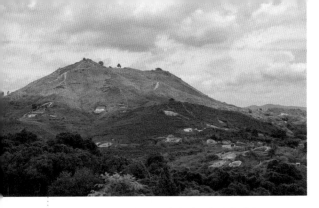

山脊游走　漫步山頂

今次走的多是泥路，但路況良好，頗是易走。髻山山頂只有約 122 米高，沿途遊走於山脊之間，會走過山頂附近的幾個無名小山丘，涼風吹送，走起來很是愜意。這裏的山路四通八達，隨着地圖的路緩緩上山，走走停停，很快便到髻山山頂，瞥到魚塘一角。

髻山及附近山頭都有不少山墳，出發前請考慮清楚自己的接受程度才前往。

縱目魚塘　多路離開

山頂雖然算是髻山的最高位，但部分魚塘景觀被樹叢阻擋，繼續前行反而會有一個更開揚的位置，可以飽覽整片豐樂園魚塘至南生圍一帶的美景。曾經聽山友分享，這裏可以看到日落把魚塘映照成了一片紫紅色，格外浪漫。但要注意，如果打算在此觀看日落的話就需要帶備電筒或頭燈，以便下山時照明。下山的路有很多，可以前往盛屋邨、元朗朗屏或者天水圍，任君選擇。

山女筆記

如果打算於天水圍離開的話，山腳會有些村狗或野狗，有些狗隻在遇到陌生人時便會跑出來吠，此時要保持鎮定，繼續以原有步伐離開，切勿對峙或作勢打牠而作出挑釁，適時知難而退。細心觀其動靜聲色，也可辨別出其友善或敵意。

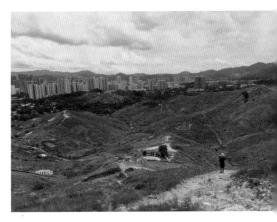

山脊上有很多不同路線，四通八達，只要認住髻山方向找路走便行了。

實用路線資料

- **路線：**元朗 > 楊屋新村 > 髻山 > 天水圍
- **長度：**約 5.9 公里
- **時間：**約 1.7 小時
- **難度：**★★☆☆
- **前往交通：**港鐵元朗 / 朗屏站
- **回程交通：**港鐵天水圍站
- **裝備：**防滑鞋、充足糧水

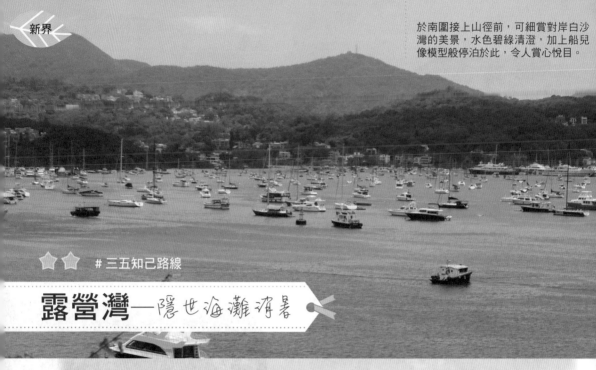

於南圍接上山徑前，可細賞對岸白沙灣的美景，水色碧綠清澄，加上船兒像模型般停泊於此，令人賞心悅目。

⭐ ⭐ ＃三五知己路線

露營灣—隱世海灘消暑

夏日炎炎總想到沙灘走走，還可以借機下水，就算不下水，看着水色心理上也感覺涼快一點吧。西貢清水灣大埔仔對開有兩個隱世沙灘：白水碗及露營灣，它們都並非康文署的泳灘，沒有更衣室及救生員，但在這裏吹吹風、濕濕腳還是不錯的。但要注意這兩個沙灘之間的草叢茂密，建議穿著長袖衣物，以免被草或蚊蟲所傷，而且部分路徑不明顯，適合有點經驗的山友。

植物小知識

檽桐，又稱狀元紅，常見於香港山邊或河溪附近，花果期五至十一月。花呈鮮紅色，亮麗奪目，花蕊比花冠筒長三倍，伸出於花外。

越過草叢　隱世海灘放空

這條路線似乎不多人走，出發前所找到的資料也不算太多，沿路碰到的人也不出五個。為了交通方便和歎下午茶，所以是次選了由南圍出發，並以科技大學作結。走過南圍村邱氏青年會後便接上山徑，初段路徑尚算明顯易行，但臨近海灘時就需要小心踏着石頭橫過淺河，石面濕滑容易滑倒，加上夏天時期有很多蜘蛛網，證明這條路比想像中少人走，路況也與預期中有點出入。

過河後按着地圖的小路走，草叢卻愈走愈茂密，差點懷疑自己走錯路了。跟隨地圖再走，終於接到沙灘的樓梯，總算能安心下來往下走。由於這個沙灘頗為隱蔽，當天在這裏只碰到兩人駕艇而至。在樹蔭底坐下，吹着海風放空，突然赫見一名拿着漁網的漁夫從水裏冒出，嚇了我一跳，接着他就繼續往深處捕魚去了。

白水碗划艇　農場親子樂

休息過後便繼續前往下個沙灘。白水碗最吸引我的並非景物，而是名字，這是我首次聽聞香港有個地方叫白水碗呢。可惜無論翻查典籍或是上網搜尋均找不到地名由來。白水碗沙灘不算大，同樣是沒有更衣室及救生員，因此如果想下海玩水則要自行評估安全風險。當天有群年輕人在這裏上獨木舟出海。白水碗還有個著名的瀑布，有指是著名骯髒和臭，完全跟這美麗的名字相反，前往飛瀑路徑不明顯而且需要涉澗，因此未有到訪。有網民指由於沙灘的水來自瀑布，因此都不想在這裏下水了。

離開白水碗沙灘期間可以遠眺白水碗飛瀑，有電視台報道過它臭氣沖天、垃圾堆積的情況，亦有曾到訪的朋友指飛瀑雖然壯觀，但十分骯髒。（相片由山城縱走提供）

白水碗沙灘當日同樣是人煙稀少，只有一班扒艇而來的年輕人，但注意這個沙灘沙粒較粗，頗多碎石，要小心割傷腳底。

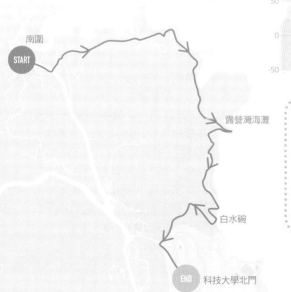

南圍
START

露營灣海灘

白水碗

END 科技大學北門

實用路線資料

路線：南圍 > 露營灣海灘 > 白水碗 > 科技大學

長度：約 4.6 公里

時間：約 2 小時

難度：★★☆☆

前往交通：於彩虹、坑口、寶琳乘小巴 1、1A、12 或 101M 小巴至窩尾（$8.9-10.8）

回程交通：於科技大學北閘乘 11、11M 或 12 前往坑口、寶琳或新蒲崗離開（$5.2-10.8）

裝備：長袖衫褲、防滑鞋、充足糧水

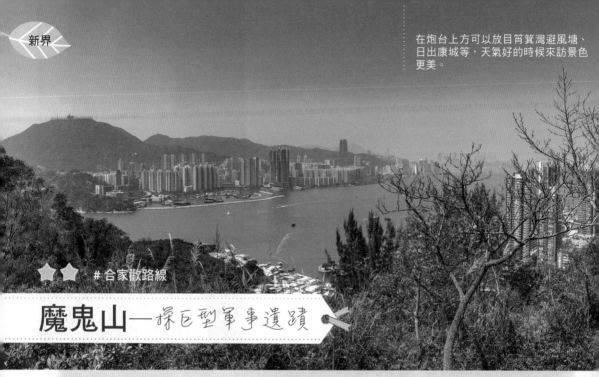

在炮台上方可以放目箺箕灣避風塘、日出康城等,天氣好的時候來訪景色更美。

★★★ #合家歡路線

魔鬼山—探巨型軍事遺蹟

以為炮台山在港島區嗎?原來還有另一座炮台山在將軍澳。魔鬼山官方名稱為炮台山,位於油塘及將軍澳之間,高 222.8 米。沿着衛奕信徑登山,登頂後可以眺望維港和將軍澳,並且細賞當年保衛維港的軍事遺蹟,有關遺蹟於 2009 年已被評為二級歷史建築。這條路線全程幾乎都是很易走的水泥路,只有小量泥路,輕鬆易走,是合家歡的好選擇。

有指 1953 年時,有記者在廟上拍到一道像天后娘娘的白煙,善信紛紛以為娘娘顯靈,因而成功為廟宇籌得重建費用。

鯉魚門起步　碼頭望燈塔

由鯉魚門碼頭出發,途經鯉魚門海鮮檔和燈塔。再往前走一點的話,就是馬環村的天后廟,它在 2010 年被評為三級歷史建築,於 1753 年建成,始建者是海盜首領鄭連昌,有指這裏曾經被用作海盜哨站,用來監視船隻。由天后廟返回分岔口右轉,會見到地上有「往衛奕信徑」的指示路標。按着指示走很快便接上將軍澳華人永遠墳場的通道,對面馬路便能到達「炮台山」,亦即是魔鬼山的山徑。

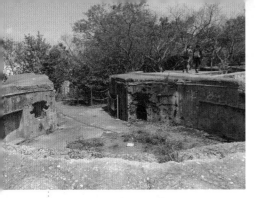

比較大型及完整的是歌賦炮台，有一個六吋和一個九點二吋的炮位，與火藥庫和地堡相連。

登頂觀炮台　縱目維港景

有傳這裏之所以被冠以魔鬼之名，是由於昔日山上有着如魔鬼般恐怖的東西：海盜！當時海盜橫行，村民聞風喪膽，敬而遠之。從這邊上山的路段屬於「觀塘晨運徑」，是由香港賽馬會於 1988 年捐贈鋪建，全程都是水泥路，而且旁邊設有欄桿，非常易走。依着沿路的指示牌就能輕鬆登頂，參觀炮台遺蹟。雖然大炮已經不在，遺蹟也看似日久失修，但是這個偌大的圓形歌賦炮台滿有特色，沒想到香港還保存了這麼大型的軍事遺蹟。然而部分遺蹟屬樓頂空心，需要格外小心。

繞墳場下山　油塘站離開

遊覽期間在地上看到不少 BB 彈，估計是有人把此處當作戰場，但是此舉不但有機會破壞古蹟，更會遺下垃圾。再者，BB 彈體積細小難以清理，玩的遊人實在不負責任。

這路線若不走回頭路的話，可以在魔鬼山的北面下山，路上眺望日出康城、將軍澳堆填區、田下山、釣魚翁等。

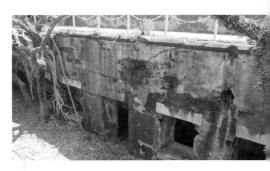

炮台連接着火藥庫和地堡遺址，看似日久失修，頂層已被圍封，因此遠觀就好。

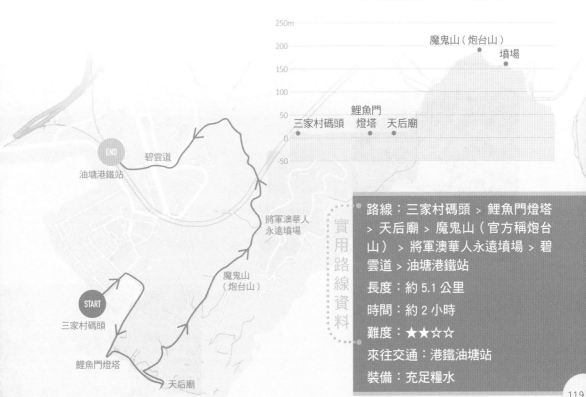

實用路線資料

路線：三家村碼頭 > 鯉魚門燈塔 > 天后廟 > 魔鬼山（官方稱炮台山）> 將軍澳華人永遠墳場 > 碧雲道 > 油塘港鐵站

長度：約 5.1 公里

時間：約 2 小時

難度：★★☆☆

來往交通：港鐵油塘站

裝備：充足糧水

山頂景觀開揚，可以飽覽白沙灣至釣魚翁的海灣景致，在天朗氣清的日子實在美不勝收。

⭐⭐ #三五知己路線

鷓鴣山—輕鬆走天梯

鷓鴣山位於西貢壁屋南面，鄰近港鐵站，交通便利。鷓鴣山高 433 米，登山路線有難有易，是次走的是容易版，全程樓梯上落，是運動身心的好選擇。來到山頂景色優美，視野廣闊，碧海藍天盡收眼簾，能夠環瞰白沙灣至銀線灣。若不趕着時間登頂的話，這也算是一條合家歡路線。

具大自然韻味的天梯

由於以看美景為大前提，所以是次便捨難取易走樓梯路。可幸的是這些樓梯並非水泥樓梯，而是依山徑泥路以木板等修築而成，讓路況變得易走，同時也能保留大自然的氣息。有指這條登山路線是由晨運客於十多年前開闢出來，倘若屬實就實在相當有心。走畢一段樓梯，就會發現幾步後又接上另一段樓梯，像是一堆走不完的天梯呢！中途甚少平路，路上看到遊人都按着自己的步伐停下來休息。上山後景觀開揚，能回望寶琳將軍澳一帶住宅，及遠處西貢三尖之一的釣魚翁。

動物小知識

變色樹蜥，是小型至中型的蜥蜴，部分居於樹上。牠的頸背表面有特大的脊鱗，喜歡在天氣和暖的日子出來曬太陽，真懂得享受呢！

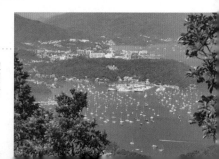

在山頂可以清晰遠眺白沙灣內一艘艘排列得齊整的遊艇，遠看小得像模型般。

晨運客自製樂園

登上山頂前會來到一片平地，而且有不少大樹遮蔭，加上估計由晨運客架起的簡單鐵條及膠椅，這裏頓時變成健身樂園，可以在這裏休息或者舒展一下筋骨。躲在樹底下，涼風吹送，正好讓剛走完長長樓梯的遊人好好休息一下。餘下的路程只有少量林蔭，其他路段大多沒有遮蔭，天氣熱的時候記得補水及注意防曬。離開晨運園地後再上走幾段樓梯便來到山頂。

飽賞西貢美景　海天一色

愈接近山頂，景觀便愈開揚。在山頂處已經可以一百八十度環顧四周水色之美，俯瞰整個科技大學校園及大埔仔村一帶，以及遠方白沙灣至釣魚翁等。當日天氣很好，天色蔚藍及能見度高，可以盡情飽覽美景。耳邊聽着小鳥吱吱聲的交響曲，還真是件賞心樂事！此路線建議原路折返下山，也有人選擇由壁屋凹那邊上山或者下山，但是該處路況較崎嶇，需要手足並用，因此選擇路線時必須量力而為。

登鷓鴣山全程都是樓梯，像是無窮無盡似的，不其然令人想起流行曲《天梯》。要注意的是沿路幾乎沒有遮蔭。

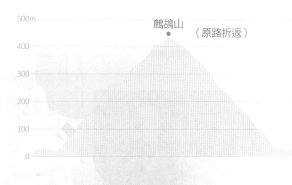

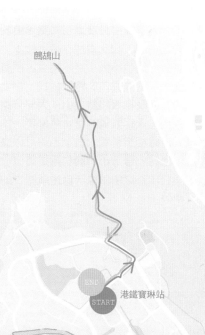

路線：港鐵寶琳站 > 鷓鴣山 > 港鐵寶琳站（原路折返）

長度：約 4.5 公里

時間：約 2.5 小時

難度：★★☆☆

來往交通：港鐵寶琳站

裝備：充足糧水

實用路線資料

於大牛湖頂可放目貝澳，海天一色讓人走得愉快。（相片由 Yan 提供）

★ ★ # 約會之選

大牛湖頂—鳳徑十二段探水牛

由梅窩走至貝澳，正正是走在鳳凰徑第十二段上，全程長約 9 公里，最高點大牛湖頂高約 275 米，路況良好易走，是運動身心的郊遊好路線。超過一半路段都是開揚景觀，因此天晴時就要注意防曬補水。抵達貝澳，總有機會碰到牛牛，在偌大片草原上吃草，很是寫意。

🚩 梅窩起步　沿海岸線上山

走這條路線，不少人選擇由貝澳走至梅窩。由於當天是由中環乘船至梅窩，因此索性在梅窩起步。其實在哪一面起步的分別也不大。起步不久，便有路牌指示前往鳳凰徑可到達貝澳，路線易找，接上路況良好又抓地的泥路及梯級悠然上山。大部分路段都是沿着海岸線走，天朗氣清的話水色優美，加上涼風吹拂，讓人走得相當愜意。路上不時可以瞻望芝麻灣半島及十塱村一帶，小小的村落遠看似一個個小盒子般，躺在山谷之中就像一條遠離塵世的村莊，感覺特別寧靜。

植物小知識

假馬鞭，又名假敗醬，屬馬鞭草科，花期為八月，果期為九至十月。花細長像繩鞭，是開花能手，會吸引不同品種的蝴蝶來採蜜。葉邊有粗鋸齒。

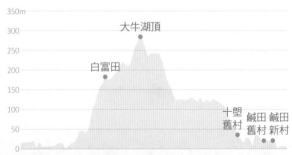

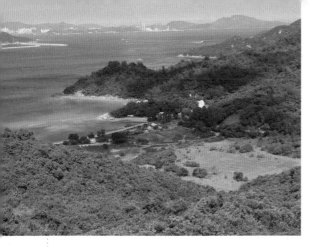

好天的話看着寧靜的十塱村，河水流入大海，水色分明很是美麗。（相片由綠洲 Oasistrek 提供）

大牛湖頂：瞰貝澳大東山

由於這條是官方郊遊路線，因此沿路指示清晰，只要走正規路徑，基本上不用擔心迷路。經過白富田營地及燒烤點後，很快就來到大牛湖頂。大牛湖頂又名白富田山，這裏雖然有標高柱，但在政府資料中顯示叫南山。於山頂可以放目整個貝澳，遠處還可以眺望那高聳入雲的大東山。有趣的是，路上一直有一坨坨的牛糞堆，有的更被「插旗」，下山才知事有蹺蹊。

貝澳濕地：水牛悠然開餐

沿着樓梯下山甚是輕鬆，不消半小時就能走到山腳。來到山腳路邊，謎底終於解開，原來有村民專門收集牛糞，作為農田肥料之用，因此牛糞上的「旗」除了提示遊人小心不要踏在牛糞上之外，還能讓收集者一目了然，方便清理。路程末段會走過貝澳濕地，這裏不難看到一群群水牛在悠然開餐吃草，對於城市人來說，有機會近距離看着十多隻身形龐大的牛在開餐，實在是個少見的奇景呢。

> **實用路線資料**
>
> 路線：梅窩碼頭 > 白富田 > 大牛湖頂 > 十塱舊村 > 鹹田舊村 > 鹹田新村 > 貝澳新圍村
>
> 長度：約 9 公里
>
> 時間：約 3.5 小時
>
> 難度：★★☆☆
>
> 前往交通：由中環六號碼頭乘船至梅窩（$15.9-23.5）；或由東涌乘新大嶼山巴士 3M 至梅窩碼頭（$10.5-16.2）
>
> 回程交通：乘新大嶼山巴士 3R 或 3M 至東涌（$8.6-14）
>
> 裝備：充足糧水

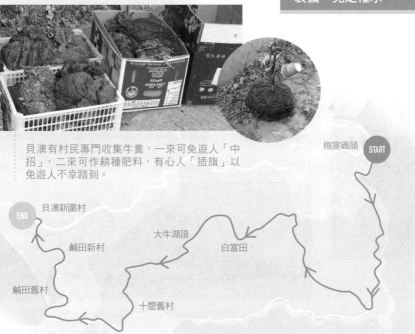

貝澳有村民專門收集牛糞，一來可免遊人「中招」，二來可作耕種肥料，有心人「插旗」以免遊人不幸踏到。

梅窩碼頭 START

END 貝澳新圍村

鹹田新村　大牛湖頂　白富田

鹹田舊村　　十塱舊村

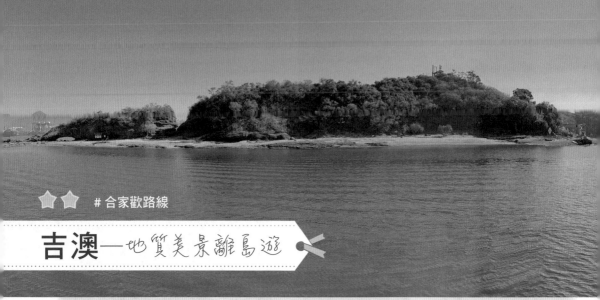

船家繞鴨洲外圍一圈才泊岸，小島猶如趴在水上的鴨子，左面是鴨的頭部，覺得像嗎？

⭐⭐ # 合家歡路線

吉澳——地質美景離島遊

吉澳和鴨洲位於新界東北部，之前交通不便較難前往，但自 2018 年秋天起有船公司開辦逢周末及假日航線，去行山變得方便多了，雖然每天只有一班，但兩島都有鋪得正好的行山徑，適合來趟外島登山一天遊。鴨洲部分路徑容易扭到腳，因此建議穿著防滑鞋或是高筒鞋比較穩妥。在居民分佈方面，吉澳的常住人口不足五十人，鴨洲更少，只有三人。

乘船遊覽印塘六寶

新航線由聲威實業營辦，每逢周末或假日早上八時半準時於馬料水碼頭開出，先停吉澳讓居民或遊人下船，再前往鴨洲停留一個多小時才回到吉澳，最後在吉澳停留約三個多小時離開。船隻先從船灣淡水湖的東南方駛過，來到黃竹角嘴，可以遠觀左方俗稱的「鬼手」、以及右方的赤洲。經過紅石門後便來到印塘六寶，會駛經黃幌山（羅傘）、筆架洲（筆架）、印洲（玉璽）及波平如鏡的海面（紙）等，未上岸已拍了不少照片。

船程會經過印塘六寶中的印洲（玉璽），個人感覺較像筆架。

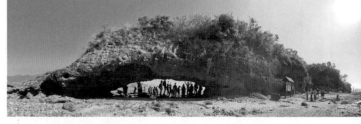

鴨眼是島上必訪的地質景點，是著名的海蝕拱，高兩米，闊十米，是經歷了約八千年海蝕而形成的獨特地貌。

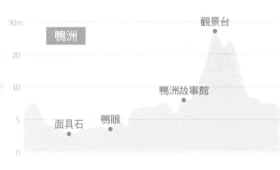

登上吉澳後便會來到村民的小食店，有其自家製的茶粿、糯米糍、砵仔糕等，可以在此吃午餐。

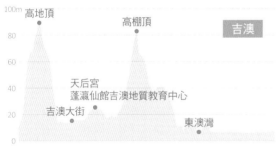

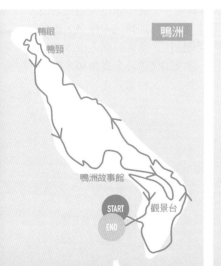

鴨洲

30m
20
10
5
0

面具石　　鴨眼　　　鴨洲故事館　　　觀景台

吉澳

100m 高地頂　　　　高棚頂
80
60
40　天后宮
　　蓬瀛仙館吉澳地質教育中心
20　吉澳大街　　　　　　　東澳灣
0

鴨洲
鴨眼
鴨頸
鴨洲故事館
觀景台
START
END

吉澳
高地頂
東澳灣
吉澳漁屋村
START
END
高棚頂
吉澳大街
天后宮
地質教育中心

 快閃鴨洲環島遊

鴨洲又名大鴨洲，島如其名外形像隻半浮於水面的鴨子，遠觀可以清楚看見牠的鴨頭、眼、頸、身等，很是有趣。鴨洲上有不少褐色的角礫岩，甚為罕見。繞島一圈，能夠近距離欣賞岩石，在巨石面前人都變得渺小了。島上設有鴨洲故事館，介紹島上歷史文化等；再登上旁邊的觀景台，可以環眺至深圳鹽田港、沙頭角、荔枝窩等，快速遊覽的話就剛好趕得及回船前往下一個景點。

短遊吉澳　登兩山賞浮橋古蹟

由鴨洲前往吉澳只需要大概十五分鐘船程，一登岸就看到小吃檔，可以光顧小店之餘也正好是時候吃午餐。吉澳比鴨洲大得多，山也有數座，今次停留三個多小時便選擇最接近碼頭的高地頂及高棚頂，兩座山也只高約 80 米，登山之外再逛逛大街、地質教育中心、沙灘等，時間就已經用盡了。交通便利了也表示日後可以再訪，屆時一早於吉澳上岸，可玩五個多小時，就能夠去探索島上的其他山頭了。

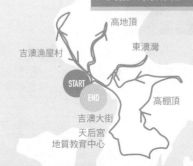

實用路線資料

鴨洲路線：碼頭 > 面具石 > 鴨眼 > 鴨洲故事館 > 觀景台 > 碼頭
長度：約 1.9 公里
時間：約 0.7 小時
難度：★☆☆☆☆

吉澳路線：碼頭 > 高地頂 > 吉澳大街 > 天后宮 > 蓬瀛仙館吉澳地質教育中心 > 高棚頂 > 東澳灣 > 吉澳漁民村
長度：約 5.2 公里
時間：約 2 小時
難度：★★☆☆

來往交通：於馬料水碼頭乘船來往，單程約 1.5 小時（即日來回 $90）
裝備：防滑鞋、充足糧水

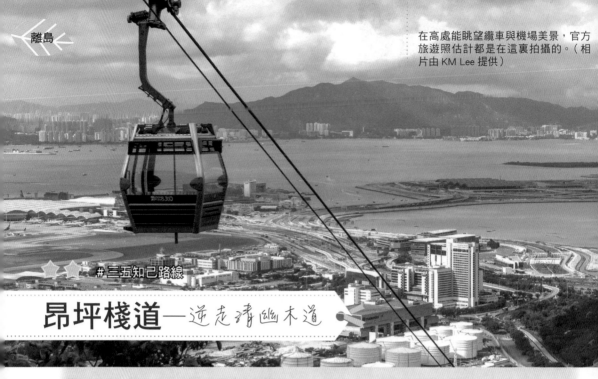

在高處能眺望纜車與機場美景，官方旅遊照估計都是在這裏拍攝的。（相片由 KM Lee 提供）

#三五知己路線

昂坪棧道—逆走清幽木道

昂坪棧道，顧名思義就是位於昂坪 360 纜車下、用木板鋪設的棧道。官方長度為 5.7 公里，若包括由車站點到點來計算的話則約 8.2 公里。走棧道可以選擇順走或逆走，視乎想爬樓梯還是下樓梯；不同方向看路上風光也會有不同感受。逆走的話只需上坡約 100 米，其餘的都是緩緩下山，在炎夏中走得相對舒服。

昂蟲小知識

琉璃蛺蝶，翅底深啡色，似是模仿樹皮的顏色和斑紋，在林中有保護色。翅面卻是完全不同，外緣有亮麗的藍色斑紋，真是表裏不一呢。

天壇大佛起步

考慮天氣和終點交通後，便決定捨難取易，先乘車至天壇大佛，再悠然地走回東涌港鐵站離開，以避開完成後在天壇大佛的車站人潮，有時候要等好幾班旅遊巴才能上車離開呢，交通不便也是到大嶼山行山的其中一個問題。由車站向蓮池寺進發，走過一段較少人工修飾的泥路後，便開始進入以木板鋪設的棧道部分。餘下路段即使並非全是木板，也是鋪得很好的石路和樓梯，路況相當易走。

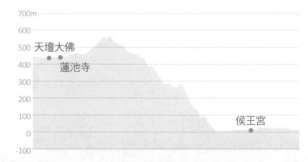

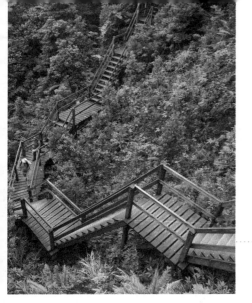

纜車迎頭飄過　看飛機升降

沿着昂坪纜車下的路來走，與之前乘搭纜車在高空鳥瞰大嶼山的感覺截然不同。棧道初段有少許上坡，但是到達纜車中途站後就是下山的路了。走在木板路上，部分樓梯級又窄又高，如果碰到天雨濕滑的日子，就要加倍小心。沿路的左面（即西方）便是香港國際機場，飛機小得像模型般有趣。此路同時是昂坪 360 的救緩、逃生及維修通道，因此也有別稱「昂坪 360 救援徑」。

估計在修築昂步棧道時想盡量保持自然環境，採用木板鋪路，因而有棧道之稱。部分梯級頗窄，需小心行走。

豁然開朗　俯瞰東涌

整段路約有一半路程是躲於林中，炎夏走的話較為清涼。來到標距柱 C06 位置的纜車站後，景觀變得開闊，可以盡享一百八十度東涌景致。下山後前往港鐵東涌站期間，會經過二級歷史建築東涌侯王宮，廟內還存放着 1765 年鑄造的銅鐘，值得進內參觀。這路線雖然還沒試過順走，但個人比較喜歡逆走，主要是在欣賞景色方面，開闊的景色全都是迎面而來，假如順走的話就要不時轉身回望才行，因此逆走看美景感覺更為得宜呢。

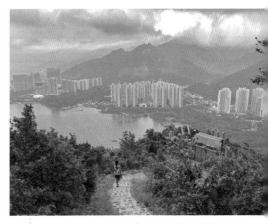

末段下山的路比較急，但全都是樓梯，路況良好，可以順道欣賞東涌美景。

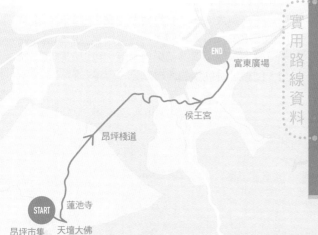

實用路線資料

路線：昂坪市集 > 天壇大佛 > 蓮池寺 > 昂坪棧道 > 侯王宮 > 富東廣場

長度：約 8.2 公里

時間：約 3 小時

難度：★★☆☆

前往交通：於東涌乘 23 號巴士至昂坪市集（$27）

離開交通：港鐵東涌站

裝備：防滑鞋、充足糧水

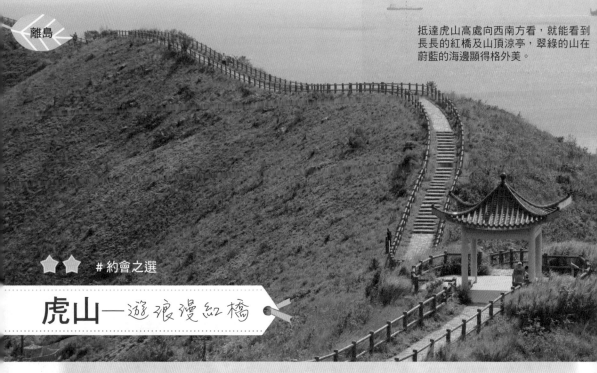

抵達虎山高處向西南方看，就能看到長長的紅橋及山頂涼亭，翠綠的山在蔚藍的海邊顯得格外美。

⭐⭐ #約會之選

虎山—遊浪漫紅橋

虎山位於大澳西面，只高 77 米，可以看着一望無際的海洋細賞日落。登這小山有兩條路可以選擇，扶老攜幼的話可以從洪聖古廟的樓梯原路上落，樓梯鋪得很好十分易走；想增加難度的話可以由狗伸地小路登山，走點泥路又可看到大澳另一個角度的美。不少人會在虎山看日落，而且可以順道大澳一天遊，也很適合一家人出遊。

好天的日子大澳人會拿着一大磚蝦膏來曬乾，村民說能看到完整蝦膏的日子不多，着我們趕緊拍照留念呢。

大澳繞一圈　認識漁民歷史

出發前計劃路線時，覺得若由洪聖古廟原路上下山，略嫌太簡短，所以決定繞大澳一圈，登虎山之餘還可以細味大澳漁村的風土人情。下車後逆時針來走，先到大澳鄉事委員會歷史文化室參觀，這裏陳列了不少昔日大澳居民的日常用具，例如搭棚裝船、婚嫁衣裳、農業藥業用具等，可以細閱大澳歷史、回顧昔日純樸的漁村風光，值得參觀。

虎山

```
100m
80
60
40
20
0
-20
```

大澳有「水鄉」的美喻，棚屋更是旅發局推介的香港獨特景觀之一，居民出入也靠水路，因此屋旁停泊了小艇。

 ## 棚屋穿梭　探港珠澳大橋

離開歷史室後就沿着大澳吉慶街穿梭，與居民並肩走過大街小巷，能更感受到大澳居民的日常。除了著名的棚屋外，還會發現這裏充滿很多小城趣事：貓奴勝地、大小吊橋、屋外的壁畫塗鴉等，冷不防伯伯踏着單車於小巷中穿梭，很是有趣。再經過創龍社、楊侯古廟，就來到狗伸地的涼亭，這裏特設了望遠鏡，讓遊人可以清晰地看到港珠澳大橋人工島的全貌。

 ## 紅橋地標　日落勝地

抵達涼亭後原路折返回到村口，有個不太顯眼的引水道樓梯分岔口，由這裏上山，便接上登山小徑。幸好這條泥徑碎石不多，慢慢的每步踏緊地下才提步，尚算容易。這短短的路斜度甚高，但穿著一雙抓地的鞋子就足已應付。再往上攀便來到接上紅橋的路，把整個虎山盡收眼底，山脊線清晰可見，十分壯麗，若經由洪勝古廟登上虎山就沒緣看到這個角度的美了。賞飽美景後便沿樓梯下山至洪聖古廟，再到文物酒店逛一下便結束了。

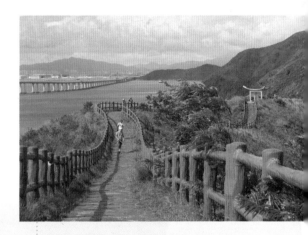

長長的紅橋是虎山的標誌，是情侶約會或者合家歡來郊遊的好地方。

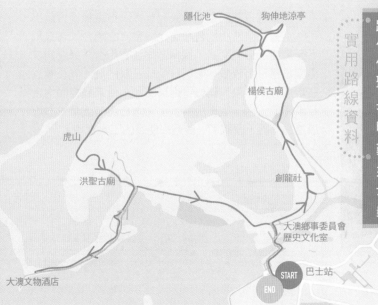

隱化池　狗伸地涼亭

楊侯古廟

虎山

洪聖古廟

創龍社

大澳鄉事委員會歷史文化室

大澳文物酒店

START　巴士站

END

實用路線資料

路線：大澳鄉事委員會歷史文化室 > 創龍社 > 楊侯古廟 > 狗伸地涼亭 > 隱化池 > 虎山 > 洪聖古廟 > 大澳文物酒店

長度：約 6 公里

時間：約 2 小時

難度：★★☆☆

來往交通：於東涌乘 11 號巴士來往大澳（$19.2）

裝備：防滑鞋、充足糧水

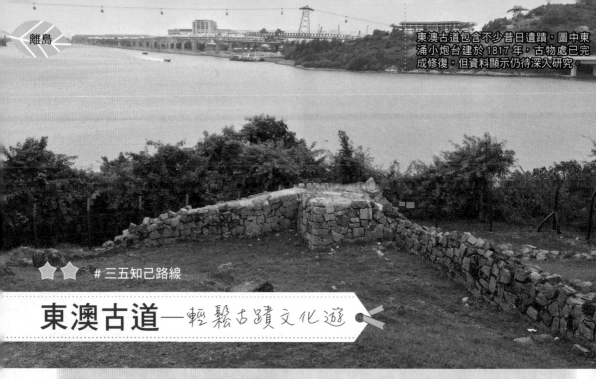

東澳古道包含不少昔日遺蹟，圖中東涌小炮台建於 1817 年，古物處已完成修復，但資料顯示仍待深入研究。

三五知己路線

東澳古道—輕鬆古蹟文化遊

東澳古道，顧名思義是指古時由東涌通往大澳的通道，路線沿海平坦，路上經過唐代灰窰、東涌炮台、侯王廟等古蹟，還有一些幾乎被人遺忘的村莊，最後來到大澳水鄉，時間充裕的話還可來一個大澳遊。雖然路途較長約 15 公里，但路況易走，而且坡幅不大，行程景物豐富，是趟充實的離島之旅。

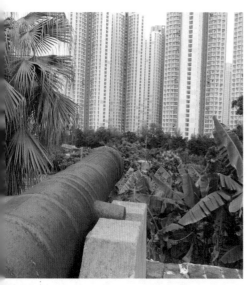

東涌炮台為法定古蹟，建於 1832 年，炮口正對着現今的逸東邨。

灰窰炮台古廟　回望歷史

不少人會選擇乘巴士至逸東邨起步，但這樣便會錯過了法定古蹟東涌小炮台和唐代灰窰。小炮台現在只剩下一道曲尺形的圍牆，據稱曾經建有炮台；旁邊的灰窰就是昔日將蜆殼、珊瑚等燒成石灰的灶。其後順着路走過涼亭、東涌碼頭、逸東邨等，便來到東涌炮台及東涌侯王宮。這裏規模不小，炮台設有展覽中心可以進內參觀，收藏了一些過去使用的工具模型。

東涌小炮台
唐代灰窰

東涌炮台　　侯王廟　　礟頭村　　蠔殼灣　　沙螺灣村

深屈灣

海邊遊走　觀飛機升降

原路返回行人天橋便可以按路牌指示前往東涌侯王宮。這裏又稱侯王廟，有指廟內供奉的是宋代將領楊亮節楊侯王，建廟目的是宣揚他精忠報國的精神。參觀過後便繼續向大澳進發，抬頭便可以看到昂坪 360 的纜車。走過一條綠色的長橋，沿路指示清晰，一路上經過礮頭村、鱟殼灣、沙螺灣村，當中部分開設士多可供補給，從沿路見到的設施物件，可見民風純樸。再走過深屈灣碼頭，未幾便抵大澳。

沿着海邊走，可以放目飛機衝上雲霄，這是走大嶼山山線的獨有景致。

閒遊大澳　貓奴勝地

沿路大部分都是走水泥路，只有少量泥路或是由石頭鋪砌的樓梯，非常易走。全程雖然要多次上下坡，但最高也只有大概 71 米。此路沿着海岸線走，水色優美，海天一色像是沒有盡頭。來到大澳，先有法定古蹟楊侯古廟迎接，內裏存放了 1699 年為侯王而鑄的鐵鐘，歷史悠久。再來就是兩岸的棚屋、曬鹹魚、製蝦膏等。有時間還可以到大澳文物酒店走一轉，路上吹着海風甚為寫意。不過最吸引我的反而是貓兒呢！大澳貓兒隨處可見，光是跟牠們捕風捉影已經樂透了。

路況大致是水泥路，偶爾有些較「自然」的泥路可以走走，但都是鋪設良好，「古道」之味不算很重。

實用路線資料

路線：	港鐵東涌站 > 東涌小炮台 > 唐代灰窰 > 東涌碼頭 > 東涌炮台 > 侯王廟 > 礮頭村 > 鱟殼灣 > 沙螺灣村 > 深屈灣 > 大澳
長度：	約 15 公里
時間：	約 4.5 小時
難度：	★★☆☆
前往交通：	港鐵東涌站
回程交通：	於大澳巴士總站乘新大嶼山巴士 11 號回東涌（$11.8-19.2）或乘渡輪回東涌（$20-30）
裝備：	充足糧水

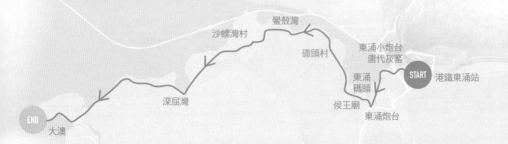

鱟殼灣
沙螺灣村
礮頭村
東涌小炮台
唐代灰窰
東涌碼頭
START　港鐵東涌站
侯王廟
東涌炮台
深屈灣
END
大澳

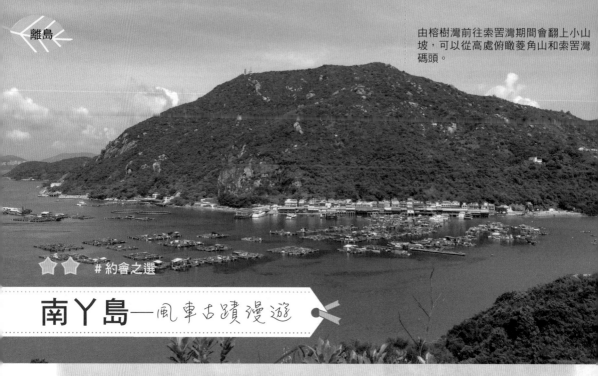

由榕樹灣前往索罟灣期間會翻上小山坡，可以從高處俯瞰菱角山和索罟灣碼頭。

#約會之選

南丫島—風車古蹟漫遊

南丫島主要由索罟灣及榕樹灣組成，南北兩邊各有特色，主要景點在北面碼頭一帶，包括全港首個風力發電站、天后古廟、洪聖爺灣等，碼頭附近還有不少美食；南下至索罟灣可以到觀景亭，從高處回望榕樹灣，還可以一窺二戰時遺蹟「神風洞」。最後可於索罟灣乘船離開，不用走回頭路，臨走前還可於碼頭附近的商舖享用美食呢！

榕樹灣：訪小店賞風車

風采發電站在風速達到三至二十五米時就能產電，每年平均可以產生大約一百萬度電。

下船後便展開旅程，先在榕樹灣的小商店街起步，街上有不少小店，賣蔬果的、工藝品的，還有咖啡店等等，民風純樸，都是用心默默經營似的。來到一個分岔口後左轉，開始前往南丫風采發電站。這個高七十一公尺的大風車由港燈興建，為當地居民供電，每年平均可以生產一百萬度綠色電力；風車旁邊還有不少太陽能的照明燈，讓整個設施都能自給自足，盡顯綠色能源之效。風車映照在藍天白雲下更有點異國風情。

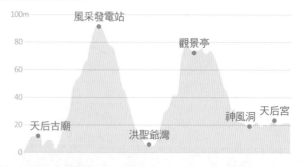

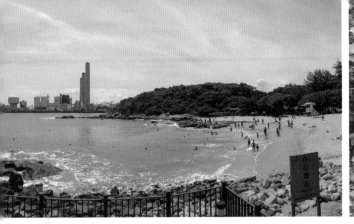

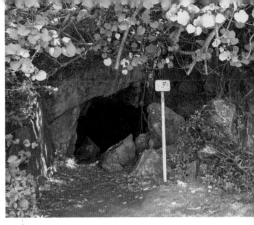

洪聖爺灣沙灘水質良好，旁邊設有燒烤爐，夏天吸引不少人來遊玩。遠處能看到南丫島發電廠。

有指昔日神風洞深度大約有二十米，而南丫島本來就有多達十二個這種存放突擊艇的洞，但其他的都已經被封了。

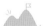 洪聖爺灣：眺望發電廠

賞畢風車後便原路折返回分岔口，繼續前往洪聖爺灣沙灘。它是康文署旗下的泳灘，水質極佳，自環保署的泳灘水質監測計劃於 1986 年實施以來，這裏的全年級別一直維持在「良好」，不趕時間的話可以在這裏暢泳呢。在洪聖爺灣可以眺望南丫島的發電廠，它為港島及南丫島居民供電，那三個大煙囪也成了南丫島的地標，平日在不同地方行山時也會看到。

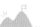 探神風洞　訪天后宮

離開沙灘後便繼續向索罟灣進發，途中便來到擁有帥氣名字的戰時遺蹟：神風洞，是二次大戰期間，日軍「神風敢死隊」的戰點，神風洞當時被用作存放多艘可進行自殺式襲擊的突擊快艇，因而得名。但突襲計劃還沒進行，戰事就已經結束了。旅程到達尾聲時，便來到較有規模的天后宮，周潤發還曾經向天后宮捐錢，廟內的石碑還刻有他的名字呢。

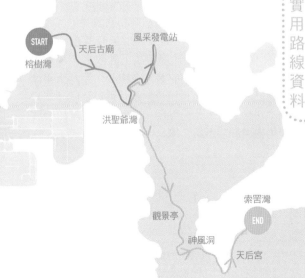

START 榕樹灣
天后古廟
風采發電站
洪聖爺灣
觀景亭
神風洞
天后宮
索罟灣
END

實用路線資料

路線：榕樹灣碼頭 > 天后古廟 > 南丫風采發電站 > 洪聖爺灣 > 神風洞 > 天后宮 > 索罟灣碼頭

長度：約 7 公里

時間：約 3.5 小時

難度：★★☆☆

前往交通：於中環碼頭乘船至榕樹灣（$17.8-24.7）

回程交通：於索罟灣乘船回中環碼頭（$22-31）

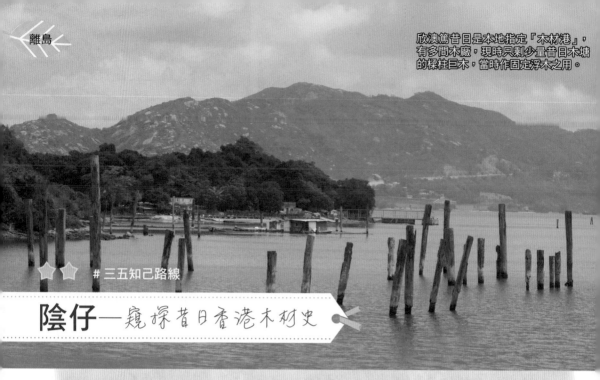

欣澳篤昔日是本地指定「木材港」，有多間木廠，現時只剩少量昔日木塘的樑柱巨木，當時作固定浮木之用。

⭐⭐ #三五知己路線

陰仔——窺探昔日香港木材史

欣澳，原名為陰澳，地名本來是反映地理特色，卻因為名字太陰沉而被迫改名。然而，除了港鐵站附近地名，陰仔及陰仔灣等得以保留原名。看浮木、探古村、走連島沙洲、再登上這座約 100 米高的小山丘，飽覽欣澳灣及陰仔灣，這路線算是景物豐富。然而登山路徑不明顯，地圖上並無標示，建議由具經驗人士帶領或參考前人地圖路徑。但在不久以後，這一帶恐怕又將會淪為填海發展了。

招潮蟹（雄性），體型細小，有着左右不對稱的螯（俗稱蟹鉗），大螯常用於吸引異性或打架。

地名與木材業的變遷

由欣澳站起步，沿着海邊水泥路走便能來到欣澳篤和欣澳灣。這兩處本名為陰澳篤和陰澳灣，但因為被指「陰」字與迪士尼的歡樂形象有落差，所以 2005 年後在迪士尼向政府申請下才改名。六十年代這裏是政府指定的木材業永久中心，至八十年代行業興旺，從港大圖書館資料圖片可見整個陰澳灣堆滿木材於水上，十分熱鬧。至九十年代開始發展赤鱲角機場和旅遊業，木材行業亦告式微。

120m
100
80
60　　　　　　　　　　陰仔
40
　　　　　　鹿頸
20　　　　　碼頭
　　欣澳篤　　　鹿頸灣　　　　　　　　欣澳篤
0
-20

探古村　遊沙洲

沿着水泥路繼續往北面走便能來到連接長索的連島沙洲。但個人對登洲綑邊沒太大興趣，反而較期待陰仔的景致，於是便原路返回，繼續前往鹿頸村及鹿頸灣。村內有少量民居，還種植了有趣的植物。登山至廢屋後，往後路徑較為明顯，往南緩緩登山便會來到標高柱位置，景觀也變得開揚，可以回望欣澳一帶。路上其實沒有特別的打卡位置，但沿途風光明媚，加上多留意身邊的動植物，就不會覺得沈悶。

初段部分位置狹小，需要俯身而過，穿過樹藤洞會來到一間廢棄的小屋。

面臨不可逆轉的發展

山脊線上部分灌木比想像中長得較高較密，甚至密得似是無路，但勉強還是能走過去，建議要穿長褲。登山後在山脊遊走，並無樹遮蔭，要小心中暑。循引水道水泥樓梯下山，相對輕鬆。下筆之時，政府正盤算把欣澳填海作旅遊發展，只能慨嘆這裏能保存原貌多少年？其實香港還有很多已發展的土地被荒廢卻不獲收回重建，需知道大自然一旦發展，被破壞的環境就不能逆轉，希望當權者能三思，而山友們也應該積極為保護原始環境而發表意見。

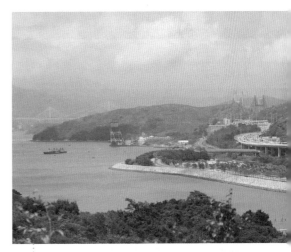

遊走山脊線上，隨時可回望欣澳、欣澳灣、鹿頸灣等，能見度高的話還能看到後面的花瓶頂和汀九橋等。

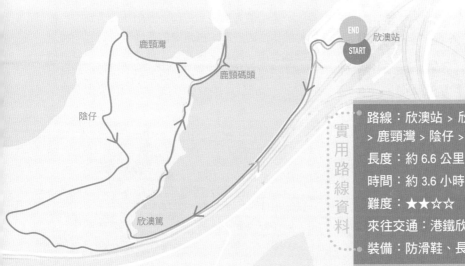

鹿頸灣

鹿頸碼頭

陰仔

欣澳篤

END / 欣澳站
START

實用路線資料

路線：欣澳站 > 欣澳篤 > 鹿頸碼頭 > 鹿頸灣 > 陰仔 > 欣澳篤 > 欣澳站

長度：約 6.6 公里

時間：約 3.6 小時

難度：★★☆☆

來往交通：港鐵欣澳站

裝備：防滑鞋、長褲、充足糧水

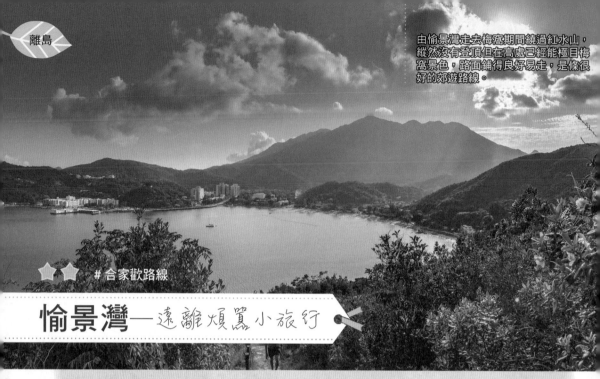

由愉景灣走去梅窩期間繞過紅水山，縱然沒有登頂但在高處已經能極目梅窩景色，路面鋪得良好易走，是條很好的郊遊路線。

★★★　#合家歡路線

愉景灣——遠離煩囂小旅行

在市區山徑走悶了，偶爾到離島郊遊會讓人有種去了一趟小旅行的感覺。今次到訪的大嶼山愉景灣，須轉乘專巴或船才能到達，交通時間較長，但亦正因如此，不但遊人較少，同時能讓人遠離煩囂。緩緩上山，走訪聖母神樂院，繞過紅水山期間三百六十度環瞰愉景灣、坪洲等，下山後到梅窩品嘗海鮮晚餐，為完美的一天作結。沿路水色優美，全程水泥路徑，大人小朋友也能輕鬆應付。

植物小知識

野漆樹，又名木蠟樹，香港原生植物，花期三至五月，果期九至十一月，葉片脫落前會變成紅色。樹幹受損時會流出白色樹脂，凝固後變黑色成為漆液。樹液含漆酚會引起過敏性皮膚紅腫及癢痛，誤食會引起嘔吐、疲倦、甚至昏迷等中毒症狀。

海邊踱步　走過碼頭沙灘

愉景灣有數個商場，當中有不少食肆，早上到達後可以先吃個早午餐才出發。由歐洲古帆船的碼頭起步，一直沿着海邊走，先經過稔樹灣天后廟、稔樹灣村的民居和農田，再走過數個沙灘或石灘，接着才開始登高。路途平緩易走，當日陰天，海風微微吹拂，已經感覺愜意，假如遇上晴天，一定倍感舒暢。

小山丘
俯瞰銀礦灣
聖母神樂院
稔樹灣天后廟
銀礦灣

梅窩的銀礦灣泳灘是有名的度假熱點，旁邊有酒店，周末有很多家庭特意到來遊樂度假，很是熱鬧，但水質只屬普通的二級。

聖母神樂院中有個聖母亭，入口設計古色古香，藍色搶眼奪目。

 ## 參觀聖母院　沿路賞秋葉

上山不久就開始見到路上有不少十字架，一直伸延至聖母神樂院，十字架上標示着羅馬數字，用以紀念耶穌受難的「苦路」，其概念是仿效早期的朝聖者，前往耶路撒冷瞻仰耶穌受難的十四處苦路，再加上紀念耶穌的復活，因此一共有十五個十字架，不少教堂也有用不同方式紀念拜苦路。沿路雖然是上斜的路，但走在水泥路上還是很容易。道路兩旁種了很多高樹，有竹林、荷花、白千層等，樹蔭下走感覺清幽涼快。

院中有家小教堂可進內參觀，旁邊流水淙淙讓人聽着大自然的交響曲，不禁放鬆心情。聖母神樂院還提供避靜服務，讓人暫時離開世俗生活作個人深度祈禱及自我省察。這裏環境靜謐隔世，就最適合不過了。

 ## 三百六十度遼闊景觀

走過聖母院後繼續上山，來到山脈延綿的山脊上，景觀開闊毫無遮擋，可以回望愉景灣，或是眺望喜靈洲、周公島、長洲等。惟山脊上沒有樹蔭，如遇烈陽就要做妥防曬。賞飽美景後徐徐下山，在梅窩碼頭有數間吃海鮮的餐廳，可以和良朋歡聚，飲飽吃醉才乘船離開，很是完滿。

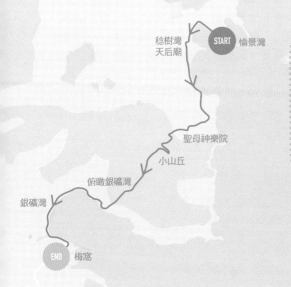

稔樹灣天后廟
START　愉景灣
聖母神樂院
小山丘
俯瞰銀礦灣
銀礦灣
END　梅窩

實用路線資料

路線：愉景灣 > 稔樹灣天后廟 > 聖母神樂院 > 小山丘 > 銀礦灣 > 梅窩

長度：約 7.2 公里

時間：約 2.5 小時

難度：★★☆☆

前往交通：於欣澳、東涌或機場轉乘愉景灣區外巴士（$10-35），或於中環轉乘渡輪（$40）

回程交通：乘巴士 1 或 3M 往東涌轉乘港鐵（$10.5-17.7），或乘渡輪往中環（$15.9-44.9）

裝備：充足糧水

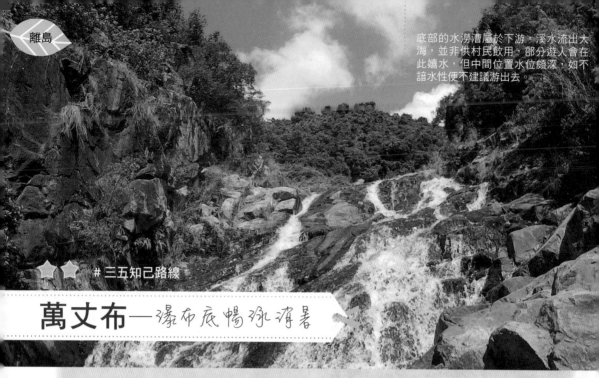

底部的水淥漕屬於下游，溪水流出大海，並非供村民飲用。部分遊人會在此嬉水，但中間位置水位頗深，如不諳水性便不建議游出去。

三五知己路線

萬丈布——瀑布底暢泳消暑

夏日熱辣辣，最適宜遊山玩水。萬丈布位於大嶼山南邊，早年上瀑布更被喻為「天池」，但由於該池水是供予大澳及二澳居民的食用水，因此早已禁止遊人嬉水；想乘涼或暢泳，可以走到非食水用途的瀑布底水淥漕，該處猶如世外桃源，是夏日消暑的好去處。登山後可以跳進水裏實在是炎夏的享受。

大木林蜘蛛，別稱人面蜘蛛，是香港山野常見的有毒蜘蛛，尤其是夏日。背部凹凸有如人臉，因而得名。毒性用以捕獵，對人體影響不大。除結網捕捉小昆蟲外，還會捕捉雀、蛇及蝙蝠等大型動物。

🏔️🚩 大澳起步　海邊吹風

是次路線需要原路折返，起點和終點都是大澳車站。長長的大澳海濱長廊是必經之路，走在這條粉色長橋上，遊人或村民都自然放慢腳步，一邊吹着海風，看著一望無盡的汪洋大海。經過長廊及南涌村等等，就開始接上鳳凰徑第七段至牙鷹角營地，左方有指示牌，沿着樓梯拾級而上，爬升大概 160 多米後即可以到達萬丈布頂。

萬丈布天池

布底水淥漕

200

100

0

這條粉色海濱長廊是由大澳進入南涌村的必經之道，光是走過它已經接近 800 米，天晴下走起來似乎很漫長。

 ## 打卡熱門勝地：天池

幾年前萬丈布頂是 IG 的打卡熱門勝地，地點標示做天池或 Infinity Pool。但其實瀑布溪流的水源自牙鷹山，是大澳社區的食水，因此後來就豎立了警告牌，日間有人員駐守，防止遊人進去游泳或浸腳，以免污染食水。登山路上亦有不少橫額提示遊人，希望大家要有公德心。事實上，在任何水務設施浸洗已經屬於違法行為，一經定罪可被罰款五萬元及監禁兩年，所以切勿以身試法！將心比己，大家也不想整天擔憂家中用的是污水吧？要濕水降溫的話，其實在布底有另一個地點更佳呢。

水淥漕暢泳降溫

參觀天池後，便原路下山。不嬉水的話返回車站就好了；若想降溫的話，接回鳳凰徑七段後繼續南行，留意左面樹叢間有個隱蔽入口可以通往瀑布底水淥漕，該處的水不作食用，故可嬉水。近岸及瀑布底位置頗為清澈，見到小魚游來游去，優游自在，但深水位置視野較模糊。當日與友人游至瀑布底，溪水涼涼，打在頭肩之上，盡化炎夏之苦，是個不錯的體驗。

天池 Infinity pool 曾是有名的打卡熱點，溪水氣勢如虹，遠觀猶如銀布萬丈。

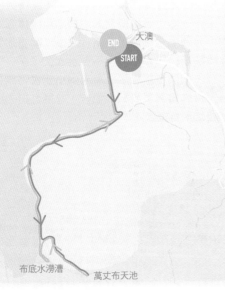

實用路線資料

路線：大澳 > 南涌村 > 萬丈布天池 > 底布水淥漕 > 南涌村 > 大澳

長度：約 10 公里

時間：約 2.5 小時

難度：★★☆☆

來往交通：於東涌乘新大嶼山巴士 11 號往返大澳（$11.8-19.2）

裝備：防滑鞋、充足糧水、泳裝（如嬉水）

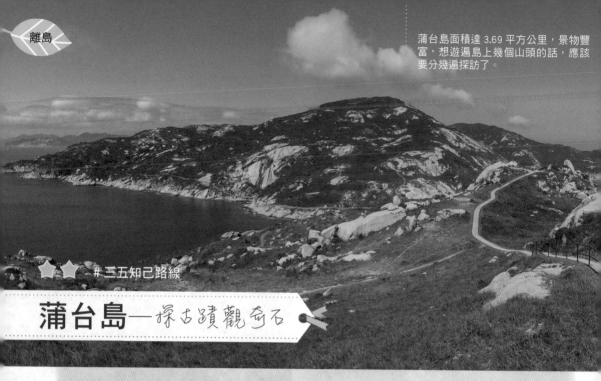

蒲台島面積達 3.69 平方公里，景物豐富，想遊遍島上幾個山頭的話，應該要分幾遍探訪了。

⭐⭐ #三五知己路線

蒲台島——探古蹟觀奇石

蒲台島是位於香港南邊的島嶼，不少人以為是「香港南極」，但其實比頭顱洲的緯度還差 7 秒；但以定期設有船隻可以登島來說，蒲台島就是最南端的了。島上有不少奇珍異石，例如佛手岩、靈龜石等，還有法定古蹟摩崖石刻，以及香港最南的燈塔。惟需要追趕船期班次即日來回，因此要好好計劃行程，把握登岸時間盡情遊覽。

陰森巫氏古宅　看長石排登牛湖頂

蒲台島可以於香港仔或赤柱乘船前往，下船後大部分人會選擇逆時針走，若想避開人潮的話可選擇順時針走，但大部分著名景點將會在路程尾段，需要加緊控制時間，即使前段風光明媚也不要玩太久了。一開始會經過棄置了的蒲台學校，接着來到巫氏古宅路口，但由於有警告牌指其屬於私人地方，有傳言指內裏頗為陰森，因此未有進去。

蒲台石刻又稱摩崖石刻，位於南氹石壁上，估計有三千年以上歷史，於 1979 年列為法定古蹟。

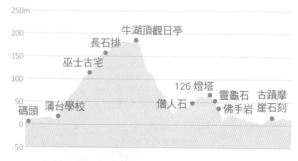

🏔🚩 觀日亭：俯瞰南中國海

沿路前行便登上長石排，回望遠眺天后古廟及碼頭等。這裏的岩石經過長年風化已變「光頭」，地貌奇特，但要小心石滑，建議穿著防滑鞋。到達牛湖頂觀日亭，可以俯瞰南中國海及蒲台島南部相連的小島昂裝，眺望墨洲，美不勝收。走過涼亭後幾乎全是水泥路，非常易走。下山前往昂裝繞一圈，可以細賞島上著名景點，包括奇石及燈塔，記得預留多點時間。

佛手岩遠觀實在形神俱備，曾獲香港地貌岩石保育協會選為「香港十大最美岩石」。

南角嘴126號燈塔，是香港最南的燈塔，屹立於山上的燈塔能飽覽無盡的海景，是遊人必到的地方。

🏔🚩 賞島著名奇石　登最南燈塔

蒲台島石景豐富，先看僧人石，未幾便來到著名的南角嘴126號燈塔，它是香港最南的燈塔，眼前一片無盡的海，很是愜意。未幾便來到靈龜石、佛手岩，它在崖下經歷長年風雨侵蝕而成，大石間留下四條垂直大裂縫，猶如合十手掌，維肖維妙。有遊人更爬到手掌上拍照留念，但路途危險，要量力而為。最後來到法定古蹟蒲台石刻，分為左右兩部分，左邊像動物和魚，右邊則由螺旋紋組成。注意離開碼頭後並無補給點，建議自備充足糧水，以及帶走自己的垃圾，保護這美麗小島。

長石排
蒲台學校
巫士古宅
觀日亭
START
END
古蹟摩崖石刻
僧人石
佛手岩
靈龜石
126燈塔

實用路線資料

路線：碼頭 > 蒲台學校 > 巫士古宅 > 長石排 > 牛湖頂觀日亭 > 昂裝 > 僧人石 > 126燈塔 > 靈龜石 > 佛手岩 > 蒲台石刻 > 碼頭

長度：約4.75公里

時間：約2小時

難度：★★☆☆

來往交通：香港仔／赤柱乘船前往，香港仔前往船程約1小時，即日來回$50。

裝備：防滑鞋、充足糧水

三星路線 ★★★

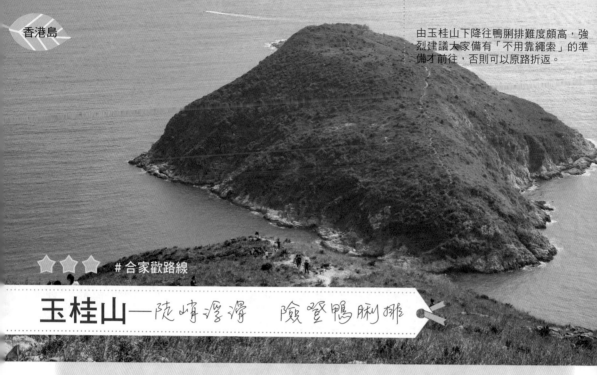

由玉桂山下降往鴨脷排難度頗高，強烈建議大家備有「不用靠繩索」的準備才前往，否則可以原路折返。

★★★ #合家歡路線

玉桂山——陡峭浮滑　險登鴨脷排

港鐵南港島線通車後，吸引不少人前往鴨脷洲玉桂山。雖然這是行山熱點，但絕不易走，自己去了兩次才走完全程，因為第一次準備不足，未有到鴨脷排；再去時帶齊裝備才能安全走畢全程。路上遇見很多裝備簡單的遊人，看他們下坡的情況真替他們抹一把汗，敬請穿備行山鞋、行山杖，以及準備充足糧水，免生意外。

有心人在玉桂山山腳畫了簡單圖像，提示遊人不同路線的位置。

三條路登山　各有難度

由港鐵利東站起步，巴士站旁有路通往引水道，上走會見到有心人自製的路牌，指示三條登山路線的性質：「舒服」、「有繩」、「驚險」。來過兩次，總算把三條路都走過，個人認為「舒服」真的最容易。「有繩」路線，路面光滑、浮沙較多，比滿佈大沙石的「驚險」路線還要難。但無論選哪一條路線，都需要手腳並用，建議佩帶手套。玉桂山高 196 米，山頂廣闊開揚，可以三百六十度環眺利東邨、南朗山、海洋公園，並遠眺至南丫島等，景觀怡人。

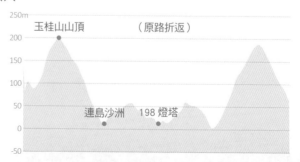

前往鴨脷排　路況最險要

整段路最難行的，是由玉桂山下走至連島沙洲、往鴨脷排的一段，路段陡峭，加上遊人眾多，光禿禿的浮沙碎石路更被踩得連落腳位也變少了。雖然有人在此加了繩索，但這並非有人定期檢查或保養的繩索，若任何一個位置壞了便後果堪虞。眼見很多遊人幾乎同時間靠着同一條繩索借力，很是危險。其實使用行山杖已能幫忙平衡，慢慢逐步站穩才踏出下一步，緩緩下山便行。抓地的行山鞋也能幫忙省掉腳板抓住地面的力呢。

潮退現沙洲　徒步往燈塔

玉桂山與鴨脷排之間由連島沙洲連接，潮退時可以徒步至鴨脷排（建議參考天文台潮汐預報資料）。鴨脷排最南邊便是 198 號燈塔，又名龍山排燈塔，有指是昔日為運油船隻安全駛過而設。附近由一層層火山岩形成，地貌特別。這裏可以極目東博寮海峽。休息過後便原路折返，爬坡上玉桂山比下坡容易，累的話就沿「舒服」路線下山就可以了。

「驚險」路段有部分差不多垂直而滑的路，落腳點不多，需要手腳並用地爬上去。

山女筆記

遊人眾多而不敢踩在浮沙劣地之上，反而向旁邊長了草的領域進發的話，久而久之會把植物踩死、使沙路擴闊，因此強烈建議大家要走在正規路上，請勿偏離。

198 號燈塔位於鴨脷排最南面，遠處看去是一片無盡的東博寮海峽，吹吹海風十分愜意。

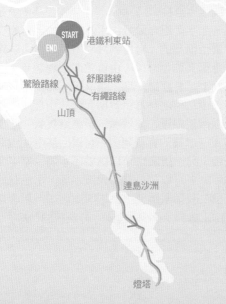

START
END　港鐵利東站

驚險路線　舒服路線

有繩路線

山頂

連島沙洲

燈塔

實用路線資料

路線：港鐵利東站 > 玉桂山 > 連島沙洲 > 鴨脷排 > 198 燈塔（原路折返）

長度：約 3.64 公里

時間：約 3.5 小時

難度：★★★☆

來往交通：港鐵利東站

裝備：防滑鞋、手套、行山杖、充足糧水

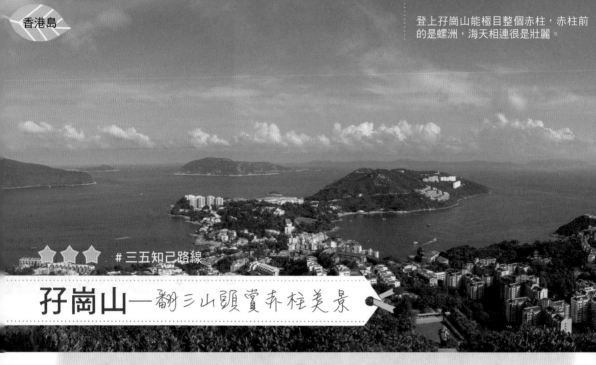

登上孖崗山能極目整個赤柱，赤柱前的是螺洲，海天相連很是壯麗。

★★★ #三五知己路線

孖崗山──翻三山頭賞赤柱美景

港島衛奕信徑是港島區行山必走的路徑，第一段橫跨黃泥涌水塘、紫羅蘭山、孖崗山等，以赤柱作結，方便完成後休息補給。但這路線需要翻過三個至少 300 多米的山頭，上下坡達三次，需要極大體力，但整體路況良好易走，而且景色優美，有心理準備迎接體力大挑戰便出發吧！

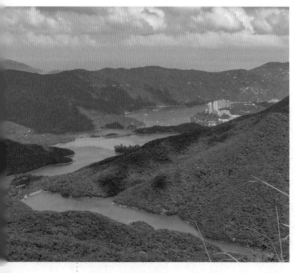

於紫羅蘭山頂瞭望，陽光和雲映照出一片如畫碧綠的大潭水塘。

逆走衛徑一段　登紫羅蘭山

衛奕信徑全長 78 公里，是全港第二長的遠足徑。名字是紀念愛好山水及遠足的港督衛奕信爵士而起的。考慮到終點方便程度，決定逆走衛奕信徑一段，由黃泥涌水塘起步，拾級而上，會經過一塊「鴻燊段」石刻，以紀念這段由何鴻燊基金贊助興建的山徑。沿途可以回望中環、尖沙嘴一帶維港美景。登上約 438 米高的紫羅蘭山，可以回望陽明山莊一帶；另一邊廂也可以眺望深水灣、南丫島一帶；更可以放目整個大潭水塘，水色碧綠美極。有指紫羅蘭山原本叫高峒山，新春之時山上會開了不少吊鐘花，是賞花的熱點呢。

横越紫崗橋　接上孖崗山

翻過紫羅蘭山，還有兩個山頭在等着呢！從紫羅蘭山頂，需要下坡至約 138 米的淺水灣坳，在此可以俯瞰淺水灣一帶。還在沉迷四周美景之際，便來到「紫崗橋」。孖崗山顧名思義包含了兩個「山崗」，先登 363 米高的北崗山，稍為下坡後再登上約 387.7 米高的南崗山，炎夏中走真的不容易呢，記得要做好防曬補水。有指這個山頭春季可以賞野牡丹，秋冬則會滿佈大頭茶花。

紫崗橋連接起「紫」羅蘭山和孖「崗」山而得名，因此有說法指兩山併起來就叫「紫崗」。

翻過南北崗　赤柱下午茶

翻過孖崗山後，景觀豁然開朗，整個赤柱、春坎角呈現眼前，能見度高的話，還可以放目鶴嘴山、南丫島和海洋公園等，山清水秀美不勝收。沿路下山，光是這兒已經有過千級樓梯了，好不容易終於來到赤柱。當天天文台發出酷熱天氣警告，雖然看着樓梯時有點後悔，但事後回味美照卻又覺得值得了。完成後可以順道到赤柱市集或大街用餐，獎勵自己今天在烈陽下出的汗吧！

翻過孖崗山的南崗後，可縱目赤柱，包括泳灘一帶，當時不少人在練龍舟呢。

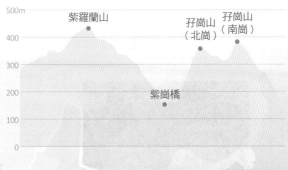

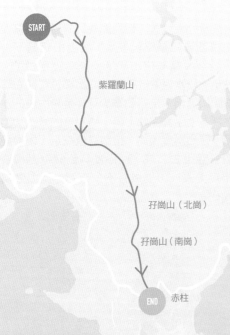

START

紫羅蘭山

孖崗山（北崗）

孖崗山（南崗）

END　赤柱

實用路線資料

路線：黃泥涌水塘 > 紫羅蘭山 > 紫崗橋 > 孖崗山 > 赤柱

長度：約 5.5 公里

時間：約 4 小時

難度：★★★☆

前往交通：巴士 6、63、66、41A、76 於黃泥涌水塘公園站下車（$5-8.9）

回程交通：巴士 6、6A、6X、65、73、260、973，或乘小巴 40 號（$5.8-13.6）

裝備：防滑鞋、充足糧水

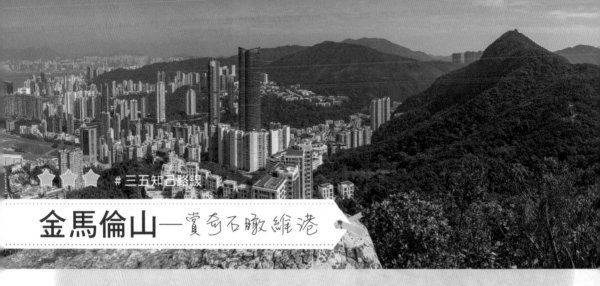

金馬倫山高 440 米，登山期間能回望聶高信山，並環瞰跑馬地至九龍一帶美景，這裏景觀比山頂標高柱位置更廣闊。

#三五知己路線

金馬倫山—賞奇石瞰維港

除了著名的孖崗山，港島區還有另外的「孖峰」一直想去，就是位於中部的聶高信山和金馬倫山。登雙峰雖然長度也只約 5.5 公里，但是路況甚難，尤其登聶高信山，大部分時間都要手腳並用，而金馬倫山則需要於林中下山，斜度頗高，分岔口多而且路徑不明顯，因此這條路線只建議富經驗的山友前往。

植物小知識

薇甘菊，花期六至十二月。葉對生呈心形，葉緣有鋸齒。薇甘菊會藉攀附其他植物至樹冠以攝取更多陽光，從而有助生長，甚至覆蓋其他植物攝取光線使它們至死。薇甘菊在春夏兩季生長迅速，因此有「一分鐘蔓延一英里的雜草（Mile-a-minute weed）」之稱。

聶高信山：賞奇石

這條路線其實心儀良久，但網上找到的資料不算很齊全，東拼西湊知道路況較難，按上山容易下山難之理，選擇於聶高信山起步，慶幸決定對了。下車後先走一段水泥路，來到一個水渠位置便右轉接上小路開始登山。走不到幾步已經是光脫脫的沙泥路，立刻戴上手套開始上攀，這次真的像四腳爬爬似的呢！雖然斜度很高，但踏腳位充足，慢慢逐步找位置扶着上去就成。回頭能夠飽覽港島南區一百八十度美景。山上還有不少奇石，例如鷹嘴石、面具石等。

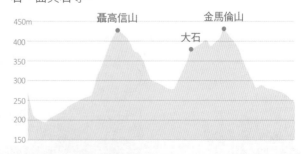

金馬倫山：山名有段故

兩山之間以水泥路連接。走在水泥路期間，想起這兩座山像是「兄弟山」似的，兩者的名字也似是以英殖時期的人物命名。翻查資料，金馬倫山是以寶雲港督時期的英軍少將威廉金馬倫命名，而聶高信山則估計是以義勇軍副中尉命名。續走一段布力徑後，注意右方有條引水道樓梯，登金馬倫山的山徑在接近但未到盡頭處左轉接上。

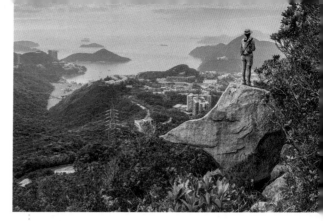

聶高信山高 435.2 米，登聶高信山期間會經過鷹嘴石，猶如鷹頭的側面向左望，能站在牠頭上傲視港島南區，好不威風。

鳥瞰維港 掘戰時歷史

開始登金馬倫山，除了首段登山大石較高身之外，往後路況尚算可以，路徑明顯。右方景致愈走愈開闊，來到高處不但可回望剛才翻過的聶高信山，還可以躺在一片大石上細賞大球場至維港兩岸景色，微風拂面，讓人樂不思蜀，差點在石上睡着了。休息夠了便繼續登頂，在標高柱附近突然聽到嗚嗚聲，原來有歷史愛好者在使用探測器尋找附近的歷史遺物呢！及後沿林蔭徑下山，相對登山時路況算是容易，就接回中峽道離開了。

在金馬倫山山頭見到數支估計是水庫的通風或排氣口，有指是六十年代的水務設施。

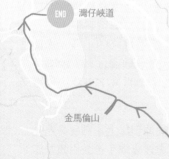

> **實用路線資料**
>
> **路線**：黃泥涌水塘 > 布力徑 > 聶高信山 > 布力徑 > 金馬倫山 > 中峽徑
>
> **長度**：約 5.5 公里
>
> **時間**：約 3 小時
>
> **難度**：★★★☆
>
> **前往交通**：乘城巴 6、41A、63、66、76 至黃泥涌水塘公園站（$5-8.9）
>
> **回程交通**：於灣仔峽乘 15 或 15B 巴士離開，或可步行下山至灣仔（$7.6-12.3）
>
> **裝備**：防滑鞋、手套、行山杖、充足糧水

END 灣仔峽道

金馬倫山

聶高信山

START 黃泥涌水塘

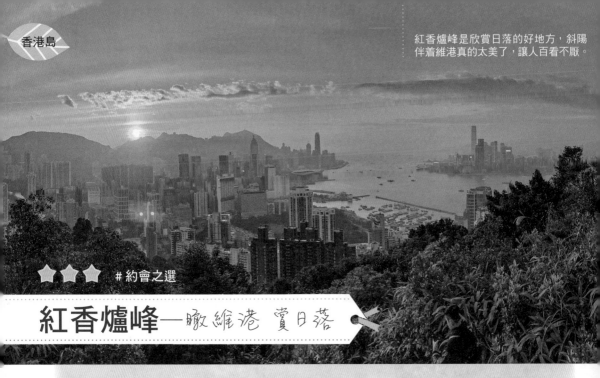

紅香爐峰是欣賞日落的好地方，斜陽伴着維港真的太美了，讓人百看不厭。

★★★ #約會之選

紅香爐峰—瞰維港 賞日落

走港島東區的山交通方便，容易到達起步點，撤退點也多。由北角寶馬山起步，一口氣登了紅香爐峰、小馬山及畢拿山，沿途欣賞維港壯麗景色，藍天襯托下份外美麗，十分滿足。登紅香爐峰及往小馬山路徑有點隱蔽，建議穿長褲；連走三峰，最高走至 440 米高的畢拿山，在山脊中遊走，需要一定體力，建議帶備足夠糧水及做好防曬。

 寶馬山起步　紅香爐有段故

由寶馬山登紅香爐峰有多條路線選擇，由雲景臺起步，可以走在塌樹及枯葉之間，路面被遮掩但路徑尚算明顯，卻找到不少垃圾如破鞋、玻璃樽等，夏天更加多蚊及蜘蛛網；較多人選擇於聖貞德中學接上山徑，易難任君選擇。但無論選哪條路徑，來到分岔口便留意右方登紅香爐峰的小徑。峰頂景觀廣闊，可以三百六十度環顧灣仔、尖沙嘴、Megabox、至鯉魚門等。紅香爐峰高 229 米，是港島區拍攝日落的熱點。

相傳昔日海上有個大香爐被沖到岸上，鄉民認為是天后娘娘送來的，便在該處建立廟宇，並用該香爐來上香。由於靈驗，廟貌便發展起來，紅香爐峰因而得名。另外亦有指紅香爐是香港島的別稱，前香港歷史博物館總館長丁新豹博士也曾表示，現存於海外的《廣東沿海圖》曾經把香港島標為「紅香爐山」呢。

植物小知識

新瑪麗雅，俗稱巴西鳶尾花，英文名為 Walking Iris，花期四月。藍紫色帶白斑紋的內卷花瓣襯在三片白瓣上。當花兒凋謝時，它會長出更多花朵，直至太重而垂到地上，繼而落地生根，形成新的植株，因此它的英文名包含步行的意思。

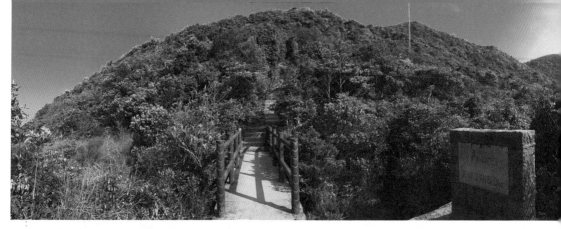

走過小馬山腳的小馬橋便知道還要爬長樓梯攀升約 150 米才到山頂呢。

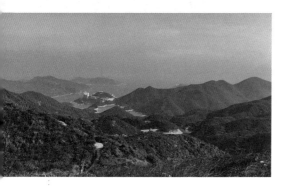

由小馬山前往畢拿山毋須大幅上下坡，沿途更可以極目整個大潭水塘，沒有不一併登畢拿山的理由。

登小馬山　再闖畢拿山

若只登紅香爐峰略嫌太短，可以動身前往約 420 米高的小馬山。來到第一個分岔口個人選擇了左轉，可是這屬於較少人選的小路，草叢頗密及有大量蜘蛛網，體驗了「無限上網」；因而建議試走分岔口右轉的路。途經畢拿山高頻無線電接收站後，便來到小馬山，可惜標記柱已經被毀，只剩小馬橋石刻可作這山的記認。不走回頭路的話，可以一併去約 440 米高的畢拿山，又稱畢拉山，沿路可以瞻望大潭水塘，水色優美，並沿柏架山道下山至鰂魚涌離開。

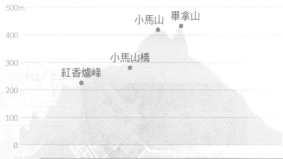

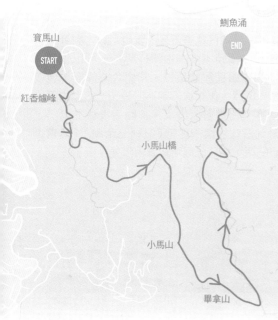

路線：寶馬山 > 紅香爐峰 > 小馬山 > 畢拿山 > 柏架山道 > 鰂魚涌

長度：約 9 公里

時間：約 3.5 小時

難度：★★★☆

來往交通：港鐵天后站乘 49M 小巴（$5.6）或銅鑼灣百德新街乘 25 小巴（$5）

回程交通：港鐵鰂魚涌站

裝備：防滑鞋、充足糧水

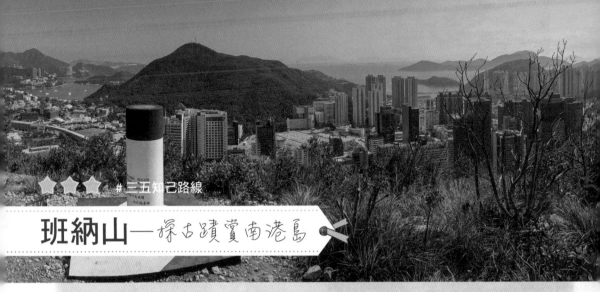

山頂位置景觀開揚，能俯瞰香港仔運動場、海洋公園、南朗山、深水灣等，能見度高的話可遠眺至南丫島呢。

⭐⭐⭐ #三五知己路線

班納山——探古蹟賞南港島

班納山位於香港仔水塘東南面，高 212 米，是個山頂位置平坦的山頭。由灣仔起步，翻過班納山後以香港仔作結，全程約 9.5 公里。在晴朗和高清的天氣下，能在山頂處享受三百六十度景致，飽覽南港島的海岸線；大部分路段均是鋪得正好的水泥路，不少遊走在林蔭之中，途中又能細賞美景，可以找個天晴日子隨時出發。

植物小知識

炮仗花，花期一至六月。常見於香港公園或郊外，屬藤本攀援狀植物，花序圓錐形，花冠成筒狀，如爆竹一般，因而得炮仗花之稱。

接連參觀兩古蹟

這條路線不論由灣仔或香港仔起步也可以，對登班納山來說難度都差不多。由灣仔起步，可以先參觀殖民地的古蹟藍屋建築群。它們色彩絢麗，包括黃、藍、橙屋，後來被評定為二級和一級歷史建築，更曾獲文化遺產保護獎。參觀完後往上走一點，就來到法定古蹟玉虛宮（又稱北帝廟）。其實仔細參觀的話，這兒已經可以讓人流連半天了！

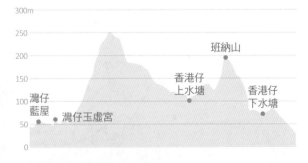

尋找隱蔽登山口

沿着灣仔自然徑的水泥路一直上斜，再接上港島徑前往香港仔水塘，全程均是水泥路，偶有樹蔭，走起來輕鬆愜意。注意走過香港仔上水塘後不久便轉往泥徑，開始登班納山。登山的小徑入口位於大徑的右邊，要小心留意地圖。路是挺陡峭，由約 134 米開始要在 300 米距離內登至 212 米，但除了入口位置草叢較密外，後段其實踏腳位充足，慢慢小心登上就可以。

供奉於玉虛宮內的北帝銅像鑄於明代，銅像袍角刻有「大明萬曆三十一年」（即 1603 年），是造工精巧和歷史悠久的石灣陶塑。

走遠路以避免迷路之險

細味美景後，便從另一邊下山。下山的路同樣陡峭，在 500 米內下降至約 76 米，但這次路徑多在林蔭之中，免卻暴曬之餘，必要時也可以借石頭或植物幫助平衡。部分路段草叢較密，建議穿長褲。在地圖上看似有捷徑下去香港仔工業學校，但從實際路徑看來並不明顯，後來有網友走過也說很易迷路，路徑荒廢滿佈垃圾，因此不建議走此路。宜繞遠一點往香港仔下水塘，順道參觀水塘古蹟才離開。路上碰到年青人在淨山，懇請大家安守本份，保持山野無痕。

下山時碰巧有班年輕人背着藤籃經過，寫着「自己垃圾自己帶走」、「節能減碳」等，同時在沿路撿垃圾，十分有心。

港鐵灣仔站　START

藍屋建築群

灣仔玉虛宮

香港仔上水塘

香港仔下水塘

班納山

END　香港仔天后古廟

實用路線資料

路線：灣仔藍屋 > 灣仔玉虛宮 > 灣仔自然徑 > 香港仔上水塘 > 班納山 > 香港仔下水塘 > 香港仔天后古廟

長度：約 9.5 公里

時間：約 3 小時

難度：★★★☆

前往交通：港鐵灣仔站

回程交通：乘新巴 78 號至港鐵黃竹坑站離開（$3.4）

裝備：防滑鞋、充足糧水

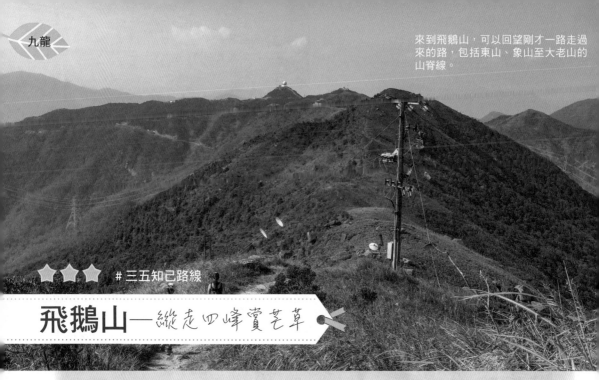

來到飛鵝山，可以回望剛才一路走過來的路，包括東山、象山至大老山的山脊線。

★★★ #三五知己路線

飛鵝山—縱走四峰賞芒草

每年秋季均是芒草的盛放期，不少人會到大嶼山的大東山欣賞，加上早前港珠澳大橋開通，遊人變得相當多。但其實香港還有不少地方能夠欣賞芒草，例如大帽山、飛鵝山等。某年秋天登飛鵝山時一併縱走大老山、東山、象山，連同飛鵝山共走四峰，無心插柳下遇到不少芒草，有意賞芒的山友可以考慮「分散投資」到不同地方，不用全都擠去大東山了。

植物小知識

冬紅花，在台灣名為洋傘花，花萼呈圓形橙紅色，質地和葉子一樣為膜質，初看以為是秋季變紅了的葉片呢！

強風陣陣　大老山氣象站

之前登附近的山，幾次都是由慈雲山（北）巴士總站起步，因此今次試試經法藏寺上山。之後沿着沙田坳道斜路緩緩上升，循着水泥路一直走，就會來到飛鵝山道的觀景台。過了 W043 標距柱後，可以留意左方分岔小路，小路能轉上大老山山頂。來到山頂，由於毫無遮擋，非常當風，吹得人幾乎站不住；但同時景致開揚，可以盡賞一百八十度的東九龍之美。

連登二山　步步皆小心

登大老山後便原路返回分岔口，繼續往東面進發。一直沿着水泥路走，坡幅不大，不經不覺來到飛鵝山觀景台分岔口的涼亭。此時沿右面的泥地小路轉進去，往後就是連至東山、象山和飛鵝山的路了。在入口處有告示牌提醒前方小路曾經發生致命或嚴重意外，因此遊人務必注意安全，量力而為。來到東山，路況以大石塊為主，穿防滑鞋就可以應付，偶爾灌叢較密較高，建議穿長褲。

過了東山不久就開始看到山頭開滿芒草，真是始料不及。

登東山象山　環瞰九龍西貢

在東山和象山的路上已經能見到不少芒草，某些角度也能拍出充滿芒草的美照呢。芒草以外，象山沿路的景色優美，東面能夠縱目西貢至清水灣，西面則可以將九龍盡收眼底，景觀開揚無阻，惟秋冬的狂風實在勢不可擋。來到飛鵝山轉播站後，再往前下坡便是熱門的自殺崖。登飛鵝山或自殺崖的路線頗是險要，將會另文詳細介紹（有關山徑介紹可參閱P.216）。到達飛鵝山後原路返回分岔口，可以沿右面寬闊的樓梯下山，這是最安全的下山路線了。

飛鵝山轉播站是發射高清電視信號的地方，2008年開始啟用，覆蓋範圍至觀塘、西貢、遠至港島柴灣、小西灣等。

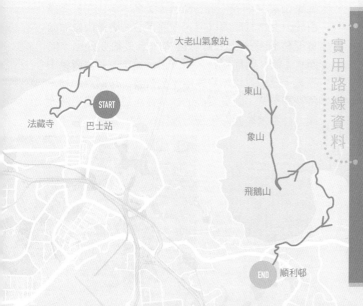

實用路線資料

路線：慈雲山法藏寺 > 大老山氣象站 > 東山 > 象山 > 飛鵝山 > 利安商場（順利紀律部隊宿舍商場）

長度：約 11 公里

時間：約 4 小時

難度：★★★☆

前往交通：於九龍塘、黃大仙或鑽石山轉乘小巴 73、18M、19、19M 至法藏寺或沙田坳邨站（$3.5-6.5）

離開交通：於順利邨消防局乘巴士至各區；或於順利紀律部隊宿舍乘小巴 54S 至彩虹（$4.6）

裝備：防滑鞋、充足糧水

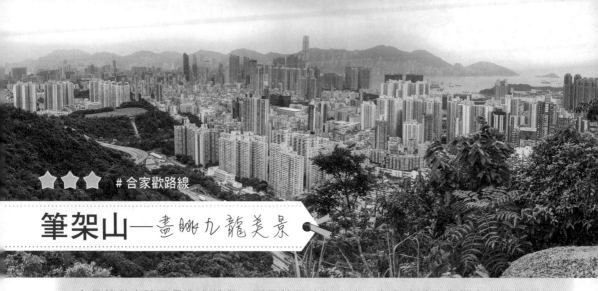

在鷹巢山高處，有數個開揚的位置可以眺望九龍至港島一帶城景山脈。

⭐⭐⭐ # 合家歡路線

筆架山—盡眺九龍美景

九龍筆架山除了是豪宅地段，還是健行的好路線。由大埔道的鷹巢山自然教育徑起步，登筆架山山頂，途經鴉巢山一帶下山，於長沙灣蘇屋邨離開，全程約 7 公里，路況良好，是輕鬆易走的路線。不過，這裏是劫案熱點，不時有新聞報道指晨運客或遊人獨遊時遭搶劫，因此不建議獨行此路啊。

植物小知識

斷節莎，又稱香莎草，花果期為八月。原產於熱帶地區，常被農民視為雜草。葉鞘長，花則如圖示般複出及具二次輻射枝般展開，具多個小穗，小穗初期呈透明，成熟時會變為如圖的黃色。

鷹巢山教育徑　小心馬騮偷襲

鷹巢山英文名是 Eagle Nest，又名「尖山」，有指由於山上常見麻鷹徘徊，因而得名。鷹巢山自然教育徑位於獅子山郊野公園內，全長約 3 公里，時而水泥路，時而泥路，路況良好易走。登上鷹巢山高處，已經可以飽覽九龍半島景致，包括深水埗、長沙灣一帶，能見度高的話，還可以眺望昂船洲大橋，甚至港島西區，視野遼遠。

一下車，鷹巢山自然教育徑入口已經有不少猴子恭迎，似乎對遊人手上的東西虎視眈眈，建議不要提着食物或膠袋。

 ## 山頂發射站　尋隱蔽標高柱

走過一段泥路後，會再接上一段水泥路才登筆架山山頂。山頂有個俗稱「波波」的民航處二次監察雷達站，附近亦有「輻射危險」的警告字句，不建議久留。雖然人在山頂，但視野卻不及鷹巢山廣闊，路旁樹叢頗高，景觀都被阻擋。有指筆架山形狀與古時放毛筆的筆架相似，因而得名。筆架山高 460 米，最高點的標高柱設置在建築物內，遊人無法到達。旁邊的豪宅取名畢架山，因此常被人混淆兩者。

 ## 繞至鴉巢山　蘇屋邨離開

下山時部分原路折返，來到山腰時左轉往鴉巢山方向，以便在蘇屋邨及元州邨作結，不論作補給或交通都更為方便，沿路也有指示牌提示蘇屋邨方向。鴉巢山並非官方名字，在地政署地圖中沒有顯示，而是約定俗成的一座 194 米高小山丘。返回市區時需要沿着下水道的樓梯下走，再接回行人天橋到對面即可。小時候我於長沙灣長大，下山後故地重遊，經過兒時經常流連的保安道市政大樓，勾起不少兒時回憶，雖然舊日不一定是更好，但童年天真爛漫，記憶就總是比較簡單快樂。

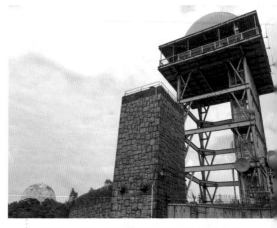

筆架山山頂是民航處進場着陸二次監察雷達站，是用來監察進出香港飛行情報區內的飛機位置、高度及飛行情況等，以便作航空交通管制之用。

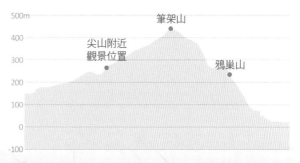

鷹巢山附近觀景位置

鴉巢山

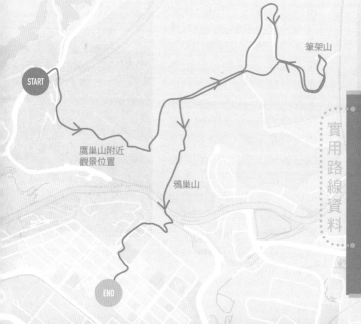

筆架山

START

鷹巢山附近觀景位置

鴉巢山

END

實用路線資料

路線：鷹巢山自然教育徑 > 筆架山 > 鴉巢山 > 蘇屋邨

長度：約 7 公里

時間：約 3 小時

難度：★★★☆

前往交通：乘九巴 72（$9.6） 或 81 號（$6.8）至石梨貝水塘站

回程交通：港鐵長沙灣站

裝備：防滑鞋、充足糧水

山頂景觀開揚，能夠橫瞰多個山頭及遠方至元朗的美景，登頂後吹着涼風賞着美景，很是愜意。

★★★ #三五知己路線

九逕山—爬上天梯瞰群山

屯門九逕山地如其名，山上的山徑繁多，部分路徑不明顯，需要小心查看地圖。九逕山高 512 米，可以由麥理浩徑十段起步上山，部分路段有良好梯級，最後接上天梯登頂，可以將屯門一覽無遺，群山起伏，頓時有種大地就在腳下之感！新手可以選擇原路折返，進階山友可以選擇往掃管笏下山，但注意有不少浮沙碎石路段，要做好準備，量力而為。

 ## 麥徑起步　回望屯門青山

植物小知識

毛大丁草，香港原生植物，花期三至五月。屬於菊科植物，花朵細小猶如迷你版菊花，花瓣白色，但花朵中間的雄蕊淡黃色呈絲狀。

由屯門港鐵站下車後，走約二十分鐘便來到麥理浩徑十段入口，開始緩緩登山。初段全都是水泥路，路況易走。一口氣往上登至約 150 米處，開始可以回望屯門市和背後的青山，然而這點景色才只是頭盤，更美的風景還在後頭！這裏的山徑四通八達，路上遇到不少山友是從藍地水塘或者其他地方過來。有指明朝時屯門曾經被葡萄牙侵佔，而廣東省官兵就靠佔據九逕山高地，成功將葡軍擊退。

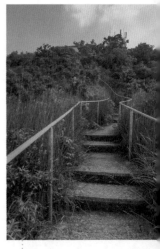

連接九逕山山頂的是無盡的樓梯，有指約有一千六百級，梯間狹窄因此設有扶手。

 ## 分階段攀爬天梯登頂

往後一直沿路上山，開始接上山泥路。路上沒有遮蔭，因此要注意防曬補水，部分山友撐起太陽傘來。之後就接上看不到盡頭的水泥窄樓梯，旁邊還設了扶手，讓遊人輕鬆登山。但這只是路況輕鬆，樓梯所爬升的高度卻一點都不輕鬆，山頂超過 500 米呢。因此也未能一口氣登頂，中途在梯間休息了好幾次，不少山友都氣來氣喘。愈接近山頂景色愈美，回頭可以憑眺屯門至元朗一帶，以及身後數之不盡的延綿山脈，頓感爬這麼多樓梯都是值得的！

進階挑戰：掃管笏山路下山

九逕山山頂有發射站和直升機坪，可以在這裏休息。假若想輕鬆下山，可以原路折返，既安全又容易。但由於不想走回頭路，所以選了在掃管笏下山，順道遠眺有千島湖之稱的大欖涌水塘。但這面下山又滑又陡，部分路徑不明顯，需要手足並用，下山的話頗難，只適合有經驗的山友。由於下山較預期費時，花了一個半小時，因此建議山友需要預留充足時間。

由掃管笏下山的路很滑，滿是浮沙碎石，部分路段斜度幾乎垂直，而且四周有很多小徑，新手不宜，由此下山需要量力而為。

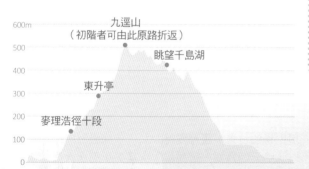

九逕山
（初階者可由此原路折返）

眺望千島湖

東升亭

麥理浩徑十段

實用路線資料

- 路線：屯門港鐵站 > 麥徑十段 > 屯門徑 > 東升亭 > 九逕山（建議初階者由此原路折返）> 掃管笏村
- 長度：約 9 公里
- 時間：約 4.5 小時
- 難度：★★★☆
- 前往交通：港鐵屯門站
- 回程交通：於掃管笏村乘小巴 43 號返回屯門市中心（$7.7）
- 裝備：防滑鞋、行山杖（如掃管笏下山）、充足糧水

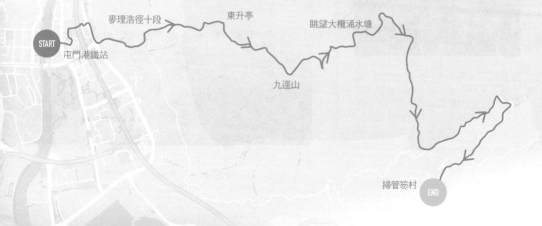

START
屯門港鐵站

麥理浩徑十段

東升亭

眺望大欖涌水塘

九逕山

掃管笏村
END

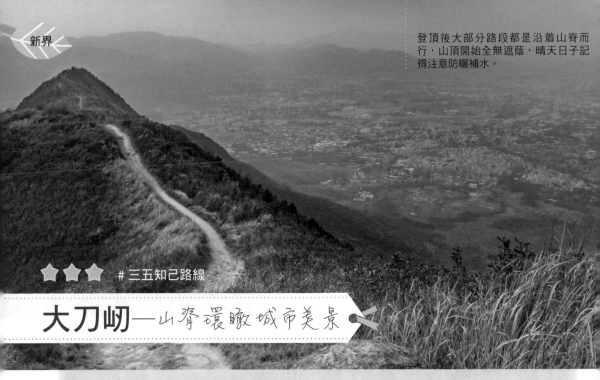

登頂後大部分路段都是沿着山脊而行，山頂開始全無遮蔭，晴天日子記得注意防曬補水。

★★★　#三五知己路線

大刀岃—山脊環瞰城市美景

大刀岃位於新界北，高 566.7 米，走起來需要不少體力。由嘉道理農場上山，再走過北大刀岃，翻過箕勒仔、蝴蝶山等多個山頭，沿途在山脊遊走，視野毫無阻擋，可以飽賞新界東西兩面美景，付出汗水也感覺值得。由於坡度甚高，而且需要上下坡多次，因此走這條路需要大量體力，建議帶備充足糧水。

登大刀岃　俯瞰元朗八鄉

由嘉道理農場起步，一開始就是無盡的泥地梯級，由約 170 米攀升至 500 多米，好不辛苦，遊人都走走停停，瞬間已變得大汗淋漓。但是來到接近岃頂山脊的位置，視野變得開闊，景觀豁然開朗，可以俯瞰元朗八鄉一帶村屋，身邊少了高樓大廈，心裏就多了一份平靜，可以好好細心觀賞着儼如積木堆砌出來的小市鎮。

植物小知識

垂枝碧桃，屬於桃的一種，花期三至四月，果期四至九月。桃花有很多不同品種，這與農曆新年看到的不同，花色主要是粉紅色，直徑約四厘米，是很好的觀賞類植物。

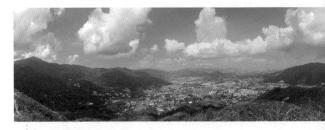

來到大刀岃山頂位置，大部分時間景觀極開揚，四野無阻，可以東望林村、大埔一帶，南望元朗、西眺雞公嶺、雞公山等。（相片由 Ay（IG：9hike）提供）

蝴蝶山涼亭是晨運客常到的地方，涼亭中擺放了不少呼拉圈、桌椅等，方便遊人來晨操。

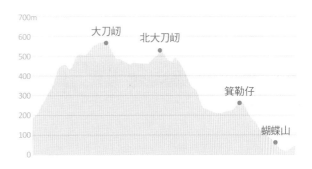 遊走大刀屻山脊

大刀屻之所以得其名，是因為路段都是在山脊上行走，左右兩旁都是懸崖，猶如游走於刀屻之上。也有人將它的名字寫為大刀「岃」（讀音相同）。雖然名字聽起來挺是險要，但是路況良好，泥地乾身抓地，穿著行山鞋就足以應付。而且部分較為險要的路段都設有欄杆，路況算是易走，最考的是體力而已。順着大路向北面走就能來到大刀屻的副峰：北大刀屻，高 480.9 米，比主峰矮一點點，但景色絕對不遜色於主峰，可以縱目粉嶺公路、康樂園及泰亨村等。

體力考驗 續翻兩個山頭

走過大刀屻和北大刀屻後，以為這就下山完結了？少年你未免太年輕了。不走回頭路，一直往北向粉嶺進發，翻過 256 米高的箕勒仔，就繼續緩緩下山，正當以為快要到達終點時，突然眼前還有一段上坡的樓梯？原來它是附近晨運客經常到來、只高 88.7 米的蝴蝶山，要翻過它才完成今天的旅程，當下真有點小崩潰的感覺，建議大家作好心理準備。還有力氣的話，下山後可以參觀蓬瀛仙館呢。

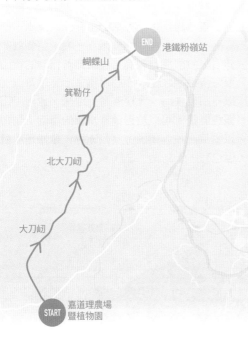

實用路線資料

路線：嘉道理農場暨植物園 > 大刀屻 > 北大刀屻 > 箕勒仔 > 蝴蝶山 > 港鐵粉嶺站

長度：約 10 公里

時間：約 4.5 小時

難度：★★★☆

前往交通：港鐵錦上路 / 大埔墟 / 太和站，轉乘九巴 64K 至嘉道理農場暨植物園站（$8.4）

回程交通：港鐵粉嶺站

裝備：防滑鞋、充足糧水

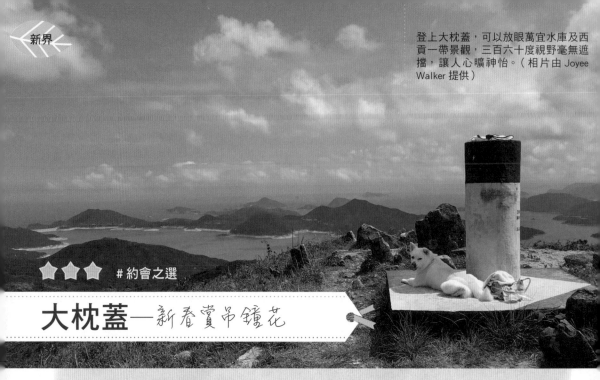

登上大枕蓋，可以放眼萬宜水庫及西貢一帶景觀，三百六十度視野毫無遮擋，讓人心曠神怡。（相片由 Joyee Walker 提供）

★★★ #約會之選

大枕蓋—新春賞吊鐘花

西貢有不少著名的行山路線，大枕蓋絕對是其中一條。山上不但可以遠眺全港最大的萬宜水庫以及西貢、斬竹灣等一帶，景觀開揚；新春前後還可以賞到季節限定的美麗吊鐘花。路線的其中上斜一段較多浮沙碎石，建議穿著防滑鞋。

植物小知識

吊鐘花，香港原生植物，花期一至三月，果期九至十二月。由於花期總在農曆新年前後，因此英文取名 Chinese New Year Flower。花兒是嬌嫩的粉紅色，開花時猶如一個倒掛的大鐘，因而得名。

登大枕蓋　遠眺滘西洲

路線前段是麥里浩徑一段，途中會見到 M001 的標距柱。沿着車路緩緩上斜，來到萬宜坳迴旋處，便左轉拾級而上。上登至約 300 米高左右，路面就開始多現碎石，斜度開始較高，建議穿著抓地的行山鞋。只要每步站穩才走，小心慢慢往上登就可以，或可以行山杖扶助。大枕蓋高 409 米，愈接近山頂，景觀愈開揚，可以放目萬宜水庫的西壩；到頂後還可以縱目西貢大頭洲、滘西洲等，雖然是放目海洋，但也有「千島湖」之感。

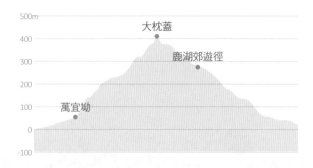

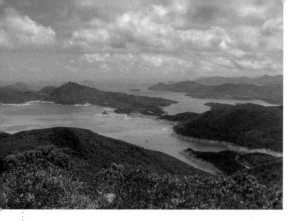

從高處可以極目萬宜水庫，它於 2011 年獲接納為香港聯合國教科文組織世界地質公園，容量達二億八千萬立方公尺，是香港儲水量最大的水塘。（相片由 Joyee Walker 提供）

 ## 新春限定：嬌艷吊鐘花

春天萬物充滿生機，有緣的話，下山的路上可以邂逅不同的花兒，當中以吊鐘花最為人樂道。此外這一帶還有山蒼樹的木薑子花、鯽魚膽等，惜花之人可以駐足細心觀賞，花兒形態萬千，隨風搖擺，就像在翩翩起舞。但請謹記眼看手勿動啊。這一帶有好幾棵吊鐘花，由於盛開時花兒密集得滿佈灌叢上，是拍照的好地方，因此每年農曆新年都受到不少山友青睞，前來欣賞。假如怕人擠的話，紅花嶺一帶也有不少吊鐘花，大家可以選擇到其他地方，不用一窩蜂只湧到大枕蓋。

 ## 遊鹿湖郊遊徑看廢村

離開大枕蓋下山，便接回鹿湖郊遊徑，返回北潭路乘車離開。鹿湖郊遊徑大部分路段鋪得良好易行，它的名字取自路徑末段的鹿湖村，該村已經荒廢超過四十年，有指由於村落偏僻，環境清幽，曾經有不少僧侶和出家人在此清修。今次只經鹿湖郊遊徑的前半段，其實還可以接上雙鹿石澗（有關山徑介紹可參閱 P.192）。

 ## 山女筆記

於西貢候車離開是最令人頭痛的事，周末總是有長長的人龍，想避開人潮便建議早點起行及完成了。

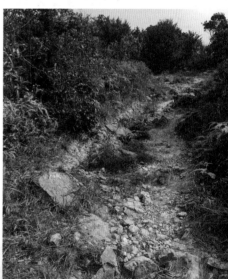

部分登山路段斜度較高，路況較為崎嶇，建議穿合適的防滑或行山鞋，以及帶備行山杖。

鹿湖郊遊徑

大枕蓋

鯽魚湖

END

START

萬宜坳

實用路線資料

路線：萬宜路 > 萬宜坳 > 大枕蓋 > 鹿湖郊遊徑 > 鯽魚湖

長度：約 6 公里

時間：約 2 小時

難度：★★★☆

來往交通：於西貢乘九巴 94（$6.8）、96R（$13.9）或小巴 7 號（車費 $13.1）往上窰站

裝備：防滑鞋、行山杖、充足糧水

遇上好天氣，同時能見度較高時，可以放目對岸的清水灣高球場及布袋澳等。（相片由 Oasistrek 提供）

⭐⭐⭐ #三五知己路線

大嶺峒—放目龍蝦灣美景

龍蝦灣位於西貢清水灣郊野公園，這條路可以走訪法定古蹟石刻、風箏場，再登上大嶺峒縱目無敵海景，最後可到大坳門放風箏盡情耍樂。大嶺峒高 292 米，路況不差，沿途依海邊而行，山光水色明媚，三小時便走完，非常適合挑個好天的下午與良朋好友出去走走。

昆蟲小知識

虎紋長翅尺蛾，又名大斑豹紋尺蛾或擇長翅尺蛾，外表是鮮明的虎紋，很是艷麗。不少人誤以為牠是蝴蝶，但蛾在飛行時拍翅膀的動作比蝴蝶急促，姿態亦相對笨拙。

🏔️ 出處具爭議的海邊石刻

由龍蝦灣路起步，沿着馬路一直走差不多 2 公里才接上郊遊徑，可以在海邊的樓梯下去觀賞石刻。龍蝦灣石刻圖案的由來卻甚具爭議，有的說石刻約有三千年歷史，但亦有指圖案只是被風雨侵蝕的痕迹。根據官方介紹，這石刻的紋飾與青銅時代陶器等相似，因此推斷石刻已有三千年歷史。看過石刻後就原路折返，登樓梯接回主徑上，經過清水灣騎術中心、龍蝦灣風箏場一片廣闊的草地，往後便接上龍蝦灣郊遊徑。

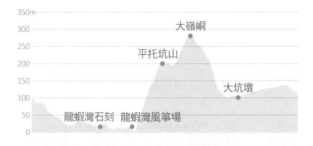

龍蝦灣石刻上的有指是幾何圖案，
或是動物怪獸形狀，於 1983 年已
被評為法定古蹟。

 登頂路斜　山脊望小島

緩緩上山，走着走着就來到有不少大石的平托坑山，由此可
以回望龍蝦灣一帶水色，景觀開揚。要注意的是此處曾經有
六十多歲登山者心臟病發猝死，可能是因為突然一直爬坡，
身體未能負荷吧，因此登山期間大家務必量力而為，別走過
急，要留意身體情況，注意防曬及補水。平托坑山東面對開
有約五個小島嶼，總是被一圈圈的白浪圍繞，狀甚有趣。沿
途於山脊上游走登頂，毫無遮蔭，天朗氣清的時候，可以俯
瞰布袋澳的清水灣高球場及田下山。

大坑墩：熱門放風箏及觀星點

政府官方的龍蝦灣郊遊徑只長 2.3 公里，至大坑墩便完
結。大坑墩是熱門的放風箏及觀星地點，除了因為交通
方便，還因為這裏設施齊備，有洗手間、燒烤場等，可
以在這裏野餐或休息一下才離去。最近的公共交通車站
在大坳門，距離大坑墩尚有約 1.4 公里，因此不建議只
看官方路徑資訊便出行，因為會比預期多走點路啊。

大坑墩風箏場高 106 米，肥大的標高
柱是較為罕有。這兒周末很受家庭歡
迎，不少人會到來放風箏、野餐、觀
星或欣賞日出。

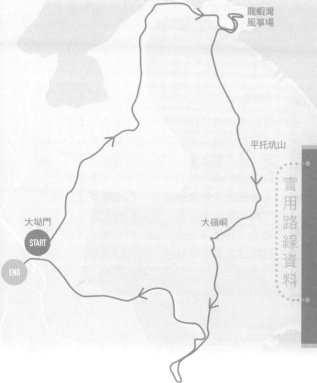

龍蝦灣石刻

龍蝦灣
風箏場

平托坑山

大坳門
START

END

大嶺峒

大坑墩燒烤場

實用路線資料

路線：大坳門 > 龍蝦灣石刻 > 龍蝦灣風箏
場 > 平托坑山 > 大嶺峒 > 大坑墩 > 大坳門
長度：約 7.8 公里
時間：約 3 小時
難度：★★★☆
來往交通：於荷里活廣場乘九巴 91 號
（$7.4）或於寶琳、觀塘碼頭或將軍澳乘
小巴 16、103、103M 至大坳門（$8.5-9.6）
裝備：防滑鞋、充足糧水

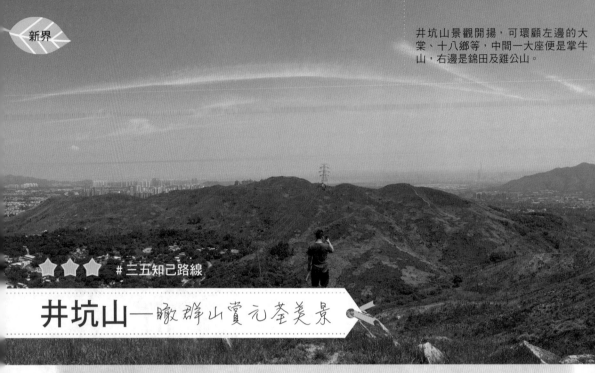

井坑山景觀開揚，可環顧左邊的大棠、十八鄉等，中間一大座便是掌牛山，右邊是錦田及雞公山。

★★★ #三五知己路線

井坑山—瞰群山賞元荃美景

大欖涌郊遊徑位於新界西部的大欖郊野公園範圍內，沿路大部分路段在山脊上遊走，景觀開揚，能環顧元朗至荃灣的美景，期間看着井坑山、掌牛山等延綿山脈。途中上下坡數次，部分路段是浮沙碎石，建議穿著防滑鞋及帶備充足糧水。2018年時附近被政府劃為郊野公園邊陲地帶，擬用作公營房屋等用途，幸而暫時未有重提，希望將來不會被夷平吧！

漁護署每年三及四月都會舉辦郊野公園遠足植樹日，讓公眾參與，不少家長帶同小朋友來參與。日後一定要再來看看種植的成果。

元朗大棠起步　為郊野植樹

曾經走過井坑山兩次，一次是參加環團的保衛郊野公園活動，另一次則是漁護署的植樹日。由元朗大棠起步，先前往幫忙植樹，可以選絨毛潤楠、梔子、山烏桕、楓香、五列木等樹苗，然後來到四排石山的西南面一片空曠的草坡上種植。其實植樹前後也有不少功夫，包括要先尋找適合的土壤、挖好樹洞後就讓大眾參與種植，但往後還要一段長時間定期去照料，包括灌溉施肥等，因此務必避免山火發生，使樹木焚毀。

山脊上遊走　環瞰掌牛山

植樹後便轉進大欖涌郊遊徑，前往四排石山。四排石山高 291 米，山頂位置遠看已有不少水土流失，幸好這段路已修築樓梯，能輕鬆登頂。在山頂能俯瞰元朗八鄉一帶村落，以及後方的觀音山和大刀岃等。休息一下便繼續往井坑山進發，路上已經能遠看井坑山的山頂。井坑山只高 235.7 米，比四排石山矮一點，而且需要下坡一段路才繼續登上井坑山，因此山脊起伏盡入眼簾。沿路還可以飽覽整個掌牛山及蠔殼山（有關山徑介紹可參閱 P.108）。

前往四排石山途中，見到附近無名山頭有壯觀的沖溝，這是經過長年累月的水土流失而形成。

放目欖隧收費站　沿錦上路離開

在井坑山頂，可以放眼大欖隧道收費站及以西土地，這正正是 2018 年時房協研究發展建屋的地帶。其實郊野公園沒有邊陲地帶吧，因為這片綠悠悠的土地還是不少動植物的家，一旦被破壞便難以修復。在井坑山下山後可以選擇前往大欖隧道乘巴士離開，或是直接走至港鐵錦上路站也可以。

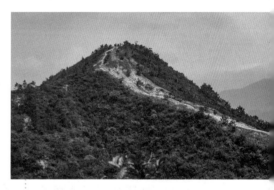

四排石山的山頂明顯已經被風雨沖刷得只剩一片黃沙劣土，幸好已鋪設樓梯，否則登山難度定會增加。

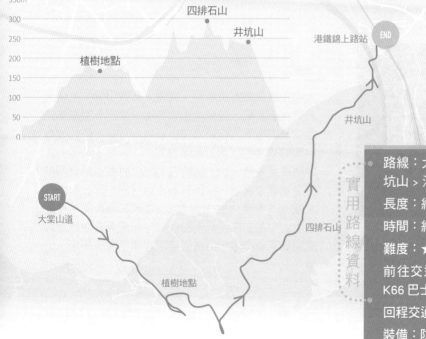

實用路線資料

路線：大棠村 > 四排石山 > 井坑山 > 港鐵錦上路站

長度：約 10 公里

時間：約 3.5 小時

難度：★★★☆

前往交通：於港鐵朗屏站轉乘 K66 巴士至大棠山道（$4.9）

回程交通：港鐵錦上路站

裝備：防滑鞋、充足糧水

在太墩山頂可以盡享三百六十度美
景，最美的當然是南面的斬竹灣海灣，
群島雲集甚有千島湖之勢。

★★★ #約會之選

太墩—西貢千島湖之美

香港除了著名的大欖涌水塘外（有關山徑介紹可參閱 P.94），太墩也同樣有着千島湖的美譽。太墩位於西貢北潭涌，高 318 米，除了入口的一小段林徑外，餘下路段都是清晰的泥路山徑，暴曬指數較高，但勝在景觀開揚。登上山頂後，可以飽覽斬竹灣一帶，數個小島嶼聚攏成一個小社區似的，因而給人「千島湖」之感。惟下山的路略為崎嶇，小量位置需要手腳並用。

植物小知識

天料木，香港原生植物，全年為花期，果期為九至十二月。一串串的小白花長滿葉柄上，葉片邊緣呈鋸齒狀。有說名字原意為「來自天上的好木材」。

 入口略隱蔽　斷樹處處

太墩曾經又名大王爺墩、大墩、黃幌山等，上窰更設有大王爺廟，但今次未有探訪。乘巴士至北潭涌起步，山徑的入口原來在停車場的角落，假如沒有地圖 GPS 參考，很容易便會錯過了。登山初段的路線樹叢比較密，加上當時在颱風山竹後有部分倒塌的巨木還沒清理，路徑有點難以辨認，因此緊隨着地圖 GPS 來走。往上走大概 50 米，樹叢開始換成灌木，眼前的路徑愈走愈明顯，部分大石級雖然較高但仍不算難走，沿路回望已經開始有「千島」之景了。

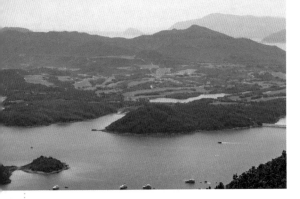

登太墩的期間能眺望賽馬會滘西洲公眾高爾夫球場。

 ## 天料木盛放　鳥瞰千島美景

沿路無甚遮蔭，好天走此徑的話需要注意防曬及補水。路上不時見到兩旁植物開滿一些小白花，盛開得讓遊人也心花怒放，原來是香港原生植物天料木。走走停停花了約一個半小時登頂，山頂是片寬闊的平原，感覺更豁然開朗，南面可以舉目牙鷹洲、青洲、黃宜洲、黃泥洲仔、滘西洲、黑山頂等為數不少的西貢諸島，難怪被冠以千島湖的美譽。

多角度欣賞別番景致

登頂後不想走回頭路，就接往長山方向下山。走至山頭的西邊回望海灣，又有另一番景象。下山的路較多是林蔭山徑，走起來比上山時涼快一點。來到長山，本來以為是次行程的美景都已經在太墩見識過了，誰知道長山的景色也不遜色，可從不同角度欣賞斬竹灣。下山初段大石較多，但陡峭路段不算很長，下山後回西貢歎下午茶，又渡過了一個圓滿的周末。

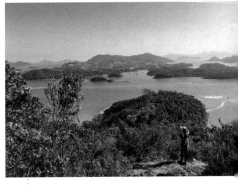

長山比太墩矮許多，只高 164.5 米，可以從另一個角度欣賞斬竹灣海灣之美，美景毫不遜色。

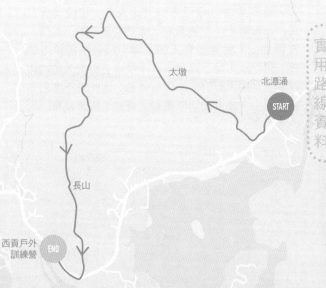

實用路線資料

路線：北潭涌 > 太墩 > 長山 > 西貢戶外訓練營

長度：約 5.5 公里

時間：約 3 小時

難度：★★★☆

前往交通：於西貢乘小巴 7 或 9 號或巴士 94 或 96R 至北潭涌站（$6.8-13.9）

離開交通：於西貢戶外訓練營站乘巴士 94 或 96R 到西貢轉乘任何車離開（$6.8-17.6）

裝備：防滑鞋、充足糧水

臨近山頂位置有塊大山似是被刀劍劈成兩邊，被稱為「試劍石」。

★★★ # 三五知己路線

水泉澳山—風光明媚走一回

沙田水泉澳邨是 2017 年才完全落成的公共屋邨，旁邊便是水泉澳山。邨內色彩繽紛，商場舒適；然而登水泉澳山的路卻一點也不舒適，近半路段是陡峭的浮沙碎石路，更有一個攀爬位置，令人卻步。登頂後可以前顧群山、後瞰沙田；其後接上饅頭墩和「真．慈雲山」，縱目九龍。是次路線景物豐富，全程只約 6.3 公里，但是路況難走，較耗體力，適合有經驗的山友們。

植物小知識

小葉馬纓丹，又名鋪地臭金鳳，是外來植物，全年均是花期。有指揉它時會產生臭味，但不建議嘗試。紫色小花簇很是漂亮，常見於路旁作美化或綠化環境之用。果實小圓粒呈深藍色。

一口氣從沙田圍登山

由港鐵沙田圍站起步，不消十五分鐘便抵達水泉澳邨，再多走幾分鐘便來到登山入口。初段是大石路，不算難走；然後來到一處草叢高密的小路口，左轉上山，就開始今天的主菜。部分路段斜度頗高，是浮沙劣地，建議以行山杖或者路旁的植物作扶助。途中沒有舒坦的位置休息，因此差不多是一口氣上山。接近山頂時更驚見繩索！原來是有心人的「傑作」。

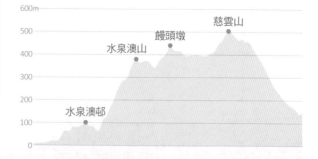

🏔️ 水泉澳山頂：環迴賞美景

過了繩索位置後已經接近水泉澳山頂，算是走過這路線一半的難路了。水泉澳山高 372.7 米，中途沒有退出點。休息過後便繼續前往「饅頭墩」。饅頭墩高 413 米，不知是否因為外形像饅頭而得名。來到高處路況開始好一點。離開饅頭墩之時看到地上有箭嘴指往電線塔方向，看似無路卻實際有路，並且可以接回前往觀坪路的水泥路。此時有兩條路可以選：一是沿着沙田坳道的水泥路接上麥理浩徑及衛奕信徑，或是登上慈雲山及它的無線電站，再向西邊走，接回觀音佛堂下山。

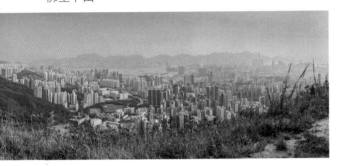

接近水泉澳山頂位置有片較高的大石，幸好有心人放了廢棄輪軚作踏腳之用，可以踏着再加借繩索之力而攀上，這是全段路最難的位置了。

由慈雲山發射站往西邊走，沿途可以一百八十度無阻擋地盡享九龍灣至黃大仙一帶景色，在日落的映照下格外美麗。

🏔️ 登慈雲山之巔

既然路況挺難的水泉澳山都捱過了，也不差一個山頭吧！於是一併登上慈雲山。慈雲山高 488 米，初段是水泥樓梯，接近山頂卻是斜度甚高的浮沙碎石路，要小心翼翼地登上。走過無線電站後，有一段開闊平坦的路，可以一百八十度欣賞牛頭角至九龍塘一帶，幸好有走到慈雲山，美景讓人絕不後悔。末段走樓梯經觀音佛堂下山，為這天畫上完美句號。

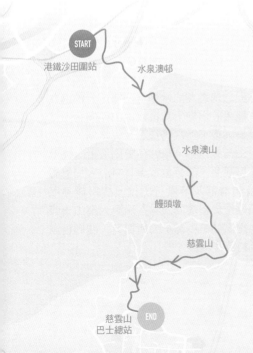

START
港鐵沙田圍站 水泉澳邨

水泉澳山

饅頭墩

慈雲山

慈雲山
巴士總站 END

實用路線資料

路線：港鐵沙田圍站 > 水泉澳邨 > 水泉澳山 > 饅頭墩 > 慈雲山山頂 > 慈雲山巴士總站

長度：約 6.3 公里

時間：約 4 小時

難度：★★★☆

前往交通：港鐵沙田圍站

回程交通：於慈雲山巴士站乘任何車離開

裝備：手套、防滑鞋、行山杖、充足糧水

孖指徑高 337.9 米，登頂後能坐擁無
敵三百六十度好風光，城景林景可以
一次過飽覽。

★★★ #三五知己路線

孖指徑—盡覽三百六十度美景

之前曾經遊覽九龍水塘群（有關山徑介紹可參閱 P.86），於孖指徑山腳走過，
緣慳一面。今次決定登頂，才驚覺這個山頭極為開揚，風景優美，可以盡享
三百六十度美景，東瞰城門水塘及山景，西眺葵涌荃灣一帶城景，能夠感受大自
然與城市的融合。只是登孖指徑的小路比較隱密，部分路段較為陡峭，全程超過
9 公里，路途也不短，上下坡幅較大，需要一定體力和行山經驗。

昆蟲小知識

斐豹蛺蝶雄蝶，翅膀上滿佈像豹般的
斑紋，很是美麗。如果是雌蝶，翅膀
邊端有紫黑色的三角斑。

重遊水塘　與猴再會

這次的起步點與之前遊九龍水塘群一樣，先經過九
龍副水塘、九龍接收水塘，然後接上山徑向金山進
發。走過早晨樂園後，上次轉往石梨貝水塘，今次
則直走前往金山無線電站。電站位於山坡上，往上
登的小段路斜度甚高，部分位置更有有心人加上繩
索，建議穿著防滑鞋及帶備行山杖。初段無甚風
景，接近山頂始能於樹叢間窺見荃灣至大帽山一帶
景色。金山無線電站由中華電力所擁有，他們會派
員定時檢查鄉村架空電纜。

金山：探方形標高柱

沿路有警告牌指地底有高壓電纜，因此大家也放輕行山杖，不敢大力敲打地面。經過金山無線電站，再往上走一點就來到金山山頂，終於能跟與別不同的方形標高柱碰面。平常見到的標高柱大都是圓柱形，而金山的標高柱卻是方柱體形，朋友還打趣地稱它為「金山方標」，聽起來像是個人名似的，很是有趣！金山山頂景觀也不俗，可以遠眺荃葵。

金山山頂的方形標高柱，原來還是九龍水塘的 16 號水務界石。

孖指徑：同賞城景林景

金山山頂有個山火瞭望台，每年九月至翌年四月山火旺季漁護署會派員於瞭望台作二十四小時偵察，以便發生山火時盡快通報及撲滅。賞飽美景後就下山接回金山路，休息一會再登孖指徑。孖指徑又名走私坳，接回金山路後不久要注意右方接上衛奕信徑，假如順着金山路這條大路走就會錯過了而變成直接下山。走過一段頗陡峭的泥路後，就會來到山脊，能坐擁三百六十度無遮擋的景致，比金山更為開揚，讓人讚歎之餘，也奇怪這麼美的山徑怎會那麼少人來走呢。

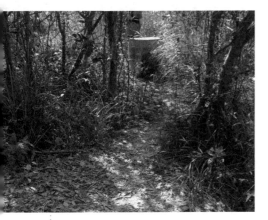

前往孖指徑期間，沿着衛徑走要留意下樓梯期間，左方有一個隱密的小徑入口，一不留神就會錯過了。

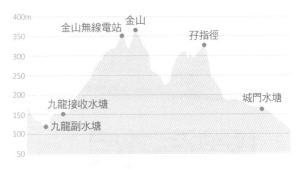

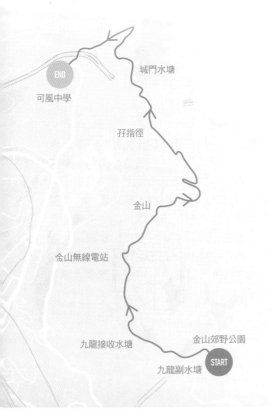

實用路線資料

路線：九龍副水塘 > 九龍接收水塘 > 金山無線電站 > 金山 > 金山路 > 衛奕信徑六段 > 孖指徑 > 城門水塘 > 可風中學

長度：約 9.4 公里

時間：約 4 小時

難度：★★★☆

前往交通：乘巴士 72 或 81 至石梨貝水塘站（$6.8-9.6）

離開交通：於城門水塘乘 82 或 94S 小巴至荃灣（$5.6-6.1）或走至可風中學轉乘任何巴士至各區離開

裝備：防滑鞋、行山杖、充足糧水

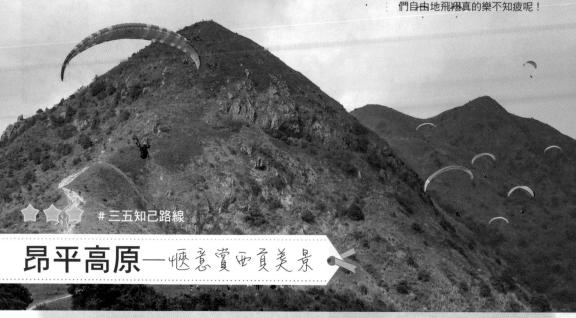

風向和風速好的晴朗日子，昂平高原佈滿了野餐或玩滑翔傘的人，看着他們自由地飛翔真的樂不知疲呢！

★★★ #三五知己路線

昂平高原—愜意賞西貢美景

馬鞍山除了是住宅區，名副其實是座「山」。天晴的日子，不少家庭會來到昂平高原野餐，吹着海風，看着旁人玩滑翔傘，很是寫意；而嗜好向難度挑戰者可以一併登大金鐘，部分位置需要手腳並用，完成登頂頗有成功感。最後可向西貢下山品嘗海鮮餐。假如不登大金鐘，這就屬於合家歡路線；加碼登上大金鐘的話就會增加難度，大家可以根據能力喜好自選路線。

動物小知識

青竹蛇，有毒，在香港郊野屬於常見，有着亮綠色身體及黃色肚皮，頭部倒三角。縱使牠不會主動攻擊，但會咬任何接近的東西，因此不建議走近。

馬鞍山起步　高原觀滑翔

大家經常會將馬鞍山昂平跟大嶼山的昂坪混淆。由港鐵馬鞍山站或恒安站起步，沿着馬鞍山村路一直向東南面走，來到路口開始拾級而上，會經過一條小溪，眼見閘口已被破壞，有遊人進內嬉水。但其實這裏的水是供予附近村民日常飲用的，旁邊亦有告示牌標明，因此不應闖入呢。往後沿梯級緩緩走上，來到一片廣闊的空地有個三岔口，左轉上到約400米高，就能抵達昂平高原，可以看到令人譁然的西貢全景，景觀十分開揚。

手足並用　攀登大金鐘

昂平高原旁邊便是大金鐘，山的外形名副其實像個大鐘。光滑的泥路斜度頗高，而且部分梯級較高，登山時需要手腳並用，遇上潮濕天氣更要加倍小心。其實剛才三岔口有另一條較容易的路能前往大金鐘，但懶得走回頭路便直接由高原登山。大金鐘高 537 米，四周景觀全無遮擋，可以回望整個昂平高原，以及眺望西貢、麻籃笏、橋嘴洲、滘西洲等，另一邊則俯瞰彎曲山、馬鞍山、牛押山等，山脈連綿，甚有氣勢。

來到昂平高原可以俯瞰西貢、麻籃笏、橋嘴洲、滘西洲等，景觀非常開闊。

高原草坪上寫意野餐

登大金鐘後原路折返昂平高原；不登大金鐘的話也可以在高原草坪上野餐，微風吹送很是愜意。這裏也是玩滑翔傘的熱點，好天氣的時候不難見到十數個滑翔傘在天上飄搖的美景呢！下山可以選擇原路返回馬鞍山，或是向西貢方向走，沿路會經過一片充滿仙氣的小竹林，不消一個小時就能下山了。

昂平草原一帶有不少牛牛，偶爾會有數隻在吃草，也挺寫意。

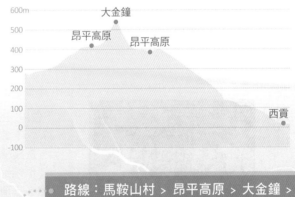

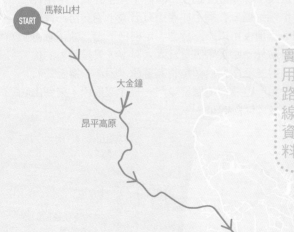

> **實用路線資料**
>
> 路線：馬鞍山村 > 昂平高原 > 大金鐘 > 昂平高原 > 西貢
>
> 長度：約 6.1 公里
>
> 時間：約 3.5 小時
>
> 難度：★★★☆
>
> 前往交通：港鐵恆安站
>
> 回程交通：任何西貢巴士或小巴離開
>
> 裝備：充足糧水，防滑鞋、行山杖、手套（如登大金鐘）

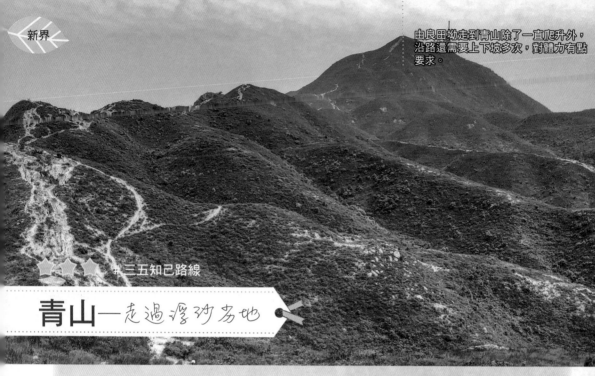

由良田坳走到青山除了一直爬升外，沿路還需要上下坡多次，對體力有點要求。

★★★ #三五知己路線

青山—走過浮沙舌地

「你是從青山逃走出來的嗎？」這個香港人常掛在口邊的笑話，除了笑人神經病之外，青山還真是一座著名的山。青山位於屯門，高 584 米，由於山頂尖峰位置陡峭險要，因而被列為「香港三尖」之一。良田坳至青山一段，沿路不少是浮沙碎石，而且需翻過多個小山頭，因此建議穿防滑行山鞋，並需要一定體力。

植物小知識

擬金草，又名紅花耳草，香港原生植物，花期二至九月，果期五至六月。小小的花像顆十字形的星星般，遠看就像白色點點，近看卻是很精細很美。

簡易路線：樓梯上下山

「香港三尖」，聽起來好像很難，但青山其實是三尖之中最容易的，因為從屯門 IVE 起步的話，只要一直爬樓梯就能登頂了，體能不太差的話，走走停停也能到達，在網上亦看過有五歲小朋友自己完成呢！登頂後可以原路折返，走樓梯下山，除了累得腳震震外，路況來説是沒太大難度，只是體力的挑戰。但是沿路景色卻是稍為遜色，因為一邊全是石牆，另一邊偶爾能回望屯門一帶住宅景色。來到山頂景致才開闊起來。

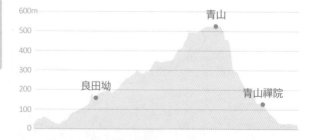

 ### 進階路線：良田坳起步

不想爬樓梯，想多走一點大自然路段的話，可以從良田坳起步，沿青山軍路上走至約 180 米時便掉頭向南方接上山徑，翻過多個山頭便到青山了。離開青山軍路的水泥路段後，便幾乎整條路段均是沙泥路，有部分位置被加了石面踏腳，假如行山鞋夠抓地的話走起來也會輕鬆一點。也有部分路段級與級之間隔得較高，需要用手扶助平衡跨步上去。

青山禪院是香港最大的廟宇之一，由屯門最大氏族陶氏捐款於 1843 年創立。它的地藏殿、山門、護法殿和附近的「香海名山」牌樓均是一級歷史建築。

青山劣地：水土流失嚴重

整個山頭其實有很多分岔小路，四通八達，有時間的話可以四周探索一下，但注意部分路段風化程度較嚴重，走起來幾乎沒有落腳點，旁邊也沒有任何植物可以當作扶手，想省點力的話就要慎選分岔路。走到無人的角落，驟眼看來就像去了沙漠呢！路上碰到不少遊人從青山山頂迎頭走過，卻只穿著球鞋，以此下山的話更顯危險，一滑就是幾米。俗語有云「上山容易下山難」，想體驗進階版的青山，建議從良田坳起步，到達青山後便能循石級樓梯下山，既能滿足山友們踏踏泥路的心，也能安全快捷地離開。

沿路多次上下坡，路況盡是浮沙碎石，因此感覺由良田坳上山比下山容易。

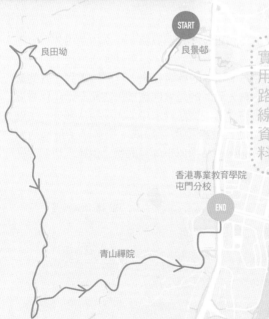

良田坳

START

良景邨

香港專業教育學院
屯門分校

END

青山禪院

青山

實用路線資料

路線：（簡易）香港專業教育學院屯門分校 > 青山禪院 > 青山（原路折返）

（進階）良景邨 > 良田坳 > 青山 > 青山禪院 > 香港專業教育學院屯門分校

長度：（簡易）約 5.6 公里；

（進階）約 7 公里

時間：（簡易、進階）約 3-4.5 小時

難度：★★★☆

前往交通：於港鐵兆康站轉乘輕鐵 505 或 615 至良景站（$5.1）

回程交通：於輕鐵青雲站乘輕鐵 610 至兆康乘港鐵離開（$5.2）

裝備：充足糧水、防滑鞋（進階）、手套（進階）

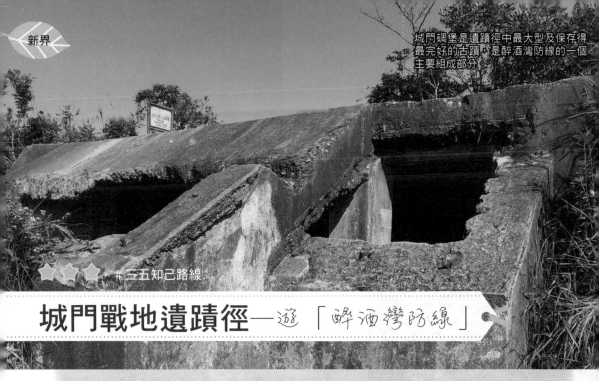

城門碉堡是遺蹟徑中最大型及保存得最完好的古蹟，是醉酒灣防線的一個主要組成部分。

⭐⭐⭐☆☆ #三五知己路線

城門戰地遺蹟徑——遊「醉酒灣防線」

陰天讓人不想出門行山，以免浪費美景，始終有藍天襯托，景色會錦上添花。遇上陰天的話可以選擇古蹟遊，景物就不受藍天限制。城門戰地遺蹟徑是當年香港保衞戰中的重要防線，有着不少機槍堡、戰壕、觀測台等戰時遺蹟，現已加強保育，旁邊還設有簡介牌，方便遊人沿路細閱昔日香港歷史。水塘路很是易走，惟路途稍長及無甚遮蔭，請注意補水防曬。

植物小知識

地衣，是由綠藻或藍藻與絲狀的真菌群叢組成的共生生物。它對空氣污染物很敏感，需要清潔的空氣才能健康生長，因此見到它生長幾乎表示該處空氣較潔淨。

🏔️🚩 金山起步　到訪城門碉堡

為了方便乘車及不走回頭路，今次由金山郊野公園起步，先經過九龍水塘，沿着麥理浩徑走大約 2 公里，過了 M123 的標距柱後，就開始來到官方的遺蹟區。首先到訪的是城門碉堡，它是三十年代香港保衞戰時「醉酒灣防線」中的主要組成部分，由隧道、觀測台及機槍堡等組成，碉堡除了頂部崩塌外，目測內裏結構似乎尚算完整，但遊人切勿胡亂闖進去。

城門戰地遺蹟徑

300m
250
200
150
100

🏔️🚩 一夜間失守　細閱歷史

沿路直走很快便抵達幾條隧道口，原來這些是昔日士兵用作在附近走動的通道。當年隧道都是以倫敦的街道命名，例如牛津街、查寧坊等，讓士兵不會感到陌生，增強親切感。當年日軍由北面進攻，當時只有約三十名士兵駐防的城門碉堡便一夜失守，令醉酒灣防線很快被瓦解，及後連帶其他佈防均陸續失守，繼而踏入日佔時期。

當日帶備了自拍棍，於是伸到碉堡下層拍攝，可以見到內裏結構尚算完整。

路上偶爾可一瞥城門水塘之美景，賞古蹟同時還有水色欣賞，兩全其美。

🏔️🚩 遺蹟遍山頭　守禮參觀

簡介顯示附近還有些機槍堡遺蹟，但需要走小徑方能於山頭中找到，當天未有探訪。小徑看來較隱密，建議遊人遵循官方路徑走。此外，不少遺蹟隧道雖然貌似完整，但部分其實已經倒塌或有崩塌危機，切勿亂進。踏足這個遺蹟區恍如進了歷史世界，是難得地這麼大範圍被保育下來的軍事遺蹟，敬請參觀時不要破壞它。沿路走至城門水塘時，感覺猶如從古返今，慶幸能實地參觀感受，上了寶貴的歷史課。

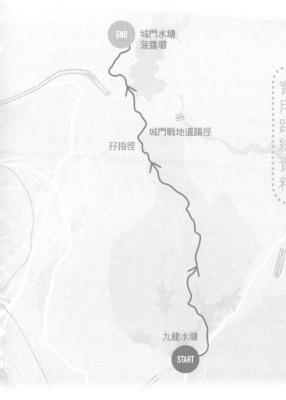

END 城門水塘菠蘿壩

城門戰地遺蹟徑

孖指徑

九龍水塘

START

實用路線資料

路線：九龍水塘 > 孖指徑 > 城門戰地遺蹟徑 > 城門水塘菠蘿壩

長度：約 6 公里

時間：約 2.8 小時

難度：★★★☆

前往交通：乘巴士 72 或 81 至石梨貝水塘站（$6.8-9.6）

離開交通：於城門水塘乘 82 或 94S 小巴至荃灣（$5.6-6.1）或走至可風中學轉乘任何巴士至各區離開

裝備：防滑鞋、充足糧水

相思林徑位於大帽山山腰，由此可遠
眺荃灣及青衣一帶美景。

★★★ #三五知己路線

相思林徑—高難度路線賞芒草

每年十一、十二月，都是賞芒草的旺季，最有名氣的大東山早已「淪陷」。較有
經驗者可試試走訪相思林徑，然而這並非官方推薦郊遊徑，部分路徑不明顯，
而且有段窄路位於峭壁旁邊，甚為險要，需要手腳並用，建議由富經驗的山友帶
領，有一定危險性，屬於進階路線。

植物小知識

淡竹葉，別稱粘身草，香港原生植
物，花果期六至十月。種子以隨採隨
播的方式傳播，生有小倒勾，容易附
到棉質衣物上，走此徑時建議避免穿
著棉質衣物。

川龍上山　走訪相思林徑

相思林徑，顧名思義路上種了不少相思樹。雖然說
是林徑，但有不少路段都並非在林蔭間行走，還是
要注意防曬補水。由川龍起步，初段仍算易走，經
水泥路和梯級緩緩上山，一直穿過響石墳場，繼續
上走便是大帽山，回頭能俯瞰開揚景觀，遠眺至荃
灣青衣一帶。但這還只是頭盤，還沒來到相思林徑
的入口呢。

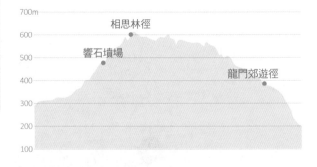

🏔️ 山腰開路　草叢過腰不見路

走到此時開始接上黃泥碎石路，部分路段頗為陡峭，走起來大汗淋漓。上登到大約 600 米高的位置，留意右方有一塊大石，這就是接上相思林徑的入口。此時右轉進小路。與其說是小路，倒不如說是無路，因為草叢高至過腰，路徑頗密，部分路段草叢比人更高，路胚不算明顯，大家都戴上手套撥開草叢開路。沿路叢間意外地夾雜着不少芒草，碰上適合的光線，借點角度，也能拍出芒草盛放的情景。但拍照時還是要注意現場情況，安全為上。

相思林徑入口有一塊大石，依稀還見到以白色字寫着「相思林徑」。

🏔️ 狹路過崖　穿林過小澗

走過草叢後仍然未能鬆懈，轉眼走進林間，部分林木已經塌下，需要俯身而過。往後有數個小溪澗，需要走過亂石陣，秋季時見溪澗有流水淙淙，但在夏季或雨後切勿亂試。期間部分狹路只能容納一人窄身而過，右邊逢源，需要格外小心行走。有心人繫了一些繩子，但日久失修不宜過分依賴。走過這段以後，路況相對較易，但偶爾穿梭大石之間要小心地滑。末段接回龍門郊遊徑，經城門郊野公園離開。

路上有不少大樹已塌下，需小心跨越或俯身走過。

實用路線資料

路線：川龍 > 響石墳場 > 相思林徑 > 龍門郊遊徑 > 城門郊野公園

長度：約 7.8 公里

時間：約 4 小時

難度：★★★☆

前往交通：於荃灣乘九巴 51 號（$8.9）或小巴 80 號（$6.8）至川龍

回程交通：於城門郊野公園乘小巴 82 號往荃灣（$5.6）或步行約 20 分鐘至可風中學巴士站乘車往荃灣、沙田、大埔、上水等

裝備：長袖衫褲、防滑鞋、手套、充足糧水

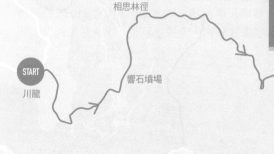

相思林徑

START
川龍

響石墳場

龍門郊遊徑

城門郊野公園　END

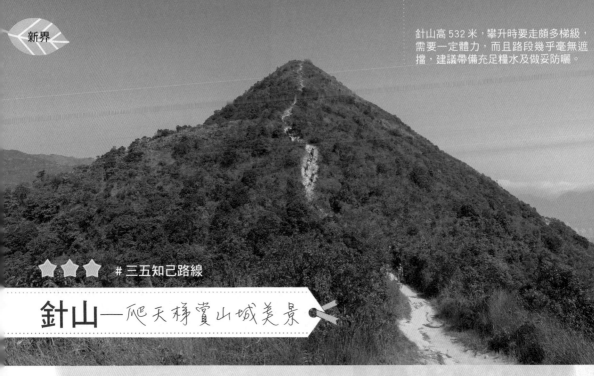

針山高 532 米，攀升時要走頗多梯級，需要一定體力，而且路段幾乎毫無遮擋，建議帶備充足糧水及做妥防曬。

★★★ #三五知己路線

針山—爬天梯賞山城美景

行山或跑山的人士，一定有聽過「針草帽」，即是一併縱走針山、草山和大帽山，因此針山是山友們必定會去過的山。由城門水塘出發，爬天梯登上針山，沿路可以飽覽葵涌、荃灣、沙田區一帶，再由沙田道風山下山，景觀十分遼闊。雖然上下坡幅頗大，但全程都是鋪設良好的梯級，下山路段梯級鋪得更美，路況輕鬆易走，就考你的體力。準備好接受挑戰了嗎？

菠蘿壩起步　眺望大帽山

由荃灣轉乘巴士、小巴或相約朋友乘的士，到達城門水塘菠蘿壩便開始起步。沿着水塘畔輕鬆走到主壩，後方可以清楚眺望大帽山，在晴朗的日子簡直就如畫般美。沿途偶爾會碰到猴子，建議避免拿着膠袋或者食物等，以免被搶。接着經過城門下水塘的菠蘿壩及供水槽，兩者都已經於 2010 年被評為三級歷史建築物。走過水塘後，很快就來到登山的入口了。

植物小知識

葉子花，別名勒杜鵑或毛寶巾，四季開花，在郊外或市內均很常見。紅色的部分是三片苞片，中間白色的花芯才是真正的花朵。

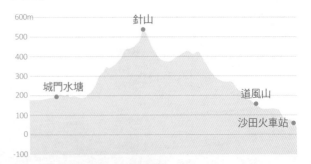

針山

城門水塘

道風山

沙田火車站

600m
500
400
300
200
100
0
-100

拾級上針山　放眼市區景

來到麥理浩徑第七段的入口便開始登針山。登上針山需要走一千多、幾乎二千級樓梯，記得帶備足夠糧水。針山高 532 米，有傳曾經叫做尖山，因為客家話的「尖」音與「針」音相近，因而後來被名為針山（Needle Hill）。登頂後可以往後細賞城門水塘，以及遠至葵涌、荃灣等一帶，右邊則遠望獅子山、大圍、沙田、至石門等。針山是個跑山比賽的熱點，包括著名的毅行者、針山十登等，因此路段全都已經鋪好梯級，路況易走。

登上針山期間回頭便可以飽覽整個城門水塘。

基督教信義會道風山堂的中央聖殿建築充滿中國風格，採用江南傳統建築的鮮紅色直柱、磚石、黑瓦和飛簷，垂脊各有僧侶道士立像及走獸等，造功精細。

山女筆記

周末特別多人於荃灣轉乘小巴或巴士到城門水塘郊遊，湊夠四至五人的話可以乘的士，車費約四十五元，還可以省掉步行城門道的一段車路呢。

漫遊道風山　賞中西建築

離開針山後可以原路折返下山，亦能不走回頭路，往沙田方向下山，途中會經過道風山。這裏是以道風山基督教叢林來命名，道風山意指傳揚基督教之地。雖然名字讓人聯想到道教，但實際上它是基督教的建築群，1939年落成，由丹麥建築師艾術華，以中國建築風格興建，可謂將中西文化結合。2009 年被評為二級歷史建築。

> 實用路線資料
>
> 路線：城門水塘菠蘿壩 > 麥理浩徑第七段 > 針山 > 道風山 > 沙田火車站
> 長度：約 8.5 公里
> 時間：約 4 小時
> 難度：★★★☆
> 前往交通：於荃灣兆和街乘小巴 82 號（$5.6）往城門水塘
> 回程交通：港鐵沙田站
> 裝備：充足糧水

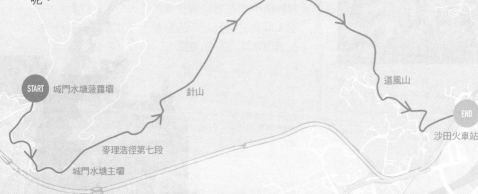

START 城門水塘菠蘿壩　針山　道風山　END 沙田火車站　麥理浩徑第七段　城門水塘主壩

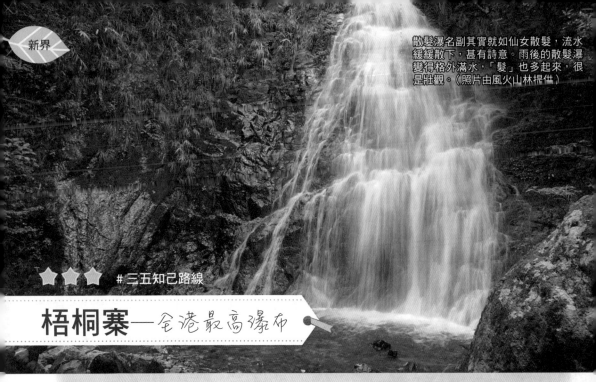

散髮瀑名副其實就如仙女散髮，流水緩緩散下，甚有詩意。雨後的散髮瀑變得格外滿水，「髮」也多起來，很是壯觀。（照片由風火山林提供）

★★★　#三五知己路線

梧桐寨——全港最高瀑布

香港是個「石屎森林」，似乎與瀑布扯不上太大關係。然而香港卻有條高達 30 米的瀑布，夏日雨後流水澎湃，讓人讚歎嘩然。大埔林村附近的梧桐寨，整段路連同主瀑共有四條瀑布，其中馬尿寨主瀑更是全港最長的瀑布。炎熱天氣下，微風夾着瀑布的水滴吹送，份外透心涼。但是這條路線坡幅超過 500 米，部分石級挺是濕滑，行走時要量力而為。

萬德苑起步　先觀井底瀑

乘巴士至梧桐寨村站下車，慢慢沿萬德徑走約半小時便來到萬德苑。萬德苑是道教的道觀，有開放予遊人和信眾內進參拜。初段沿路遊走在林蔭之中，挺是易走，只是路旁有野狗出沒，怕狗的人士就要留意了。走過萬德苑後便有指示牌指前往瀑布。按指示緩緩上山，很快就來到第一個瀑布：井底瀑。對於第一次在香港觀賞瀑布的人來說，這裏絕對是讓人興奮得瘋狂打卡的熱點，但其實好戲在後頭，主瀑將會讓你更加驚喜！

植物小知識

白髮蘚，又稱白髮苔，一般為灰綠色或灰白色，葉呈卵披針形，常見長於濕潤林地或石面。

由巴士站起步，定必會經過萬德苑，也有些善信特意前來參拜。

中瀑水量大　主瀑最壯觀

原路離開井底瀑接回主徑，繼續往上走便會來到中瀑：馬尾瀑。也許是剛才在井底瀑已經讚歎過瀑布之美，因此來到不大不小的中瀑，就沒有嘩然的感覺，反而急不及待想欣賞全港最長的瀑布呢！根據康文署資料，主瀑又名馬尿寨主瀑，約高 30 米，流水飛湍，捲起陣陣涼風，吹着十分涼快愜意，炎夏時就只想賴在這兒了！

續登散髮瀑　如長髮披肩

主瀑是逗留最久的地方，不少遊人在此休息用膳，不過切忌污染水源，令清泉變成臭水。到訪主瀑過後，可以選擇原路折返；假如意猶未盡，就可以繼續上山前往「散髮瀑」。散髮瀑真如其名，流水猶如長髮披肩般傾瀉而下，甚有詩意。離開散髮瀑後，仍需繼續向上走一段路才開始下山，下山的路能回到起點的巴士站。在炎夏時走在林蔭山道中賞飛布，實在一大樂事也。

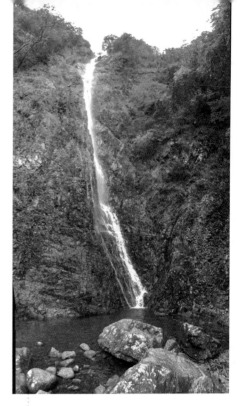

馬尿寨主瀑是全港最高的瀑布，高約 30 米，親身體驗後自覺渺小。

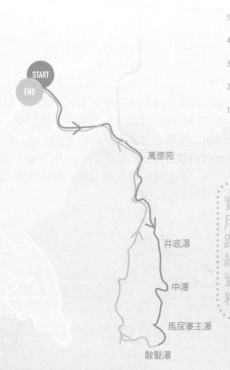

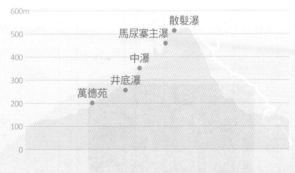

實用路線資料

路線：萬德苑 > 井底瀑 > 中瀑（馬尾瀑）> 馬尿寨主瀑 > 散髮瀑 > 萬德苑

長度：約 8.6 公里

時間：約 3.5 小時

難度：★★★☆

來往交通：九巴 64K 或 65K 至梧桐寨站下車（$5.8-8.4）

裝備：防滑鞋、充足糧水

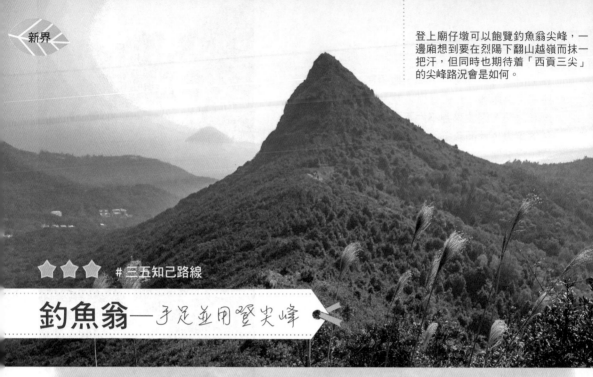

登上廟仔墩可以飽覽釣魚翁尖峰，一邊廂想到要在烈陽下翻山越嶺而抹一把汗，但同時也期待着「西貢三尖」的尖峰路況會是如何。

⭐⭐⭐ #三五知己路線

釣魚翁—手足並用攀尖峰

山不在高，有「尖」則名。釣魚翁位於西貢，是「香港三尖」和「西貢三尖」之一，聽來挺險要似的。高 344.9 米的釣魚翁雖然以高度排名的話並不名列前茅，可是由於山頂位置斜度甚高，遠看山勢尖要，因而得三尖之美譽。攻頂位置是崎嶇山路，登頂後可以鳥瞰清水灣、眺望將軍澳，任覽山水美景，作為辛勞登頂的回報就最好不過。

昆蟲小知識

斜斑彩灰蝶，屬於常見而且色彩奪目的蝴蝶，翅底以黃色為主，後沿帶有紅色斑。有着白色的身軀和黑白相間的觸角，很是優雅。

🏔 穿過竹林　廟仔墩望山尖

由五塊田約 160 米高開始登山，途經上、下洋山，初段穿梭於林蔭之間，爬點樓梯走點泥路，輕鬆易走。走大概半小時，穿過一片林木和竹林之後，路況開始崎嶇，幸好路上有不少大石可作踏腳。登上約 333 米高的廟仔墩後，景觀變得豁然開朗，可以眺望將軍澳、清水灣及釣魚翁山頂。廟仔墩頂有大片平原，不少人在此歇息。

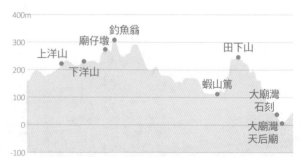

爬登釣魚翁　俯瞰清水灣

稍休過後便繼續動身前往釣魚翁，登頂路段全無樹蔭，記緊防曬補水。此段路斜度很高，由不規則大石組成，部分梯級頗高，需要手腳並用扶着大石借力踏上每一步。登頂後回望廟仔墩，頓有翻山越嶺之感！山頂位置不算寬敞，而且遊人接踵而至，因此亦不宜久留。下山初段路窄，多了浮沙碎石，説是排隊下山也絕不誇張，建議以行山杖扶助，以及給點耐性忍讓，往後就會較為平緩。

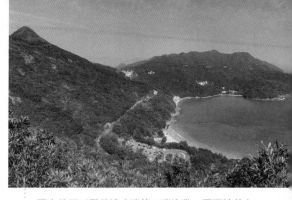

下山後可以回望清水灣第二灣泳灘，更可瞭望左面剛翻過的釣魚翁山頂。

一級古蹟：最古老天后廟

有指釣魚翁山形就如披着簑衣和尖斗笠獨坐海邊的釣魚老翁，因而得名；另外也有説法指釣魚翁山尖貌似翠鳥的尖嘴，與呈圓拱形的廟仔墩並看，就像翠鳥的嘴巴與鳥身。下山沿路可以放目清水灣美景，水色翠綠優美。走過蝦山篤再翻過田下山，路段開揚無甚遮蔭，終於來到尾程的大廟灣石刻及天后古廟，分別是法定古蹟及一級歷史建築，值得花點時間慢慢參觀呢。

大廟灣天后廟於 1127 至 1279 年間建造，俗稱大廟或佛堂門天后古廟，有指是全港天后廟中最古老、規模最大的一間。

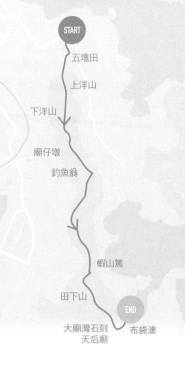

START
五塊田
上洋山
下洋山
廟仔墩
釣魚翁
蝦山篤
田下山
END
大廟灣石刻
天后廟
布袋澳

實用路線資料

路線：五塊田 > 上洋山 > 下洋山 > 廟仔墩 > 釣魚翁 > 蝦山篤 > 田下山 > 大廟灣石刻 > 大廟灣天后廟 > 布袋澳

長度：約 7 公里

時間：約 4.5 小時

難度：★★★☆

前往交通：將軍澳乘小巴 103 或 103M 於五塊田站下車（$9.3-10.4）

回程交通：布袋澳乘小巴 16 號至寶琳港鐵站（$9.6）

裝備：防滑鞋、行山杖、手套、充足糧水

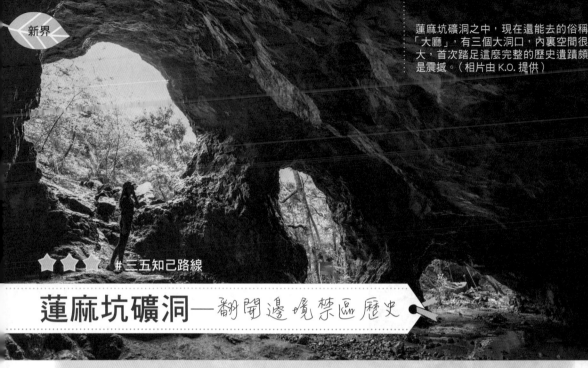

蓮麻坑礦洞之中，現在還能去的俗稱「大廳」，有三個大洞口，內裏空間很大，首次踏足這麼完整的歷史遺蹟頗是震撼。（相片由 K.O. 提供）

★★★☆☆ #三五知己路線

蓮麻坑礦洞—翻開邊境禁區歷史

紅花嶺、蓮麻坑礦洞等位於新界東北部，在沙頭角與打鼓嶺之間，貼近內地邊境，昔日被列為禁區範圍，2016 年起才正式開放，但部分蓮麻坑路仍劃入禁區內。走紅花嶺能欣賞邊境景色，但來到礦洞卻又別有洞天。此徑景物豐富，即使路途稍長約 11 公里，但仍讓人樂不思蜀、滿載而歸。政府正密鑼緊鼓地籌劃紅花嶺郊野公園，未知發展如何，所以要把握機會一睹這地域的原始風光。

昆蟲小知識

條紋褐蝗，體長約三厘米，頭部及胸部棕色，側視帶有不明顯的條紋。通常會於樹林、草叢等保護色的環境下活動，少點觀察力都發現不到牠的存在呢。

麻雀嶺：隔岸觀深圳

紅花嶺高海拔 492 米，由於春天時山上會開滿紅色野杜鵑花，因而得「紅花嶺」之名。這天從麻雀嶺起步，緩緩登上紅花嶺，晴天時景致格外明媚。相傳這裏常有麻雀出沒，所以稱為「麻雀嶺」，也許時移境遷，當天不怎見到麻雀出沒。翻過山頭，又有另一番景觀，能遠眺一河之隔的深圳鹽田區，包括梧桐山、鹽田集裝箱碼頭等。山路以泥坡為主，略帶浮沙碎石，穿行山鞋足夠應付。路上甚少高樹遮蔭，因此視野也較林蔭徑開闊。

🏴 蓮麻坑：深入昔日礦洞

翻過紅花嶺後，便原路下坡返回分岔口轉進林蔭路徑往蓮麻坑礦洞。由於礦洞與蓮麻坑村只相距2公里，因而得名。礦洞於1937年開始運作，以生產鉛、鋅、石英等礦物為主，至約1958年後停止運作，其後被荒廢。由於個別礦洞有倒塌危險，因此路上可見部分範圍已被圍封。「大廳」旁邊還有條小隧道可以通往山的另一端，有需要的話請帶備電筒。

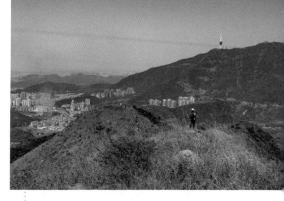

在紅花嶺能遠眺一河之隔的羅湖一帶。

🏴 繞走禁區路　困難重重

原路折返轉到礦洞前的山徑，繼續往前走便來到礦山麥景陶碉堡。整條路線最難走的是蓮麻坑路禁區範圍旁邊的路，又滑又陡峭，建議測試清楚旁邊繩索才用以輔助。大伙兒意猶未盡，便續登蓮麻坑路連接的白虎山。白虎山只高99米，由水泥樓梯登山沒有難度，還可以回望剛才走過的麻雀嶺及紅花嶺。繞過白虎山定壓池後，可以繼續往前下山，沿路可賞日落，最後接回蓮麻坑徑乘小巴離開。

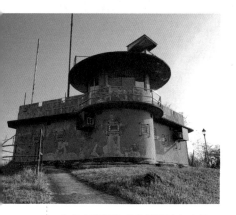

白虎山麥景陶碉堡是邊境七座碉堡之一，七座碉堡建築風格一致，下層平面呈等腰三角形，頂層為圓形的瞭望塔，用以堵截附近非法入境活動。

實用路線資料

路線：上麻雀嶺村 > 麻雀嶺 > 紅花寨 > 紅花嶺 > 蓮麻坑洞 > 礦山麥景陶碉堡 > 蓮麻坑路 > 白虎山 > 打鼓嶺（松園下）總站

長度：約 11.3 公里

時間：約 4.5 小時

難度：★★★☆

前往交通：於粉嶺轉乘小巴 56K 至麻雀嶺站（$9.3）

回程交通：於打鼓嶺（松園下）總站乘巴士 79K（$6）至粉嶺或小巴 59K 至上水（$9.1）

裝備：防滑鞋、行山杖、充足糧水

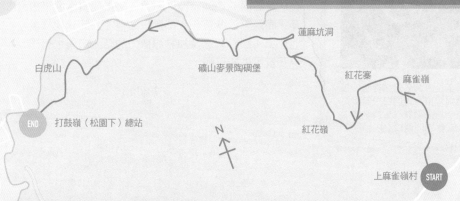

白虎山　　　　礦山麥景陶碉堡　　　　　　　蓮麻坑洞

　　　　　　　　　　　　　　　　　　　　　紅花寨　麻雀嶺

END　打鼓嶺（松園下）總站　　　　　　　紅花嶺

N

上麻雀嶺村　START

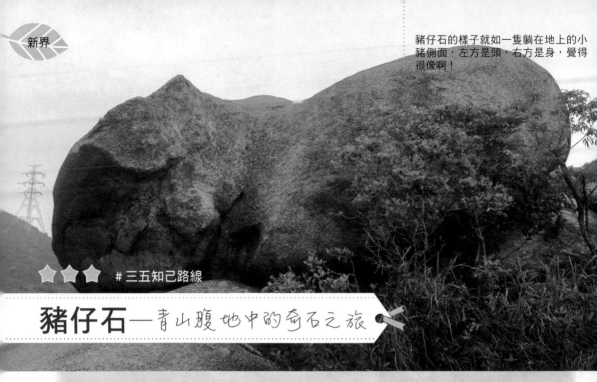

豬仔石的樣子就如一隻躺在地上的小豬側面，左方是頭，右方是身，覺得很像啊！

★ ★ ★　# 三五知己路線

豬仔石—青山腹地中的奇石之旅

在山野上不難會看到野豬，但固定不動的小豬石景你又看過沒有？屯門青山腹地中就有一塊可愛的豬仔石！這條路線景物豐富，還可以一連探訪十字星石室、方包石，讓人滿載而歸。不過，探豬仔石的路幾乎全程都是浮沙碎石，穿了防滑的行山鞋還是很容易滑倒，下山時更免不了在斜度甚高的位置滑下去；而且分岔小路甚多，建議有一定行山經驗才挑戰。

植物小知識

雲芝彩絨革蓋菌，又名彩絨栓菌，菌蓋半圓形至貝殼形，蓋面白色漸變為灰黑色，有一層層環紋。生於林木、樹幹、枯枝或樹木的傷口上。

龍鼓灘起步　無盡浮沙碎石

計劃路線時估計在浮沙碎石的路況下下山後應該頗累，因此選擇了近車站的地點作終點。這路線以龍鼓灘作起點，先走過一公里的沉悶馬路到劉氏宗祠。接上山徑不久便開始進入青山腹地的劣路地段，整個山頭都是沙礫碎石，要立刻戴上手套以免在扶着石面或地面時被沙石擦傷。山徑斜度愈來愈高，而且浮沙令每一步都難以站穩，因此只能緩慢地登山。細心留意及加點想像力的話，四周也有不少石景可供觀賞呢。

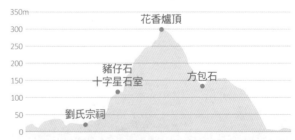

盡享豬仔石與石室

沿路走在山脊上，山脈不時有高低起伏，下坡時只能微曲雙腳、俯身慢慢行走，將重心放低，比較容易平衡。走過這片儼如沙漠之地後，再手腳並用地緩慢上山，終於來到豬仔石。豬仔石顧名思義就像一隻小豬躺在地上，無論是形是神皆俱備呢！豬仔石下方便是俗稱「十字星石室」之處。想探石室的話要相當小心，要從狹縫通道爬下去。

豬仔石下的十字星石室也是奇特的石景，因為它貌似一個斜了的十字，也像顆星星般，因而得名。走出去拍照屬於危險動作，務必量力而為。（照片由 Scarlett 提供）

前往花香爐頂期間走的路就似沙漠般，路上全是浮沙碎石，部分還帶點紅色，地貌相當獨特。

在浮沙路下山秘訣

接着便繼續餘下行程，向花香爐頂進發。餘下的路仍然是浮沙的路，時而起伏上落，要穩住不滑倒也挺累。沿路可以細賞青山腹地，遠處看到方包石隱身於石河之中。下山路段部分斜度幾近垂直，建議嘗試蹲下身子、用雙手扶着旁邊的石頭或植物支撐着，以鞋底墊着滑下山，個人感覺比較穩當，因此手套絕不可缺。隔天手臂也痠了。

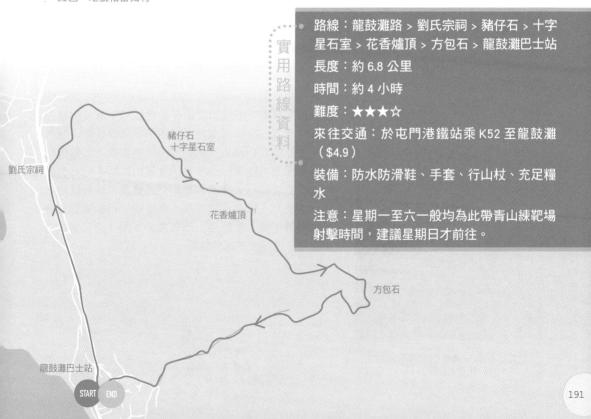

實用路線資料

路線：龍鼓灘路 > 劉氏宗祠 > 豬仔石 > 十字星石室 > 花香爐頂 > 方包石 > 龍鼓灘巴士站

長度：約 6.8 公里

時間：約 4 小時

難度：★★★☆

來往交通：於屯門港鐵站乘 K52 至龍鼓灘（$4.9）

裝備：防水防滑鞋、手套、行山杖、充足糧水

注意：星期一至六一般均為此帶青山練靶場射擊時間，建議星期日才前往。

劉氏宗祠

豬仔石
十字星石室

花香爐頂

方包石

龍鼓灘巴士站

START　END

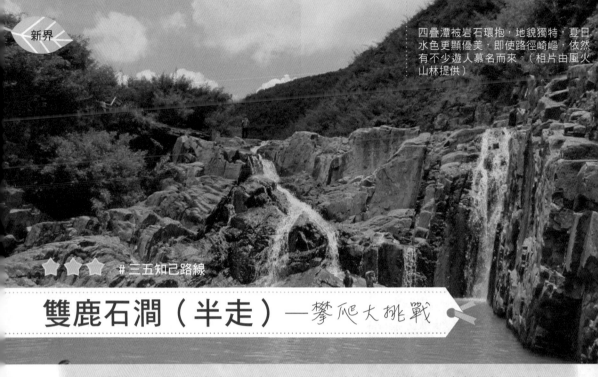

四疊潭被岩石環抱，地貌獨特，夏日水色更顯優美，即使路徑崎嶇，依然有不少遊人慕名而來。（相片由風火山林提供）

★★★ #三五知己路線

雙鹿石澗（半走）—攀爬大挑戰

西貢雙鹿石澗是香港九大石澗之一，有指比蚺蛇尖更難走，但水色優美，歌手周柏豪也曾經在此拍攝 MV，電視行山節目《美女郊遊遊》也到這裏取景，甚至挑戰「跳潭」。今次來到千絲瀑後便往鹿湖郊遊徑離開，半走石澗約 9.8 公里看似不難，但前段部分路徑不明顯，需要沿澗邊摸石而行，抵千絲瀑更需要手足並用地攀爬直壁而上。由於這帶曾經發生不少意外，因此只適合富有經驗山友。

途經的西灣沙灘是官方露營營地之一，可以在此看到海平面日出，但需注意潮汐漲退。

🏔️ 熱門打卡位：四疊潭

起步初段是麥理浩徑第二段，走過西灣沙灘後留意左邊有條河流，放目盡處能通往山中，這裏就是山徑入口，由此進入夾萬坑。穿過一小片林木後，沿着澗畔的石路而走，地面凹凸不平，大家也戴起手套方便隨時扶石抓枝而行。好不容易來到四疊潭，這裏是遊人嬉水的熱點，但要注意水深，而水中也可能會有異物引致受傷；加上曾經發生溺斃意外，因此請勿胡亂嘗試跳潭，遠觀潭中水色就好。

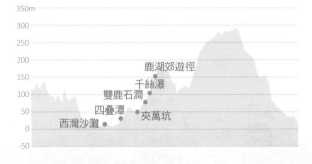

 ## 攀爬千絲瀑　考技術膽識

往後沿着石澗而行，盡是崎嶇不平的石路，更顯得足踝穩定度及防滑鞋的重要。下一站來到千絲瀑，遠觀這幾乎垂直的石牆甚有氣勢，但一想到要攀爬上去，就不禁望而生畏。其實走近的話，會發現其實每步都有踏腳位，小心翼翼地緩緩攀上即可。在壁頂回顧，能看到剛才走過的澗邊，對首次行澗的人來說很有成功感呢。

 ## 接鹿湖郊遊徑　由北潭路離開

雙鹿石澗至此還未完，往西北走可以進一步窺探石澗全貌，若被之前崎嶇的路況嚇怕的話可以接上鹿湖郊遊徑下山，往北潭路乘車離開。接上正式山徑之前，還需要翻過水壩設施。從左面上去，接回水泥路的郊遊徑時，腳跟可以鬆一口氣了。往後路段相比起雙鹿石澗當然是悶，但勝在路況易行，走到麥理浩夫人度假村就可以乘車回西貢。

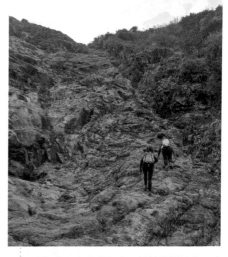

千絲瀑現在只剩左方一絲絲微弱流水，建議沿右面乾爽的岩壁攀上。

離開期間接回鹿湖郊遊徑，可以見到此徑獨有的鹿頭特色路標。

實用路線資料

路線：西灣亭 > 西灣沙灘 > 四疊潭 > 夾萬坑 > 雙鹿石澗 > 千絲瀑 > 鹿湖郊遊徑 > 北潭路

長度：約 9.8 公里

時間：約 4.5 小時

難度：★★★☆

前往交通：於西貢親民街麥當勞對開乘村巴至西灣亭（$19）

回程交通：於麥理浩夫人度假村站乘巴士 94、96R 或小巴 7 號往西貢或鑽石山（$6.8-18.7）

裝備：防滑鞋（防水更佳）、防滑手套、行山杖、充足糧水

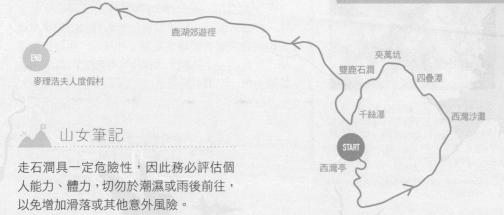

鹿湖郊遊徑

END
麥理浩夫人度假村

夾萬坑
雙鹿石澗
四疊潭

千絲瀑
西灣沙灘

START
西灣亭

山女筆記

走石澗具一定危險性，因此務必評估個人能力、體力，切勿於潮濕或雨後前往，以免增加滑落或其他意外風險。

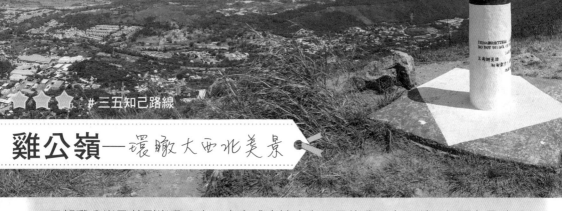

雞公山高 375 米，標高柱位置已經可享三百六十度開揚景觀、遠眺雞公嶺主峰，不少人在這裏向元朗方向觀賞日落。

#三五知己路線

雞公嶺—環瞰大西北美景

元朗雞公嶺及其副嶺雞公山，名字或會讓人與西貢的雞公山混淆，但兩者景致卻很不一樣。若想先甜後苦的話可由元朗走樓梯上山，美景已驟現眼前，然而下山的路漫長且陡峭，加上是浮沙碎石的劣路，甚有難度；若由粉嶺上山，上沙礫坡會相對容易，但要走至中段才開始迎來美景，下山相對較易。整條路都是毫無遮蔭，路途稍長，需要一定體力，必須準備充足糧水才出發。

植物小知識

車輪梅，別名春花或石斑木，香港原生植物，花期二至四月，花如別名春天開花。花為白或粉紅色，葉片小及有鋸齒邊，是香港山邊常見灌木之一，喜好溫暖濕潤氣候。

越過發射站　步上雞公山

元朗甚少高樓大廈，因此由逢吉鄉新潭路上山不久，便能回望開闊的景觀。拾級而上，已能盡覽元朗、天水圍、南生圍至錦繡花園一帶，伴着藍天更覺得視野壯闊。走得愈高景觀便愈見遼闊，可以放目至深圳皇崗一帶。走過發射站後便開始接上泥路，翻過斜度甚高的沙坡後便來到雞公山山頂。雞公山是雞公嶺的副峰，又稱「小挂」，而雞公嶺原稱「桂角山」，又稱「大挂」。有指它與雞公山山峰成對角，而山上盛產老桂，因而得名。

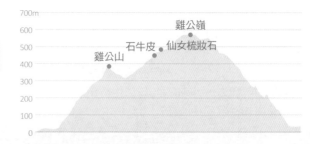

從山頂遠眺至蛇口

兩個山峰上都能享受三百六十度景致，遠至深圳蛇口一帶都盡入眼簾。往雞公嶺期間經過「仙女梳妝石」及「石牛皮」等有趣石景。再翻過企坑山頂、桂角石嶺、長坑頂等數個小山峰後，便來到雞公嶺的標高柱。山頂視野寬闊，能環顧四周城景及連綿山脈，感覺汗水都流得有價值了。山徑中部分路況為沙礫土地，但尚算平緩易走，想省力的話建議穿著行山鞋及用行山杖扶助。

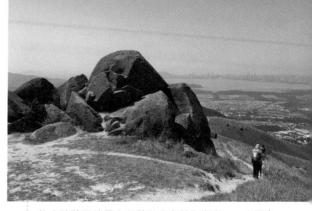

仙女梳妝石的巨大石陣於山上甚為突出，一定不會錯過，名字早於康熙年代的《新安縣志》中傳承下來。

這裏曾因風高物燥而發生山火，小樹被燒成褐色，即使事隔五個月後到訪還能嗅到枯葉的焦味，敬請小心火種。

下山體力挑戰：走碎石路

跨越雙峰後便開始下山，沿路盡是浮沙碎石，斜度頗高，更顯行山杖及防滑鞋的重要。適逢當時腳患初癒，下至半途頓感懊悔，因此建議由粉嶺起步，尾段便只需走樓梯下山往元朗，省卻不少時間及體力。這裏也是觀賞日落的好地方，在元朗可以欣賞日落畔魚塘的美景，但記得帶備頭燈或電筒以便安全摸黑下山。

山女筆記

求穩陣者則宜小步下降，讓腳抓緊地面站穩才踏出下一步，將身體重心坐低及倚後，並利用行山杖平衡，可以省卻不少以平衡的腳力。

實用路線資料

路線：逢吉鄉 > 雞公山 > 石牛皮 > 仙女梳妝石 > 雞公嶺 > 蕉徑

長度：約 7.9 公里

時間：約 4.5 小時

難度：★★★☆

前往交通：於元朗乘小巴 36 至逢吉鄉（$5.7）或 603 至模範鄉（$7.1）

回程交通：於蕉徑乘小巴 57K 至粉嶺港鐵站（$5.5）

裝備：防滑鞋、行山杖、充足糧水、照明用具（如賞日落）

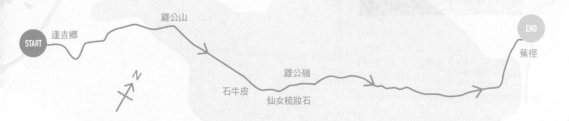

START 逢吉鄉　雞公山　雞公嶺　石牛皮　仙女梳妝石　蕉徑 END

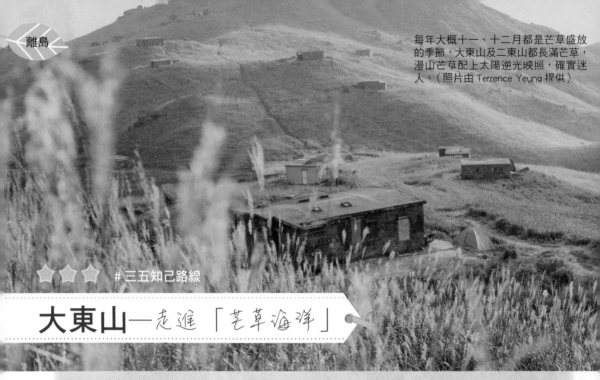

每年大概十一、十二月都是芒草盛放的季節，大東山及二東山都長滿芒草，漫山芒草配上太陽逆光映照，確實迷人。（照片由 Terrence Yeung 提供）

★☆☆☆ #三五知己路線

大東山—走進「芒草海洋」

每年十一月都是芒草盛放的季節，而大嶼山的大東山（Sunset Peak）是著名的賞芒熱點。這片秘境自 2010 年登上陳奕迅的 EP《Taste the Atmosphere》封面後便聲名大噪。多年來不少人慕名而至，部分路段人潮不遜於旺角，熱門程度有增無減！大東山高 869.9 米，路況良好但整段路上下坡幅大，需一定體力，不怕人潮擁擠的話，還是一座很值得去的山。

植物小知識

芒，又名茅丁，香港原生植物，花果期七至十二月，英文名為 Chinese Silvergrass。是香港最常見的芒草類別之一，經常與另一種五節芒混淆。

🏔 登大東山看「芒草海洋」

由伯公坳下車約 300 多米高起步，初段已經是無間斷的爬樓梯登山，除了攻頂的泥路斜度較高外，路況尚可，整段路幾乎在山脊上遊走。登至約 700 多米，開始見到芒草也見人群，路旁芒草海洋遼闊，望向山下亦廣闊壯麗，感覺所流過的汗沒有白費！登山頂的路徑斜度約四十五度，路段開闊沒有東西可以扶手，建議以行山杖輔助。

爛頭營石屋：歷史眾說紛紜

登大東山頂後，便繼續前行往爛頭營。這裏有多間石屋，「爛頭營」取名自英文 Lantau，有指石屋是由「爛頭營居民協會」於約 1924 年興建，以供一群外籍家庭作營舍。二戰後「爛頭營居民協會」重新運作，將石屋擴建，以容納更多營友。另外也有說法指這裏是五、六十年代英資公司員工為解鄉愁而建的。

爛頭營有不少石屋，據說是一群原住廣州、經常來港度假的外籍家庭作營舍之用。每年適逢芒草季節總會出現遊人攀上爛頭營石屋上的情況，但其實石屋已經日久失修，不願見到它們被破壞，懇請勿站到屋頂上面。（照片由 Terrence Yeung 提供）

二東山：把握最後打卡位置

走過爛頭營石屋群後，繼續前行，就可以經二東山往南山三屋邨乘車離開，下山的大石梯級尚算易走。其實二東山也有大量芒草，大家不用急着在大東山拍照，擠塞於狹小的山徑上，更要避免將山徑愈踏愈闊，以保護山野，才能持續地欣賞大東山芒草的美態。

經二東山往南山下山，路段以大石鋪砌而成，較與大自然融合，路況尚算不難應付。

> **實用路線資料**
>
> 路線：伯公坳 > 大東山 > 二東山 > 雙東坳 > 南山
>
> 長度：約 7 公里
>
> 時間：約 3 小時
>
> 難度：★★★☆
>
> 前往交通：於東涌乘新大嶼山巴士 3M、3R、11、11A 或 23 號至伯公坳站下車（$8.5-27）
>
> 回程交通：於南山三屋村站乘新大嶼山巴士 3M 回東涌（$10.5-16.2）
>
> 裝備：防滑鞋、行山杖、充足糧水

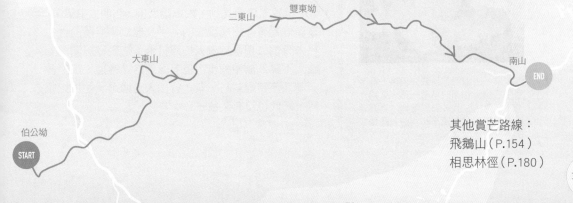

其他賞芒路線：
飛鵝山（P.154）
相思林徑（P.180）

由狗嶺涌前往嶼南界碑期間，便可清晰看見「分流」的界線，左邊來自東灣的海水明顯較蔚藍；右邊則是珠江水。

★★★ #三五知己路線

分流——海水交界處

若果要形容大嶼山最西南端分流的路況，我會借用王傑的歌詞「『分流』從來不易」！因為這條路線長達 18 公里，沿路景物豐富，包括法定古蹟炮台、海灣沙灘、邊界石，而最特別的，當然是可以欣賞到珠江和太平洋水域的海水交界這個大自然現象。全程坡度不高，路況良好，但要走一整天都真的累透了，確定有充足體力及時間後便出發吧！

植物小知識

海杧果，俗稱海芒果或海檬果，香港原生植物，花期四至十一月，果期七至十二月。生長於海岸等地，喜好溫暖濕潤氣候，耐風旱和鹽鹼，是優良的海岸造林樹種。

🏔 短遊二澳特色小村

走分流路線，大部分人選擇由石壁起步，並以大澳作結，但考慮到石壁的回程交通有較多選擇，可避開大澳巴士疏落的痛苦，因此決定由大澳起步。前段已經走過多次，直至來到二澳，開始有點新鮮感。抵達入口便見到一大輛翻土機，它叫「中貓」，車頭位置有詳細解說它的名字及典故。繼續前行，村內有個大相框給遊人拍照打卡。這裏寧靜閒適，讓人不其然放慢腳步，但考慮到路途遙遠，加上多年前二澳曾經封村，禁止行山人士通過，並加以驅趕，因此也沒有久留。

⛰ 🚩 分流炮台：法定古蹟細看歷史

沿途路徑明顯，甚少分岔，順着大路走就對了。來到煎魚灣，可以右轉上山俯瞰海峽，曾經一度誤以為海上的陰影便是所謂的「海水分界」，事實上要走到狗嶺涌才可以看到分流的狀態。及後走過分流西灣及分流村，再經過三級歷史建築應綱梁宗祠，並遠眺廟灣的天后廟，就來到於 1981 年已定為法定古蹟的分流炮台，這兒曾有營房二十間、大炮八枚，旁邊有介紹牌詳細講解其結構等。

法定古蹟分流炮台牆身以花崗石及青磚疊砌而成，有樓梯可以走到上層回望整個古蹟規模之大。

⛰ 🚩 狗嶺涌觀景台：賞分流與界碑

途中雖然上下坡幾次，但最高點都不到 100 米，坡度不算大。來到末段狗嶺涌，有路牌指示前往嶼南界碑及觀景台，路上可以放目分流，往下就是界碑，原路折返往上走，就能到達觀景台標高柱。此後仍要走過白角、大浪灣村等約 5 公里路，才抵達終點石壁水塘車站乘車離開，上車後累到倒頭大睡了。

嶼南界碑立於 1902 年，以表明由此至大嶼山北部另一界碑內範圍均已租予英國。（相片由 Samantha Chan 提供）

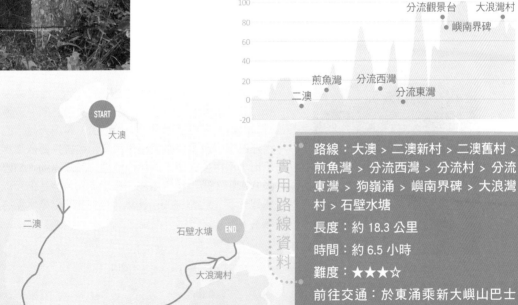

實用路線資料

路線：大澳 > 二澳新村 > 二澳舊村 > 煎魚灣 > 分流西灣 > 分流村 > 分流東灣 > 狗嶺涌 > 嶼南界碑 > 大浪灣村 > 石壁水塘

長度：約 18.3 公里

時間：約 6.5 小時

難度：★★★☆

前往交通：於東涌乘新大嶼山巴士 11 號至大澳（$11.8-19.2）

回程交通：於沙嘴乘新大嶼山巴士 1、11A、23 號巴士回東涌（$8.5-27）

裝備：充足糧水

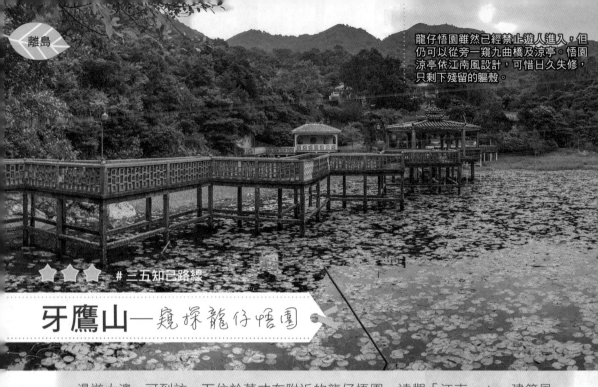

龍仔悟園雖然已經禁止遊人進入，但仍可以從旁一窺九曲橋及涼亭。悟園涼亭依江南風設計，可惜日久失修，只剩下殘留的軀殼。

★★★　# 三五知己路線

牙鷹山—窺探龍仔悟園

漫遊大澳，可到訪一下位於萬丈布附近的龍仔悟園，遠觀「江南 style」建築風格庭園，繼而走過萬丈布、牙鷹山及水澇漕，才返回大澳離開，全程約 10.7 公里。假如不前往水澇漕，路程更可縮短約 2 公里。路況易行，可是坡度較大，需要一定體力。

動物小知識

彈塗魚，是紅樹林常見的生物，體型較小，身上滿佈深色的斑紋，在泥地上有着非常好的保護色。以捕食昆蟲和螃蟹為主。

從外遠觀龍仔悟園

由大澳起步，經離島自然歷史徑昂坪段走至梁屋邨，並接上鳳凰徑第六段，前往萬丈布方向。按着村口的萬丈布指示而行，開始上山，翳焗天氣下已大汗淋漓。及至涼亭可稍作休息。往後只要依着指示走，不用多久便來到龍仔悟園。龍仔悟園入口已張貼告示，指「私家重地」嚴禁進入，但是仍可以遠觀一下「江南 style」建築。走到此時仍是水泥路為主，天陰之日格外易走。

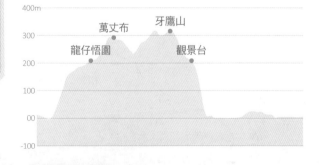

江南式庭園　失修仍優美

悟園的屋主是約六十年代偉倫紗廠創辦人吳昆生，被喻為「紗廠大王」。有指他鍾愛江蘇的小橋流水，於是他在 1962 年時斥資約二百萬元，修建了這座私人庭園以緬懷過去，特色包括綠瓦飛簷、九曲橋及荷花池等。他離世後，悟園由後人打理，但數年前因日久失修，連橋也斷了。2016 年九曲橋已經復修，並曾經開放予公眾。但同年 12 月去的時候，仍是重門深鎖，畢竟是私人地方，所以遠觀就好。

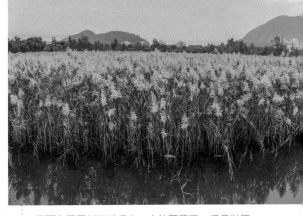

偶爾在梁屋村附近遇上一大片蘆葦田，很是壯觀，幸由河水相隔，可免於被遊人踐踏的厄運。

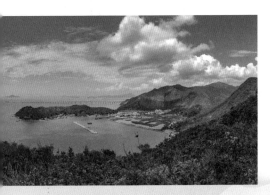

經牙鷹山下山時，路上可以放眼大澳鹽田及防波堤一帶，景觀開揚。

繞過萬丈布　牙鷹山離開

於悟園駐足觀賞及休息後繼續上山，很快就來到萬丈布（有關山徑介紹可參閱 P.138）。登山期間開始接觸點泥路，路況平緩易走。本來在地圖上看到萬丈布附近有分岔路，可以直接通往水澇漕，但來到分岔口時發現路況不佳，需要手腳並用爬約 100 米下坡才到達天池位置，而依等高線看斜度極高，於是立即決定折返回分岔口，改為繞遠一點經牙鷹山下山。牙鷹山高約 373 米，縱然沒有登上標高柱位置，但臨近山頂處有個大澳觀景台，可以盡覽大澳一帶海灣美景。

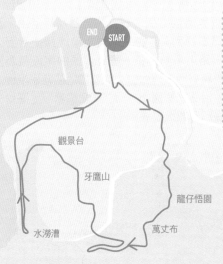

實用路線資料

路線：大澳 > 梁屋村 > 龍仔悟園 > 萬丈布 > 牙鷹山 > 觀景台 > 水澇漕 > 大澳

長度：約 10.7 公里

時間：約 4.6 小時

難度：★★★☆

來往交通：於東涌乘新大嶼山巴士 11 號往返大澳（$11.8-19.2）

裝備：防滑鞋、充足糧水

看到老虎頭上那兩隻虱乸嗎？試想像眼前的虎頭背着鏡頭，它正「虎視眈眈」地看着愉景灣呢。

★★★☆☆ #三五知己路線

老虎頭—「上釘虱乸」 超斜豎頂

俗語有云「老虎頭上釘虱乸」，原來真的可以試試踩在老虎頭上！老虎頭位於愉景灣，高 466.4 米，由愉景灣起步，從較陡峭那邊登頂，才走較平緩那邊下山至白芒村，沿着海邊漫步回東涌，全程 13 多公里，走完感覺人都散了。往後不禁回想，在政府公布「明日大嶼願景」後，這片自然美景還能看多久？

植物小知識

牧地狼尾草，又名多穗狼尾草，花序呈緊圓錐狀，圖中為其小穗，顏色由黃至紫紅色都有，四周圍了一層長度不等的刺毛，估計因貌似狼的尾巴而得名。

🏔 一步一步往老虎頭出發

有感「上山容易落山難」，因此選擇從愉景灣起步，下村巴後經愉景山道走一大段馬路緩緩上山，及至分岔口右轉到黃沙路上，眺望老虎頭便看到上山的路。路上毫無遮擋。登老虎頭的尾段最為陡峭，但尚算有明顯落腳位，穿著抓地的鞋子慢慢上走便行。沿路景觀開闊，回望能把愉景灣、高爾夫球場、坪洲等收進眼底。

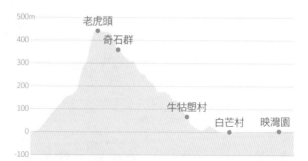

登老虎頭：必備防滑鞋

一斜還有一斜陡，沿着山徑拾級而上，愈走愈斜，突然聽到旁邊幾個外國年輕人說：「回去我也要買一雙像他們一樣的行山鞋！」轉過蜿蜒山徑後，登頂前最後一段又禿又斜的沙泥路，感覺斜度超過60度。看到身邊有遊人穿雙跑步鞋來走此徑，結果需要「四腳爬爬」般上山，有雙防滑鞋就不用出手了。到達分岔口左面便是虎頭，走上一點便能回看整個虎頭，終於成功「釘蝦咪」！

從愉景山道上山時，登老虎頭的路在右邊清晰可見，左邊那個就是虎頭呢。

奇石處處聞

老虎頭標高柱可享三百六十度景致，東南可以憑眺青衣至梅窩，西北可以展望機場至深井，美景讓人流連忘返。不走回頭路，便接上老虎頭郊遊徑向亞婆塱方向走去，途中會遇上幾組奇石：怪鴨石、試劍石、仙桃石等，不禁讓人驚歎大自然的鬼斧神工。來到白芒村，雖則設有巴士回東涌，但每天只有五班，時間不對的話，就唯有沿翔東路海旁走回東涌映灣園，那就索性多走1公里多至港鐵站離開。下山後還要走這一大段平路還是挺消磨意志呢。

老虎頭有多處石景，仙桃石就如一顆大蟠桃躺於路中心，不知仙人想為大家帶來什麼啟示？

實用路線資料

路線：愉景灣康樂會 > 愉景山道 > 老虎頭 > 老虎頭郊遊徑 > 怪鴨石 > 試劍石 > 仙桃石 > 牛牯塱村 > 白芒村 > 映灣園 > 東涌港鐵站

長度：約 13.2 公里

時間：約 4 小時

難度：★★★☆

前往交通：港鐵欣澳站轉乘愉景灣區外巴士DB03R 至愉景灣廣場站（$12）

回程交通：港鐵東涌站

裝備：防滑鞋、行山杖、充足糧水

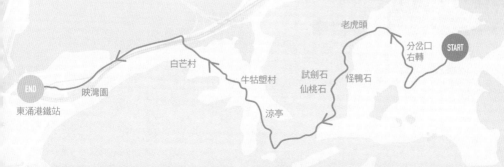

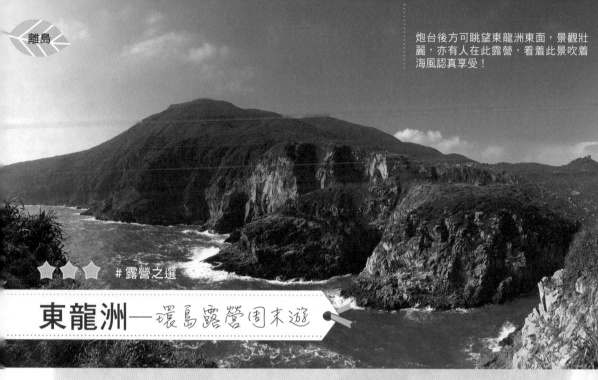

炮台後方可眺望東龍洲東面，景觀壯麗，亦有人在此露營，看着此景吹着海風認真享受！

★★★ #露營之選

東龍洲—環島露營周末遊

位於西貢以南、港島以東的東龍洲，更多人俗稱之為東龍島，是露營及行山的熱點。山頂高232.8米，島上設有官方營地，可以一次過滿足行山和露營兩個願望！登島船隻班次較密，可以在這裏露營過夜，細賞黎明破曉，再輕裝環島走一圈。

島上北面有多間士多，其中最大的可算是假日士多，不少山友稱它為「假日酒店」，店內天花掛滿遊人寫畫的感言卡，充滿人情味，獲得不少遊人光顧。

營地露營等日出

東龍洲的指定露營營地在東北部的炮台特別地區，屬於中型營地，即有二十至五十個位置，先到先得。這裏只有旱廁，旁邊有水源供洗滌用，另外有燒烤爐。此外，不少人會在北部的草坪紮營，面向東面以觀看日出。附近有士多提供食物、廁所和水源，長假期時真是人山人海呢。有人會選擇自己煮食，但記得食物殘渣要拿回碼頭甚至回到市區才棄掉，切勿留於山上。等到日出時分，紅紅的太陽從海平線升起，令人感動。

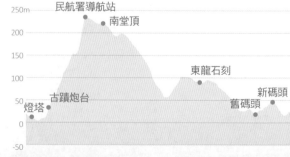

順時針環島一圈

嘗過早餐後便開始環島遊。由於登南堂頂山頂的路況較差,部分位置需手腳並用,因此建議順時針方向走,由南堂頭出發,沿着島的右邊登上南堂頂;假如逆時針走,由這裏下山會難度倍增。初段緩緩登山,接近山頂時坡度較大,地上枯葉不少,假如潮濕日子由這裏下山難度應該很高。一路上至抵達山頂皆能回望營地及後面的清水灣半島,景色怡人。接上民航處導航站就表示快要抵達山頂,餘下的是水泥路,先苦後甜的走法也不錯。

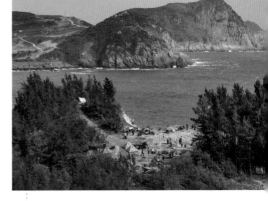

不論是官方營地或是其他草坪,假期時都會擠滿露營人士。

法定古蹟遊:賞石刻炮台

島上有兩個法定古蹟,一個是在營地附近的東龍炮台,原稱佛堂門炮台,建於 1722 年,用作監控佛門堂一帶海峽,1810 年因位置偏遠、補給困難而遭棄置;1982 年評定為法定古蹟,1997 年更掘出大量文物,如炮彈、器皿、魚獸骨骼等。另一個古蹟是位於東龍洲西面的東龍石刻,需走二百多級樓梯下山才看到,石刻高約 1.8 米,長約 2.4 米,是香港現存最大石刻,於 1979 年列為法定古蹟。繞一圈回到營地收拾離開,就這樣渡過了充實的周末。

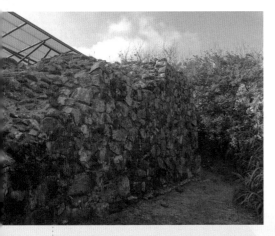

東龍洲炮台於 1980 年被列為法定古蹟,呈長方形,外牆長三十三米半,闊二十二米半,高約三米,內裏的大炮或出土文物都已經被移走。

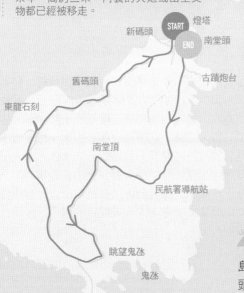

START
END
燈塔
南堂頭
新碼頭
舊碼頭
古蹟炮台
東龍石刻
南堂頂
民航署導航站
眺望鬼氹
鬼氹
鹿頸灣

實用路線資料

路線:南堂頭 > 燈塔 > 古蹟炮台 > 民航署導航站 > 南堂頂 > 東龍石刻 > 東龍洲舊碼頭 > 東龍洲新碼頭 > 南堂頭

長度:約 6.3 公里

時間:約 2.5 小時

難度:★★☆☆

來往交通:1. 鯉魚門三家村公眾碼頭乘搭街渡,船程約 20 分鐘。來回 $45。

2. 筲箕灣避風塘十號梯台乘搭街渡,船程約 40 分鐘。來回 $55。

裝備:防滑鞋、充足糧水

山女筆記

島上分了新舊碼頭,天氣不好時船隻只停泊於舊碼頭,可以登船前向街渡致電查詢。

廟仔墩高 302.9 米，來到山頂處可以
眺望貝澳泳灘及鹹田村等。（相片由
Samantha Chan 提供）

★★★　#三五知己路線

芝麻灣—登老人山　半走郊遊徑

芝麻灣位於南大嶼郊野公園，是大嶼山最大的半島。翻過老人山，雖然看不出它
如何貌似老人望天，卻可俯瞰芝麻灣的山明水秀。是次沒有走完整條的芝麻灣郊
遊徑，省略了拾塱水塘部分，只走了約 15 公里，但走完時已經大汗淋漓，筋疲
力盡，是腳力和耐熱的大挑戰，真自愧魄力連老人也不如！

植物小知識

馬尾松，香港原生植物，花期四至五
月，果期十至十二月。與濕地松外形
很相似，主要分別為針葉兩針為一
束，球果如圖呈黃色約四至七厘米，
成熟後會變為啡色脫落。

郊遊徑拾級登上老人山

乘車至貝澳起步，先走過鹹田村及十塱舊村。穿過
「芝麻灣郊遊徑」的牌坊後便開始拾級而上，很快
便來到高處，可以回頭極目芝麻灣及十塱村等，樓
梯接上一段大石路，此時已經接近山頂，也是個不
錯的位置欣賞芝麻灣及十塱涌口一帶水色。老人山
高 306 米，及至山頂時必定會見到山火瞭望台，全
港共有十一個山火瞭望台，以便監察山火。有指由
貝澳向山頭望去就像老人向天仰望的樣子，因而這
裏名叫老人山。

瞭望台　屋頂上的標高柱

沿路路況良好易行，部分是芝麻灣懲教所中囚犯幫忙修築的成果。登老人山後有一分岔口，左轉可以前往十塱灌溉水塘，完整走全長 18.5 公里的芝麻灣郊遊徑；可是當天天色欠佳，所以決定右轉直接前往龍尾，省去約 3 公里路。來到龍尾，真的見到一條龍尾石像屹立於路中心呢！此處是多條路線的交滙處，有多個分岔口，要慎選路口，也可以參考路旁的指示牌，向「貝澳經二浪及望東灣」的方向走，右轉便能走至望東灣。

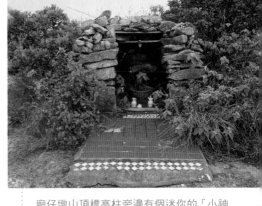

廟仔墩山頂標高柱旁邊有個迷你的「小神廟」，有指曾經有善信將香油零錢買馬票贏了三獎，因此不少人也慕名而來。（相片由風火山林提供）

老人山山頂有個山火瞭望台，每年九月至翌年四月漁護署會派員二十四小時候偵察山火。標高柱位於屋頂，甚有特色。（相片由 Samantha Chan 提供）

望東灣：取名的故事

此時會經過一片小石林，路上仍可放眼大浪灣美景，眺望至石鼓洲。相信不少山友均會好奇，為何一個向西面的海灣會稱為「望東灣」？有指昔日中國人對「歸西」較避諱，因而刻意改個相反的名字，形成這個完全矛盾的名稱。過了望東灣便終點在望，再次舉目貝澳一帶景色，然後接回初段的芝麻灣道，原路經十塱、鹹田村等，返回貝澳老圍村乘車離開。

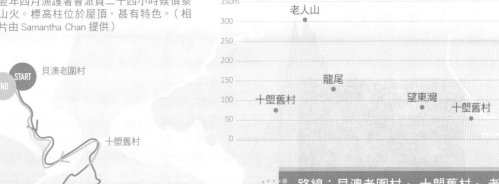

實用路線資料

路線：貝澳老圍村 > 十塱舊村 > 老人山 > 龍尾 > 望東灣 > 十塱舊村 > 貝澳老圍村

長度：約 15 公里

時間：約 5 小時

難度：★★★☆

來往交通：於東涌乘新大嶼山巴士 3R 或 3M 來往貝澳（$8.6-16.2）

裝備：防滑鞋、充足糧水

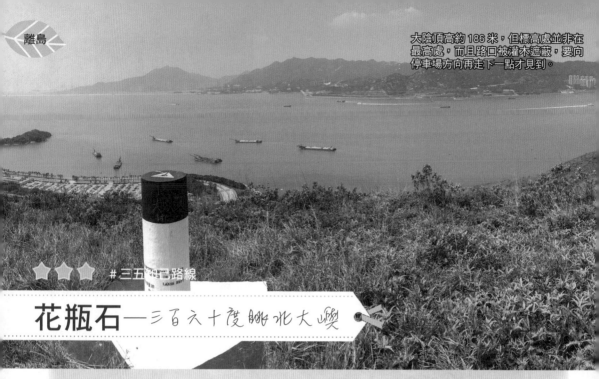

大陰頂高約186米，但標高處並非在最高處，而且路口被灌木遮蔽，要向停車場方向再走下一點才見到。

★★★ #三五郊區路線

花瓶石—三百六十度眺北大嶼

香港有不少奇岩異石，賞石的樂趣在於能發揮每人不同的想像力。花瓶石位於北大嶼山的花瓶山上，因為其遠觀貌似花瓶而得名。此行一併登大陰頂、花瓶頂，飽覽迪士尼美景，於草灣離開更可近距離拍攝青馬大橋伴日落的景致。惟初段較難，需要手腳並用，且全程超過7公里於山脊上行走，烈日當空體力要求較大，只適合有經驗的山友。

爬上大陰頂 環瞰大嶼山

是次選擇由港鐵欣澳站起步，以青嶼幹線收費站作結，是考慮到交通及下山的難度才決定。穿過隧道及小心橫過馬路後，由欣澳道開始上山，入口較隱蔽，但有絲帶提示。頭段路胚不明顯，要小心辨認，而且部分位置又斜又高，需要手足並用的爬上去，行山杖也無用武之地，建議帶備手套。上至接近大陰頂山頂，景觀豁然開朗，可以三百六十度盡覽北大嶼景致，加上已經走過全段路最難的部分，心隨境轉也開朗起來。

植物小知識

血桐，香港原生植物，英文名為 Elephant's Ear，皆因其葉狀似大笨象的耳朵。花期四至五月。樹幹受損時會流出樹液，氧化後如流血般呈血紅色，因而得名。

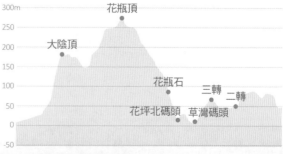

山脊上游走　沿路多碎石

往後沿路都是在山脊線上行走，烈陽如火，令人對大晴天又愛又恨。沿路走至花瓶頂，左邊可以遠眺青嶼幹線收費站，右望迪士尼的城堡。部分斜路滿佈浮沙碎石，用行山杖借力平衡會走得較輕鬆。不少人選擇將路線倒過來行，但有見欣澳至大陰頂一段真的非常陡峻，如果在那邊下山，應該更為費時，甚至要滑下去。來到山頂，景致開揚，下走一點至障礙物燈標，可以從另一角度觀賞汲水門、青馬及汀九三條大橋。

由大陰頂前往花瓶頂期間，一直可以縱目迪欣湖及迪士尼，細看還可以見到湖中的噴水池及遠方的城堡。

近賞花瓶石　發揮想像力

花瓶頂乃因花瓶石而得名。離開花瓶頂後往下走，就會見到花瓶石。在不同角度觀賞會有不同感覺，遠看像花瓶，從背後望就像頭小狗，近看又像獅頭，大家也可發揮想像力，看看覺得像什麼呢！及後下山至花坪北碼頭，經草灣、三轉再拾級而上，前往巴士站路上可以近距離欣賞汲水門及青馬大橋，斜陽餘暉伴着大橋真的很美。朝着落日向巴士站走去，便乘車至東涌轉車離開。

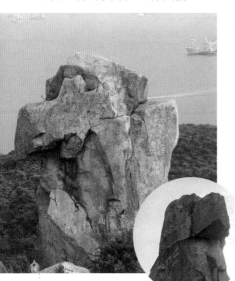

花瓶石從正面看去貌似花瓶，背看卻像小狗。附近都沒有相似的巨石，真摸不着頭腦它從何而來，更讓人驚歎大自然的神奇。

> **實用路線資料**
>
> 路線：港鐵欣澳站 > 大陰頂 > 花瓶頂 > 花瓶石 > 花坪北碼頭 > 草灣 > 三轉 > 二轉 > 青嶼幹線收費廣場
>
> 長度：約 7.8 公里
>
> 時間：約 5 小時
>
> 難度：★★★☆
>
> 前往交通：港鐵欣澳站
>
> 回程交通：於青嶼幹線收費站乘 E21、E22 或 E23 至東涌轉乘港鐵離開（$8）
>
> 裝備：手套、防滑鞋、行山杖、充足糧水

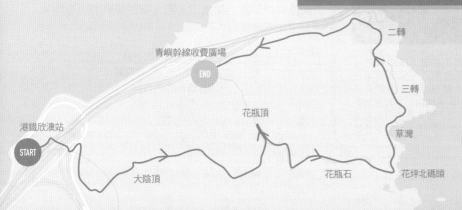

青嶼幹線收費廣場

END

花瓶頂

二轉

三轉

草灣

港鐵欣澳站

START

大陰頂

花瓶石

花坪北碼頭

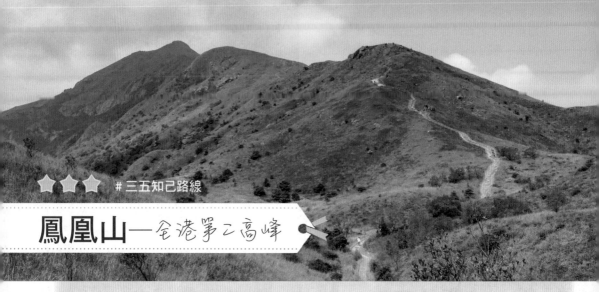

起步不久已經可以看到今次路線，就是翻過眼前的幾個山頭，到最左面的鳳凰山山頂去。

★★★ #三五知己路線

鳳凰山—全港第二高峰

鳳凰山高 934 米，是全港第二高峰，以 23 米之差僅次於大帽山，曾經獲選為「香港十大勝景」之一。遇着天朗氣清的日子，不少人更會夜半開始登山，以便「鳳凰觀日」，在山頂欣賞太陽冉冉升起的美景。鳳凰徑第三段路況良好，盡是爬樓梯，雖然距離不長但上下坡幅大，需要一定體力，請量力而為！

天文小知識

高積雲，俗稱魚鱗雲，屬中雲的一種，離地面高度約二千至六千米之間，雲塊像魚鱗般排列。俗語有云「魚鱗天，不雨也風顛」，其實假如伴隨藍天，天氣不會太差；但假如雲層繼續降低及增厚，天氣就可能會變壞。

條條路線到鳳凰山

於東涌乘車至伯公坳起步後，路上就只有一條明顯的登山大道。一直拾級而上，由約 340 米緩緩攀升，走過一段又一段的樓梯，還是未到山頂。沿途一直無樹遮蔭。登山的路大都是用大石鋪設而成的樓梯，易於行走，只是部分梯級又窄又高，小心注意扭傷或滑倒。除了走鳳凰徑外，其實還有很多不同路線可以接上鳳凰山，因此突然見到有人在路旁爬出來不用驚訝。

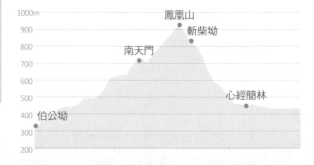

伯公坳彼岸：大東山

一路上都能隨時回望大東山（有關山徑介紹可參閱 P.196）及旁邊的大嶼海峽。四周不會看見高樓大廈，只見峰巒起伏，仿似在告訴大家也該暫時拋下工作和生活上的瑣碎煩惱。走過延綿山脈及數之不盡的梯級後，開始翻開山頭的另一面，眺望機場及東涌一帶。沿着山脊而行，不少人於路旁坐下休息，順道享受一下眼前美景，才繼續登頂；一段段梯級之間也有些平路，讓人稍作緩衝。

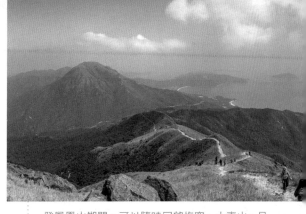

登鳳凰山期間，可以隨時回望梅窩、大東山、貝澳一帶，景觀開揚，走走停停順道休息。

下山時可瞭望心經簡林，景觀怡人。

鳳凰觀日　俯瞰大嶼山

終於來到山頂，雖然汗流浹背，但也急不及待來到山頂另一端看看風景。山頂位置算是寬敞平坦，有一間小石屋作臨時避風站，估計因山頂位置四野開揚、毫無遮擋，小屋可以讓不少專程凌晨摸黑登頂觀日出的遊人使用，清晨在山頂的風力不可小看！山頂視野遼闊，可以瞭望石壁水塘、天壇大佛等。一直沿單程路經過斬柴坳，再走天梯下山，還沒腿軟的話還可以逛心經簡林和昂坪市集後才離開呢。

山女筆記

鳳凰山發生過不少意外，包括猝死、失足受傷甚至致命，敬請量力而為，注意身體狀況，安全登山。

> **實用路線資料**
>
> 路線：伯公坳 > 南天門 > 鳳凰山 > 斬柴坳 > 心經簡林 > 昂坪市集
>
> 長度：約 5.5 公里
>
> 時間：約 4 小時
>
> 難度：★★★☆
>
> 前往交通：於東涌乘新大嶼山巴士 3M、3R、11、11A 或 23 號至伯公坳站下車（$8.5-27）
>
> 回程交通：於昂坪市集乘新大嶼山巴士 23 號至東涌（$17.2-27）
>
> 裝備：防滑鞋、行山杖、充足糧水

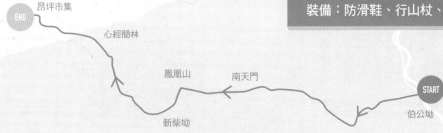

END　昂坪市集

心經簡林

鳳凰山　南天門

斬柴坳

START　伯公坳

接回彌勒山郊遊徑後，不難見到纜車伴日落的如畫時刻，更有不少攝影愛好者專程來等候拍攝 magic hour。右下方可見港珠澳大橋。

三五知己路線

★★★

彌勒山—三百六十度環瞰大嶼山

彌勒山位於大嶼山西南部，山高 752 米，整段路沿着山脊而行，景觀開揚，沿途可以遠眺鳳凰山、大東山等，並將機場、昂坪一帶等盡收眼簾，景物豐富。可是下山的路比較隱密、路滑而斜度甚高，建議有一定行山經驗才走這條路線。時間調校得好的話，走至末段剛好可以賞到夕陽伴纜車，風光旖旎讓人樂而忘返呢。

植物小知識

忽地笑，又名脫衣換錦，全株有毒，鱗莖毒性較大，可致嘔吐甚至死亡，切勿胡亂採摘食用。花兒鮮黃色份外顯眼，花蕊長長地伸於花瓣外，似是向人揮手打招呼。

昂坪起步　淺走郊遊徑

這條路線坡度挺高，因此留待秋涼天氣才去走走。由昂坪市集出發，走到「南天福地、東山法門」牌坊處便左轉接上彌勒山郊遊徑，開展旅程。彌勒山郊遊徑是繞着彌勒山走一圈，當然輕鬆易走，但如果打算登彌勒山頂的話，便要留意在沿途會經過的標距柱 C1810 位置，左轉進小路上山。

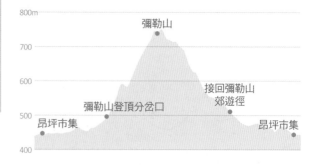

彌勒山

彌勒山登頂分岔口

接回彌勒山郊遊徑

昂坪市集　　　　　　　　　　　　　昂坪市集

800m
700
600
500
400

 ## 另類機場景觀

登頂的路雖然並非郊遊徑，但路徑尚算明顯，輕鬆易行，一直走上坡的黃泥斜路，沿途回望鳳凰山、天壇大佛、心經簡林等，景觀開揚，吹着涼風讓人走得份外愉快。路上遇到一些岩石如千層糕般，想必是年代久遠的火山岩吧。跨過小山丘後再走一段，便到信號站及直升機坪，見到一片大石便忍不住躺下來休息，迎着風俯瞰機場，吃着清甜多汁的水果，真是秋天行山的一大樂事！

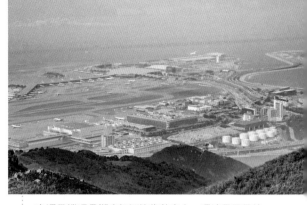

東涌及機場長期空氣污染指數高企，環境局局長曾表示空氣污染主要是來自珠三角地區，路上碰到攝影發燒友指看到這程度的風景已算是不錯了。

纜車伴日落

賞飽風景便到信號站旁與標高柱拍照後才離開，但也找了一陣子才找到下山的路，原來小路經過炎夏後已長滿及腰高的草叢，沿着信號站東南面鐵絲網走就能見到。下山的路比較滑，建議穿行山鞋及使用行山杖輔助，減輕膝蓋負擔之餘，也省下平衡時抓緊每一步的氣力和時間。往後雖然部分草高及肩，但對有經驗的山友來講應該不難找路。接回郊遊徑後，見一班攝影愛好者擺好腳架拍日落美照。夕陽西下，碰巧落在昂坪360纜車後方，看得人如癡如醉，捨不得下山。

山頂處有座龐大的信號發射站設施，下山的路就在信號站東南面鐵絲網的右邊。

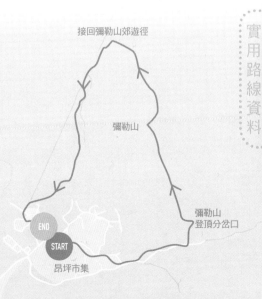

接回彌勒山郊遊徑

彌勒山

彌勒山
登頂分岔口

END

START

昂坪市集

實用路線資料

路線：昂坪市集 > 彌勒山郊遊徑 > 彌勒山 > 彌勒山郊遊徑 > 昂坪市集

長度：約 5.6 公里

時間：約 3 小時

難度：★★★☆

來往交通：於東涌市中心乘 23 號巴士至昂坪市集（$17.2-27）

裝備：長褲、防滑鞋、行山杖、充足糧水

四星路線

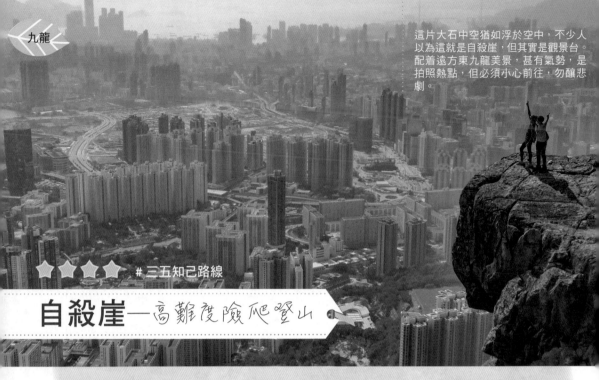

這片大石中空猶如浮於空中，不少人以為這就是自殺崖，但其實是觀景台。配着遠方東九龍美景，甚有氣勢，是拍照熱點，但必須小心前往，勿釀悲劇。

★★★★☆　#三五知己路線

自殺崖—高難度險爬登山

飛鵝山自殺崖一直受到不少山友們鍾愛，除了因為大家從不同渠道都看過山系KOL們的打卡美照，應該還因為飛鵝山是香港人耳熟能詳的山吧。但是從日落脊登上此山絕不容易，曾經有不少遊人低估難度而發生傷亡意外。因此，出發前記緊穿戴合適裝備，準備足夠糧水；否則也可另覓較安全的路登飛鵝山，例如東山、象山那邊過去（有關山徑介紹可參閱 P.154），景色同樣怡人。

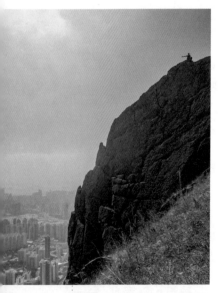

其實這道峭壁才是真正的自殺崖，位於觀景台上面。

眺望獅子山　手腳並用險登山

是次路線挑了難度最高的日落脊上山，下山則循樓梯落至飛鵝山道的馬路下山。假如由順利邨出發，就要橫過新清水灣道四線行車的車路或是繞大路而行，因此建議乘小巴至飛鵝山道出發。日落脊初段已經斜度甚高，林中穿梭，不久就來到九月壁，繩索路段由此展開。翻過一片比人還高的大石後，路仍崎嶇但落腳點充足，旁邊亦有繩扶助，但務必要小心慢慢登上。

路上雖然有繩，但有些只是幼繩繫於石上，頗為兒戲，因此不建議依賴，反而扶着旁邊的植物或穩石還更可靠。但曾經也有意外是遊人踩在碎石上導致失足墮崖，因此也要小心確認石頭是否穩妥。此段要「爬」約 200 米，幾乎每步都需要手足並用，斜度大概 60 度，很是陡峻，務必小心行走。驚險和汗水換來的便是身後一片一百八十度東九龍美景盡入眼簾，加上涼風吹拂，讓人心曠神怡。東面可遠眺至西貢白沙灣的小船呢。

自殺崖打卡位

及至 400 多米時路況漸復平緩，和「崎嶇高危」路線匯合，但聽聞該路線反而更易。來到鼎鼎大名的飛鵝山觀景台，看相片以為非常險要無路可至，親臨其中就能見到明顯的路。不過路很窄，只能同時容納一人通過，而且是於斜坡橫行，因此請耐心排隊等候，避免因為心急而生意外。有指自殺崖這名字是一名駐港英軍開發此路時，有感石崖氣勢磅礡，因而給它起了英文名「Suicide Wall」，後來就被翻譯為中文名「自殺崖」。再上走一點便是飛鵝山山頂，沿右邊一條挺易走的樓梯便能下山至飛鵝山道離開。

由日落脊上山的斜度很高，部分路段只能扶着石壁而上，防滑鞋絕不可少，而且建議在乾爽的日子前往。

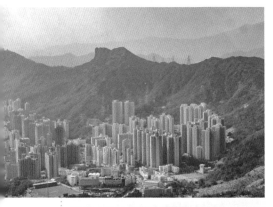

獅子山位於飛鵝山西北面，因此登山期間能遠眺此山城美景，讓登山成了一件賞心樂事。

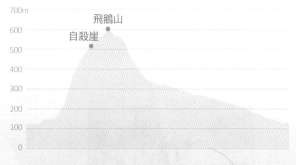

<div style="writing-mode: vertical-rl">實用路線資料</div>

路線：順利紀律部隊宿舍 > 日落脊 > 自殺崖 > 飛鵝山 > 飛鵝山道 > 順利紀律部隊宿舍

長度：約 5.6 公里

時間：約 4.5 小時

難度：★★★★

來往交通：乘小巴 1、1A、11S、11、11B、11S 至飛鵝山道直接起步 ($7.5-9.7)

裝備：防滑鞋、手套、充足糧水

不少山友以「一尖兩嘴三灣」的方式挑戰蚺蛇尖，即包括圖中的蚺蛇尖、短嘴、長嘴、東灣、大灣、鹹田灣。

★★★★ #三五知己路線

蚺蛇尖—崎嶇長途的三尖之首

蚺蛇尖，位於西貢東面，高 469.2 米，是著名的香港三尖之首，以高尖陡峭的山頂見稱。這路線只敢在天時地利人和的情況下才去，因為路途長、路況難、無退出或補給點，體力、天氣和個人準備缺一不可。正因為登蚺蛇尖的難度極高，所以在出發之前已經要預先規劃好路線及帶備充足糧水和裝備。為了趕及在天黑前完成，因此設定目標在八小時內走完。相比平常的「漫遊模式」，這次要化身為電兔，不敢怠慢。

植物小知識

蘭香草，香港原生植物。花果期六至八月。一球球小白花環繞着莖部生長，一層層的就猶如多個澳門觀光塔般，細看每朵小白花的花蕊一絲絲地伸出來，恍似小仙子在群體起舞。

起點快步至山腳

於西貢乘巴士至北潭凹起步，初段甚易，快步走過赤徑碼頭後一小時左右就來到大浪坳分岔口，此刻才正式開始登山。未幾便能眺望東灣、大灣，美景讓人為之一振。來到蚺蛇坳，已經有警告牌提示遊人要注意安全，因為曾有不少遊人輕視此徑，結果要拯救人員出動解困。及後，路況開始陡峭，山頭是寸草不生的石頭沙泥路，需要手足並用，扶着石頭登上，怪不得這裏的水土流失日益嚴重。遠看山頂的確很「尖」，但走起來感覺卻和大嶼山的老虎頭差不多，最斜的位置不算太長，也有足夠落腳點逐步登上，轉眼間約一小時後已經來到山頂。正所謂「上山容易落山難」，來到蚺蛇尖山頂只是前菜，好戲還在後頭！

🏔 長途遠征　探天涯海角長嘴

假如想省點腳程可以於蚺蛇尖原路折返，但由該段斜路下山其實也不容易。而我選擇繼續前進，接下來於米粉頂下山還較難，因為多是浮沙碎石路，斜度也較高，部分位置要像玩滑梯般灘下去。下坡後沿山脊走一段平路後又再上東灣山，連續幾個上下坡令大腿開始疲累，但此時看地圖才發現只走了約一半路程而已！

長嘴洲（圖左）是西貢最東端的一個小島嶼，山友形容此處為「天涯海角」，由蚺蛇尖走約五公里可至大浪嘴遠觀這儼如軍艦潛艇般的小島。

🏔 體力耐力大挑戰

不過身在這處境也不能後悔了，只能繼續走，轉眼間，整個長嘴就展現眼前了。雖然以數字來看當時只是走了短短 10 公里，但累積坡度及路況崎嶇，費了很多力，因此雖然下山時經沙灘離去，但已經疲累不堪。幸好在天黑前接回麥理浩徑，並於赤徑乘船離去。

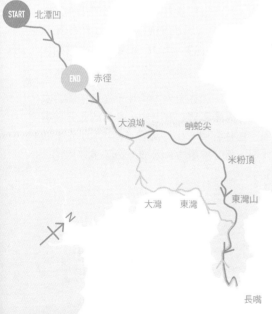

登蚺蛇尖需手足並用，臨近山頂處路況更為陡峭崎嶇，然而此時只佔全程約四分之一，記得保留體力及糧水。

START 北潭凹

END 赤徑

大浪坳　　蚺蛇尖

米粉頂

大灣　東灣　東灣山

長嘴

實用路線資料

路綫：北潭凹 > 赤徑 > 大浪坳 > 蚺蛇坳 > 蚺蛇尖 > 米粉頂 > 東灣山 > 長嘴 > 東灣 > 大灣 > 大浪坳 > 赤徑

長度：約 18 公里

時間：約 8.5 小時

難度：★★★★

前往交通：於西貢乘九巴 94 號（$6.8）或小巴 7 號（$13.1）至北潭凹下車。

離開交通：於赤徑乘街渡（$15-20）往黃石碼頭轉乘九巴 94 號到西貢（$6.8）

裝備：防滑鞋、手套、行山杖、充足糧水

219

由仙姑峰可以極目餘下的七個嶺，甚有氣勢，但要做好爬樓梯的心理準備了。

★★★★☆　#三五知己路線

八仙嶺—體力大挑戰

位於大埔的八仙嶺，聽名字便知道有八個山嶺，雖然路況良好，但上下坡度甚大、路程頗長，約有 12 公里。翻過八仙嶺、上下坡八次以後，也只是走了全段約三分之一，還需要翻過黃嶺、屏風山等，才以鶴藪村作結，需要大量體力，記得預留足夠時間和準備充足糧水。

大美督起步　汲取山火教訓

由港鐵大埔墟站乘小巴至大美督起步，沿路已經可以遠觀整個八仙嶺的山峰景色。八仙嶺對香港人來說有着不少共同回憶，包括八十年代的電視劇《八仙過海》、1993 年的驚慄電影《八仙飯店之人肉叉燒包》、1996 年傷亡慘重的山火意外等，讓人笑中有淚。

起步不久便來到春風亭，紀念在山火中犧牲，香港中國婦女會馮堯敬紀念中學的王秀媚和周志齊老師。當時的教育署署長寫道：「讓春風亭留住春風，化育萬物，樹木樹人。」希望各位山友汲取教訓，務必弄熄所有火種，勿讓事件重演。

起步未幾便來到春風亭，它於 1996 年 3 月建成，以紀念當年 2 月 10 日八仙嶺山火中捨己救人而犧牲的兩位老師。

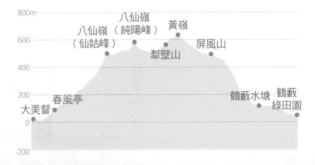

沿山脊而行　翻越八個山峰

沿八仙嶺及新娘潭自然教育徑走，便接上衛奕信徑第九段，開始登上八仙嶺中的仙姑峰，路段開始無樹蔭遮擋。八仙嶺顧名思義由八個山峰組成，以中國神話八仙命名，由東至北：仙姑峰（何仙姑）、湘子峰（韓湘子）、采和峰（藍采和）、曹舅峰（曹國舅）、拐李峰（鐵拐李）、果老峰（張果老）、鍾離峰（漢鍾離）和純陽峰（呂洞賓）。主峰為「純陽峰」，約高 591 米。登上 512.2 米高的仙姑峰後，即可遠眺飽覽餘下七峰景致，很是壯觀。

於大美督起步，可以盡覽整個八仙嶺，由於拍照時較近最右面的仙姑峰（512.2 米），因此看起來較高，但其實最左面的純陽峰（591 米）才是最高。

登 640 米黃嶺　鶴藪水塘離開

接下來便是體力大挑戰，不斷的上下坡也是對大腿肌肉的訓練，各人可以因應自己的體能在每個山峰稍作休息，切勿勉強。除了山火，這裏還發生過不少意外，包括墮崖、獨行失救、遭黃蜂螫傷等，絕不建議獨行及多要加注意身體狀況。翻完八個山頭後，還有犁壁山、640.8 米高的黃嶺和屏風山，上下坡多次，才到鶴藪水塘離開。站着等小巴時也能感到雙腿痠痛。可能由鶴藪水塘這方向起步，在終點不用等車等那麼久會更好呢。

八仙嶺每個山峰都有它獨特的標示牌，不少遊人會逐一拍照留念。翻查紀錄，發現 2014 年時仍是採用木製指示牌，但因風化嚴重而爆裂，後來才更換成現在這批更堅固的指示牌。

實用路線資料

路線：大美督 > 春風亭 > 八仙嶺 > 犁壁山 > 黃嶺 > 屏風山 > 鶴藪水塘

長度：約 10.2 公里

時間：約 5 小時

難度：★★★★

前往交通：港鐵大埔墟站轉乘 20C、20R 或九巴 75K 至大美督（$5.8-9.7）

回程交通：於鶴藪綠田園乘小巴 52B 至港鐵粉嶺站（$6.3）

裝備：防滑鞋、充足糧水；行山杖（梯級較多，視乎個人需要）

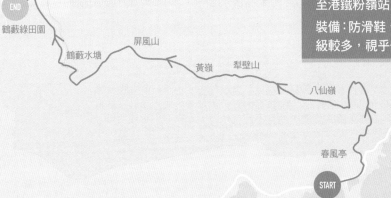

END
鶴藪綠田園
鶴藪水塘
屏風山
黃嶺
犁壁山
八仙嶺
春風亭
START

山系手記
香港100條行山路線

作者	香港山女
責任編輯	陳珈悠
美術設計	簡雋盈
協力	葉嘉裕
出版	明窗出版社
發行	明報出版社有限公司
	香港柴灣嘉業街 18 號
	明報工業中心 A 座 15 樓
電話	2595 3215
傳真	2898 2646
網址	http://books.mingpao.com/
電子郵箱	mpp@mingpao.com
版次	二〇二〇年六月初版
	二〇二〇年十月第二版
	二〇二一年八月第三版
ISBN	978-988-8526-43-7
承印	美雅印刷製本有限公司